Bestimmungsbuch Archäologie 7

Herausgegeben von
Landesstelle für die nichtstaatlichen Museen in Bayern,
Archäologisches Landesmuseum Baden-Württemberg,
Archäologisches Museum Hamburg,
Landesmuseum Hannover,
Landesamt für Archäologie Sachsen,
LVR-LandesMuseum Bonn

Halsringe

erkennen · bestimmen · beschreiben

von
Angelika Abegg-Wigg
und Ronald Heynowski

Deutscher
Kunstverlag

Bestimmungsbuch Archäologie 7

Herausgegeben von
Landesstelle für die nichtstaatlichen Museen in Bayern,
Archäologisches Landesmuseum Baden-Württemberg,
Archäologisches Museum Hamburg,
Landesmuseum Hannover,
Landesamt für Archäologie Sachsen,
LVR-LandesMuseum Bonn

Redaktion:
Christof Flügel, Wolfgang Stäbler

Bildrecherchen und Bildredaktion:
Christof Flügel

Abbildung auf dem Umschlag:
Halsring mit Pseudopuffern (2.5.6.), Praunheim,
Stadt Frankfurt a. M., Dm. 16,5 cm,
Archäologisches Museum Frankfurt, Inv.-Nr. α 1333a

Bibliografische Information der Deutschen Nationalbibliothek
Die Deutsche Nationalbibliothek verzeichnet diese
Publikation in der Deutschen Nationalbibliografie;
detaillierte bibliografische Daten sind im Internet
über http://dnb.dnb.de abrufbar.

Korrektorat: Rudolf Winterstein, München
Umschlag, Repro, Satz und Layout: bookwise medienproduktion gmbh, München
Druck und Bindung: DZA Druckerei zu Altenburg GmbH, Altenburg

© 2021
Deutscher Kunstverlag GmbH Berlin München
Lützowstr. 33, 10785 Berlin

Ein Unternehmen der Walter de Gruyter GmbH Berlin Boston
www.deutscherkunstverlag.de
www.degruyter.com

ISBN 978-3-422-98286-4

Inhalt

Vorwort der Herausgeber

Eine Besonderheit des *Bestimmungsbuchs Archäologie* besteht darin, den archäologischen Fundniederschlag der verschiedenen vor- und frühgeschichtlichen Epochen und Kulturen Mitteleuropas nach einem einheitlichen Schema zu gliedern. Für manche Objektklassen geschieht dies zum ersten Mal, denn in den bisherigen wissenschaftlichen Bearbeitungen wurde keine übergeordnete Systematik erstellt. Dies hat auch mit dem Vorgehen der Forschung zu tun, die Aufmerksamkeit zunehmend auf das Detail zu legen und den allgemeinen Überblick demgegenüber zurückzustellen. Dennoch wird hier die Definition und Klassifizierung des Forschungsgegenstandes als ein wichtiger Beitrag angesehen. Die Beschreibung bildet den Ausgangspunkt jeder wissenschaftlichen Arbeit. Dabei kann die Betrachtung von einem übergeordneten Standpunkt durchaus den Blick für unerwartete Zusammenhänge öffnen.

Die Arbeitsgemeinschaft Archäologiethesaurus, ein Zusammenschluss deutschlandweit angesiedelter Institutionen, arbeitet seit mehr als zehn Jahren an einer Systematisierung von Gegenstandsformen aus archäologischen Epochen. Im Laufe dieser Zeit wurde eine Struktur entwickelt, in der sich alle Gegenstände einer Objektklasse abbilden lassen. Sie soll unabhängig vom Vorwissen von allen Interessierten, von Laien wie von Wissenschaftlern, genutzt werden können. Feste Bestandteile sind Beschreibung, Datierung und Verbreitung sowie eine Abbildung jeder Unterklasse. Die einzelnen Objektklassen werden fortlaufend in der Reihe *Bestimmungsbuch Archäologie* veröffentlicht. Die längerfristige Planung sieht zusätzlich das Angebot eines digitalen Thesaurus vor, an dessen Realisierung intensiv gearbeitet wird.

Zu den Objektklassen, die in der bisherigen Forschung noch keine eigene systematische Gliederung erfahren haben, gehören die Halsringe. Es handelt sich um Schmuckstücke, die – an prominenter Stelle getragen – die Wirkung der Trägerin oder des Trägers auf die Umwelt mitbestimmen und damit das Ansehen der Person fördern. Hier bestand bei aller gesellschaftlichen Normierung auch die Möglichkeit zu individueller Gestaltung.

Der vorliegende Band wurde von Dr. Angelika Abegg-Wigg und Dr. Ronald Heynowski bearbeitet. Die Betreuung in der Landesstelle für die nichtstaatlichen Museen in Bayern übernahmen in gewohnter Professionalität Dr. Wolfgang Stäbler und Dr. Christof Flügel. Der Verlag – vertreten durch Dr. Anja Weisenseel – sorgte für die ansprechende Umsetzung des Manuskripts. Allen Beteiligten danken wir sehr herzlich.

Dr. Dirk Blübaum
Leiter der Landesstelle für die nichtstaatlichen Museen in Bayern

Prof. Dr. Claus Wolf
Direktor, Archäologisches Landesmuseum Baden-Württemberg

Prof. Dr. Rainer-Maria Weiss
Landesarchäologe und Direktor, Archäologisches Museum Hamburg

Martin Schmidt M.A.
Stellvertretender Direktor, Landesmuseum Hannover

Dr. Regina Smolnik
Landesarchäologin, Landesamt für Archäologie Sachsen

Prof. Dr. Thorsten Valk
Direktor, LVR-LandesMuseum Bonn

Einführung

Ein einheitlicher ARCHÄOLOGISCHER OBJEKTBEZEICHNUNGS-THESAURUS für den deutschsprachigen Raum

Für eine digitale Erfassung archäologischer Sammlungsbestände ist ein kontrolliertes Vokabular unerlässlich. Nur so kann eine einheitliche Ansprache der Objekte garantiert und damit ihre langfristige Auffindbarkeit gewährleistet werden. Auch für ihre Einbindung in überregionale, nationale und internationale Kulturportale (z. B. Deutsche Digitale Bibliothek, Europeana) ist die Verwendung eines kontrollierten Vokabulars zwingend erforderlich. Während jedoch im kunst- und kulturhistorischen Bereich bereits zahlreiche überregional anerkannte Thesauri vorliegen, fehlt etwas Vergleichbares für das Fachgebiet der Archäologie bisher weitgehend.

Die Schwierigkeiten einer einheitlichen Verwendung archäologischer Objektbezeichnungen zeigen sich schnell: Viele Begriffe sind in einen engen regionalen oder chronologischen Kontext eingebettet, an bestimmte Forschungsrichtungen oder Schulen gebunden oder verändern durch neue Forschungsarbeiten ihren Inhalt. Solche wissenschaftlichen Feinheiten lassen sich teilweise nur schwer in einem allgemeingültigen System abbilden. Hinzu kommt die über Jahrzehnte gewachsene archäologische Fachterminologie, die zu vielfältigen und oft umständlichen, aus zahlreichen Präkombinationen bestehenden Bezeichnungen geführt hat.

Die 2008 gegründete AG ARCHÄOLOGIETHESAURUS, in der Archäologen aus ganz Deutschland zusammenarbeiten, hat sich trotz dieser offenkundigen Hindernisse zum Ziel gesetzt, ein vereinheitlichtes, überregional verwendbares Vokabular aus klar definierten Begriffen zu entwickeln, das die – nicht nur digitale – Inventarisierung der umfangreichen Bestände in den archäologischen Landesmuseen und Landesämtern ebenso wie der kleineren archäologischen Sammlungen in den vielfältigen regionalen Museen erleichtern soll. Es handelt sich also in erster Linie um ein Werkzeug zur praktischen Anwendung und nicht um eine Forschungsarbeit. Dennoch soll der archäologische Objektbezeichnungsthesaurus am Ende sowohl von Laien als auch von Wissenschaftlern benutzt werden können. Dies setzt voraus, dass die zu erarbeitende Terminologie, ausgehend von sehr allgemein gehaltenen Begriffen, eine gewisse typologische Tiefe erreicht, wobei jedoch nur solche Typen in dem Vokabular abgebildet werden, die bereits eine langjährige generelle Anerkennung in der Fachwelt erfahren haben. Die gewachsenen und vertrauten Bezeichnungen bleiben dabei selbstverständlich erhalten.

Gemäß den Leitgedanken der AG ARCHÄO-LOGIETHESAURUS werden die einzelnen Klassen einer Objektgruppe mit ihren kennzeichnenden Merkmalen beschrieben und nach rein formalen Kriterien gegliedert, also unabhängig von ihrer chronologischen und kulturellen Einordnung. Dennoch sind Hinweise auf eine zeitliche wie räumliche Eingrenzung einer jeden Form unerlässlich. Zur Datierung werden in der Regel die Epoche, die archäologische Kulturgruppe und ein absolutes, in Jahrhunderten angegebenes Datum genannt. Dabei dienen die allgemein gängigen Standardchronologien zur Orientierung (**Abb. 1**). Erfasst wird regelhaft ein Zeitraum vom Paläolithikum bis ins frühe Mittelalter. Die Obergrenze bildet das Hochmittelalter, wobei Formen aus der Zeit nach 1000 nur in Ausnahmefällen berücksichtigt werden, da sie sich oft nur schwer gemeinsam mit den älteren Funden in eine einheitliche Struktur bringen lassen. Darüber hinaus wird mit den mittelalterlichen Hinterlassenschaften eine Grenze zu anderen kulturhistorischen oder volkskundlichen Objektthesauri gezogen, mit denen

Abb. 1: Chronologische Übersicht von der Bronzezeit bis zum Mittelalter im norddeutschen (oben) und süddeutschen Raum (unten). Die Bezeichnung der Zeitstufen erfolgt nach P. Reinecke (1965), O. Montelius (1917) und H. Keiling (1969).

eine Überschneidung vermieden werden soll. Im Hinblick auf ihr regionales Vorkommen werden zudem nur solche Formen berücksichtigt, die im deutschsprachigen Raum in nennenswerter Menge vertreten sind. Dennoch wird bei jeder Gegenstandsform die Gesamtverbreitung aufgeführt, wobei generalisierend nur Länder und Landesteile genannt werden.

Der in der AG ARCHÄOLOGIETHESAURUS entwickelte archäologische Objektbezeichnungsthesaurus erhebt keinen Anspruch auf Vollständigkeit; Ziel ist es aber, eine Struktur zu schaffen, die jederzeit ergänzt und erweitert werden kann, ohne grundsätzlich verändert werden zu müssen. So können auch neu definierte Varianten immer wieder in das Vokabular eingebunden werden, das auf diese Weise stets auf einen aktuellen Forschungsstand gebracht werden kann. Am Ende der Arbeit soll ein Vokabular stehen, das zum einen die Erfassung archäologischer Bestände mit unterschiedlichen Erschließungstiefen ermöglicht, zum anderen aber auch vielfältige Suchmöglichkeiten anbietet. Jedem Begriff werden dafür eine Definition und eine typische Abbildung hinterlegt. Für eine nachvollziehbare Einordnung eines jeden Objekttyps sind zudem die Hinweise zur Datierung und Verbreitung in der geschilderten Weise vorgesehen. Die als Quellennachweis dienenden Literaturangaben und Abbildungsnachweise können unterschiedliche Tiefen erreichen. Oft reicht

eine einzige Quellenangabe aus, im Falle von in der Forschung noch nicht verbindlich definierten Typen erscheinen bisweilen jedoch umfangreiche Literaturangaben unerlässlich. Auch Abbildungshinweise, die auf Abweichungen vom im Bestimmungsbuch dargestellten Idealtypus verweisen, können zur Einordnung individueller Objekte manchmal hilfreich sein.

Die Bereitstellung des Thesaurus ist langfristig online, beispielsweise auf der Website von www.museumsvokabular.de, geplant und soll über Standard-Austauschformate in alle gängigen Datenbanken einspielbar sein. Vorab erscheinen seit 2012 einzelne Objektgruppen in gedruckter Form als »Bestimmungsbuch Archäologie«. Bisher erschienen sind: Fibeln, Äxte und Beile, Nadeln, Kosmetisches und medizinisches Gerät, Gürtel sowie zuletzt Dolche und Schwerter. Der nunmehr siebte Band widmet sich den Halsringen.

Für den Leser dieses Buches gelten für die Erschließung der Objekte die aus den bereits erschienenen Bänden vertrauten Zugänge: Eine grobe Gliederung wird im Inhaltsverzeichnis geliefert. Man kann sich den Objekten durch die Gliederungskriterien der Ordnungshierarchien annähern. Sind die Bezeichnungen bekannt, lässt sich der Bestand durch die Register erschließen, in denen alle verwendeten Typenbezeichnungen und ihre Synonyme aufgelistet sind. Der für man-

chen Nutzer einfachste Weg ist das Blättern und Vergleichen. Alle Zeichnungen einer Objektgruppe, für die jeweils ein konkretes, besonders typisches Fundstück als Vorlage ausgewählt wurde, besitzen den einheitlichen Maßstab 1 : 2. Zusätzliche Informationen bieten die Fototafeln mit ausgewählten Typen.

Auch der siebte Band des Bestimmungsbuches Archäologie ist ein Ergebnis der gesamten AG ARCHÄOLOGIETHESAURUS, an dem alle Mitglieder nach Kräften mitgearbeitet haben, sei es durch die Bereitstellung von Fotos und Literaturergänzungen, redaktionelle Aufgaben oder ganz be-

sonders durch die vielen lebhaften Diskussionen der Systematiken sowie der Sachtexte und deren sinnvolle Einbindung in die vorgegebene Struktur. Das Archäologische Museum Frankfurt und das Naturhistorische Museum Nürnberg haben durch das unentgeltliche Bereitstellen von Fotos zum Gelingen des Bandes beigetragen. Allen Helfern einen ganz herzlichen Dank!

Weitere Bände (u.a. Messer, Helme, Arm- und Beinschmuck) sind in Vorbereitung.

Kathrin Mertens

In der AG ARCHÄOLOGIETHESAURUS sind derzeit folgende Institutionen und Wissenschaftler regelmäßig vertreten:

Bonn, LVR-LandesMuseum (Hoyer von Prittwitz)
Dresden, Landesamt für Archäologie Sachsen (Ronald Heynowski)
Hamburg, Archäologisches Museum Hamburg (Kathrin Mertens)
Hannover, Landesmuseum Hannover (Ulrike Weller)
Karlsruhe (Hartmut Kaiser)
Köln, Universität zu Köln (Eckhard Deschler-Erb)
München, Archäologische Staatssammlung (Brigitte Haas-Gebhard)
München, Landesstelle für die nichtstaatlichen Museen in Bayern (Christof Flügel)
Rastatt, Archäologisches Landesmuseum Baden-Württemberg (Patricia Schlemper)
Schleswig, Museum für Archäologie Schloss Gottorf, Stiftung Schleswig-Holsteinische
 Landesmuseen Schloss Gottorf (Angelika Abegg-Wigg, Lydia Hendel)
Weißenburg i. Bay., Museen Weißenburg (Mario Bloier)

Einleitung

Halsringe gehören zu den schönsten, aufwendigsten und am meisten geschätzten Schmuckstücken ihrer Zeit. Größe und Qualität der Stücke, aber auch ihr Auftreten im Zusammenhang mit ausgewählten Personengruppen indizieren einen hohen materiellen und ideellen Wert (Meller u. a. 2019).

Ein Halsring ist ein Schmuckstück, das um den Hals getragen wird. Im Unterschied zu einer Kette (Perlenkette, Gliederkette) besteht ein Halsring aus einem oder wenigen fest miteinander verbundenen Einzelteilen. Die Grundform bilden ein stabförmiger Ring, eine flache sichelförmige Platte oder ein konischer steiler Kragen.

Technik

Die ältesten Halsringe aus der beginnenden Bronzezeit bestehen aus Kupfer oder aus den bekannten frühen Kupferlegierungen mit einem Zuschlag von Arsen, Antimon, Silber und Nickel (Krause 1988, 181–213; Menke 1989). Von der fortgeschrittenen frühen Bronzezeit an ist Bronze als Kupfer-Zinn-Legierung das gängige Herstellungsmaterial. Ergänzend kommen vor allem während der Eisenzeit eiserne Stücke vor. Goldene Halsringe gibt es besonders während der Römischen Kaiserzeit, der Völkerwanderungszeit und des frühen Mittelalters, aber auch schon in der Eisenzeit. Silber wird als Herstellungsmaterial erst in der Römischen Kaiserzeit verstärkt üblich (Ch. Schmidt 2013) und ist bis in das frühe Mittelalter gebräuchlich.

In der Metalltechnik kommen die gängigen Verfahren zur Anwendung. Die Grundform wird überwiegend gegossen, wobei die ältesten Stücke in einer offenen Gussform mit einfacher Rinne gefertigt wurden. Der Guss in verlorener Form, bei dem ein Wachsmodell mit Ton umkleidet und in einem thermischen Verfahren das Wachs durch Metall ersetzt wird, löst bald diese frühe Technik ab. Vor al-

lem in Norddeutschland und Skandinavien wurde in der Bronze- und Eisenzeit die Gusstechnik bevorzugt. Hier wurden auch röhrenförmige Hohlformen und komplexe Verzierungen, aber auch die Reparaturen schadhafter Stellen in diesem Verfahren umgesetzt (Drescher 1958). In der Eisenzeit kann sich zur Stabilisierung ein Eisendraht im Innern des Bronzerings befinden. Um Material zu sparen, können voluminöse Wülste und Knoten mit Formsand unterfüttert sein. In Süddeutschland und den Alpenländern kam im Vergleich dazu häufiger die Schmiedetechnik zum Einsatz. Dies zeigt sich insbesondere an den hohlen Bronzeblechringen oder aufwendigen Stücken, die aus mehreren Teilen zusammengesetzt sind.

Je nach Herstellungsverfahren werden Verzierungselemente entweder bereits auf dem Wachsmodel angebracht oder in den formfertigen Ring eingeritzt, eingeschnitten oder gepunzt. Zusätzlich kann es eingehängte Ringlein und Kettchen, aufgezogene Perlen oder angebogene Manschetten und Drahtumwicklungen geben.

Formentwicklung

Die Halsringe der frühen und mittleren Bronzezeit sind überwiegend stabförmig. Sie besitzen gerade abgeschnittene Enden, Ösenenden oder einen Hakenverschluss und sind mit geometrischen Mustern verziert oder tordiert. Gleichzeitig treten die hohen bandförmigen Halskragen auf. Im Verlauf der jüngeren Bronzezeit erweitert sich das Spektrum um sichelförmige Grundformen, die einzeln oder in Sätzen getragen wurden. Am Ende der Bronzezeit und während der älteren Eisenzeit kommt es sowohl hinsichtlich der Häufigkeit der Halsringe in der Tracht als auch hinsichtlich der Formenvielfalt zu einem Entwicklungshöhepunkt. Es entstehen technisch aufwendige und spektakuläre Ausführungen wie beispielsweise die Platten-

halsringe mit Spiralenden, die Ziemitzer Halskragen oder die scharflappigen Wendelringe. Mit dem Beginn der jüngeren Eisenzeit setzt eine Entwicklung zu offenen Ringen mit petschaftartig verdickten Enden ein, die für die folgenden Jahrhunderte zum Sinnbild des Halsrings per se werden. Das Erscheinungsbild mit den perlenartig verdickten Enden ist auch solchen Ringen immanent, die einem anderen Bauprinzip folgen und über einen Haken- oder Steckverschluss verfügen oder mit Hilfe einer Manschette zusammengehalten sind.

Am Ende der Eisenzeit und zu Beginn der Römischen Kaiserzeit sind Halsringe selten. Es treten meistens exquisite Ausführungen aus Edelmetall auf, die handwerklich hochwertig sind (Nothnagel 2013, 33–40). Gleichzeitig verringert sich das Spektrum der Halsringe bei den einfachen Formen und Materialien. Erst in der jüngeren Römischen Kaiserzeit und der Völkerwanderungszeit werden Halsringe wieder häufiger. Es handelt sich dann um sehr kleine drahtartige Formen mit einem Haken-Ösen-Verschluss. Neben Edelmetall wird nun auch die Bronze wieder geläufiger.

In der Merowingerzeit werden Halsringe zugunsten farbenfroher Perlenketten aufgegeben und als Ringschmuck nicht wiederbelebt. Bei den Ostseeanrainern gibt es durch abweichende Traditionen eine eigene Formenentwicklung. Sie wird in der Slawen- und Wikingerzeit durch eine Ringform deutlich, bei der einzelne, vor allem silberne Metalldrähte miteinander verdreht sind und ein kunstvolles Flechtwerk bilden.

Trageweise und Träger

Als Teil der Tracht gehören Halsringe zum Ringschmuck und werden um den Hals getragen. Nicht in dem vorliegenden Band aufgenommen sind diejenigen Stücke, die nachweislich nicht um den Hals getragen werden wie beispielsweise schmale Bronzebänder mit eingerollten Enden aus der frühen Bronzezeit, von denen eine Montage an einer Kappe oder Haube vermutet wird (Neugebauer 1991, 38). Weitere Fundstücke ähneln in Form und Größe den Halsringen, gehören aber in einen ganz anderen funktionalen Zusammenhang wie Henkel von Bronzegefäßen oder Eimerringe (Schramm 2017), die für eine Deponierung zu einem Ring

gebogenen Ziernadeln (Broholm 1949, 114; Heynowski 2014, 88) oder Ringe, denen eine monetäre Funktion zugesprochen wird (Hårdh 2016). Für einen Teil der Ringe lässt sich der Sitz um den Hals nicht belegen, weil sie aus einer Epoche der Brandbestattungssitte stammen oder ausschließlich aus Deponierungen bekannt sind. In diesen Fällen wird die Trageweise im Analogieschluss rekonstruiert. Ferner gibt es Ringe, bei denen eine herkömmliche Nutzung aufgrund der Größe, des Gewichts oder der Form infrage gestellt wird. Es bedarf sicherlich keiner ethnologischen Parallelen, um sich zu vergegenwärtigen, dass durchaus andere Beweggründe als Bequemlichkeit und Tragekomfort eine Rolle spielen können und auch die Präsentation des Unbequemen seine Bedeutung haben kann. In der Soziologie wurde für solche Fälle der Begriff des Handicap-Prinzips geprägt (Zāhāvî/Zāhāvî 1999).

Halsringe werden einzeln, in Sätzen oder in mehreren Exemplaren getragen. Bei Ringsätzen bilden gleich große oder im Durchmesser gestaffelte Ringe ein Schmuckensemble. Dabei sind die Einzelringe in Form und Größe aufeinander abgestimmt. Häufig gibt es auch Montagevorrichtungen wie Stifte oder Klammern, die die Ringe eines Sets zusammenhalten. Daneben können – durch die Zusammenstellung in Körpergräbern nachgewiesen – auch formverschiedene Halsringe gemeinsam getragen worden sein. Häufig kommt es dabei zu einem Materialabrieb an den Kontaktflächen, der als Schlifffacette wahrnehmbar ist.

Trotz vieler guter Beobachtungsmöglichkeiten durch bildliche Darstellungen und archäologische Ausgrabungen zeichnet sich kein grundlegendes Muster ab, wie ein Halsring getragen wurde. Möglicherweise existiert dieses Muster nicht. Bei einigen Formen sitzen die Öffnung oder der Verschluss im Nacken, bei anderen auf der Brust. Reichverzierte Ringpartien legen nahe, dass diese Bereiche nach vorne zur Schau gestellt wurden. Ferner ist davon auszugehen, dass schwere und voluminöse Teile der Schwerkraft folgend auf der Brust liegen müssen. Nicht immer sind auch Belege dafür zu erbringen; vielfach bestehen Unsicherheiten. In diesem Buch zeigt sich dies beispielsweise in der uneinheitlichen Ausrichtung der Zeichnungen.

Halsringe gehören zusammen mit Armringen und gelegentlich Beinringen zu Schmuckausstattungen, die statistisch fundiert vorzugsweise weiblichen Personen zuzuordnen sind (Capelle 1999, 455; Ramsl 2012). Mit Männern können sie signifikant weniger häufig verknüpft werden. Es können bei einer räumlich und zeitlich übergeordneten Betrachtung allerdings deutliche Unterschiede bestehen, wonach die Verteilung zwischen Frauen und Männern zuweilen gleichmäßig ist, zu einigen Zeiten sogar Männer überwiegen (Nothnagel 2013, 36–39). Insgesamt bilden Halsringe eine eher seltene Grabbeigabe. Lässt sich die Schmuckausstattung im Leben mit der Grabausstattung gleichstellen, haben nur sehr wenige Personen Halsringe getragen. Die konkreten Verhältnisse sind kaum in Zahlen zu fassen. Auch hier ist mit erheblichen Abweichungen in den unterschiedlichen Epochen und Regionen zu rechnen. Grabsitte und Erhaltungsbedingungen bilden weitere schwer quantifizierbare Filter. Bei Brandgräbern sind die Schmuckstücke meist verbrannt; nur ausgelesene Reste aus dem Scheiterhaufen wurden der Urne beigefügt. Bei der Körpergrabsitte bleibt unbekannt, ob alle Personen oder nur einige wenige nach diesem Brauchtum bestattet wurden (Becker 2007). Die archäologisch untersuchten Fälle bilden immer nur eine Auswahl ab, über deren Repräsentativität keine zutreffende Aussage möglich ist. Trotz aller Unsicherheit ist davon auszugehen, dass in der Regel nur einzelne Personen in einer Gruppe einen Halsring trugen (Heynowski 2000, 53–54). Einen anderen Hinweis auf die Exklusivität bilden die hochwertigen Materialien, die zur Herstellung verwendet wurden (Becker 2019; Pesch 2019b). Gemeinsam mit der Tatsache, dass viele Ringe eine singuläre Ausprägung aufweisen und immer wieder Unikate auftreten, unterstreicht dies den von einer weit verbreiteten Schmuckform abweichenden Charakter. Interessanterweise kommen bei verschiedenen Halsringen stilistische Adaptionen von anderen Schmuckformen, insbesondere Armringen, zum Ausdruck (z. B. bei Kolbenhalsringen und Knotenhalsringen).

Daneben treten Halsringe regulär in Deponierungen und Hortfunden auf, die auf einen rituellen Kontext der Ringe verweisen. Dafür sind die sogenannten Barrenringe bezeichnend, die offenbar nicht als Schmuckstücke gefertigt wurden und durch ihre rohe Form und das weitgehend einheitliche Gewicht als Metallbarren infrage kommen, durch ihr häufiges Auftreten in Deponierungen aber auch als Opfer- oder Weihegaben verwendet worden sein könnten. In den vieltypigen Depotfunden der jüngeren Nordischen Bronzezeit bilden Halsringe einen immer wiederkehrenden Bestandteil. Am Übergang zur Eisenzeit reduziert sich das Spektrum auf reine Halsringdepots, die vielfach in Seen oder in sumpfigem Gelände ohne die Aussicht einer späteren Bergung niedergelegt wurden (Capelle 1967). Wie Nutzungsspuren verraten, handelt es sich dabei häufig um getragene Schmuckstücke, sodass die Vermutung geäußert wurde, in den Depotfunden eine Jenseitsausstattung der Frauen wiederzufinden (Hundt 1955). Halsringe bilden auch in der Spätlatènezeit und in der jüngeren Römischen Kaiserzeit eine bevorzugte Objektgruppe für Deponierungen (Hardt 2004, 69–70; 75–77; Pesch 2019a) und sind regelmäßig in den Hacksilberfunden der Slawen- und Wikingerzeit vertreten (Wiechmann 1996).

Bildliche und schriftliche Darstellungen
Menschliche Darstellungen aus vorgeschichtlicher Zeit sind selten und zeigen die Abbilder in der Regel nicht realistisch, sondern in ikonografisch reduzierter Art, bei der Details häufig fehlen. Es spricht deshalb für eine hohe Symbolkraft, wenn bei einer kleinen Gruppe von Frauenstatuetten der jüngeren Nordischen Bronzezeit die Figuren nackt, lediglich mit einem Halsring wiedergegeben sind (Capelle 1967, 211–212). Bei der hallstattzeitlichen Kriegerstele von Hirschlanden in Baden-Württemberg ist die Darstellung eines nackten Mannes um nur wenige Attribute ergänzt: ein konischer Hut, ein Halsring, ein Hüftringpaar und ein Dolch (Frey 2002, 216–218). Auch die mit weit mehr Einzelheiten versehene Figur vom Glauberg in Hessen weist einen präzise ausgeführten Halsring auf (ebenda). Detailreich sind die Motive auf dem eisenzeitlichen Silberkessel von Gundestrup in Jütland (Hachmann 1990). Ein Fries von menschlichen Büsten nimmt den zentralen Zier-

streifen ein, wobei die weiblichen und männlichen Personen – den Größenverhältnissen nach könnte es sich um Gottheiten handeln – gedrehte und mit Stempelenden versehene Halsringe tragen und weitere in den Händen halten. Aus etwa der gleichen Zeit – dem 3. Jahrhundert v. Chr. – stammen die plastischen Darstellungen gallischer Krieger aus Pergamon, die in römischen Kopien erhalten sind. Eine von ihnen zeigt einen nackten Mann mit langen Haaren, der einen Halsring trägt und mit Schwert und Schild bewaffnet ist (Mattei 1991). Dieses Bild stimmt mit den schriftlichen Quellen aus jener Zeit überein. In den griechischen und römischen Überlieferungen werden die Begriffe στρεπτός oder μανιάχης bzw. torques verwendet. Sie werden synonym verstanden und bezeichnen etwas Gedrehtes, im engeren Sinn einen (tordierten) Halsring (Adler 2003, 29; Nick 2006). Durch Strabon und Diodor wird berichtet, dass bei den Kelten der Wanderungszeit Halsringe von Frauen und Männern getragen wurden. Der torques wird zu einem ethnischen Attribut der Kelten oder Gallier und steht insbesondere als Kennzeichnung des keltischen Kriegers. Doch bereits in der Zeit der Eroberung Galliens durch Caesar charakterisiert der Halsring nicht mehr die in Gallien verbreiteten Völker und scheint dort nicht länger gebräuchlich zu sein. In den Jahrzehnten um die Zeitenwende treten torques in einem anderen Kontext auf, nämlich als besondere militärische Auszeichnung bei römischen Soldaten (Adler 2019). Ab augusteisch-trajanischer Zeit bis in das 3. Jahrhundert n. Chr. gehören ein Halsringpaar gemeinsam mit Armringen (armillae) und Zierscheiben (phalerae) zu einem festen Set; sie bestanden häufig aus Gold und bildeten eine verbreitete Auszeichnung für niedere militärische Ränge (Adler 2003, 39–41). Diese Ehrenzeichen (dona militaria) erscheinen auch auf den zeitgleichen Grabsteinen römischer Soldaten, wobei die torques nicht um den Hals, sondern an Bändern in Schulterhöhe getragen wurden.

Vor allem in der Schweiz treten in dieser Zeit weiterhin bronzene Götterstatuen auf, die mit einem silbernen oder goldenen Halsring versehen sind. Dabei bleibt es unsicher, ob dieser Halsring schon bei der Fertigung der Götterbilder angelegt wurde oder erst nachträglich, beispielsweise im Rahmen einer Weihezeremonie dem Götterbild übereignet wurde. Es handelt sich überwiegend um tordierte Drahtringlein mit tropfenförmigen Enden (Kaufmann-Heinimann 1991, 94–97).

Aus den jüngeren Zeiten bleiben bildliche und schriftliche Überlieferungen selten. In der Spätantike haben sich goldene Halsringe als Würdezeichen einer römischen Oberschicht etabliert und gelten auch als Standeszeichen der kaiserlichen Leibgarde (Adler 2003, 45; von Rummel 2007, 213–231; Mráv 2015). Im Norden lassen sich Halsringe bzw. Halsschmuck gelegentlich auf bildlichen Darstellungen und an anthropomorphen Plastiken wiederfinden (Pesch 2015, 317–324). Beispielsweise zeigt das kleinere Goldhorn (Runenhorn) von Gallehus in Südjütland aus dem 5. Jahrhundert n. Chr. bei verschiedenen Figuren einen Halsring. Auch die kleinen goldenen Pressblechfiguren, die sogenannten guldgubbar, sowie silberne Frauenfiguren der Wikingerzeit aus Skandinavien zeigen Frauen mit Mantel und Schultertuch, die offenkundig einen Halsschmuck tragen – ob einen Halsring oder eine Kette ist allerdings nicht immer eindeutig zu ermitteln (Wamers 1998, 64; Pesch 2015, 324; Pesch/Helmbrecht 2019).

Aufbau

Bereits seit Beginn der archäologischen Forschung stehen Halsringe im Blickpunkt der Untersuchungen. Sie dienten als Beleg für chronologische Überlegungen, gesellschaftliche Hierarchisierungen oder zur Dokumentation von Fernbeziehungen. Allerdings fehlen systematische großräumige und epochenübergreifende Darstellungen. Den noch besten Überblick bieten die entsprechenden Bände der von Hermann Müller-Karpe initiierten Reihe Prähistorische Bronzefunde für die Halsringe der Bronze- und frühen Eisenzeit (Wels-Weyrauch 1978; Novotná 1984; Gedl 2002; Nagler-Zanier 2005; Vasić 2010; Laux 2016). In jeweils regional abgegrenzten Bearbeitungen wird der Gesamtbestand vorgelegt und in einzelne Formen untergliedert, wobei der Blick vor allem auf eine typochronologische Ordnung gerichtet ist und zuweilen Querbezüge zwischen den einzelnen Bearbeitungen fehlen. Nennenswert ist ferner die Monografie von Wolfgang Adler mit einer zeitlich und räum-

lich übergreifenden Betrachtung der Halsringe bei Männern (Adler 2003).

Darüber hinaus gibt es Detailuntersuchungen zu verschiedenen besonders charakteristischen Halsringformen, wie beispielsweise den Schälchenhalsringen (Voigt 1968), den Scheibenhalsringen (F. Müller 1989), den Wendelringen (Heynowski 2000) oder den Halskragen (Wrobel Nørgaard 2011). Diese Publikationen bieten einen guten Überblick über die Formenkunde, die typologische Entwicklung, die Datierung und die kulturelle Einbindung. Hingegen bleiben diese Betrachtungen inselartig; Bezüge zu anderen Halsringformen fehlen.

Ähnliches gilt für die regionalen Vorlagen des Fundbestandes einer Epoche oder Materialgruppe, bei denen die auftretenden Halsringe in ihr kulturelles und chronologisches Umfeld eingebettet sind (beispielsweise Sprockhoff 1932; 1956; von Brunn 1968; Torbrügge 1959; 1979; Haffner 1976; Hoppe 1986). Großräumige Vergleiche liegen nur selten vor.

Im Folgenden soll zwischen den eher stabartigen *Halsringen* und den steil bandförmigen *Halskragen* unterschieden werden. Dies entspricht nicht in vollem Umfang der wissenschaftlichen Praxis, bei der unter *Halskragen* auch Sätze von Einzelringen verstanden werden können und zusätzlich die Begriffe *Halsberge* (Stücke mit großen, quer zur Ringachse angeordneten Spiralplatten) und *Halsreif* sowie der aus historischen Quellen übernommene *torques* existieren. Die hier gewählte Unterscheidung wurde pragmatisch getroffen, wonach möglichst eindeutig definierbare und erkennbare Klassen gegeneinander abgesetzt werden sollen. Bei den *Halsbergen* handelt es sich um Einzelstücke, die nicht von den *Halsringen mit Spiralplatten* getrennt werden sollen. Bei einer Zusammenfassung von Ringsätzen zu *Kragen* wird die Trageweise in den Vordergrund gerückt und der Einzelring von formähnlichen Sets getrennt. Da die jeweilige Bezeichnung in diesem Buch den in der Forschung verwendeten Begriffen folgt und alle Begriffe am Ende in einer Liste zusammengeführt sind, lassen sich auch die vom gewohnten Bild möglicherweise abweichenden Anordnungen der Objekte leicht überschauen. Grundsätz

lich dient diese Struktur der Gliederung von Fundklassen, also von nach Ähnlichkeit gruppierbaren Typen. Singuläre Stücke und Unikate, die immer wieder im Fundmaterial auftreten, sind nicht das Ziel dieser Untersuchung. Insofern darf keine Vollständigkeit erwartet werden.

Die in ihren Gestaltungsprinzipien recht ähnlichen Halskragen werden nach den verwendeten Verzierungsformen unterschieden. Hier nicht betrachtet werden die aufwendig gestalteten skandinavischen Goldhalskragen der Völkerwanderungszeit, die mit Scharnierkonstruktion und Steckverbindung versehen sind (Pesch 2015). Ihr Hauptverbreitungsgebiet in Schweden liegt außerhalb des hier bearbeiteten Gebietes.

Bei den Halsringen gilt eine grundsätzliche Unterteilung in offene (1.), verschließbare (2.) und geschlossene Exemplare (3.). Diese Unterscheidungskriterien wurden so gewählt, dass sich jeder Ring genau einer Klasse zuordnen lässt. Auch für die nachgeordneten Differenzierungskriterien spielt die Eindeutigkeit eine wesentliche Rolle. Zugleich bilden die verschiedenen Objektklassen einer Ebene gemeinsam das Spektrum der in der nächst höheren Klasse definierten Auswahl ab. Die offenen Halsringe werden in solche mit gerade abgeschnittenen Enden (1.1.), in Ringe mit durch Biegen verformte Enden (1.2.) und in solche mit plastisch profilierten Enden (1.3.) unterschieden (**Abb. 2**). Die weitere Differenzierung erfolgt nach Verzierungsdetails. Halsringe mit Verschluss lassen sich die einteiligen Exemplare mit Hakenenden (2.1.), mit Haken-Ösen-Verschluss (2.2.) und mit Steckverschluss (2.3.) untergliedern sowie in mehrteilige Formen, zu denen die Halsringe mit Ringverschluss (2.4.), die mehrteiligen Halsringe mit Steckverschluss (2.5.), die Scharnierhalsringe (2.6.) und die Halsringe mit beweglichem Schloss (2.7.) gehören. Die geschlossenen Halsringe können technologisch in solche Stücke unterschieden werden, die als in sich geschlossener Ring gefertigt oder durch Überfangguss dauerhaft geschlossen sind (3.1.), und andere Exemplare, deren Verschluss durch eine (reversible) Nietung erfolgte (3.2.). Die Struktur ist so angelegt, dass jederzeit Nachträge möglich sind, sollten Neufunde oder bisher unberücksichtigte Stücke dieses erforderlich machen.

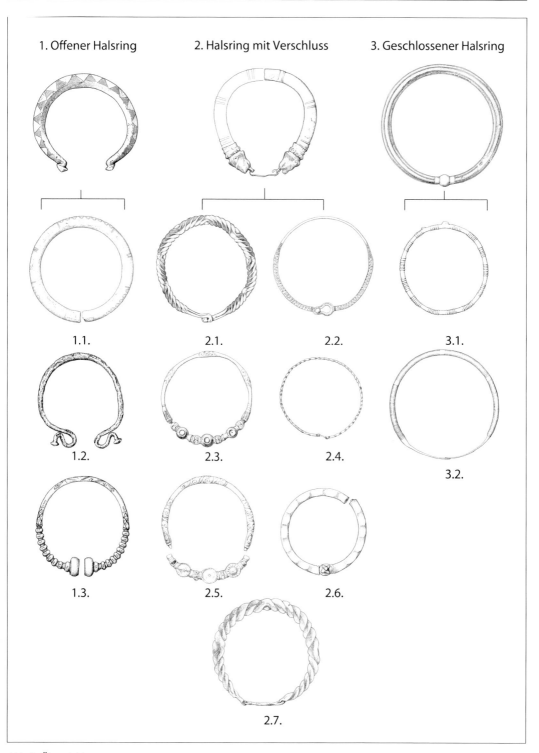

1. Offener Halsring 2. Halsring mit Verschluss 3. Geschlossener Halsring

1.1. 2.1. 2.2. 3.1.

1.2. 2.3. 2.4. 3.2.

1.3. 2.5. 2.6.

2.7.

Abb. 2: Übersicht.

Die einzelnen Klassen einer Ebene sind fortlaufend nummeriert. Diese Kennzahl wird mit jeder Unterebene um eine Nummer erweitert. So bildet sie exakt die Position einer bestimmten Klasse innerhalb der Gesamthierarchie ab. Ein spezifischer Name bezeichnet jede Klasse. Dieser Name ist in der Regel aus der Literatur übernommen. Sollten mehrere Bezeichnungen nebeneinander existieren, wird ein bevorzugter Name bestimmt und die anderen werden als Synonym aufgeführt, wenn die damit benannten Objekte identisch sind, und als untergeordnete Begriffe, wenn es Detailunterschiede gibt.

Jede Objektklasse wird eingehend definiert. Dabei bilden der technische Aufbau, die Form und die Verzierung die wichtigsten Attribute. Ferner werden Maß- und Materialangaben gemacht, die zur Unterscheidung dienen. Zu jeder Klasse gibt es eine maßstabsgerechte Abbildung eines typischen Vertreters. Als ergänzende Informationen kommen eine relative und eine absolute Altersbestimmung sowie eine Angabe über die räumliche Verbreitung hinzu. Literaturzitate bilden den wissenschaftlichen Nachweis.

Für den Leser gibt es verschiedene Zugangsmöglichkeiten. Die grundsätzliche Systematik mit der ersten und zweiten Ebene ist aus dem Inhaltsverzeichnis ersichtlich. Eine Übersichtsgrafik (**Abb. 2**) öffnet diese Struktur auf einem optischen Weg. Ein alphabethisches Verzeichnis führt alle Typbezeichnungen, alle Synonyme und untergeordneten Begriffe auf. Formähnliche Typen, die sich verwechseln lassen, aber aufgrund der hierarchischen Ordnung an verschiedenen Positionen in der Struktur auftreten, werden über Verweise miteinander verbunden. Schließlich kann auch das einfache Blättern im Buch zum Auffinden des gesuchten Typs führen.

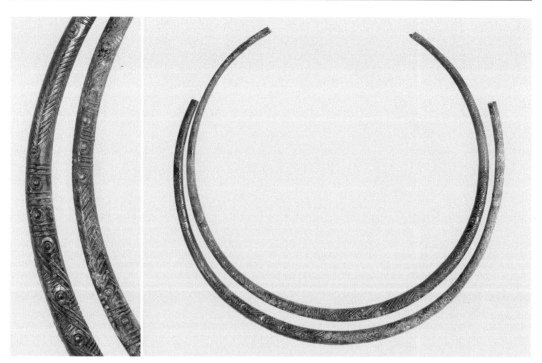

1.1.3. Massiver Ring mit stumpfen, leicht verdickten oder spitz auslaufenden Enden – FO: Oberkrumbach, Lkr. Nürnberger Land, Dm. 19,4 × 18,5 cm – Naturhistorisches Museum Nürnberg, Inv.-Nr. 7503 IV.

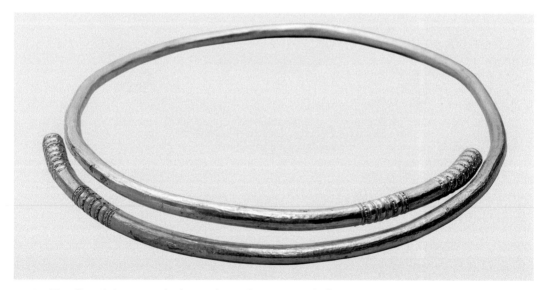

1.1.9.1. Einteiliger Halsring mit überlappenden Enden – FO: Neudorf-Bornstein, Kr. Rendsburg-Eckernförde, Dm. 13,1 cm – Museum für Archäologie Schloss Gottorf, Landesmuseen Schleswig-Holstein, Inv.-Nr. KS C 744.10a.

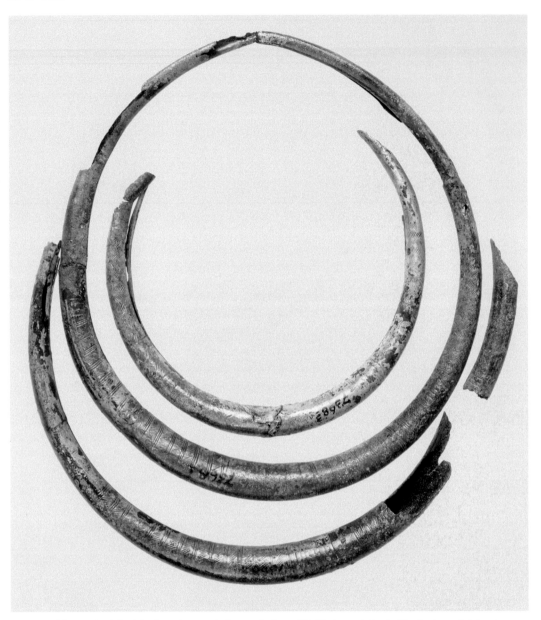

1.1.12. Hohlring mit einfach ineinander geschobenen Enden – FO: Kirchenrainbach, Lkr. Amberg-Sulzbach, Dm.16,5 cm – Naturhistorisches Museum Nürnberg, Inv.-Nr. 7368.

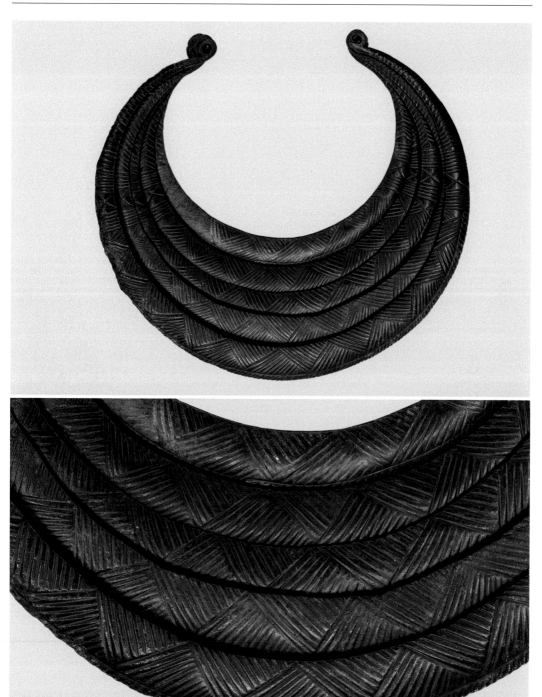

1.2.1.10.1. Plattenhalskragen Typ Bebertal – FO: Medingen, Lkr. Uelzen, Dm. 18,2 × 19 cm – Landesmuseum Hannover, Inv.-Nr. 6304.

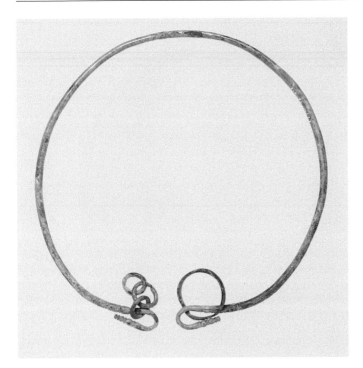

*1.2.3.1. Halsring mit zurück-
gebogenen Enden – FO: Lauffen am
Neckar, Lkr. Heilbronn, Dm. 13,5 cm –
Archäologisches Landesmuseum
Baden-Württemberg, Inv.-Nr. 1970-
0072-0001-0001.*

*1.3.4. Halsring mit kolbenförmigen
Enden – FO: Zwochau, Lkr. Nord-
sachsen, Dm. 14,9 cm – Landesamt
für Archäologie Sachsen, Inv.-Nr.
ZWC-03.*

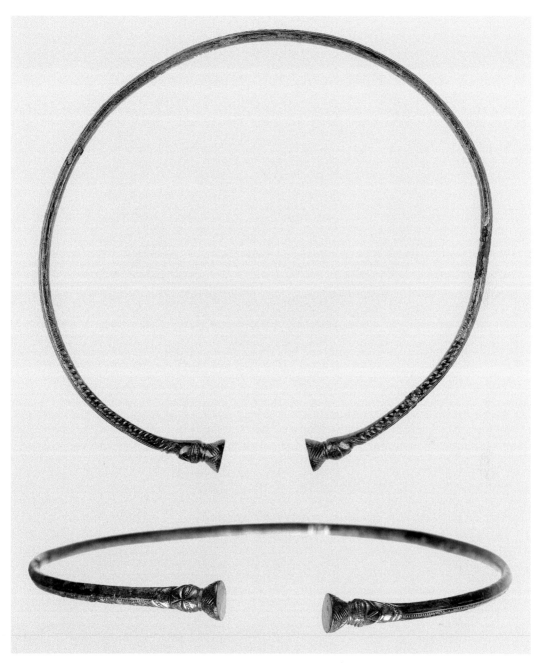

1.3.7.2. Halsring mit einfachem Knoten und Stempelende – FO: Horchheim, Stadt Koblenz, Dm. 15,6 cm – LVR-LandesMuseum Bonn, Inv.-Nr. XLII.

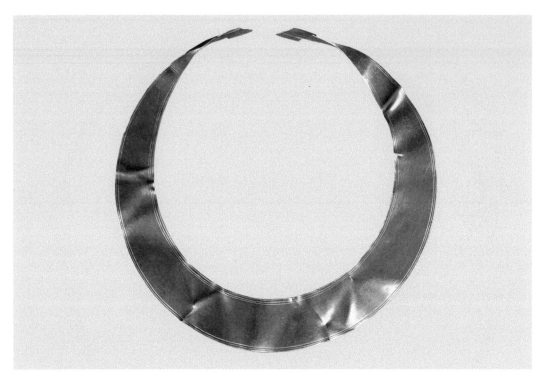

1.3.11. Lunula – FO: Schulenburg, Region Hannover, Dm. 17,1 × 17,6 cm – Landesmuseum Hannover,
Inv.-Nr. 18370.

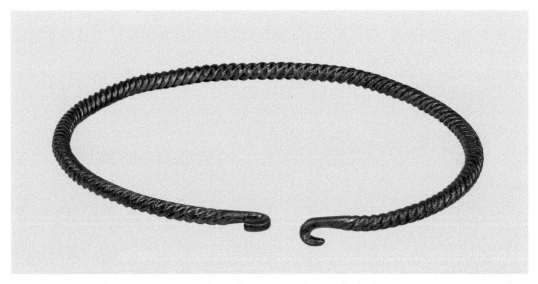

2.1.4.3. Kräftiger tordierter Halsring mit Hakenenden – FO: Hamburg-Volksdorf, Dm. 19,2 cm – Archäologisches
Museum Hamburg, Inv.-Nr. MfV 1909.199.

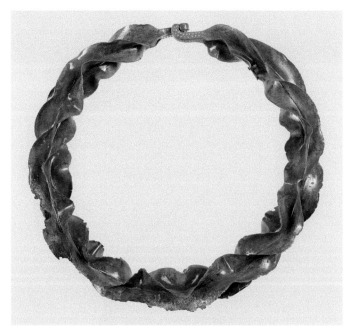

2.1.5.2.1. Mittelrheinischer Wendel-
ring – FO: Mayen, Lkr. Mayen-
Koblenz, Dm. 19,8 cm – LVR-Landes-
Museum Bonn, Inv.-Nr. 10229.

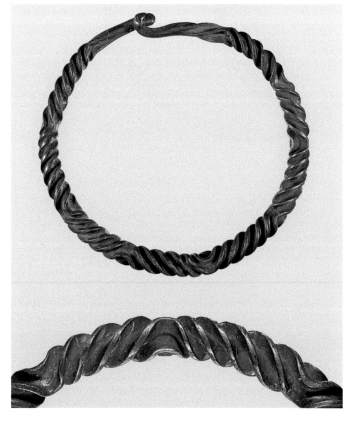

2.1.5.3. Dicklappiger Wendelring –
FO: Steinbergkirche-Gintoft,
Kr. Schleswig-Flensburg, Dm. 15,4 cm –
Museum für Archäologie Schloss
Gottorf, Landesmuseen Schleswig-
Holstein, Inv.-Nr. SH9999-26.1
(KS 14911).

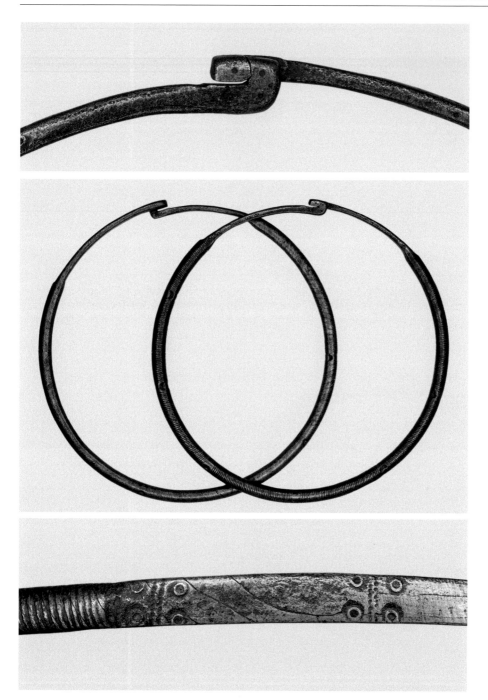

*2.1.5.5. Rundstabiger Wendelring – FO: Karwitz, Lkr. Lüchow-Dannenberg, Dm. 22,4 cm –
Landesmuseum Hannover, Inv.-Nr. 4738 und 4739.*

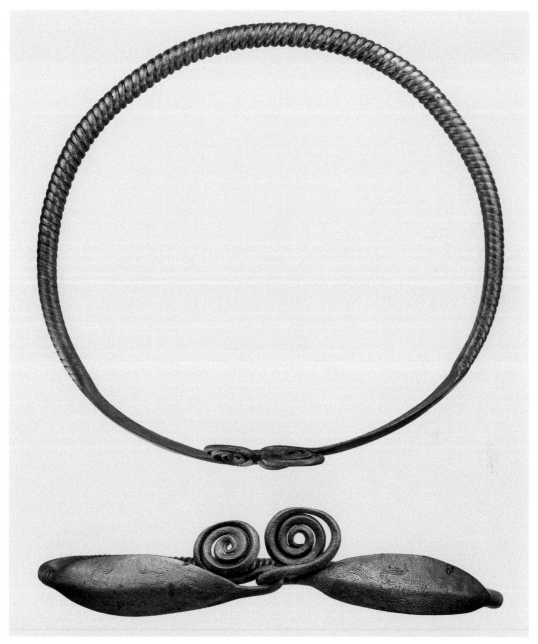

2.1.6. Plattenhalsring – FO: Hamburg-Volksdorf, Dm. 21,6 cm – Archäologisches Museum Hamburg,
Inv.-Nr. MfV 1909.198.

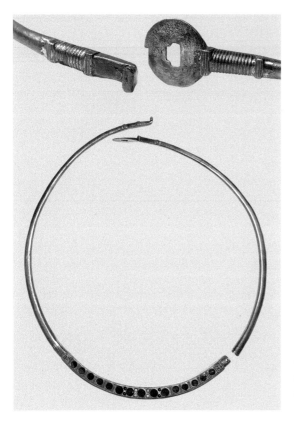

*2.2.7.3. Halsring mit kantigem Mittelteil und Öse –
FO: Herrenberg, Lkr. Böblingen, Dm. 20,0 cm –
Archäologisches Landesmuseum Baden-
Württemberg, Inv.-Nr. 1998-0160-0413-0001.*

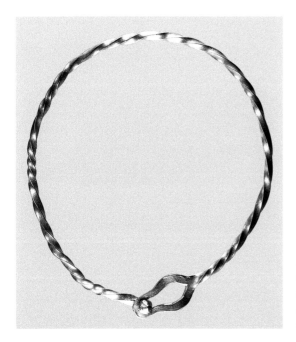

*2.2.8.1. Tordierter Halsring mit birnenförmiger
Öse – FO: Neudorf-Bornstein, Kr. Rendsburg-
Eckernförde, Dm. 13,6 cm – Museum für Archäo-
logie Schloss Gottorf, Landesmuseen Schleswig-
Holstein, Inv.-Nr. SH1967-26.9 (KS C 745.12).*

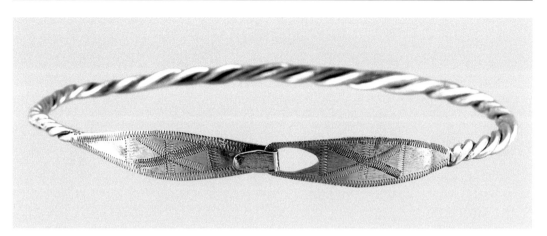

2.2.11.1. Einfach geflochtener Halsring – FO: Wangels-Farve, Kr. Ostholstein, Dm. 9,5 cm – Museum für Archäologie Schloss Gottorf, Landesmuseen Schleswig-Holstein, Inv.-Nr. SH1874-1.1 (KS 12204a).

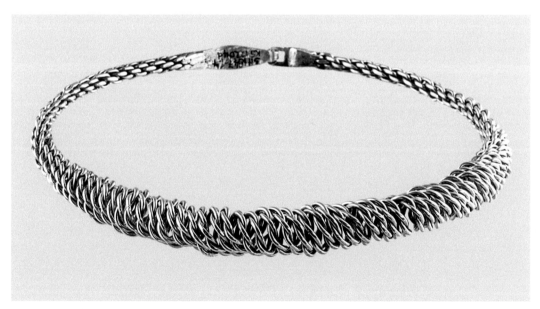

2.2.11.2. Mehrfach geflochtener Halsring – FO: Wangels-Farve, Kr. Ostholstein, Dm. 11,0 cm – Museum für Archäologie Schloss Gottorf, Landesmuseen Schleswig-Holstein, Inv.-Nr. SH1874-1.4 (KS 12204d).

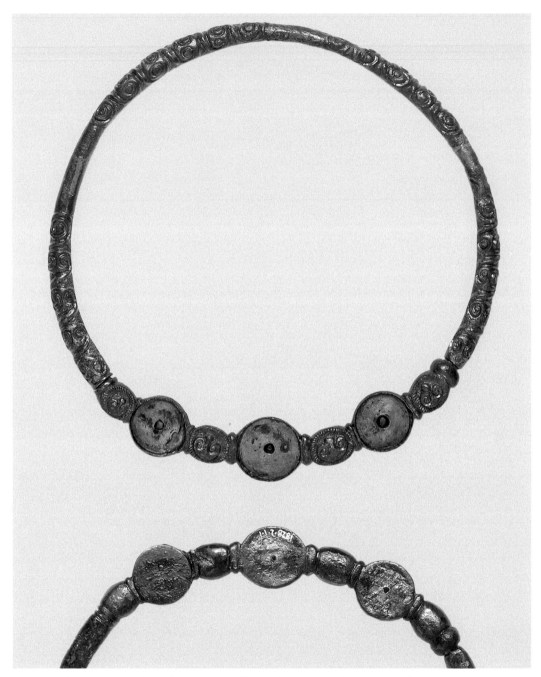

2.5.3. Oberrheinischer Scheibenhalsring mit Verschlussteil – FO: Friesenheim, Ortenaukreis, Dm. 15,5 cm –
Archäologisches Landesmuseum Baden-Württemberg, Inv.-Nr. 1828-0002-0001-0001.

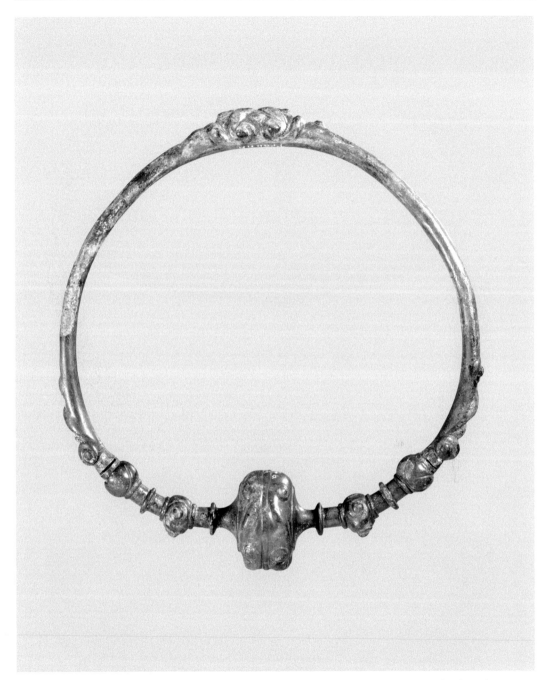

2.5.6. Halsring mit Pseudopuffern – FO: Praunheim, Stadt Frankfurt a. M., Dm. 16,5 cm – Archäologisches Museum Frankfurt, Inv.-Nr. a 1333a.

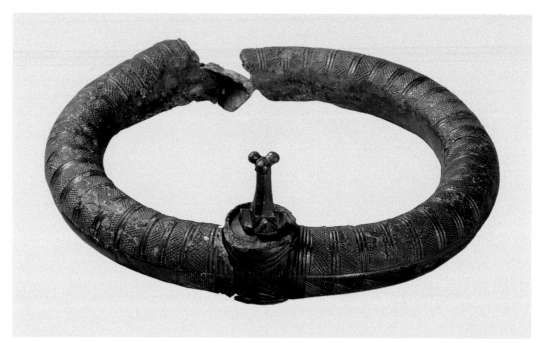

2.6.1. Scheibenhalsring – FO: Geesthacht, Kr. Herzogtum Lauenburg, Dm. 17,5 cm – Archäologisches Museum Hamburg, Inv.-Nr. MfV 1928.124:1.

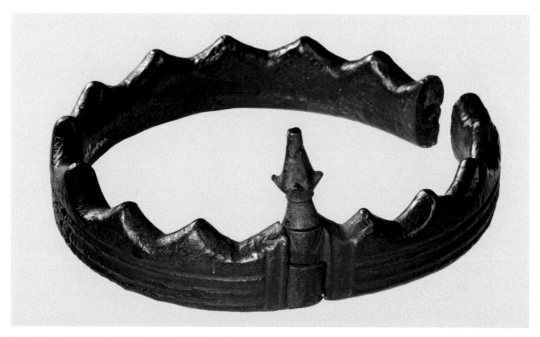

2.6.2. Kronenhalsring – FO: Emmendorf, Lkr. Uelzen, Dm. 14,0 cm – Landesmuseum Hannover, Inv.-Nr. 4718.

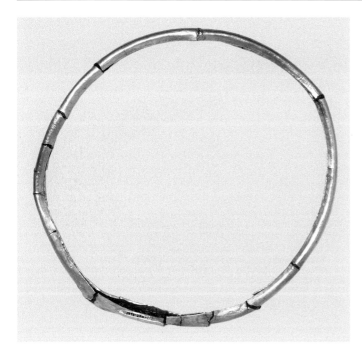

3.1. Einteiliger geschlossener Hals-
ring – FO: Ihringen, Lkr. Breisgau-
Hochschwarzwald, Dm. 22,2 cm –
Archäologisches Landesmuseum
Baden-Württemberg, Inv.-Nr. 1993-
0270-0001-0002.

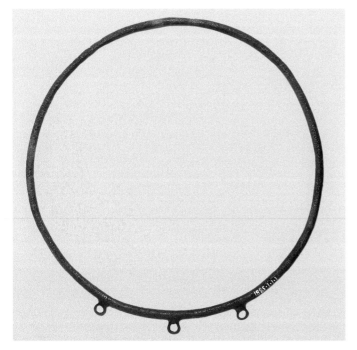

3.1.1.4. Halsring mit Ösenbesatz –
FO: Ihringen, Lkr. Breisgau-
Hochschwarzwald, Dm. 21,0 cm –
Archäologisches Landesmuseum
Baden-Württemberg, Inv.-Nr. 1885-
0004-0001-0001.

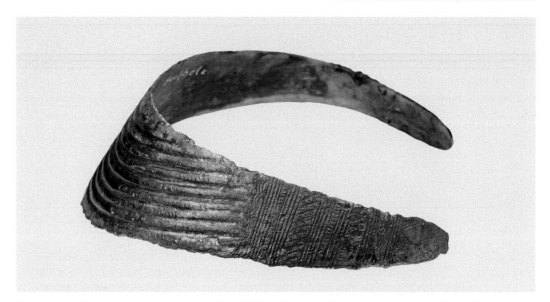

2.2. Gerippter Halskragen, rippenverzierter Typ – FO: Buchholz i. d. Nordheide, Lkr. Harburg, Dm. 11,0 cm – Archäologisches Museum Hamburg, ohne Inv.-Nr.

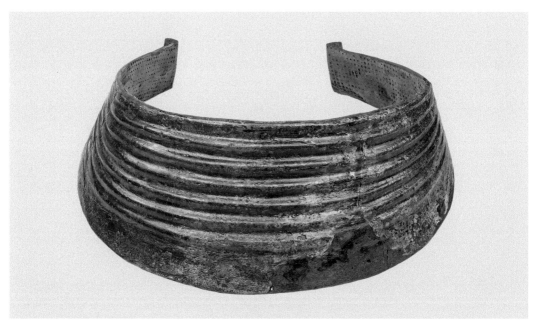

2.4. Niedersächsischer Halskragen – FO: Heidenau, Lkr. Harburg, Dm. 13,0 cm – Archäologisches Museum Hamburg, Inv.-Nr. HM 63928.

Die Halsringe

1. Offener Halsring

Beschreibung: Bei einem offenen Metallring erlaubt die Materialspannung durch Drücken den Ring etwas zu weiten, um das Anlegen zu erleichtern. Im Ruhezustand nimmt der Ring aber die ursprüngliche Form ein, was zu einem engeren Sitz am Körper führt und ein Lösen des Rings verhindert. Ringkörper und Ringenden werden zu Gegenpolen, was sich sehr häufig in einer unterschiedlichen Gestaltung der einzelnen Ringabschnitte ausdrückt. Dabei erfahren insbesondere die Ringenden eine Hervorhebung. Es können drei Gestaltungsarten unterschieden werden: Die Ringenden sind gerade abgeschnitten (1.1.). Dabei kann der Ringstabquerschnitt gleichbleibend sein; er kann auch den Enden zu bandförmig abgesetzt sein, sich leicht verjüngen oder sich leicht verdicken. Bei anderen Ringen verlaufen die Enden nicht gerade, sondern sind gebogen (1.2.). Häufig werden die Enden zu kleinen Ösen (1.2.1.) oder zu größeren Spiralen (1.2.2.) eingerollt; sie können auch Schlingenform (1.2.3.) annehmen. Eine dritte Gruppe ist durch plastische Profilierungen gekennzeichnet (1.3.). Dabei handelt es sich im einfachsten Fall um Rippen oder Wülste (1.3.1.). Es treten geometrisch geformte Enden wie Ringe (1.3.2.) oder Kugeln (1.3.3.) auf. Die Enden können konisch bis kolbenförmig (1.3.4.), pufferförmig (1.3.5., 1.3.6.), stempelartig (1.3.7.) oder in Form kleiner Schälchen (1.3.8.–1.3.10.) verdickt sein. Vereinzelt kommen figürlich verzierte Enden vor (1.3.13.).

1.1. Halsring mit gerade abgeschnittenen Enden

Beschreibung: Diese zeitlich und räumlich weitreichende Gruppe tritt in verschiedenen Varianten auf. Es kommen vor allem massive Halsringe aus

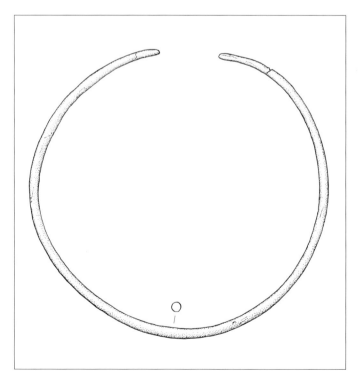

1.1.1.

Bronze oder Eisen, vereinzelt auch aus Edelmetall vor. Sie können einen runden, ovalen, viereckigen oder selten auch polygonalen Querschnitt besitzen. Die Grundform ist gegossen, selten geschmiedet, und abschließend überarbeitet. Einige Stücke haben eine gewindeartige Torsion, die bereits beim Guss entstanden ist. Auch andere dekorative Elemente gehen auf diesen Herstellungsschritt zurück. In der Regel folgte ein abschließender Bearbeitungsgang in Schmiedetechnik, zu dem eingeschnittene oder eingepunzte Verzierungen gehören können. Es kann eine Torsion des Ringstabs auftreten. Daneben gibt es röhrenartige hohle Ringkörper. Auch sie können im Guss- oder im Schmiedeverfahren hergestellt sein und haben eine abschließende Überarbeitung in Schmiedetechnik erfahren. Die Ringenden sind stets gerade abgeschnitten. Sie können leicht verdickt, verrundet oder verjüngt sein. Eine spezielle Ausprägung weisen die Stücke mit bandförmigen Enden auf. Ein schmaler Abstand trennt in den meisten Fällen die Enden. Selten stoßen die Enden dicht aneinander, sitzen seitlich versetzt oder sind – bei hohlen Ringformen – leicht ineinandergesteckt.

Datierung: ältere Bronzezeit bis Völkerwanderungszeit, 22. Jh. v. Chr.–6. Jh. n. Chr.

Verbreitung: Mitteleuropa.

Literatur: Schnittger 1913–15; Wels-Weyrauch 1978, 156–160; Gedl 2002, 31–35; Capelle 2003; Laux 2016, 27–34.

1.1.1. Schlichter offener Halsring

Beschreibung: Ein einfacher runder, gelegentlich auch vierkantiger Bronze- oder Eisenstab bildet einen Ring. Die Stärke ist bei Maßen um 0,5–0,7 cm gleichbleibend oder verjüngt sich leicht den Enden zu. Die Enden sind gerade abgeschnitten oder können stumpf und verrundet sein. Der Ring ist in der Regel unverziert; selten kommen einfache Stichgruppen an den Enden vor.

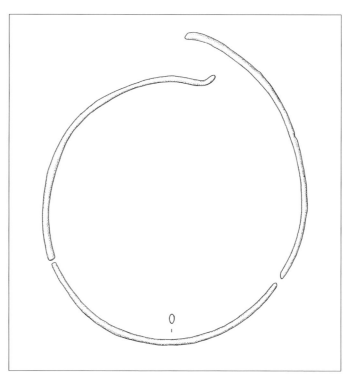

1.1.1.1.

Untergeordneter Begriff: Halsring mit verjüngten Enden; schlichter Halsring mit sich verjüngenden Enden Variante Altenhagen.
Datierung: Bronzezeit, Periode II–V (Montelius), 15.–7. Jh. v. Chr.; Eisenzeit, Hallstatt D (Reinecke), 7.–6. Jh. v. Chr.
Verbreitung: Deutschland, Slowakei, Polen.
Literatur: von Brunn 1959, 54; Torbrügge 1959, 79–80; Laux 1971, 43; Zürn 1987, 66; 76; 119; 159; Gedl 2002, 28–31; Nagler-Zanier 2005, 113; Laux 2016, 16–18.

1.1.1.1. Halsring mit spitzovalem Querschnitt

Beschreibung: Der Halsring besteht aus einem einfachen Kupferdraht. Der Querschnitt ist oval bis spitzoval. Die Enden sind einfach gerade abgeschnitten oder leicht aufgebogen. Der Durchmesser des Rings liegt bei 14–17 cm, die Stärke bei 0,5 × 0,3 cm.

Synonym: Drahthalsring.
Datierung: frühe Bronzezeit, Bronzezeit A1 (Reinecke), 22.–20. Jh. v. Chr.
Verbreitung: Niederösterreich, Slowakei.
Literatur: Schubart 1972, 19; 78; Novotná 1984, 14–17.

1.1.2. Einfacher Halsring mit Ritzverzierungen

Beschreibung: Der massive bronzene Ringstab weist einen kreisförmigen, seltener auch ovalen oder D-förmigen Querschnitt auf. Die Stärke beträgt 0,5–1,2 cm; der Durchmesser liegt bei 12–22 cm. Die Ringstärke ist über den ganzen Ring gleichbleibend oder nimmt von der Mitte zu den Enden hin leicht ab. Die Endabschnitte verjüngen sich zu einer abgerundeten Spitze oder sind einfach gerade abgeschnitten. Charakteristisch ist eine flächige Verzierung aus Linienmustern, die in Ringmitte gut die Hälfte bis drei Viertel des Um

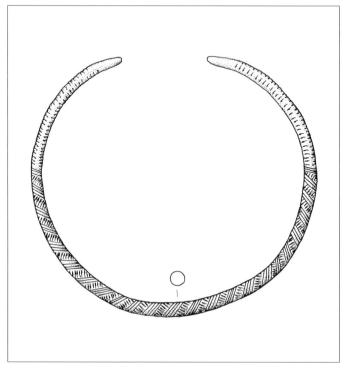

1.1.2.1.

fangs einnimmt, nur selten den gesamten Ring überzieht. Es handelt sich um Quer- oder Schräglinienbündel, Flechtbandmuster, Tannenzweigmotive oder kreuzschraffierte Zonen. Die beiden Endabschnitte sind in der Regel von der Linienverzierung ausgespart oder weisen eigene Muster auf, die aus Querkerbgruppen oder Winkelbändern bestehen.

Datierung: Bronzezeit, Periode III (Montelius), Bronzezeit D–Hallstatt B (Reinecke), 13.–11. Jh. v. Chr.

Verbreitung: Dänemark, Deutschland, Tschechien.

Literatur: Kersten 1936, 38; Torbrügge 1959, 80; von Brunn 1968, 169–170; Laux 1971, 43–44; Schubart 1972, 27–28; Peschel 1984, 74–75; Gedl 2002, 31–35.

1.1.2.1. Halsring mit schrägem Leiterbandmuster

Beschreibung: Der bronzene Ringstab besitzt einen kreisförmigen oder ovalen Querschnitt. Er ist in Ringmitte mit 0,5–1,0 cm am stärksten und verjüngt sich leicht den Enden zu. Die Enden sind stumpf und leicht abgerundet. Der Ringstab ist flächig mit einem eingeschnittenen schrägen Leiterbandmuster verziert. Es besteht aus Bündeln von jeweils drei (Variante Gansau), vier (Variante Deutsch Evern) oder fünf Linien (Variante Boltersen), die durch Reihen von Querkerben verbunden sind. Die Endbereiche der Ringe sind von dieser Verzierung ausgenommen. Hier können sich Reihen von Querkerben oder Kerben im Fischgrätenmuster befinden. Häufig sind die Enden auch unverziert. Der Durchmesser der Ringe liegt bei 13–22 cm.

Synonym: Kersten Form 5.

Untergeordneter Begriff: Variante Boltersen; Variante Deutsch Evern; Variante Gansau.

Datierung: ältere Bronzezeit, Periode III (Montelius), 13.–12. Jh. v. Chr.

Verbreitung: Dänemark, Schleswig-Holstein, Niedersachsen, Mecklenburg-Vorpommern.

Literatur: Kersten 1936, 38; Laux 1971, 43–44; Schubart 1972, 27–28; Laux 1981, 260–261; Laux 2016, 27–34.

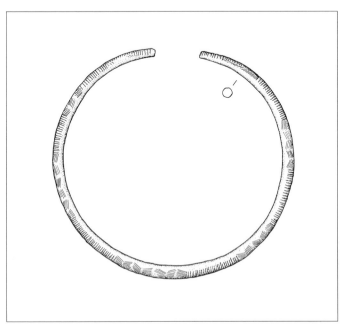

1.1.2.2.

1.1.2.2. Verzierter Halsring mit verjüngten Enden

Beschreibung: Der Bronzehalsring verjüngt sich leicht und gleichmäßig den Enden zu. Der Querschnitt ist rund oder D-förmig bei einer maximalen Stärke von 0,5–1,2 cm. Der Durchmesser beträgt 12,5–17 cm. Der Ringstab ist flächig mit einem eingeschnittenen oder gepunzten Dekor versehen, wobei die Muster abschnittsweise wechseln. Bei den Motiven scheinen auch regionale Unterschiede zu bestehen. Häufig tritt die Kombination von Querrillenbündeln und Tannenzweigmustern auf. Daneben kommen V-förmig gestellte Leiterbänder vor, deren Zwischenfelder mit engen Schrägschraffen gefüllt sind und die mit Querrillengruppen sowie umlaufenden Winkelfeldern oder kreuzschraffierten Zonen wechseln. Die Enden werden in der Regel von der Verzierung ausgespart; zuweilen sind sie auch durch einige Querrillen betont.
Synonym: Halsring mit Ritzverzierung.

Untergeordneter Begriff: Halsring Typ Machtlwies.
Datierung: späte Bronzezeit, Bronzezeit D–Hallstatt A1 (Reinecke), 13.–12. Jh. v. Chr.
Verbreitung: Bayern, Thüringen, Sachsen-Anhalt, Tschechien.
Literatur: von Brunn 1954, 44; Torbrügge 1959, 80; Hennig 1970, 125 Taf. 45,10; Wilbertz 1982, 74; Hänsel/Hänsel 1997, 61–62.

1.1.3. Massiver Ring mit stumpfen, leicht verdickten oder spitz auslaufenden Enden

Beschreibung: Der Querschnitt ist oval bis tropfenförmig. Er ist in Ringmitte mit 0,8–1,2 cm am größten und nimmt auf die Enden hin kontinuierlich ab. Die Endabschnitte sind häufig kantig profiliert und können einen verrundet dreieckigen oder rhombischen Querschnitt aufweisen. Der Ring besitzt in der Regel gerade abgeschnittene,

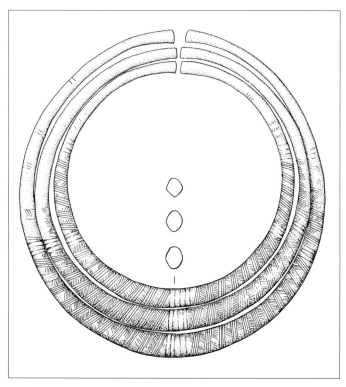

1.1.3.

stumpfe, leicht verdickte Enden; auch zugespitzte Enden kommen vor. Der Durchmesser der Ringe variiert stark. Das ist darauf zurückzuführen, dass sie häufig in Sätzen von bis zu sieben Einzelringen getragen wurden. Dabei ist der Satz so in der Größe gestaffelt, dass der Innendurchmesser des größeren Exemplars geringfügig größer als der Außendurchmesser des kleineren Rings ist und sich die Stücke somit nicht überlappen. Die Größe der Ringe liegt bei 13–24 cm. Sie sind stets aus Bronze gegossen. Die Schauseite ist flächig verziert, während die Unterseite glatt und unverziert bleibt. In den meisten Fällen besteht der Dekor aus sich abwechselnden Zonen mit unterschiedlichen Motiven, die sich symmetrisch wiederholen. Die Zonen aus schrägen Leiterbandmotiven, Gitterschraffuren, Schräg- und Querstrichgruppen im Wechsel oder quer- oder längslaufende Fischgrätenmuster werden von Querriefen getrennt. Die Endabschnitte der Ringe bleiben unverziert.

Synonym: Hoppe Typ 1.
Datierung: ältere Eisenzeit, Hallstatt D1 (Reinecke), 7.–6. Jh. v. Chr.
Verbreitung: Bayern, Thüringen.

Relation: Halsring mit Felderzier: 1.1.12. Hohlring mit einfach ineinandergeschobenen Enden, 1.3.3.3. Halsring mit anschwellendem Ringkörper und Knotenenden, 1.3.3.4. Hohlring mit aufgeschobener Muffe.
Literatur: Kaufmann 1963, 91–92; Torbrügge 1979, 97–101; Hoppe 1986, 35–41; Nagler-Zanier 2005, 123–129 Taf. 150,2307–2309; Augstein 2015, 74.
Anmerkung: Formähnliche Halsringe aus der Slowakei werden einzeln getragen (Michálek 2017, 298; 314).
(siehe Farbtafel Seite 17)

1.1.4. Tordierter Halsring mit glatten unverzierten Enden

Beschreibung: Die Hälfte bis etwa drei Viertel des Rings ist tordiert. Diese Verzierung geht aus einer Materialdrehung hervor oder ist am Wachsmodel erzeugt und durch Guss in verlorener Form umgesetzt. Die Endabschnitte bleiben glatt und unverziert. Sie können sich leicht verjüngen und schließen gerade oder abgerundet ab. Der Durchmesser

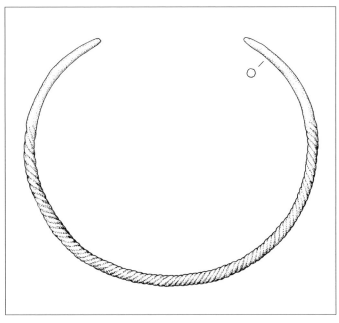

1.1.4.

der Bronzeringe liegt bei 11–15,5 cm, die Stärke beträgt um 0,5 cm.

Untergeordneter Begriff: gedrehter Halsring Variante Groß Liedern; Hoppe Typ 2.

Datierung: späte Bronze- bis ältere Eisenzeit, Bronzezeit D–Hallstatt D1 (Reinecke), 13.–6. Jh. v. Chr.

Verbreitung: Mecklenburg-Vorpommern, Niedersachsen, Sachsen-Anhalt, Sachsen, Thüringen, Bayern, Tschechien, Polen.

Relation: tordierter Halsring: 1.1.4.1. Tordierter Halsring mit strichverzierten Enden, 1.2.1.7. Tordierter Halsring mit Ösenenden, 2.1.4. Tordierter Halsring mit Hakenenden.

Literatur: Sprockhoff 1937, 44–45; von Brunn 1954, 269–273; von Brunn 1968, 168; Barthel 1968/69, 82–83; Hennig 1970, 34; 37; Laux 1971, 44; Schubart 1972, 26–27; Wels-Weyrauch 1978, 156–158 Taf. 65,865; Wilbertz 1982, 73; Hoppe 1986, 35–42; Lappe 1986, 17; Zürn 1987, 80; Maraszek/Egold 2001; Gedl 2002, 43–46; Nagler-Zanier 2005, 114–116; Laux 2016, 36–37.

1.1.4.1. Tordierter Halsring mit strichverzierten Enden

Beschreibung: Der Ringstab ist gleichbleibend 0,4–0,6 cm stark und regelmäßig tordiert. Diese Verzierung geht im Allgemeinen aus dem Gussverfahren hervor; nur bei einigen Stücken scheint eine Drehung des Metallstabs erfolgt zu sein. Der Querschnitt ist verrundet quadratisch oder karoförmig. Die beiden Endabschnitte sind von der Torsion ausgenommen und besitzen einen runden Querschnitt. Die Ringenden sind gerade abgeschnitten und in der Regel abgerundet. Sie sind mit einer Strichverzierung versehen, wobei verschiedene Motive auftreten können. Häufig werden Gruppen von Querrillen durch Winkel verbunden. Ferner können Quer- und Schrägrillengruppen abwechseln. Selten kommt eine Spiralrille vor, die die Torsion optisch verlängert und mit Querkerben gefüllt ist. Der Durchmesser der Bronzeringe liegt bei 13–17 cm.

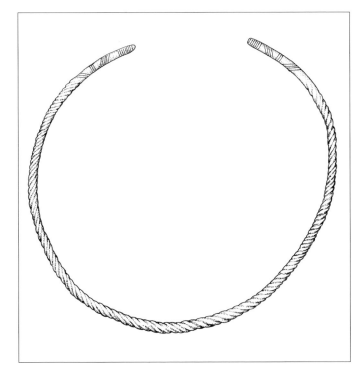

1.1.4.1.

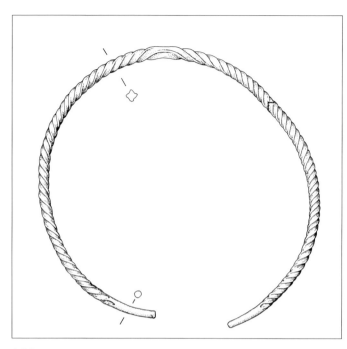

1.1.5.

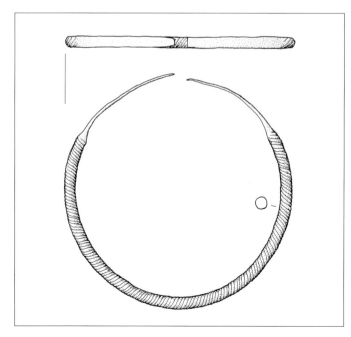

1.1.6.

Datierung: späte Bronzezeit, Bronzezeit D–Hallstatt A (Reinecke), 13.–11. Jh. v. Chr.
Verbreitung: Mecklenburg-Vorpommern, Sachsen-Anhalt, Thüringen, Bayern, Tschechien.
Relation: tordierter Halsring: 1.1.4. Tordierter Halsring mit glatten unverzierten Enden, 1.2.1.7. Tordierter Halsring mit Ösenenden, 2.1.4. Tordierter Halsring mit Hakenenden.
Literatur: von Brunn 1968, 168; Schubart 1972, 27; Wels-Weyrauch 1978, 158–160 Taf. 66,8/4; Wilbertz 1982, 73.

1.1.5. Wendelring mit gerade abgeschnittenen Enden

Beschreibung: Der Ringstab mit einem gleichbleibend starken, vierkantigen Profil ist tordiert. Dabei wechselt die Drehrichtung in der Regel drei Mal. Die Endabschnitte bleiben unverziert. Sie sind vierkantig oder verrundet und schließen gerade ab; zuweilen sind sie leicht gestaucht. Der Ring besteht aus Bronze, besitzt einen Durchmesser von 14–19 cm und eine Stärke von 0,5–0,6 cm.
Synonym: Typ Urgude.
Datierung: jüngere Bronzezeit, Periode V–VI (Montelius), 7. Jh. v. Chr.
Verbreitung: Schweden, Dänemark, Norddeutschland.
Relation: 1.2.1.8. Wendelring mit Ösenenden, 2.1.5.1. Dünnstabiger Wendelring, 2.1.5.1.1. Dünnstabiger Wendelring mit Spiralscheiben, 2.1.5.1.2. Tordierter Halsring mit wechselnder Drehung, 2.1.6.1. Plattenhalsring mit wechselnder Torsion.
Literatur: Heynowski 2000, 12–13 Taf. 54,2; Ostritz 2002, 18.

1.1.6. Tordierter Halsring mit bandförmigen Enden

Beschreibung: Der mittlere Teil des Bronzerings, der etwas mehr als die Hälfte bis drei Viertel umfasst, ist rundstabig und mit einer imitierten Torsion versehen. Die dazu eingeschnittenen, gewindeartigen Riefen weisen häufig in Winkel und Dichte deutliche Unregelmäßigkeiten auf. Die Enden sind bandförmig und schließen gerade ab. Sie sind stets unverziert. Auffallend ist die geringe Größe der Ringe, die bei 9,5–15,5 cm liegt; die Stärke beträgt 0,5–1,0 cm.

Synonym: Hoppe Typ 3.
Datierung: ältere Eisenzeit, Hallstatt D1 (Reinecke), 7.–6. Jh. v. Chr.
Verbreitung: Bayern.
Literatur: Behrends 1972; Hoppe 1986, 35; Nagler-Zanier 2005, 118–119; Augstein 2015, 74.

Anmerkung: Die Ringe wurden einzeln oder in Sätzen von bis zu neun Exemplaren getragen, wobei sie wegen der geringen Größenunterschiede übereinander gestapelt waren. So kommt es zu flächigen Abriebfacetten auf Ober- und Unterseite.

1.1.7. Wendelring mit bandförmigen Enden

Beschreibung: Ein rundstabiger offener Ring ist im letzten Achtel an beiden Enden zu einem schmalen Band abgeflacht, das gerade abgeschnitten ist und dessen Breitseite nach außen weist. Die Breite des bandförmigen Abschnitts entspricht in der Regel der Ringstärke oder ist nur geringfügig größer. In den rundstabigen Teil ist eine Spiralrille eingeschnitten, die zwei oder drei Mal unterbrochen ist und dabei die Richtung ändern kann, häufig aber beibehält. An den Unterbrechungsstellen können

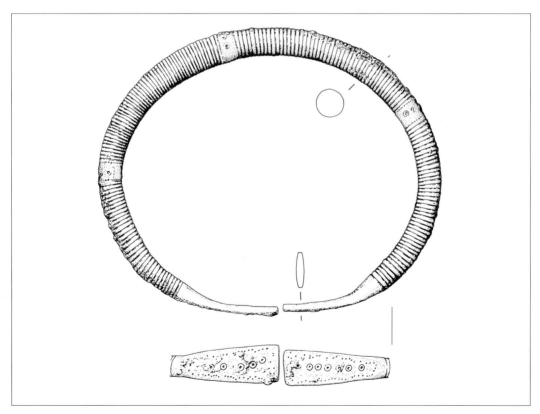

1.1.7.

sich sichel- oder kreisförmige Punzeinschläge be-
finden. Die abgeflachten Enden besitzen Punz-
muster aus einer Abfolge von Kreisaugen, Quer-
kerbgruppen oder Punktpunzreihen. Es lassen
sich große kräftige Ringe mit einem Durchmesser
um 15–18 cm und einer Stärke von 1,4–1,5 cm
(Typ Haßleben) von kleinen grazilen Stücken mit
nur 12–14 cm Durchmesser und 0,8 cm Stärke
(Typ Halle-Trotha) unterscheiden. Nur vereinzelt
kommen auch mechanisch gedrehte, breitrippige
oder rundstabige Ausprägungen vor.

Untergeordneter Begriff: Typ Haßleben; Typ
Halle-Trotha.

Datierung: ältere Eisenzeit, Hallstatt D (Reinecke),
6.–5. Jh. v. Chr.

Verbreitung: Mittel- und Norddeutschland,
Dänemark.

Relation: 2.1.5.4. Breitrippiger Wendelring,
2.1.5.5. Rundstabiger Wendelring, 2.1.5.6.
Imitierter Wendelring.

Literatur: Heynowski 2000, 34–35 Taf. 24,2;
Ostritz 2002, 18.

1.1.8. Halsring mit polygonalem Querschnitt

Beschreibung: Der Querschnitt des Bronzehals-
rings ist überwiegend sechs- oder achteckig, zu-
weilen auch rhombisch. Dieses Merkmal kann
durch schmale Leisten verstärkt werden, die die
Profilkanten betonen. Die Leisten treten nur an
den Schauseiten auf. Die Ringstärke ist gleichblei-
bend. Es kommen sowohl kräftige schwere Ringe
mit einer Stärke um 1,4–1,7 cm als auch grazile
Ausprägungen um 0,7–0,9 cm vor. Die Ringenden
sind gerade abgeschnitten und sitzen eng anein-
ander, sodass der Eindruck eines geschlossenen
Rings entstehen kann. In einigen Fällen treten
Querriefen oder -rippen an den Enden auf. Die-
se Verzierung beschränkt sich auf Exemplare mit
rhombischem Querschnitt. In der Regel sind die
Facetten des Ringstabs dekoriert, wobei verschie-
dene Techniken auftreten. Eine besondere Verzie-
rung besteht in einem erhabenen Gittermuster,
das durch das regelmäßige Einstempeln von drei-
eckigen und rhombischen Punzen in das Wachs-

model vor dem Guss erzeugt ist. Andere Muster
setzen sich aus Reihen von Punkten, Kreisen oder
Kreisaugen zusammen. Ferner kommen Tremo-
lierstichreihen vor. Der Durchmesser der Ringe be-
trägt 17–24 cm.

Datierung: Eisenzeit, Hallstatt D2/3–Latène A
(Reinecke), 6.–5. Jh. v. Chr.

Verbreitung: Westdeutschland, Nord- und
Ostfrankreich.

Relation: 1.3.3.1. Polygonaler Halsring mit
Kugelenden, 3.1.4. Geschlossener Halsring mit
polygonalem Querschnitt.

Literatur: Joachim 1968, 65; Haffner 1976, 9;
Joachim 1977b; Heynowski 1992, 29; Sehnert-
Seibel 1993, 27; Jensen 1997, 63; Mohr 2005;
Nakoinz 2005, 91–92.

Anmerkung: In Pommern treten Halsringe
mit polygonalem Querschnitt auf, bei denen
Zierzonen mit Winkelbändern oder Kreisaugen
in kurzer Folge wechseln. Diese Halsringe
gehören in das 7. Jh. v. Chr. (Moberg 1941, 63;
Jensen 1997, 63).

1.1.9. Halsring mit überlappenden Enden

Beschreibung: Charakteristisch für diese Hals-
ringform ist die spiralförmige schlüsselringartige
Biegung des Ringstabs, bei der sich die Enden um
fast die Hälfte des Ringumfangs überlappen. Von
der Grundkonstruktion her lassen sich zwei Bau-
prinzipien unterscheiden. Bei den einteiligen Stü-
cken ist der gesamte Ringstab aus einem Teil ge-
bogen. Die zweiteiligen Exemplare besitzen eine
Kopplungsstelle im Nacken. In der Regel sind die
Stabenden dort jeweils zu einer großen, auffälli-
gen Öse gebogen und die Abschlüsse als ein sich
verjüngender Draht um den Ringstab gewickelt.
Seltener sind kleine Verbindungsösen. Während
bei der einteiligen Variante die Materialspannung
den Ring in Form hält und lediglich Schwingungen
der Stabenden durch Manschetten gehemmt wer-
den können, braucht die zweiteilige Ausführung
im Überlappungsbereich aufgeschobene Hülsen,
die den Sitz des Rings gewährleisten. Alternativ
können die beiden Ringstabenden miteinander
fest verlötet sein. Als zusätzliches Element ist ge-

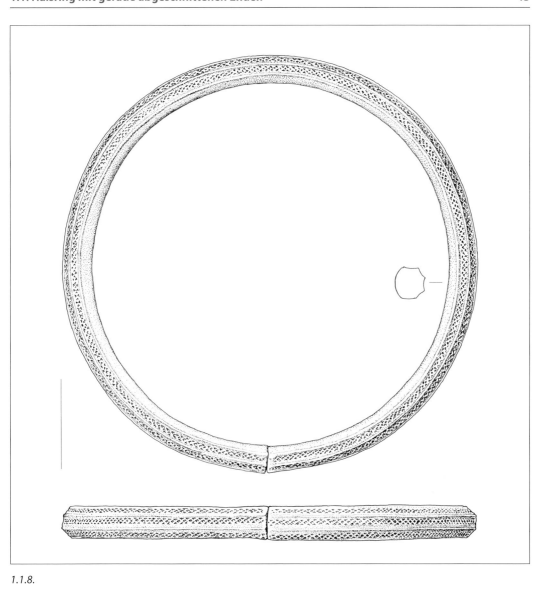

1.1.8.

legentlich ein weiterer dünner Stab im Überlappungsbereich montiert. Die Ringe bestehen aus Gold. Sie sind unverziert oder zeigen flächige Stempelmuster aus dreieckigen oder sichelförmigen Punzen. Seltener kommen auch ziselierte Verzierungen vor. Die Ringenden tragen häufig ein perlstabartiges Relief.

Synonym: Halsring mit übergreifenden Enden.

Datierung: jüngere Römische Kaiserzeit bis Völkerwanderungszeit, 3.–6. Jh. n. Chr.

Verbreitung: Finnland, Norwegen, Schweden, Dänemark, Norddeutschland, Polen.

Literatur: Montelius 1900, 83–87; Andersson 1993, Taf. 22; Andersson 1995, 94–97; Mangelsdorf 2006/07; Abegg-Wigg 2008, 31–32; 37 Abb. 3–4; Pesch 2015, 290–294.

1.1.9.1. Einteiliger Halsring mit überlappenden Enden

Beschreibung: Der vorne offene Halsring weist sich über einen längeren Abschnitt überlappende, manchmal auch verdickte Enden auf. Die überlappenden Partien können zusätzlich entweder fest aneinander gelötet oder mit Aufschiebehülsen bzw. Drähten aneinander fixiert sein. Bei einigen Stücken ist zusätzlich zwischen den beiden Ringenden ein weiteres Segment eingeschoben. Der Halsring kann unverziert sein oder an beiden Enden verziert. Neben flächendeckender Stempelornamentik in Form von Dreiecken und Halbmonden sowie – seltener – S-förmigen Stempeln kommen auch ziselierte oder sehr fein aus einzelnen Punkten eingepickte Verzierungen vor. Die

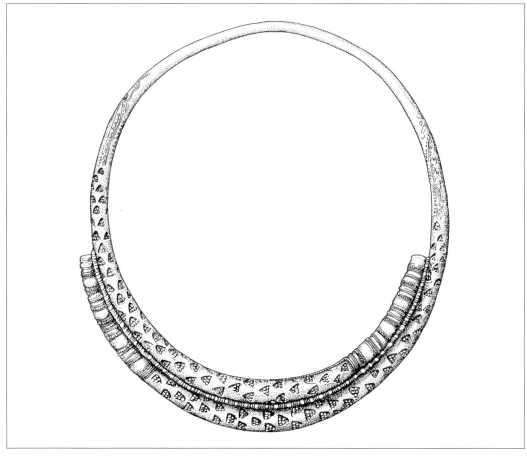

1.1.9.1.

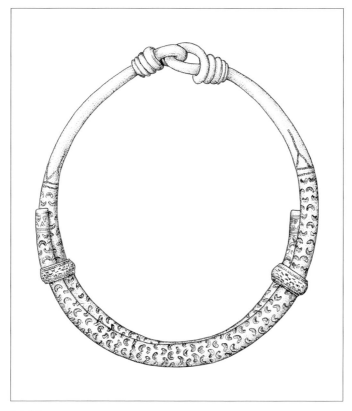

1.1.9.2.

vorderen Endstücke des Rings sind häufig durch dicke und dünne Verdickungen (Querwülste) und/ oder Perldrahtringe reliefiert. Der Halsring besteht in der Regel aus massivem Gold.

Synonym: Halsring vom Bragnumtyp; einteiliger Halsring mit verdickten und übergreifenden Enden; Andersson R300/R301; Mangelsdorf Gruppe I.

Datierung: jüngere Römische Kaiserzeit bis Völkerwanderungszeit, 3.–6. Jh. n. Chr.

Verbreitung: Norwegen, Finnland, Schweden, Dänemark, Norddeutschland, Polen.

Literatur: Rygh 1885, 56; Montelius 1900, 83–87; Kossinna 1917b, 98–99; 101; Moora 1938, 322–348; Andersson 1993, 9–12 Taf. 22; Andersson 1995, 94–97; Mangelsdorf 2006/07; Abegg-Wigg 2008, 31–32; 37 Abb. 3–4; Pesch 2015, 290–294.

(siehe Farbtafel Seite 17)

1.1.9.2. Zweiteiliger Halsring mit überlappenden Enden

Beschreibung: Der Halsring besteht aus zwei Bauteilen, die im Nackenbereich durch große Ösen mit umwickelten Enden verbunden sind. Die losen Enden überlagern sich vor der Brust um etwa die Hälfte des Ringumfangs. Sie werden dort durch aufgeschobene Hülsen beweglich aneinander gehalten. Zuweilen können sie auch durch eine Lötung fest verbunden sein. Zwischen den beiden überlappenden Ringenden kann ein dritter, etwas dünnerer Stab montiert sein. Die Schauseite des Rings ist in der Regel flächig mit dreieckigen oder sichelförmigen Punzeinschlägen überzogen, lediglich der Nackenbereich beiderseits der Ösen ist auf einem breiten Streifen frei davon. Seltener sind unverzierte Halsringe oder Stücke mit einem ziselierten Dekor.

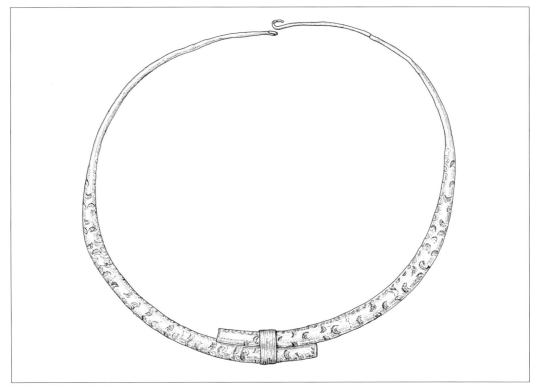

1.1.9.2.1.

Synonym: Halsring vom Tureholmtyp; zweiteiliger Halsring mit verdickten und übergreifenden Enden; Mangelsdorf Gruppe II; Rygh 297.
Datierung: Völkerwanderungszeit, 5.–6. Jh. n. Chr.
Verbreitung: Norwegen, Finnland, Schweden, Dänemark, Norddeutschland, Polen.
Literatur: Rygh 1885, 56; Montelius 1900, 83–87; Corsten 1989; Mangelsdorf 2006/07; Pesch 2015, 290–294.

1.1.9.2.1. Halsring Typ Mulsum

Beschreibung: Der Halsring ist in zwei Hälften hergestellt. Die Bauteile haben im vorderen Ringabschnitt eine größte Stärke um 1,0 cm, sind blechförmig hohl gearbeitet und mit einer Blechkappe verschlossen. Die Ringhälften verjüngen sich im Nackenbereich deutlich und sind dort zu einem massiven Draht gehämmert. Den Abschluss bilden die rund umgebogenen Verbindungsösen.

Die freien Enden überlappen sich im Brustbereich leicht und sind mit einer Blechmanschette beweglich zusammengehalten. Die Schauseite des Halsrings ist flächig mit Halbmond-, Dreiecks- oder Halbkreispunzen bedeckt. Der Ring hat einen Durchmesser von ca. 20 cm.
Datierung: Völkerwanderungszeit, 6. Jh. n. Chr.
Verbreitung: Niedersachsen.
Literatur: Brieske 2001, 149–151; Häßler 2003, 106–115; Aufderhaar 2016, 229–231.

1.1.10. Hohlwulstring

Beschreibung: Der wulstige Hohlring ist in verlorener Form aus Bronze gegossen. Er besitzt zur Entfernung des Formsands einen Schlitz auf der Innenseite. Bei einigen Stücken setzt dieser Schlitz erst wenige Zentimeter von den Enden entfernt ein. Der Ringstab ist rund. Die Enden sind gerade abgeschnitten und liegen dicht beieinander. Sehr selten sind die Enden mit einer schmalen Rippe

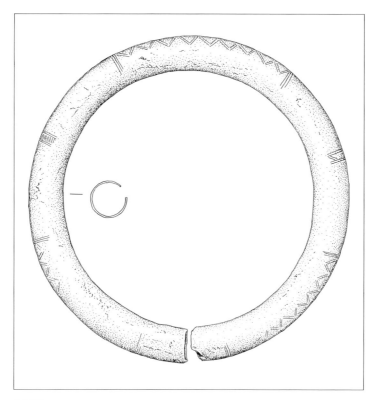

1.1.10.

verstärkt. Auch einzeln verteilte Rippen oder kleine mitgegossene Ösen kommen vor. Der Ringkörper kann eine Ritzverzierung aufweisen. Sie besteht aus einfachen geometrischen Motiven, häufig Sparrenmustern oder Winkelreihen in Kombination mit Liniengruppen. Die Motive stehen vereinzelt oder können durch Zwischenmuster wie Leiterbänder oder kreuzschraffierte Streifen getrennt sein. Der Durchmesser der Ringe beträgt 17–25 cm, die Stärke liegt bei 2,0–4,0 cm.

Datierung: ältere Eisenzeit, Stufe Ia–b (Hingst), Hunsrück-Eifel-Kultur IA (Joachim), 7.–6. Jh. v. Chr.

Verbreitung: Nord- und Westdeutschland.

Literatur: Sprockhoff 1932, 152; Sprockhoff 1959, 152–153; Joachim 1968, 66; Nortmann 1983, 26–27; Joachim 1990, 29–30 Taf. 79,8; Möllers 2009, 62–64.

Anmerkung: In technischer Hinsicht besteht eine Ähnlichkeit mit den sehr viel voluminöseren Nordischen Hohlwulsten (Schacht 1982).

1.1.10.1. Ösenhohlring

Beschreibung: Das auffällige Aussehen des Halsrings kommt durch einen Kranz von Ösen zustande, in die kleine Ringlein eingehängt sind. Grundbestandteil ist ein hohler rundstabiger Bronzering. Er besitzt gerade abgeschnittene offene Enden und einen schmalen Spalt entlang seiner Innenseite. Auf der Außenseite befindet sich eine Reihe von drei- oder vierrippigen Ösen. Halsring und Ösen sind in einem Arbeitsprozess im Guss in verlorener Form hergestellt. In jede Öse ist ein offenes Drahtringlein eingehängt, das selbst drei bis vier kleine geschlossene Ringlein fasst. Als weitere Verzierung kommen gelegentlich einfache geometrische Linienmuster auf dem Hohlring vor. Der Durchmesser des Halsrings liegt bei 17–19 cm, seine Stärke beträgt 1,2–1,5 cm.

Synonym: Totenkrone [veraltet].

Datierung: ältere Eisenzeit, Hallstatt D (Reinecke), Hunsrück-Eifel-Kultur IA (Joachim), 6. Jh. v. Chr.

Verbreitung: Rheinland-Pfalz.
Relation: an Ösen eingehängte Ringlein: 2.7.1.
Ziemitzer Halskragen.
Literatur: Joachim 1968, 66; Joachim 1972;
Heynowski 1992, 27–28 Taf. 10,1.

1.1.11. Hohlblechhalsring

Beschreibung: Aus dünnem Bronzeblech ist ein
hohler, im Querschnitt kreisförmiger oder leicht
ovaler Ring getrieben. Auf der Innenseite verläuft
eine schmale Fuge. Das eine Ende ist wenig auf-
geweitet, das andere verjüngt sich etwas, sodass

die Enden ineinander gesteckt werden können.
Der Ring ist in der Regel unverziert. Allenfalls im
Bereich der Enden können wenige Querrillen auf-
treten. Vereinzelt gibt es Stücke aus Goldblech. Sie
weisen eine Verzierung aus Punzmustern (Hansen
Gruppe I) oder horizontalen Leisten auf (Hansen
Gruppe III). Der Durchmesser liegt bei 17–23 cm,
die Ringdicke bei 1,5–3,5 cm.
Untergeordneter Begriff: Halsring aus Hohl-
bronze mit Stöpselverschluss; Hansen Gruppe I;
Hansen Gruppe III.
Datierung: ältere Eisenzeit, Hallstatt D (Reinecke),
6. Jh. v. Chr.

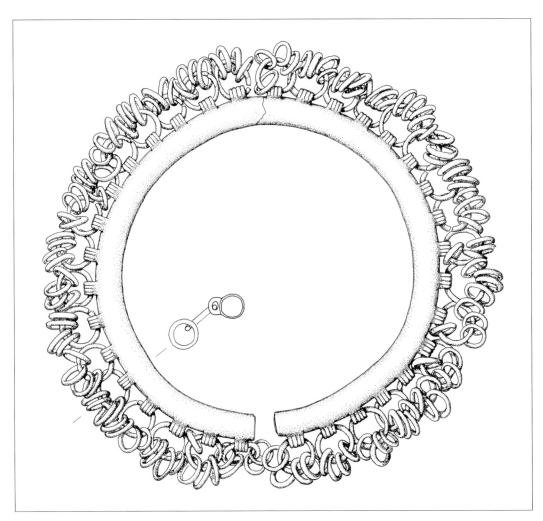

1.1.10.1.

1.1.11.

Verbreitung: Süddeutschland, Schweiz.
Relation: röhrenförmiger Blechring: 3.1.7.
Hohlhalsreif; ineinander gesteckte Enden: 1.1.12.
Hohlring mit einfach ineinander geschobenen
Enden, 2.3.6. Hohlblechhalsring mit Stöpselver-
schluss.
Literatur: Drack 1970, 47; Zürn 1987, 42; 95;
122 Taf. 27,1; Sehnert-Seibel 1993, 26–27; Hansen
2010, 89–94.

1.1.12. Hohlring mit einfach ineinandergeschobenen Enden

Beschreibung: Ein dünnes Bronzeblech ist zu
einem Hohlring geformt. Auf der Ringinnenseite
schließen sich die Blechkanten zu einem engen
Spalt. Die Ringstärke ist in der Mitte am größten
und nimmt zu den Enden hin leicht ab. Sie beträgt
0,8–1,8 cm. Der Ringdurchmesser schwankt um
15–23 cm. Die Ringenden sind gerade abgeschnit-
ten und zur Verbesserung der Stabilität leicht
ineinandergeschoben. Um den Halt zu verstär-
ken, kann ein dünnes kurzes Blechröhrchen die

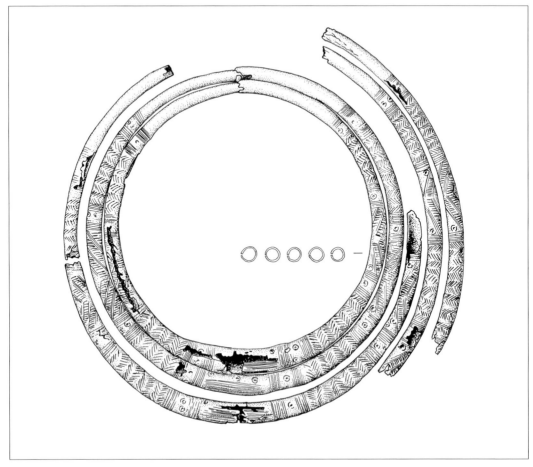

1.1.12.

Stoßstelle überbrücken oder ein Ende zu einem kleinen Dorn zusammengefaltet sein. Die Schauseite ist mit einem feinen eingeschnittenen Dekor verziert, nur die Endstücke bleiben davon frei. Als Muster treten vor allem Querrillen auf, die flächig angebracht sein können oder zu Gruppen geordnet sind. Daneben kommen schräg verlaufende Leiterbänder im Wechsel mit Querrillengruppen vor. Auch komplexe Musteranordnungen mit wechselnden Dekorfeldern aus Fischgrätenmustern, schrägen Leiterbändern und Gruppen von Quer- oder Längsrillen sowie eingestreuten Kreisaugen treten auf.

Synonym: Hoppe Typ 7.

Datierung: ältere Eisenzeit, Hallstatt D1–2 (Reinecke), 6. Jh. v. Chr.

Verbreitung: Bayern.

Relation: ineinandergesteckte Enden: 1.1.11. Hohlblechhalsring, 2.3.6. Hohlblechhalsring mit Stöpselverschluss; Halsring mit Felderzier: 1.1.3. Massiver Ring mit stumpfen, leicht verdickten oder spitz auslaufenden Enden, 1.3.3.3. Halsring mit anschwellendem Ringkörper und Knotenenden, 1.3.3.4. Hohlring mit aufgeschobener Muffe.

Literatur: Torbrügge 1979, 100–102; Hoppe 1986, 35–44; Nagler-Zanier 2005, 119–129.

(siehe Farbtafel Seite 18)

1.1.13. Eisenhalsring mit Bronzeummantelung

Beschreibung: Der Ring besteht aus einem kräftigen Eisendraht, dessen Enden gerade abgeschnitten sind und dicht aneinander stehen. Er ist mit einem Bronzeblech überzogen, das auf der Unterseite eine Fuge aufweist. Alternativ kann der Ring vollständig mit schmalen Bronzeblechstreifen umwickelt sein oder einen Bronzeüberzug im Überfangguss erhalten haben. Der Ring kann einen Dekor aus einer flächig angebrachten Querrillung oder einzelnen Querrillengruppen aufweisen, ist aber überwiegend unverziert. Der Durchmesser liegt bei 20–21,5 cm; die Stärke bei 0,7–1,1 cm.

Datierung: Eisenzeit, Hallstatt D–Latène A (Reinecke), Hunsrück-Eifel-Kultur IA–IIA (Joachim), 6.–5. Jh. v. Chr.

Verbreitung: Rheinland-Pfalz, Nordrhein-Westfalen, Hessen.

Literatur: Marschall/Narr/von Uslar 1954, 106; Joachim 1990, 30 Taf. 78,4; Heynowski 1992, 33–34; Joachim 1997, 110 Abb. 18,1; Joachim 2005, 282; Nakoinz 2005, 97.

1.2. Halsring mit gebogenen Enden

Beschreibung: Das kennzeichnende Merkmal besteht in den in der Materialstärke wenig veränderten, aber vornehmlich durch Toreutik gebogenen Enden. Unterscheiden lassen sich abgeflachte und mit etwa ein bis eineinhalb Windungen eingedrehte Ösenenden (1.2.1.), die zu großen Platten aufgerollten Spiralenden (1.2.2.) sowie solche Ringenden, die eine Schlaufe bilden und rückläufig geführt sind (1.2.3.).

1.1.13.

Datierung: frühe Bronzezeit bis jüngere Eisenzeit, 22.–3. Jh. v. Chr.
Verbreitung: Mitteleuropa.
Literatur: Ruckdeschel 1978, 146–151; Wels-Weyrauch 1978, 135–142; Wrobel Nørgaard 2011; Laux 2016; Katalog Erding 2017.

1.2.1. Halsring mit Ösenenden

Beschreibung: Der Halsring besteht aus Kupfer oder Bronze, nur selten aus Eisen oder einer Silberlegierung. Kennzeichnend sind die kurz abgeflachten und mit etwa ein bis eineinhalb Drehungen eingerollten Enden. Die Rollenenden besitzen etwa die Breite des Ringstabs, können aber in Einzelfällen auch auffallend breiter sein. Der Ringstab weist einen runden, ovalen, dreieckigen, rechteckigen oder quadratischen Querschnitt auf. Spärlich können Verzierungen angebracht sein. Sie bestehen überwiegend aus Sparren, Tannenzweigmustern oder einer Torsion des Ringstabs. Komplexe sowie flächige Verzierungen sind selten und treten vor allem an Ringsätzen auf. Insgesamt sind Größe und Ausprägung der Ringe sehr vielfältig und von der Trageweise abhängig. Neben Einzelringen und Gruppen formähnlicher Exemplare

gibt es Sätze in Form und Größe aufeinander abgestimmter Ringe, dann vielfach an den Enden mit Stiften oder einer Umwicklung fest verbunden. Ein Teil der Halsringe ist im Gussverfahren ohne wesentliche Überarbeitung hergestellt. Bei ihnen ist häufig die Öse in Form eines kleinen Ringleins gestaltet.
Datierung: frühe Bronzezeit bis ältere Eisenzeit, 22.–6. Jh. v. Chr.
Verbreitung: Mitteleuropa.
Literatur: Wels-Weyrauch 1978, 132–142; 160–162; Nagler-Zanier 2005; Wrobel Nørgaard 2011; Laux 2016; Katalog Erding 2017.

1.2.1.1. Ösenhalsband

Beschreibung: Ein schmales, gleichbleibend breites Kupferband ist U-förmig. Das Band beschreibt einen Halbkreis, kann aber auch stärker oder schwächer gebogen sein. Die Enden sind gerade abgeschnitten oder spitzen sich zungenförmig zu. Sie sind seitlich zu einer hakenartigen Öse umgeschlagen. Eine Verzierung tritt nicht auf.
Datierung: Spätneolithikum, Horgener Kultur (Stöckli), 32.–31. Jh. v. Chr.
Verbreitung: Schweiz.

1.2.1.1.

Literatur: Stöckli/Niffeler/Gross-Klee 1995, 189; Suter 2017, 372–373.
Anmerkung: Die Verwendung des Stückes ist nicht eindeutig. Auch die Trageweise als Anhänger wird in Erwägung gezogen.

1.2.1.2. Ösenhalsring

Beschreibung: Der Ring ist aus Kupfer in Stabform gegossen, anschließend in Schmiedetechnik überarbeitet und in Form gebracht. Sein Querschnitt ist kreisrund. Die Ringstärke kann über den gesamten Ring gleichbleibend sein oder von der Mitte zu den Enden hin leicht abnehmen. Sie liegt bei 0,4–1,0 cm, in Ausnahmen bis 1,6 cm. Dabei lässt sich zwischen einer eher grazilen Ausprägung mit einer Stärke bis 0,5 cm (Variante Fallingbostel) und einer kräftigen Form mit einer Stärke um 1,0 cm (Variante Rebenstorf) unterscheiden. Beide Ringenden sind abgeflacht und nach außen zu einer Öse eingerollt. Die Ösenbreite entspricht in der Regel der Ringstärke; nur gelegentlich ist sie größer. Der Durchmesser der Ringe beträgt

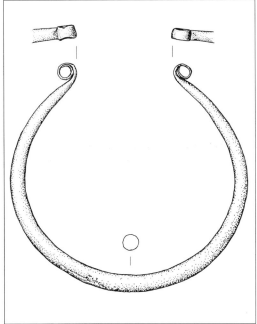

1.2.1.2.

10–19 cm. Die Ringe sind überwiegend unverziert. Nur vereinzelt kommen einfache Kerbreihen als Tannenzweigmuster oder Winkelband im Bereich der Enden vor. Ferner können die Endbereiche mit Draht oder schmalem Blechband umwickelt sein.
Synonym: Zich Typ 31A.
Untergeordneter Begriff: Variante Fallingbostel; Variante Rebenstorf.
Datierung: frühe Bronzezeit, Bronzezeit A–B (Reinecke), 22.–16. Jh. v. Chr.
Verbreitung: Schweiz, Deutschland, Österreich, Tschechien, Slowakei, Polen, Ungarn.
Literatur: Kersten 1936, 38–39; Hundt 1961, 155–156; Torbrügge 1959, 79; Laux 1971, 42–43; Ruckdeschel 1978, 146–151; Wels-Weyrauch 1978, 132–138; Menke 1978/79, 138–139; Koschik 1981, 101; Novotná 1984, 17–20; Blajer 1990, 40–43; Zich 1996, 206; Gedl 2002, 13–22; Laux 2016, 10–15.

1.2.1.2.1. Ösenhalsringkragen

Beschreibung: Der Halsschmuck besteht aus einem Satz von vier bis sieben Ösenhalsringen, die in Größe und Ausformung aufeinander abgestimmt sind. Die einzelnen Ringe besitzen einen kreisrunden Querschnitt. Der Ringstab ist sorgfältig überarbeitet und gut geglättet. Die Enden sind abgeflacht und nach außen zu Ösen eingerollt. Die Ringe eines Satzes sind in ihrer Größe gestaffelt, wobei der unterste Ring mit etwa 16–17 cm am größten ist. Der Durchmesser des obersten Rings beträgt etwa 13–14 cm. Der Abstand der Ösen stimmt exakt überein. Dies ermöglicht, dass je ein Metallstift durch die Ösen des Ringsatzes gesteckt werden kann und die Einzelringe verbindet. In seltenen Fällen kommen Kerbreihen in Tannenzweiganordnung im Bereich der Ringenden vor.
Synonym: Halskragen Typ Tinsdal/Sengkofen.
Datierung: frühe Bronzezeit, Bronzezeit A (Reinecke), 22.–16. Jh. v. Chr.
Verbreitung: Deutschland, Norditalien.
Literatur: Kersten 1936, 38–39; Drescher 1953, 67–69; Torbrügge 1959, 79; Maier 1973; Ruckdeschel 1978, 152; Wels-Weyrauch 1978, 140–142; Menke 1978/79, 139–140; Wrobel Nørgaard 2011, 24–25.

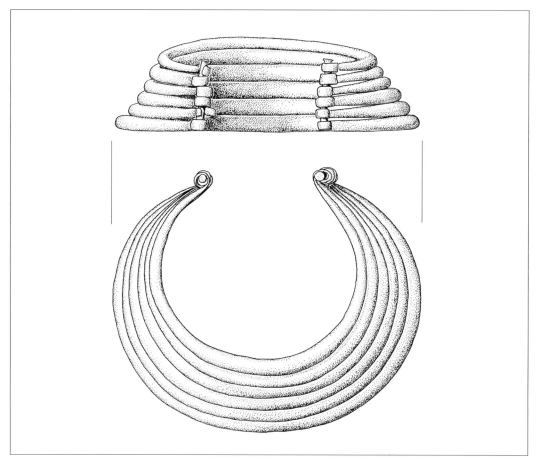

1.2.1.2.1.

1.2.1.2.2. Ösenhalsring mit rhombischem Querschnitt

Beschreibung: Der gleichbleibend starke Bronze-ringstab besitzt einen rhombischen Querschnitt von etwa 0,5–0,7 cm. Sein Durchmesser liegt bei 13–14 cm. Die Enden sind auf ein kurzes Stück ab-geflacht und nach außen zu Ösen eingerollt. Der Ring ist unverziert.
Datierung: frühe Bronzezeit, Bronzezeit A2 (Reinecke), 19.–16. Jh. v. Chr.
Verbreitung: Westschweiz.
Literatur: Kraft 1927, 5; Bocksberger 1964, 27; Novotná 1984, 27; Hochuli/Niffeler/Rychner 1998, 24.

1.2.1.2.3. Ösenhalsring mit flachen Enden

Beschreibung: Der dünne Bronzering besitzt ei-nen Durchmesser von 15–17 cm und eine Stärke um 0,5–0,6 cm. Er ist im mittleren Bereich rund-stabig; selten kommen rhombische Querschnitte vor. Ein langer Abschnitt von etwa einem Viertel des Umfangs vor beiden Enden ist zu einem fla-chen Band mit parallelen oder leicht ausgebauch-ten Seiten ausgeschmiedet. Die Enden sind jeweils zu einer einfachen Öse eingerollt. Die bandförmi-gen Abschnitte sind auf der Außenseite mit ein-geschnittenen Mustern verziert. Häufig ist es ein metopenartiger Dekor aus einem Wechsel von querschraffierten Zonen und Sanduhrmustern aus strichgefüllten Dreiecken. Ferner kommen Zick-

zackmuster oder Linienbänder vor. Der rundstabige Mittelteil kann mit Abschnitten von schrägen Kerbreihen im Fischgrätenmuster verziert sein oder bleibt glatt und unverziert. Bei Ringen mit rhombischem Querschnitt tritt eine dichte Kerbung der Kanten auf.

Synonym: Halsring mit abgeflachten und verzierten Enden.

Datierung: frühe Bronzezeit, Bronzezeit A2 (Reinecke), 20.–16. Jh. v. Chr.

Verbreitung: Westschweiz, Südostfrankreich, Südwestdeutschland.

Literatur: Kraft 1927, 6; Bocksberger 1964, 27; Sitterding 1966; Bill 1973, 42; Wels-Weyrauch 1978, 139–140.

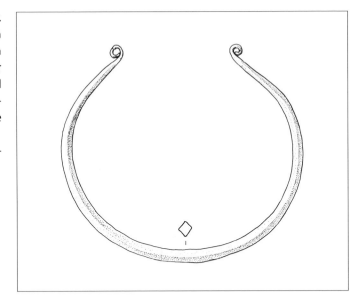

1.2.1.2.2.

1.2.1.2.4. Bandförmiger Halsring mit Ösenenden

Beschreibung: Ein Bronzestab ist zu einem schmalen Band von etwa 0,3 cm Stärke und 1,0–1,2 cm Breite ausgeschmiedet und konisch zu einem Ring gebogen. Verschiedentlich nimmt der Querschnitt die Form eines schmalen Parallelogramms ein, bei dem die Schmalseiten der Ringebene entsprechen und die Längsseiten schräg stehen. Die Enden sind nochmals abgeflacht und zu Ösen eingedreht. Der Ring ist unverziert und besitzt einen Durchmesser um 13–17 cm.

Datierung: mittlere Bronzezeit, Bronzezeit B (Reinecke), 16. Jh. v. Chr.

Verbreitung: Westschweiz.

Literatur: Kraft 1927, 5; Bocksberger 1964, 27.

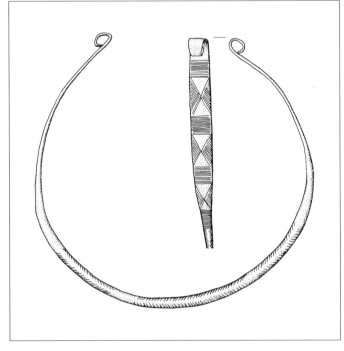

1.2.1.2.3.

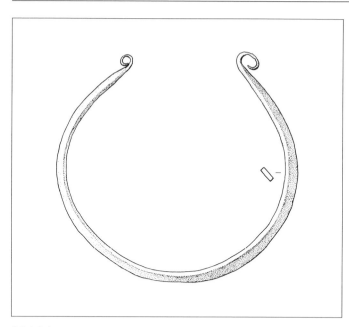

1.2.1.2.4.

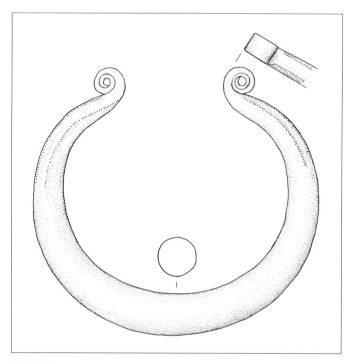

1.2.1.2.5.

1.2.1.2.5. Massiver Ösenhalsring

Beschreibung: Der mit 1,4–2,1 cm Stärke ungewöhnlich kräftige Halsring ist rundstabig. Er verjüngt sich geringfügig den Enden zu. Dabei können die Endabschnitte leicht facettiert sein. An einigen Stücken weisen die Facettengrate enge Kerbreihen auf. Auffällig sind die Enden. Sie sind leicht abgeflacht und nach außen zu Ösen von zwei Umdrehungen eingerollt. Die Ösen sind gegenüber dem Ringstab nicht verbreitert. Der Durchmesser des Halsrings liegt bei 15–17 cm.

Datierung: frühe Bronzezeit, Bronzezeit A2 (Reinecke), 20.–16. Jh. v. Chr.

Verbreitung: Slowakei, Niederösterreich.

Literatur: Schubart 1973, 60; 64; 78; Novotná 1984, 17–20; Laux 2017, 33.

1.2.1.3. Barrenhalsring

Beschreibung: Der Ring ist durch seine rohe Ausführung gekennzeichnet. Er ist im offenen Herdguss aus Kupfer hergestellt und nur geringfügig überarbeitet. Charakteristisch ist der verrundet dreieckige oder herzförmige bis achteckige Querschnitt, der sich im Wesentlichen aus dem Fertigungsprozess ergibt. Es lassen sich leicht überschmiedete Stücke (Barrenhalsring) von solchen unterscheiden, die noch weitgehend dem Gussrohling entsprechen (Halsringbarren). Die Ringenden sind abgeflacht und nach außen eingerollt. Sie können dabei nur eine halbe Umdrehung aufweisen und hakenartig wirken.

Der Durchmesser der Ringe liegt bei 13–16 cm, die Stärke beträgt 1,0 × 0,7 bis 1,6 × 0,9 cm.

Synonym: Halsringbarren.

Datierung: frühe Bronzezeit, Bronzezeit A (Reinecke), 22.–16. Jh. v. Chr.

Verbreitung: Deutschland, Österreich, Tschechien, Slowakei, Ungarn.

Literatur: Hell 1952; Bath-Bílková 1973; Wels-Weyrauch 1978, 132; 135–138; Menke 1978/79, 13–34; 140–141; Koschik 1981, 101; Novotná 1984, 20–27; Innerhofer 1997, 53–59; Laux 2016, 13; Katalog Erding 2017.

Anmerkung: Die Ringe kommen ausschließlich in Deponierungen oder als Einzelfunde vor, nicht in Grabfunden. Es ist davon auszugehen, dass sie nicht als Halsschmuck getragen wurden, sondern eine Funktion als Rohform oder Metallbarren besaßen.

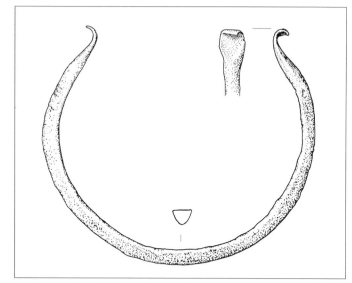

1.2.1.3.

1.2.1.4. Glatter Halsring mit Ösenenden

Beschreibung: Der Querschnitt des Ringstabs ist kreisrund oder leicht oval, selten auch rhombisch. Die Stärke liegt bei 0,4–0,6 cm. Sie bleibt über den gesamten Ring gleich. Die Enden sind kurz zu einem Band abgeflacht und nach außen eingerollt. Der Ring besteht meistens aus Bronze; selten ist es Eisen oder eine Kupferlegierung mit einem hohen Silberanteil. Der Durchmesser variiert um 12–20 cm. Der Halsring ist überwiegend unverziert. Selten kommen Gruppen von Quer- oder Schrägriefen vor.

Datierung: späte Bronze- bis frühe Eisenzeit, Hallstatt B–C (Reinecke), Periode V–VI (Montelius), 9.–6. Jh. v. Chr.

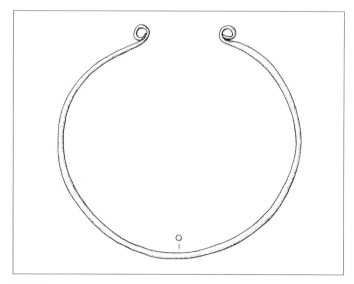

1.2.1.4.

Verbreitung: Ostdeutschland, Polen, Österreich, Slowenien.

Literatur: Sprockhoff 1956, 159; Buck 1979, 140; Nagler-Zanier 2005, 113–114.

Anmerkung: In Polen und Schweden kommen auch Ösenringe mit einer einfachen Sparrenverzierung vor (von Brunn 1968, 167).

1.2.1.5. Geknoteter Halsring

Beschreibung: Der bronzene Ringstab besteht aus einer Aneinanderreihung von kugelförmigen Knoten und etwa gleich langen Zwischenstücken. Die Zwischenstücke weisen in der Regel eine enge Querrippung auf. Die Knoten können auf beiden Seiten mit schmalen Leisten eingefasst sein. Sie sind überwiegend unverziert; selten zeigen sie eine einfache Verzierung aus Querrillen oder Zickzacklinien. An den Ringenden befinden sich glatt rundstabige Abschnitte, die abgeflacht und zu einer Öse eingerollt abschließen. Die Endabschnitte sind unverziert. Nur selten tragen sie ein eigenes Linienmuster aus Querrillengruppen oder Andreaskreuzen. Der Ring weist eine Stärke um 0,8–1,0 cm und einen Durchmesser um 15–17 cm auf.
Synonym: Tecco Hvala Var. D.
Datierung: ältere Eisenzeit, Hallstatt C–D1 (Reinecke), 7. Jh. v. Chr.
Verbreitung: Österreich, Slowenien, Westungarn.
Literatur: Eibner-Persy 1980, 49–50 Taf. 76,3; Parzinger 1988, 18; Teržan 1990, Karte 11; Tecco Hvala 2012, 272–281.

1.2.1.6. Offener Halsring mit einem Knoten in Ringmitte

Beschreibung: Der Ring weist in der Mitte eine kugelige Verdickung auf, die in einem gesonderten Arbeitsgang aufgegossen wurde und mit Querriefen verziert ist. Der Ringkörper ist massiv oder hohl gegossen und besitzt einen linsenförmigen Querschnitt von maximal 0,8 × 0,4 bis 1,0 × 0,6 cm Stärke, der sich zu den Enden hin kontinuierlich verjüngt. Die Enden sind zu einem schmalen Streifen abgeflacht und nach außen eingerollt. Die Schauseite des Rings kann eine eingeschnittene Verzierung besitzen. Als Dekore treten schräg verlaufende Riefenbündel auf, die durch schraffierte Streifen getrennt sind. Einzelne Zierzonen können durch Querriefengruppen unterbrochen werden. Die Endpartien bleiben unverziert. Es gibt auch Ringe ohne Dekor. Der Durchmesser liegt bei 11–15 cm. Die Ringe bestehen aus Bronze.
Synonym: offener Halsring mit einem Knoten in der Ringmitte und anschwellendem Ringkörper; Halsring mit einem in Ringmitte aufgegossenen Knoten.

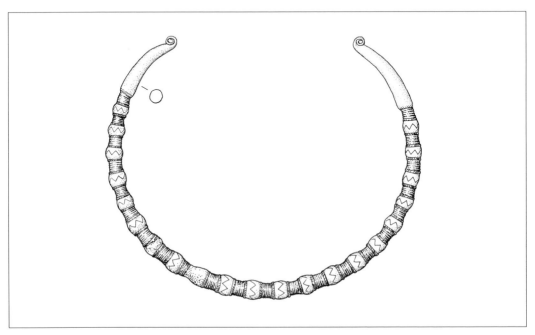

1.2.1.5.

Datierung: ältere Eisenzeit, Hallstatt D1 (Reinecke), 7.–6. Jh. v. Chr.
Verbreitung: Bayern.
Relation: Mittelknoten: 2.2.8.5. Halsring Typ Velp.
Literatur: Hoppe 1986, 35; Nagler-Zanier 2005, 129–130.
Anmerkung: Der Halsring wurde einzeln oder als Satz aus in der Größe gestaffelten Einzelringen getragen.

1.2.1.7. Tordierter Halsring mit Ösenenden

Beschreibung: Die kennzeichnenden Merkmale bestehen in dem tordierten Ringstab sowie in den ösenförmigen Enden. Der Bronzering besitzt einen runden, verrundet viereckigen oder quadratischen Querschnitt gleichbleibender Stärke um 0,3–0,8 cm. Der Durchmesser kann erheblich variieren und beträgt 12–22 cm. Für die Torsion des Ringstabs gibt es unterschiedliche technische Möglichkeiten. Es kommen weitlaufende oder enge Drehgewinde vor. Alternativ gibt es die Ausprägung im Gussverfahren, wobei das zugrunde liegende Wachsmodel tordiert oder mit einer eingeschnittenen Spiralrille versehen sein kann. Der Ringabschnitt vor den Enden ist von der Torsion ausgenommen. Er ist überwiegend rund und verflacht zu einem Metallband. Vierkantige Enden kommen vor allem bei den jüngsten Ausprägungen dieser Ringform vor. Die Enden sind mit ein oder zwei Umdrehungen nach außen zu Ösen gebogen. Bei den gegossenen Exemplaren treten auch ringförmige Ösen auf. Zeitlich auf die Periode III begrenzt ist eine Verzierung aus wechselnden Abschnitten von quer gekerbten und ungekerbten Profilrippen. Bei diesen Stücken können auch die Enden mit Sparren verziert sein.
Datierung: Bronzezeit, Periode III–V (Montelius), Bronzezeit D–Hallstatt B (Reinecke), 13.–7. Jh. v. Chr.
Verbreitung: Deutschland, Tschechien, Polen, Schweiz, Ungarn, Slowakei.
Relation: tordierter Halsring: 1.1.4. Tordierter Halsring mit glatten unverzierten Enden, 1.1.4.1. Tordierter Halsring mit strichverzierten Enden, 2.1.4. Tordierter Halsring mit Hakenenden.
Literatur: Kraft 1927, 6; Sprockhoff 1937, 42; Sprockhoff 1956, 158–159; Schuldt 1965, Nr. 57; von Brunn 1968, 167; Wels-Weyrauch 1978, 160–162 Taf. 66,875; Novotná 1984, 30–36; Lappe 1986, 17; Gedl 2002, 46–47; Vasić 2010, 34–43; Laux 2016, 42.

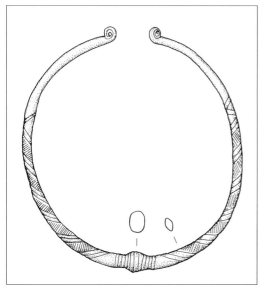

1.2.1.6.

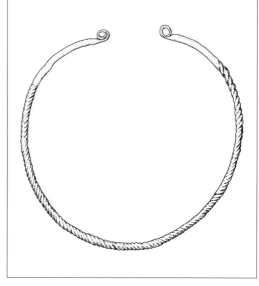

1.2.1.7.

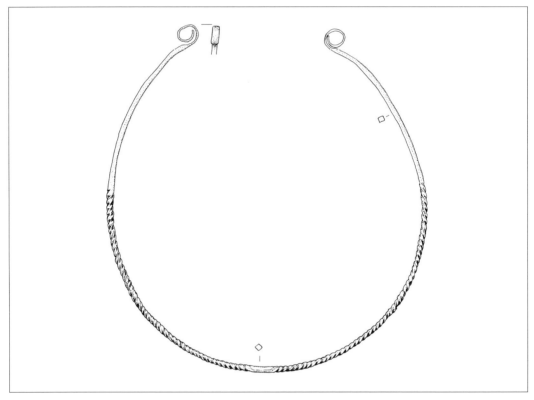

1.2.1.8.

1.2.1.8. Wendelring mit Ösenenden

Beschreibung: Ein dünner verrundet vierkantiger Bronzestab ist tordiert. Dabei wird ein bis fünf Mal ein Wechsel der Torsionsrichtung vorgenommen. Die einzelnen Abschnitte zwischen den Wende-stellen sind variabel weit oder eng tordiert, an einem Ring aber stets einheitlich. Neben gedrehten kommen auch gegossene Exemplare vor. Sie sind in ihrem Erscheinungsbild den gedrehten Ringen ähnlich, unterscheiden sich aber durch eine blasige Oberfläche und den in der Regel etwas kräftigeren Ringstab. Die Verzierung erfolgt dann entweder als schraubenartig umlaufende Riefen oder durch Torsion des Wachsmodels. An den Enden weist der Ring kurze, nicht tordierte Abschnitte auf, die sich bandförmig verjüngen können und mit einer nach außen eingerollten Spiralöse abschließen. Einige Stücke besitzen auffallend lange Enden und große Ösen. Bei den gegossenen

Exemplaren sitzen Ringösen an den Enden. Der Durchmesser variiert zwischen 10 und 23 cm, die Stärke liegt bei 0,3–0,7 cm.

Synonym: Typ Kaliszanki.

Datierung: jüngere Bronzezeit, Periode V–VI (Montelius), 8.–6. Jh. v. Chr.

Verbreitung: Polen, Tschechien, Ostdeutschland.

Relation: 1.1.5. Wendelring mit gerade abge-schnittenen Enden, 2.1.5.1. Dünnstabiger Wendelring, 2.1.5.1.1. Dünnstabiger Wendelring mit Spiralscheiben, 2.1.5.1.2. Tordierter Halsring mit wechselnder Drehung, 2.1.6.1. Plattenhalsring mit wechselnder Torsion.

Literatur: Kossinna 1917a, 34; 49; 51; Sprock-hoff 1956, 149; Lampe 1982, 16–17; Heynowski 2000, 12.

Anmerkung: In Depotfunden können formähn-liche Stücke in der Größe gestaffelt auftreten. Möglicherweise wurden die Ringe als Satz getragen.

1.2.1.9. Weserhalskragen

Beschreibung: Der Halskragen ist flach und breit sichelförmig. Von der Mitte mit 4–6 cm Breite verjüngt sich der Ring bis zu den Enden deutlich. Die Enden des Halskragens laufen in breite, hochkant stehende Bänder aus, die nach außen eingerollt sind. Die Schauseite ist häufig durch ein bis drei konzentrische Rippen oder Grate profiliert. In einzelnen Fällen treten flächige Kerbmuster auf, die durch Querbänder in mehrere Felder eingeteilt sind und aus wechselnden Reihen von Schräg- kerben bestehen. Die Halskragen sind individuell sehr unterschiedlich. Sie bestehen aus Kupfer und besitzen einen Durchmesser um 18–24 cm.

Synonym: Südhannoverscher Halskragen; glatter Halskragen Typ Bodenwerder.

Datierung: ältere Bronzezeit, Periode I (Montelius), 18.–16. Jh. v. Chr.

Verbreitung: Niedersachsen, Sachsen-Anhalt, Baden-Württemberg.

Literatur: Sprockhoff 1939; Sprockhoff 1942, 61–68; Hachmann 1954; Reim 1995; Wrobel Nørgaard 2011, 76–78; Laux 2016, 61–62.

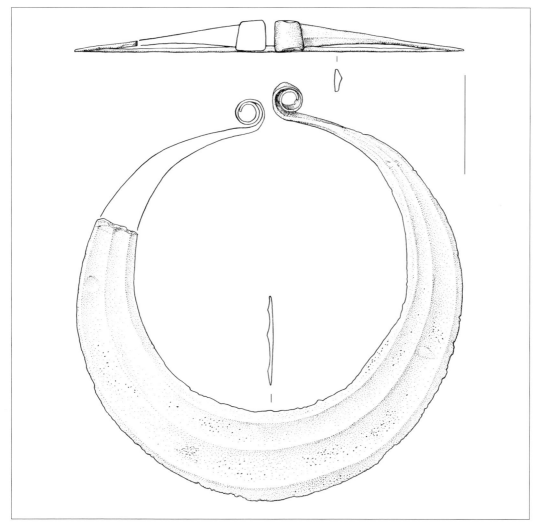

1.2.1.9.

1.2.1.10. Plattenhalskragen

Beschreibung: Die Plattenhalskragen stimmen darin überein, dass eine Anzahl von meistens drei bis fünf überwiegend flacher und in der Größe gestaffelter Bronzehalsringe zu einem Satz montiert sind. Die Einzelringe besitzen überwiegend einen sichelförmigen Umriss mit einer größten Breite in Ringmitte und einer deutlichen Verjüngung zu den Ringenden. Der Querschnitt kann flach oval, bandförmig, leicht gewölbt, dach- oder C-förmig mit einer ausgehöhlten Unterseite sein. Die Ringenden sind zu einem schmalen Band ausgeschmiedet und nach außen zu einer Öse eingerollt oder schließen mit einer ringförmigen Öse ab, die mit dem Guss des Halsrings entstanden ist. Die Ringe eines Satzes sind überwiegend in der Größe so gestaffelt, dass der Außendurchmesser eines Rings etwas größer ist als der Innendurchmesser des nächst größeren Rings. In Folge dessen überdecken sich die Ringkanten dachziegelartig. Zur Montage werden Ringe eines Satzes in der Regel mit Hilfe von Stiften durch die Ösenenden fixiert. In einigen Fällen kommen gesonderte Verschlussteile zwischen den Ösen vor. Es gibt Ausprägungen der Plattenhalskragen, bei denen die einzelnen Ringe im mittleren Bereich an Laschen miteinander vernietet sind. Auch umwickelte Endbereiche kommen vor. Der Dekor der Ringe eines Satzes ist aufeinander abgestimmt. Es gibt glatte unverzierte Ringe (Typ Biesenbrow-Schwennenz) und solche mit einem eingepunzten oder eingeschnittenen Muster aus Kreisaugen, schraffierten Dreiecken, Tannenzweig- oder Leiterbandmotiven (Typen Barchnau und Wurchow). Die häufigsten Verzierungen bestehen entweder aus einer schrägen Riefung oder Rippung, die bei benachbarten Ringen unterschiedlich ausgerichtet ist (Typ Hjorthede), oder aus einem flächigen Flechtbandmuster aus wechselnd schräg schraffierten Dreiecken (Typ Bebertal). Diese Verzierungen sind mitgegossen oder in einem späteren Arbeitsgang eingeschnitten.

Untergeordneter Begriff: Typ Barchnau; Typ Bebertal; Typ Biesenbrow-Schwennenz; Typ Hjorthede; Typ Wurchow.

Datierung: jüngere Bronzezeit, Periode IV–V (Montelius), 12.– 8. Jh. v. Chr.

Verbreitung: Norddeutschland, Dänemark, Südschweden, Nordpolen.

Relation: äußere Form: 2.1.3. Sichelhalsring, 2.5.1. Geriefter Halsring mit hohler Rückseite, 2.7. Halsring mit beweglichem Schloss.

Literatur: Drescher 1953, 71–72; Sprockhoff 1956, 136–141; von Brunn 1968, 169; Wrobel Nørgaard 2011, 89–97.

1.2.1.10.1. Plattenhalskragen Typ Bebertal

Beschreibung: Der Sichelplattenkragen besteht aus vier oder fünf bronzenen Einzelringen, die

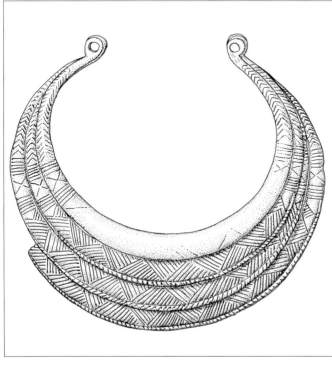

1.2.1.10.1.

miteinander verbunden sind. Jeder Ring besitzt einen sichelförmigen Umriss und endet in nach außen eingedrehten oder mitgegossenen Ösen. Der Querschnitt der Einzelringe ist leicht gewölbt oder flach oval. Die Außenkante kann abgesetzt sein. Die Breite liegt bei 1,5–2,0 cm. Die Größe der Einzelringe ist so gestaffelt, dass der Innendurchmesser etwas kleiner ist als der Außendurchmesser des nächst kleineren Rings, sodass die Kanten aufeinander liegen. Je ein Metallstift verbindet die Ösenenden auf beiden Seiten des Ringsatzes und fixiert die Anordnung der Ringe. Die Schauseite ist mit einem Kerbmuster verziert. Es besteht aus einem flächigen Flechtband aus wechselnd quer schraffierten Dreiecken. Zusätzlich können die Endbereiche mit Querrillengruppen, Kreuz- und Fischgrätenmustern verziert sein. Der abgesetzte Außenrand weist häufig kurze Querrillen auf. Der äußere Durchmesser des Ringsatzes liegt bei etwa 19 cm.

Synonym: Sichelplattenkragen mit Flechtbandmuster; Halskragen der Elbe-Gruppe.
Datierung: jüngere Bronzezeit, Periode IV (Montelius), 12.–10. Jh. v. Chr.
Verbreitung: Schleswig-Holstein, Niedersachsen, Mecklenburg-Vorpommern, Brandenburg, Sachsen-Anhalt.
Literatur: Kossinna 1917a, 82–83; 114; Sprockhoff 1932, 83–86; Sprockhoff 1937, 43–44; Drescher 1953, 71–72; Hingst 1959, 152 Taf. 72,1; von Brunn 1968, 169; J.-P. Schmidt 1993, 59; Wrobel Nørgaard 2011, 92–95; Laux 2016, 57–58; Laux 2017, 53. *(siehe Farbtafel Seite 19)*

1.2.1.10.2. Sichelplattenhalskragen Typ Biesenbrow-Schwennenz

Beschreibung: Der Halskragen umfasst meistens fünf Einzelringe. Die Ringe besitzen einen schmalen sichelförmigen Umriss und einen linsen-

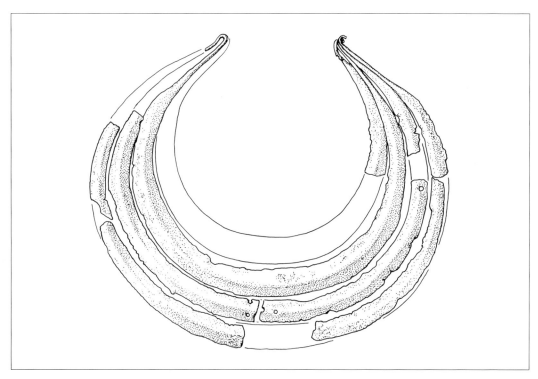

1.2.1.10.2.

förmigen oder dachförmig geknickten Quer-
schnitt. Die Enden verjüngen sich deutlich und
sind zu Ösen umgebogen. Zur Verbindung der
Einzelringe können die Enden umwickelt sein.
Bei einigen Stücken kann eine weitere Fixierung
durch eine Nietverbindung in Ringmitte und an
beiden Seiten erfolgen. Zusätzlich kommen Zier-
niete ohne technische Funktion vor. Die Halskra-
gen sind unverziert. Sie bestehen aus Bronze. Ihr
Außendurchmesser liegt bei 18 cm.
Datierung: jüngere Bronzezeit, Periode V
(Montelius), 9.–8. Jh. v. Chr.
Verbreitung: Mecklenburg-Vorpommern,
Brandenburg.
Relation: Form der Enden: 1.2.3. Halsring mit
Schleifenenden.
Literatur: Sprockhoff 1956, 139; Wrobel Nørgaard
2011, 96.

1.2.2. Halsring mit Spiralenden

Beschreibung: Das charakteristische Merkmal an
dem drahtartigen bronzenen Halsring sind die zu
großen Spiralscheiben eingerollten Enden. Dazu
verjüngt sich der Ringstab nur geringfügig bis zu
den ausgezogenen Enden. Er besitzt einen run-
den Querschnitt und weist drei bis zwölf Umdre-
hungen auf. Vereinzelt sind die Spiralscheiben mit
Gruppen von radialen Kerben verziert. Der Ring-
stab ist glatt oder tordiert. Verschiedentlich treten
quer oder schräg angeordnete Kerbreihen auf.
Datierung: Bronzezeit, Periode II–IV (Montelius),
Bronzezeit C–Hallstatt A (Reinecke),
14.–11. Jh. v. Chr.
Verbreitung: Mittel- und Norddeutschland.
Relation: Spiralscheiben: 2.1.5.1.1. Dünnstabiger
Wendelring mit Spiralscheiben; 2.1.6. Plattenhals-

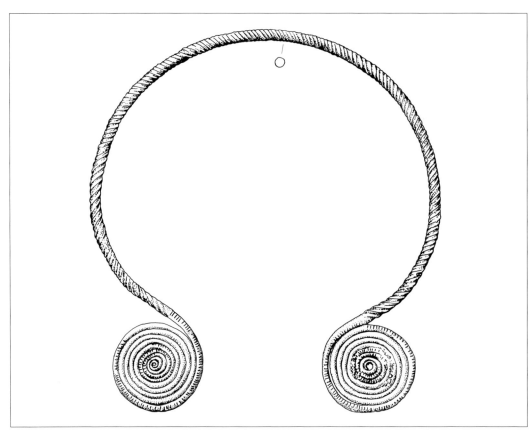

1.2.2.1.

ring; 2.1.6.1. Plattenhalsring mit wechselnder Torsion.
Literatur: von Brunn 1968, 170; Wels-Weyrauch 1978, 151–153; Novotná 1984, 56–57; Born 1997, 90–92; Vasić 2010, 19–21; Laux 2016, 22–25.

1.2.2.1. Halsring mit Spiralenden

Beschreibung: Der vergleichsweise große Bronzehalsring besitzt einen Durchmesser um 17–28 cm. Die Ringenden treten in Form großer, nach außen aufgerollter Spiralscheiben hervor, die acht bis zwölf Umdrehungen aufweisen. Ringstab und Spiralenden besitzen einen runden Querschnitt, wobei die Spiralenden eine etwas geringere Stärke aufweisen. Der Ringstab ist überwiegend tordiert. Alternativ kommen eingeschnittene Rillen vor, die als quer oder schräg ausgerichtete Gruppen auftreten oder alternierend ein Flechtbandmuster bilden. Auf den Spiralscheiben erscheinen vielfach feine Querstrichzonen.
Synonym: Halsring mit Spiralplatten.
Datierung: Bronzezeit, Periode III/ IV (Montelius), Hallstatt A (Reinecke), 13.–11. Jh. v. Chr.
Verbreitung: Sachsen-Anhalt, Thüringen.
Literatur: von Brunn 1968, 170; Novotná 1984, 43–44; Peschel 1984, 76 Abb. 8,1; Lappe 1986, 17; Born 1997, 90–92; Hänsel/Hänsel 1997, 54; 58–61.

1.2.2.2. Schlichter Halsring mit gegenständigen Endspiralen

Beschreibung: Der Halsring besteht aus einem rundstabigen Bronzedraht von 0,25–0,5 cm Stärke. Die Enden sind leicht verjüngt und zu großen Spiralscheiben mit drei bis fünf Windungen aufgedreht, von denen eine nach oben,

die andere nach unten gerichtet ist. Typologisch lässt sich zwischen solchen Stücken, deren von vorne betrachtet rechte Spiralscheibe nach oben weist (Variante Manhorn), von anderen unterscheiden, bei denen es die linke Spiralscheibe ist (Variante Bleckmar). Eine zusätzliche Verzierung tritt selten auf und beschränkt sich dann auf einfache Querstrichgruppen. Der Durchmesser der Ringe beträgt 13–17 cm.
Synonym: Halsberge; Kopfberge.
Untergeordneter Begriff: Variante Bleckmar; Variante Manhorn.
Datierung: Bronzezeit, Periode II–III (Montelius), Bronzezeit C2 (Reinecke), 13.–12. Jh. v. Chr.
Verbreitung: Niedersachsen, Hessen, Thüringen.
Literatur: Piesker 1958, 16; Laux 1971, 44; Wels-Weyrauch 1978, 151–153; Laux 2016, 22–25.

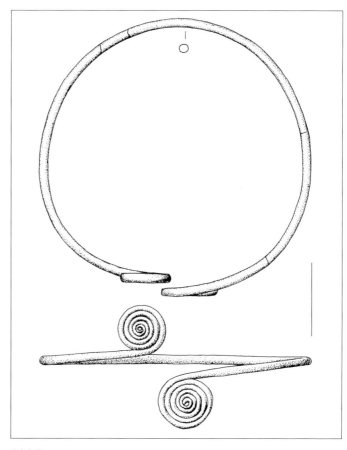

1.2.2.

1.2.3. Halsring mit Schleifenenden

Beschreibung: Der Halsring ist meistens einfach drahtförmig. An den Enden, die in der Regel leicht profiliert sind, bildet er eine schleifenartige Biegung mit Gegenschwung.
Datierung: jüngere Eisenzeit, Latène A–B (Reinecke), 5.–3. Jh. v. Chr.
Verbreitung: West- und Süddeutschland, Ostfrankreich, Schweiz, Österreich.
Relation: Form der Enden: 1.2.1.10.2. Sichelplattenkragen Typ Biesenbrow-Schwennenz.
Literatur: Joachim 1977c; Pauli 1978, 135–136; Krämer 1985, 78.
Anmerkung: Halsringe mit umgeschlagenen und gegenläufig geführten Enden – z. T. auch im Gussverfahren hergestellt – gibt es während der jüngeren Bronzezeit in Nordpolen und im Baltikum (Okulicz 1976, 271 Abb. 122,10; Okulicz 1979, 181; Reimer 1997.)

1.2.3.1. Halsring mit zurückgebogenen Enden

Beschreibung: Ein rundstabiger Bronze- oder Eisendraht ist gleichbleibend stark oder in Ringmitte am kräftigsten und wird zu den Enden hin dünner. Die Enden sind schlaufenartig rund nach außen umgebogen und schließen mit einem Gegenschwung und einer kleinen knopfartigen Verdickung oder einer gerippten Zone ab. Alternativ können die Endstücke in der Rundung weitergeführt werden, sodass eine Art weiter Spirale entsteht. Bei den bronzenen Exemplaren kann der Ringstab durch einzelne knotenartige Wülste oder eine umlaufende quer gekerbte Leiste verziert sein. Selten sind zweiteilige Exemplare, die in Ringmitte geteilt sind und Verbindungsösen aufweisen. Der Durchmesser der Ringe liegt bei 15–20 cm.
Synonym: Halsring mit schwanenhalsförmig umgebogenen Enden.
Datierung: jüngere Eisenzeit, Latène A–B (Reinecke), 5.–3. Jh. v. Chr.
Verbreitung: West- und Süddeutschland, Ostfrankreich, Schweiz, Österreich.
Literatur: Viollier 1916, 41; Joachim 1968, 107 Taf. 30 B; Heukemes 1975; Pauli 1978, 136; Tanner 1979, 30; Krämer 1985, 78; Wendling/Wiltschke-Schrotta 2015, 51.
(siehe Farbtafel Seite 20)

1.2.3.2. Halsring mit Vogelkopfenden

Beschreibung: Ein drahtförmiger dünner Bronzering weist eine Verzierung der Endbereiche auf, die in einer einfachen Form in wenigen profilierten Rippen besteht, häufiger aber eine bandförmige Verbreiterung zeigt. Sie ist mit Reihen von – teils mittig durchbrochenen – Kreisaugen oder einer Anordnung von flachen Wülsten

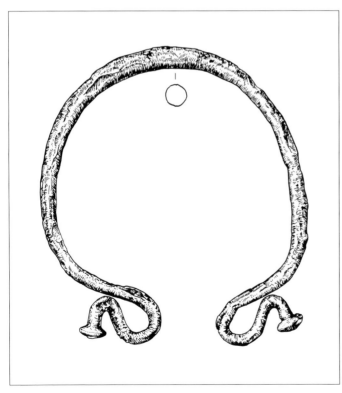

1.2.3.1.

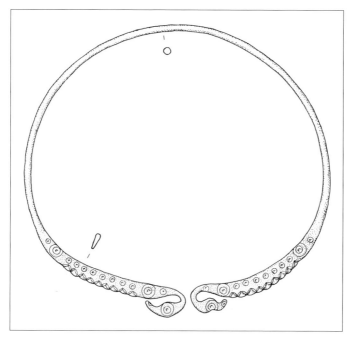

1.2.3.2.

dekoriert. Die Enden selbst sind nach außen um-
geschlagen und bilden mit einer Kreisscheibe und
einem hakenartigen Fortsatz einen stilisierten
Vogelkopf. Der Durchmesser des Rings liegt bei
15 cm.
Datierung: jüngere Eisenzeit, Latène A
(Reinecke), 5. Jh. v. Chr.
Verbreitung: Rheinland-Pfalz, Bayern, Elsass,
Oberösterreich.
Relation: 1.3.13. Offener Halsring mit figuralen
Enden.
Literatur: Joachim 1977a, 56 Abb. 25,2; Joachim
1977c; Pauli 1978, 135–136.
Anmerkung: Halsringe mit zurückgewandten
Tierkopfenden sind in ähnlicher Form in Italien
verbreitet. Dort gibt es auch Ausführungen aus
Edelmetall (Adler 2003).

1.3. Halsring mit profilierten Enden

Beschreibung: Profilierte Enden entstehen in der
Regel beim Guss des Halbfabrikats. Nur selten
gehen sie auf eine Aufweitung der Ringenden im

Schmiedeverfahren oder auf das Montieren ge-
sondert gefertigter plastischer Elemente zurück.
Je nach Ausführung des Rings können sich die
profilierten Enden auf der Brust oder im Nacken
befinden. Die einfachste Form der Profilierung
bilden plastische Rippen und Wülste (1.3.1.). Fer-
ner kommen ringförmige (1.3.2.) und kugelför-
mige Enden (1.3.3.) vor. Am häufigsten tritt eine
sich steigernde Verdickung der Endbereiche auf.
Diese kann konisch bis tropfenförmig sein (1.3.4.)
oder sich zu einem puffer- (1.3.6.), stempel- (1.3.7.)
oder schälchenförmigen Abschluss (1.3.8.–1.3.10.)
weiten. Zusätzlich sind die Endabschnitte vielfach
durch Rippen, Wülste oder Knoten gegliedert. Zu
den seltenen Formen gehören T-förmige Enden
(1.3.11.) und asymmetrische Gestaltungen mit
seitlichem Knopf (1.3.12.) oder figürliche Darstel-
lungen (1.3.13.).
Datierung: ältere Bronzezeit bis Völkerwande-
rungszeit, 18. Jh. v. Chr.–4. Jh. n. Chr.
Verbreitung: Mitteleuropa.
Literatur: Voigt 1968; Blajer 1990, 42–43; Möller/
Schmidt 1998; Gedl 2002; Adler 2003; Nagler-
Zanier 2005; Guštin 2009.

1.3.1. Halsring mit gerippten Enden

Beschreibung: Als auffallendes Attribut weist der Ring an den Enden einzelne oder eine Anzahl von Rippen auf. Der Ringstab ist in der Regel schlicht. Er besitzt einen runden Querschnitt und ist gleichbleibend stark oder verjüngt sich leicht den Enden zu. Die plastische Verzierung betont als einzelner Wulst oder als Wulstgruppe die Ringenden. Weitere Rippen oder Rippengruppen können über den Ring verteilt sein. Selten tritt zusätzlich eine Kerbverzierung in Form von Quer- oder Schrägstrichgruppen auf.
Datierung: frühe Bronzezeit bis ältere Eisenzeit, 18.–6. Jh. v. Chr.
Verbreitung: Mitteleuropa.
Literatur: Joachim 1968, 65; Zürn 1987, 103; Gedl 2002, 25–28; Moucha 2005, 50–51.

1.3.1.1. Thüringer Ring

Beschreibung: Der verhältnismäßig kleine rundstabige Bronzering besitzt einen Durchmesser um 11–15 cm. Seine Stärke nimmt von den Enden her zur Mitte leicht und kontinuierlich zu und beträgt um 0,9–1,2 cm, selten bis 1,5 cm. Die Ringenden weisen auf der Außenseite einen pfötchenförmi-

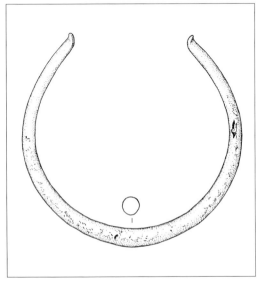

1.3.1.1.

gen Wulst auf und sind nach innen abgeschrägt. Alternativ kommen gestauchte, rundum verdickte Pufferenden vor. Die Ringoberfläche ist in der Regel glatt überarbeitet, kann aber auch Unebenheiten aufweisen, die auf den Guss zurückgehen. Eine Verzierung aus dichten Querrillen, die den gesamten Ring überziehen oder lediglich auf die Ringenden beschränkt bleiben, tritt nur in Nordwestpolen auf.
Synonym: massiver Halsring mit Pfötchenenden; Halsring vom Thüringischen Typ.
Datierung: Bronzezeit, Periode I–II (Montelius), Bronzezeit A2–B (Reinecke), 18.–14. Jh. v. Chr.
Verbreitung: Mittel- und Norddeutschland, Westpolen, Tschechien.
Relation: 1.3.6. Halsring mit Pufferenden.
Literatur: Bohm 1935, 19; von Brunn 1949/50, 247; von Brunn 1959, 16; 29; Möbes 1968; Breddin 1969, 16; 28; Blajer 1990, 42–43; Zich 1996, 212; Gedl 2002, 25–28; Moucha 2005, 50–51.

1.3.1.2. Halsring mit Rippenzier

Beschreibung: Der offene Halsring ist rundstabig. Seine gleichbleibende Stärke liegt bei 0,5–0,8 cm. Als meist einzige Verzierung befinden sich einzelne leistenartige Querrippen in größeren Abständen an beiden Enden. Selten kann weiterer Dekor in Form einer schmalen Rippengruppe im Zwischenbereich oder weit verteilten Querriefengruppen auftreten. Der Ring ist aus Bronze gegossen. Im Nacken kann sich der Rest eines abgefeilten Gusskanals befinden, der jedoch in der Regel sauber verschliffen ist. Der Durchmesser beträgt 12–18 cm.
Datierung: ältere Eisenzeit, Hallstatt D (Reinecke), Hunsrück-Eifel-Kultur IA (Joachim), 6. Jh. v. Chr.
Verbreitung: Hessen, Rheinland-Pfalz.
Literatur: Behaghel 1943, 23; Joachim 1968, 65; Heynowski 1992, 33; Joachim 2005, 282 Abb. 8,15.

1.3.2. Halsring mit ringförmigen Enden

Beschreibung: Die Enden des Halsrings sind als kleine Ringe gestaltet. Technologisch kann dies auf verschiedene Arten geschehen. Sie können

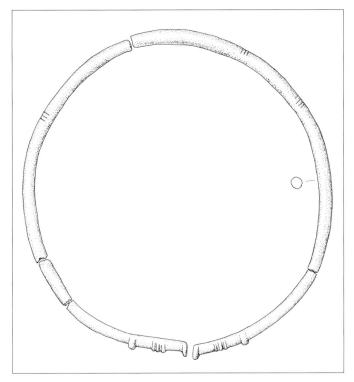

1.3.1.2.

aus einem drahtförmigen Ringstab gebogen, gemeinsam mit dem Halsring gegossen oder im Überfangguss an die bestehenden Enden des Halsrings angesetzt sein. Die Ausrichtung der Enden entspricht der Ebene des Halsrings oder steht quer dazu. Neben Einzelformen treten nur die aus mehreren Strängen gewickelten Ringe als ausgeprägte Typen auf. Sie sind besonders auf den Britischen Inseln verbreitet und kommen in wenigen Vertretern in Mitteleuropa vor.

Datierung: jüngere Eisenzeit, 3.–2. Jh. v. Chr.
Verbreitung: Großbritannien, Deutschland, Tschechien, Norditalien, Slowenien.
Relation: ringförmige Enden: 1.2.1.2. Ösenhalsring.
Literatur: Tuitjer 1987, 143; Kaenel 1990, 116; Adler 2003, 218–219; 229–230; Stead 2003, 49–51; Cosack 2008, 130; Guštin 2009.

1.3.2.1. Tordierter Halsring mit ringförmigen Enden

Beschreibung: Zwei vierkantige oder rundstabige Bronzedrähte sind miteinander verdrillt. Die beiden Enden sind ringförmig gestaltet und stehen quer zur Ringebene. Sie gehen entweder aus einer schlaufenartigen Aufweitung des Doppelstrangs hervor oder sind im Überfangguss aufgesetzt. Dann befindet sich in der Regel eine kräftige Leiste zwischen Ringstab und Ende. Eine weitere Verzierung fehlt. Die Ringe besitzen einen Durchmesser um 12–14 cm.

Synonym: Adler Typ III.
Datierung: jüngere Eisenzeit, Latène C (Reinecke), 3.–2. Jh. v. Chr.
Verbreitung: Süd- und Mitteldeutschland, Tschechien, Norditalien, Slowenien, Großbritannien.
Relation: verdrillte Dräthe: 2.2.10.1. Halsring Typ Havor; 2.2.11. Geflochtener Halsring.

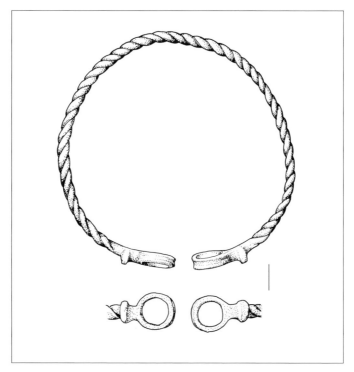

1.3.2.1.

Literatur: Spitzlberger 1964; Krämer 1985, 142–143; Waldhauser 2001, 352; 527; Adler 2003, 218–219; 229–230; Guštin 2009.

Anmerkung: In Großbritannien treten Ringe von ähnlicher Form aus Edelmetall auf. Sie können aus bis zu acht Einzelsträngen bestehen. Die aufgegossenen Enden sind im plastischen Stil verziert. Diese Ringe treten vor allem in Depotfunden des 1. Jh. v. Chr. auf (Stead 2003, 49–51).

1.3.3. Halsring mit Kugelenden

Beschreibung: Die Verzierung mit kugelig verdickten Enden tritt verhältnismäßig selten auf. Sie erscheint an verschiedenen hohlen oder massiven Ringformen, überwiegend jedoch in einer singulären Ausprägung. Neben den Halsringen mit polygonalem Querschnitt (1.3.3.1.) kommen vor allem massive (1.3.3.3.) und hohle (1.3.3.4.), in Sätzen getragene und flächig mit Ritzmustern verzierte Exemplare in größerer Stückzahl vor.

Datierung: Eisenzeit, Hallstatt D–Latène C (Reinecke), 6.–2. Jh. v. Chr.

Verbreitung: Ostfrankreich, Schweiz, Oberösterreich, Süd- und Westdeutschland.

Relation: Kugelenden: 2.4.3. Ösenring mit kugeligen Endstücken.

Literatur: Behaghel 1943, 148 Taf. 11 B; Kromer 1959, 51; 57; Polenz 1973, 174; Joachim 1977b; Hoppe 1986, 35.

1.3.3.1. Polygonaler Halsring mit Kugelenden

Beschreibung: Die Ringenden besitzen die Form von leicht abgeflachten Kugeln. Sie heben sich in der Größe deutlich vom anschließenden Ringstab ab und sind häufig durch einige Querrillen abgesetzt. Der Ringstab ist gleichbleibend stark. Sein Querschnitt ist sechs- oder achteckig. Bei einigen Stücken laufen schmale Leisten entlang der Profilgrate und heben die Konturen hervor. Die Profilfacetten können mit Punzreihen aus Kreisen

versehen sein. Selten kommt ein Gittermuster vor, dem eine flächige Anordnung von dreieckigen und rhombischen Punzen auf dem Gussmodel zugrunde liegt. Der Durchmesser der Bronzeringe beträgt 17–24 cm, die Stärke 0,8–1,2 cm.

Datierung: Eisenzeit, Hallstatt D3 bis Latène A (Reinecke), 6.–5. Jh. v. Chr.

Verbreitung: Rheinland-Pfalz, Nordfrankreich.

Relation: 1.1.8. Halsring mit polygonalem Querschnitt, 3.1.4. Geschlossener Halsring mit polygonalem Querschnitt.

Literatur: Joachim 1977b; Cordie-Hackenberg 1992, 171; 176.

1.3.3.2. Halsring mit mehrfachen Kugelenden

Beschreibung: Der Bronzering ist verhältnismäßig klein und besitzt einen Durchmesser um 13 cm. Der Querschnitt des Ringstabs ist rechteckig; die Stärke liegt gleichbleibend bei 0,5 cm. Eine Verzierung tritt nur an den Enden auf und besteht aus einem kugeligen Knoten, an dem kleeblattförmig angeordnet drei weitere Kugeln sitzen.

Datierung: jüngere Eisenzeit, Latène C (Reinecke), 3.–2. Jh. v. Chr.

Verbreitung: Bayern, Thüringen.

Literatur: Götze/Höfer/Zschiesche 1909, 245; Krämer 1985, 139–140.

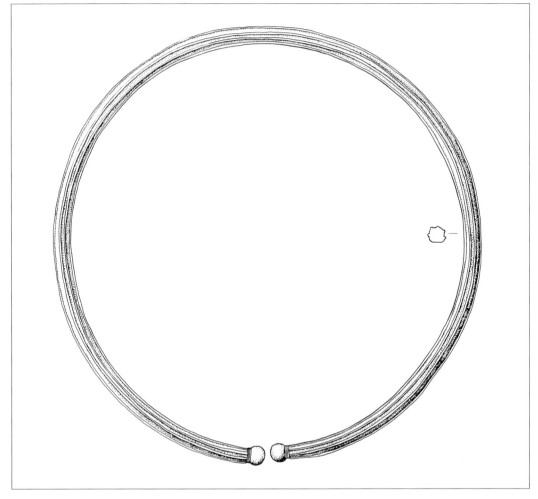

1.3.3.1.

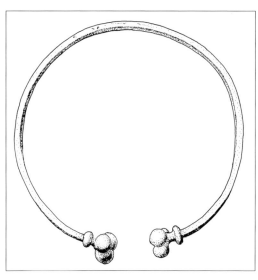

1.3.3.2.

1.3.3.3. Halsring mit anschwellendem Ringkörper und Knotenenden

Beschreibung: Die Ringstärke ist in der Mitte mit 0,7–1,2 cm am größten und nimmt zu den Enden hin kontinuierlich ab. Gleichermaßen ändert sich das Stabprofil von kreisrund oder breitoval zu einem quadratischen oder verrundet rhombischen Querschnitt. An beiden Ringenden sitzen kleine kugelige oder linsenförmige Knöpfe. Während die Endabschnitte frei von Dekor bleiben, ist die Schauseite im mittleren Abschnitt mit einem eingeschnittenen Muster verziert. Häufig handelt es sich um eine Abfolge von Zierfeldern aus schrägen Rillenbündeln im Wechsel mit schraffierten Bändern, Kreuzschraffuren oder mit Winkellinien gefüllten Feldern, die durch Gruppen von Querriefen getrennt sind. Vereinzelt wird mit einer durch-

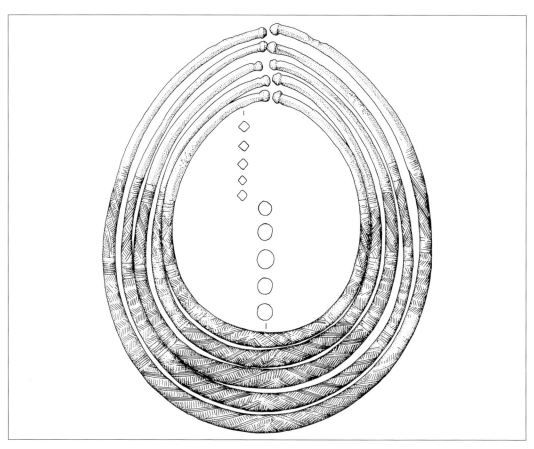

1.3.3.3.

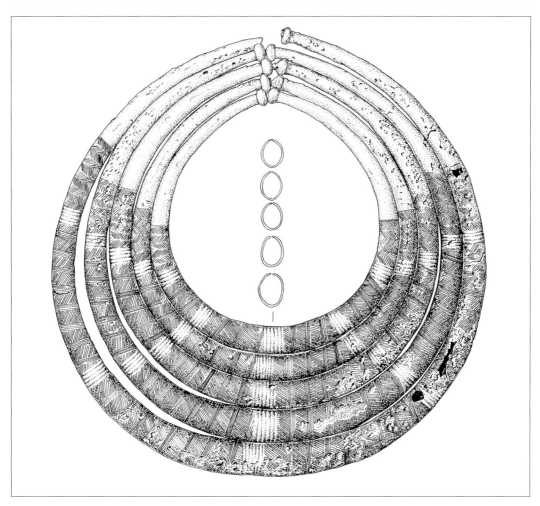

1.3.3.4.

gängigen Schrägriefung der Eindruck einer Ring-
torsion erzeugt. Mehrere Bronzeringe bilden in
der Größe gestaffelt, aber mit auf einander abge-
stimmten Ziermustern einen Ringsatz. Der Durch-
messer der Einzelringe schwankt entsprechend
zwischen 12 und 26 cm.
Synonym: Hoppe Typ 5.
Datierung: ältere Eisenzeit, Hallstatt D1–2
(Reinecke), 7.–6. Jh. v. Chr.
Verbreitung: Bayern, Baden-Württemberg.
Relation: Halsring mit Felderzier: 1.1.3. Massiver
Ring mit stumpfen, leicht verdickten oder spitz
auslaufenden Enden, 1.1.12. Hohlring mit einfach

ineinandergeschobenen Enden, 1.3.3.4. Hohlring
mit aufgeschobener Muffe.
Literatur: Torbrügge 1979, 97–101; Hoppe 1986,
35; Zürn 1987, 45; 171; Nagler-Zanier 2005,
119–129.

1.3.3.4. Hohlring mit aufgeschobener Muffe

Beschreibung: Der Ring besteht aus dünn ausge-
triebenem Bronzeblech, das zu einer Röhre mit in-
nen umlaufender, dicht geschlossener Stoßkante
geformt ist. Dabei ist die Ringstärke in der Mitte

mit 1,4–1,8 cm am größten und nimmt zu den Enden hin kontinuierlich ab. Zur Vergrößerung der Stabilität können die Röhrenenden leicht ineinander gesteckt sein. Kurz vor den Ringenden befindet sich eine kleine kugelförmige Verdickung. Sie ist entweder aus dem Ringblech getrieben oder als gesonderte Muffe aufgesteckt. Die Schauseite des Rings ist mit achsensymmetrisch aneinandergereihten Feldern aus fein eingeschnittenen Mustern verziert. Häufig tritt eine geschlossene Folge von schrägen Leiterbändern mit drei- oder vierlinigen Holmen auf. Das letzte Feld vor den Enden zeigt in der Regel eine dichte Folge von Winkelreihen. Die einzelnen Zierelemente sind durch Querriefen oder Rillenbündel getrennt. Der letzte Abschnitt vor den Enden ist unverziert. Der Halsring kommt als Einzelring oder als Teil eines Ringsatzes von bis zu sechs Exemplaren vor. Dann sind die einzelnen Ringe in Form und Größe aufeinander abgestimmt. Die Größe der Stücke ist so gestaffelt, dass der Außendurchmesser eines Rings etwas kleiner ist als der Innendurchmesser des nächst größeren Rings und die einzelnen Ringe somit ineinanderliegen. Der Durchmesser der Ringe variiert um 13–24 cm.

Synonym: Hohlblechring mit ineinandergesteckten Enden und aufgeschobener Muffe; Hohlring mit Steckverschluss und aufgeschobener Muffe; Hoppe Typ 6.

Datierung: ältere Eisenzeit, Hallstatt D1–2 (Reinecke), 7.–6. Jh. v. Chr.

Verbreitung: Bayern.

Relation: Halsring mit Felderzier: 1.1.3. Massiver Ring mit stumpfen, leicht verdickten oder spitz auslaufenden Enden, 1.1.12. Hohlring mit einfach ineinandergeschobenen Enden, 1.3.3.3. Halsring mit anschwellendem Ringkörper und Knotenenden.

Literatur: Hoppe 1986, 35 Taf. 18,9; Nagler-Zanier 2005, 119–129.

1.3.3.5. Hohlblechhalsring mit Kugelenden

Beschreibung: Der Ringkörper besteht aus einem dünnen Bronzeblech, das zu einer Röhre mit innen umlaufender Stoßkante zusammengerollt ist.

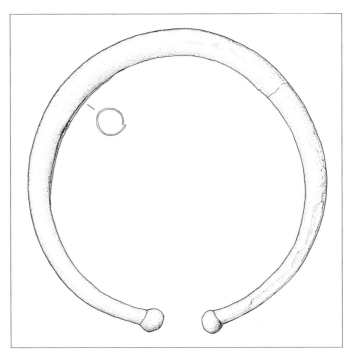

1.3.3.5.

Im Innern können sich Reste von organischem Material befinden, die möglicherweise auf einen Holzkern zurückzuführen sind. Die Enden können leicht verjüngt sein. Jedes Ende schließt mit einer massiven Kugel ab, die im Überfangguss aufgesetzt ist. Der Ring ist überwiegend unverziert. Vereinzelt kommen Gruppen aus Querrillen in größeren Abständen oder in gleichmäßiger Abfolge mit unverzierten Abschnitten vor. Der Ringdurchmesser liegt bei 15–19 cm, seine Stärke bei 0,8–1,6 cm.

Synonym: Tecco Hvala Var. V2–V4.
Datierung: ältere Eisenzeit, Hallstatt D (Reinecke), 6.–5. Jh. v. Chr.
Verbreitung: Oberösterreich, Slowenien.
Literatur: Drescher 1958, 89; Kromer 1959, 57; Tecco Hvala 2012, 272–281.

abgeschnitten und eng zusammengedrückt. Der Ring ist häufig unverziert. Die Enden können aber auch mit einfachen Querriefen oder mit quergebänderten Zonen verziert sein. Der Durchmesser beträgt um 11–16 cm.

Synonym: Kolbenhalsring; Rygh Typ 298.
Datierung: jüngere Römische Kaiserzeit bis Völkerwanderungszeit, 4.–5. Jh. n. Chr.
Verbreitung: Mittel- und Norddeutschland, Norwegen.
Literatur: Rygh 1885, 56; Behrens 1921/1924, 69; Jankuhn 1933, 208–210; Lund Hansen 1998, 350–351; Häßler 2002, 151; Schmauder 2002, 102; Becker 2010, 67–70; Reiß 2014, Abb. 4; Stylegar/ Reiersen 2018, 575–579.
(siehe Farbtafel Seite 20)

1.3.4. Halsring mit kolbenförmigen Enden

Beschreibung: Der schlichte rundstabige Ring besteht aus Bronze, Silber oder Gold. Die Ringstärke nimmt zu den Enden hin deutlich zu und besitzt eine kolbenartige Form. Die Enden sind gerade

1.3.5. Halsring mit Trompetenenden

Beschreibung: Der Ringstab ist gleichbleibend stark, verbreitert sich aber an den Enden kegelförmig. Die Enden sind in der Regel leicht nach innen gezogen, sodass ein nierenförmiger Um-

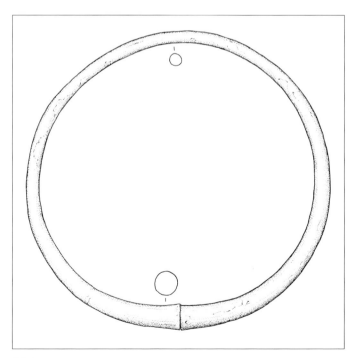

1.3.4.

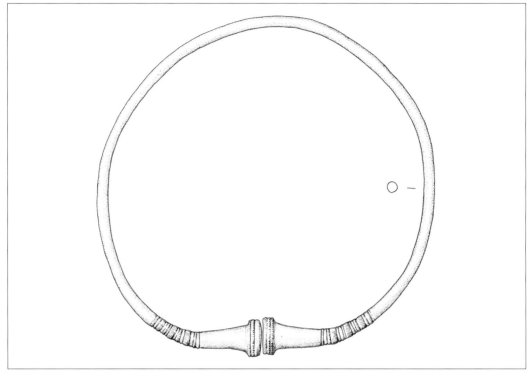

1.3.5.

riss entsteht. Sie sind dicht zusammengerückt. Nach ihrer Herstellung lassen sich verschiedene Varianten unterscheiden: massive Ringe mit massiven Enden, massive Ringe mit hohlen Enden und hohle Ringe mit hohlen Enden. Die massiven Ringe können scheibenförmig verbreiterte Enden aufweisen. Der Ringkörper kann mit Linienpaaren, Strichlinien und gestempelten Augen verziert sein. Die Enden zeigen häufig umlaufende Riefen und Querriefen. Der Ring besteht aus Bronze. Sein Durchmesser liegt bei 15–18 cm.

Synonym: (baltischer) Trompetenhalsring.
Datierung: Römische Kaiserzeit, Stufe B2–C1 (Eggers), 1.–3. Jh. n. Chr.
Verbreitung: Westdeutschland, Polen, Litauen, Lettland, Estland, Finnland.
Relation: 1.3.8. Halsring mit Schälchenenden.
Literatur: Behrens 1921/24, Abb. 1,3; Jankuhn 1933, 208–210; 225 Abb. 21; Moora 1938, Bd. 2, 264–273 Kartenbeilage 4; Jankuhn 1950, 57

Abb. 12; Joachim 1988, 70 Abb. 34,16; Michelbertas 1996; V. Lang 2007, 211; Rzeszotarska-Nowakiewicz 2010.

1.3.6. Halsring mit Pufferenden

Beschreibung: Pufferenden gehören zu rundstabigen, verhältnismäßig kräftigen Endpartien. Die Abschlüsse wirken gestaucht. Sie weiten sich in einem kurzen Endabschnitt und schließen gerade ab. Die Verdickung ist nach allen Seiten gleichmäßig. Die Form der Enden tritt an glatten oder tordierten Ringen auf.
Synonym: Pufferhalsring.
Datierung: frühe Bronzezeit, Bronzezeit A (Reinecke), 18.–16. Jh. v. Chr.; ältere Eisenzeit, Hallstatt D (Reinecke), 6. Jh. v. Chr.
Verbreitung: Ostdeutschland, Polen, Tschechien.
Relation: 1.3.1.1. Thüringer Ring.
Literatur: Buck 1979, 140; Kossack 1987; Zich 1996, 212–213.

1.3.6.1. Tordierter Halsring mit Pufferenden

Beschreibung: Mit einem Durchmesser von 13,5–15,5 cm ist der Halsring verhältnismäßig klein. Der kräftige Ringstab aus Bronze von 0,6–1,0 cm Stärke ist gegossen. Er besitzt eine scharf profilierte Verzierung in Art einer engen Torsion oder eines schraubenartigen Gewindes. Nur die Endabschnitte sind davon ausgenommen. Sie können einfach rundstabig und glatt sein, weisen aber häufig auf der Außenseite Gruppen von Querkerben auf, die durch eine plastische Aufwölbung der Zwischenabschnitte betont sein können. Die Ringenden bilden kleine pufferförmige Scheiben. Der Halsring ist weit geöffnet.

Synonym: gedrehter Halsring mit Pufferenden; gedrehter Halsring mit Stempelenden.

Datierung: ältere Eisenzeit, Hallstatt D (Reinecke), 6. Jh. v. Chr.

Verbreitung: Südwestpolen, Ostdeutschland.

Literatur: Buck 1979, 140; Kossack 1987, 118; Kossack 1993, Abb. 8,4.

1.3.7. Halsring mit Stempelenden

Beschreibung: Als Stempelenden werden kurze kegelförmige Verdickungen an den Ringabschlüssen bezeichnet. Sie können mit kugeligen Knoten und pufferförmigen Zwischenstücken kombiniert sein, die insgesamt deutlich profilierte Endabschnitte bilden. Zusätzlich können Ritzverzierungen auftreten. Sie bestehen aus Winkelmustern, Schraffen, Leiterbändern oder Zickzackreihen. Der weitere Ringstab ist in der Regel unverziert. Gelegentlich tritt eine schmale Horizontalleiste auf der Außenseite auf. Der Ringquerschnitt ist kreisförmig oder oval. Er nimmt von den Enden zur Mitte hin leicht ab.

Datierung: jüngere Eisenzeit, Latène A–B1 (Reinecke), 5.–4. Jh. v. Chr.

Verbreitung: Mittel- und Westdeutschland, Ostfrankreich, Niederlande, Tschechien.

Literatur: Voigt 1968, 145–149; Haffner 1976, 11–12; Möller/Schmidt 1998, 595–597.

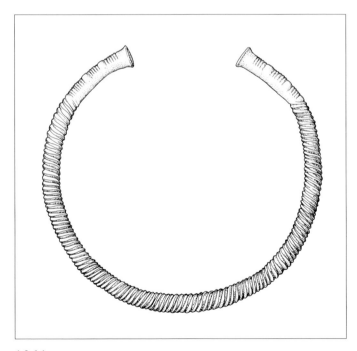

1.3.6.1.

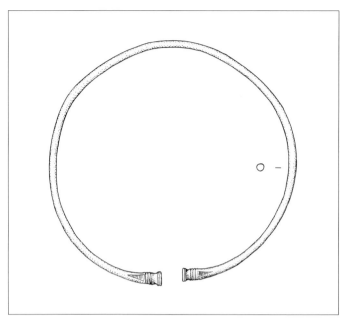

1.3.7.1.

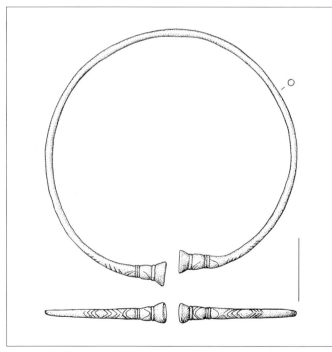

1.3.7.2.

1.3.7.1. Drahtförmiger Halsring mit Stempelenden

Beschreibung: Der dünne drahtförmige Ring besitzt einen runden oder ovalen Querschnitt und eine Stärke von 0,3–0,4 cm, die gleichbleibend ist oder zu den Enden hin leicht zunimmt. An den Enden weitet sich der Ring zu einem konischen Abschluss, der durch eine umlaufende Riefe scheibchenförmig abgesetzt ist. Der Ring kann im Bereich der Enden einzelne Querrillen aufweisen. Auch einfache Kerb- oder Rillenzier in Form von schraffierten Dreiecken, Sparrenmustern, Leiterbändern oder Schrägstrichen kommen vor. Der Ring besteht aus Bronze. Die Größe liegt bei 12–13,5 cm.
Synonym: Typ Farschweiler; Voigt Typ A.
Datierung: jüngere Eisenzeit, Latène A (Reinecke), 5. Jh. v. Chr.
Verbreitung: Mittel- und Westdeutschland, Ostfrankreich.
Literatur: Engels 1967, 43; Voigt 1968, 145–146; Engels/Kilian 1970, 163 Abb. 7,1; Haffner 1976, 11–12.

1.3.7.2. Halsring mit einfachem Knoten und Stempelende

Beschreibung: Der runde oder leicht ovale Ringstab ist dünn, schlicht und mit 0,3–0,6 cm gleichbleibend stark. Lediglich an den Enden tritt eine Profilierung auf, die aus einer knotenförmigen Verdickung und einem sich konisch verbreiternden Stempelende besteht. Der Knoten ist häufig beidseitig von Querrillengruppen oder schmalen Rippen eingefasst. Verschiedentlich treten eingeschnit-

tene Winkelmuster oder Zickzackreihen im Bereich der Enden oder Längskerben auf den Knoten und Stempeln auf. Zu den seltenen Dekoren gehören kleine menschliche Gesichter auf den Knoten. Die Ringe sind mit einem Durchmesser von 12–15 cm verhältnismäßig klein und schlicht. Sie bestehen aus Bronze.

Untergeordneter Begriff: Typ Oberzerf/Irsch; Typ Theley; Voigt Typ B.

Datierung: jüngere Eisenzeit, Latène A–B (Reinecke), 5.–4. Jh. v. Chr.

Verbreitung: Westdeutschland, Ostfrankreich, Schweiz, Tschechien, Niederösterreich.

Literatur: Engels 1967, 43; Joachim 1968, 107 Taf. 32 C 1; Voigt 1968, 146–149; Haffner 1976, 11–12; Hatt/Roualet 1977, 12; Joachim 1977a, 56; 75; Kaenel 1990, 97; Waldhauser 2001, 213; 476; Zylmann 2006, 104 Abb. 24 b 3; Grömer u. a. 2019. (siehe Farbtafel Seite 21)

1.3.7.3. Halsring mit Stempelenden und Knotengruppenzier

Beschreibung: Der auffallende Teil des Rings besteht in den profilierten Endabschnitten. Die En-

den selbst besitzen die Form von konischen oder kegelförmigen Stempeln. An sie schließt sich eine Reihe von knotenartigen Verdickungen an. Häufig sind die Knoten durch schmale Rippen getrennt. Im Anschluss an den geknoteten Abschnitt befindet sich oft eine Ritzverzierung. Mögliche Motive sind einfache oder gegenständige Winkelgruppen und Leiterbänder. Bei einigen Ringen wird die Knotung von einem glatten Abschnitt unterbrochen, der mit Ritzungen verziert ist. Hier kommen vor allem Fischgrätenmuster und Winkelreihen vor. Der übrige Ringstab ist überwiegend glatt und unverziert. Auf der Ringaußenseite kann eine schmale Leiste horizontal umlaufen. Der Ring kann bis in den Nackenbereich geringfügig an Stärke verlieren. Der Querschnitt des Ringstabs ist rund oder oval. Die Stärke beträgt 0,3–0,5 cm, der Durchmesser 13–14 cm.

Synonym: Typ Bosen; Möller/Schmidt Formengruppe H.

Untergeordneter Begriff: Voigt Typ B; Voigt Typ C.

Datierung: jüngere Eisenzeit, Latène A–B1 (Reinecke), 5.–4. Jh. v. Chr.

Verbreitung: Westdeutschland.

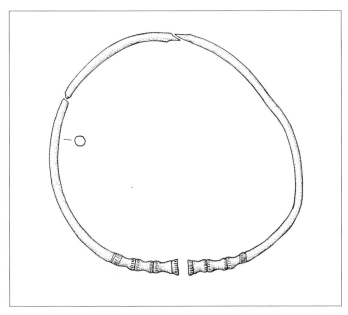

1.3.7.3.

Literatur: Voigt 1968, 146–149; Engels/Kilian 1970, 159; Haffner 1976, 11–12 Taf. 79,4; Joachim 1977a, 64 Abb. 27,1; Möller/Schmidt 1998, 595–597.

1.3.8. Halsring mit Schälchenenden

Beschreibung: Die Ringenden sind von großen Zierknöpfen eingenommen. Sie sind konisch, in der einfachsten Ausprägung kegelförmig, häufig aber halbkugelig bis dosenförmig mit breiten Rändern. Im Innern sind sie überwiegend hohl oder ziehen stark ein; selten massiv mit einer planen Abschlussfläche. An die Endknöpfe schließen sich kräftig profilierte, jeweils etwa ein Sechstel bis ein Viertel des Ringumfangs einnehmende Zierzonen an. Sie sind durch eine Folge aus kugelförmigen Knoten und dazwischen liegenden Einschnürungen, pufferartigen Zwischenstücken oder schmale Rippen geprägt. Die Art und Anzahl dieser Profilierungen erlaubt eine feinere Untergliederung. Die Zierzonen sind häufig zusätzlich mit eingeschnittenen, eingestempelten oder plastischen Verzierungen versehen. Neben geometrischen Motiven wie Winkelgruppen oder Leiterbändern sind palmettenförmige Muster oder S-Spiralen vertreten. Der Nackenbereich verjüngt sich. In Ringmitte kann sich ein weiteres, aber einfacher gestaltetes Zierfeld befinden. Die Ringe besitzen eine Größe um 14–19 cm.
Synonym: Halsring mit Petschaftenden; Schälchenhalsring.
Datierung: jüngere Eisenzeit, Latène B–C (Reinecke), 4.–2. Jh. v. Chr.
Verbreitung: Großbritannien, Dänemark, Ostfrankreich, Schweiz, Deutschland, Tschechien, Österreich.
Literatur: Voigt 1968; R. Müller 1985, 57–58; Möller/Schmidt 1998; Kaul 2007, 328–329; Grygiel 2018, 149–152.

1.3.8.1. Schälchenhalsring ohne Knoten

Beschreibung: Die variantenreiche Form besteht aus einem rundstabigen Bügel, der gleichbleibend stark sein kann oder vom Nackenbereich zu den Enden hin kontinuierlich leicht zunimmt, sowie schälchenförmigen Enden. Die Schälchen sind flach pufferförmig oder glockenförmig und leicht ausgehöhlt. Der Ring kann im Endabschnitt eine Zierzone aufweisen, die einfache geometrische Ritz- oder Punzmuster zeigt oder – bei prachtvollen Stücken – als eine im Guss erstellte komplexe Verzierung aus Voluten oder Zierbändern erscheint. Der Ring besteht meistens aus Bronze; es gibt auch goldene Exemplare. Die Größe liegt bei 14–15 cm.
Synonym: Möller/Schmidt Formengruppe A.
Datierung: jüngere Eisenzeit, Latène B–C (Reinecke), 4.–3. Jh. v. Chr.
Verbreitung: Schweiz, Süddeutschland, Tschechien, Österreich.
Literatur: Krämer 1985, 94–95; Möller/Schmidt 1998, 560.

1.3.8.2. Schälchenhalsring mit einem Knoten

Beschreibung: Charakteristisch ist eine Profilierung der Ringenden, die jeweils aus einem kugeligen oder wulstartigen Knoten und dem abschließenden Schälchen besteht. Die einzelnen Elemente sind häufig durch Leisten konturiert. Anhand der Schälchenform lassen sich verschiedene Ausprägungen der Ringe unterscheiden. Es treten konische, halbkugelige, gedrungen pufferförmige, konkav einziehende und dosenförmige Enden auf. Die Größe variiert zwischen solchen Enden, die sich kaum vom Ringstab abheben, bis zu fast scheibenartigen Formen. Der Ring ist aus Bronze gegossen. Sein Querschnitt ist überwiegend rund und nimmt zwischen dem Nackenbereich und den Enden kontinuierlich zu. Als Zierzonen erscheinen regelmäßig ein Abschnitt vor den Knoten, die Knoten selbst sowie der Mantel der Schälchenenden. Nur vereinzelt wird auch eine Zone im Nackenbereich dekoriert. Die Verzierung kann aus eingeschnittenen, eingepunzten oder plastisch hervortretenden und im Guss erzeugten Mustern bestehen. Dabei handelt es sich um Winkel-, Band- oder Schleifenmuster, Spiralranken, Palmetten oder Lyramotive, selten um abstrahierte Gesichtsdarstellungen. Der Ring besitzt einen Durchmesser um 13–18 cm.

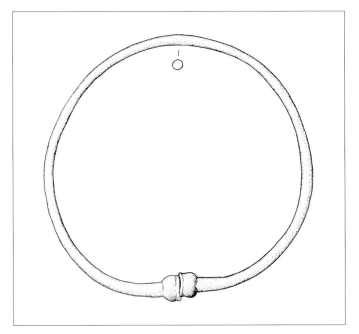

1.3.8.1.

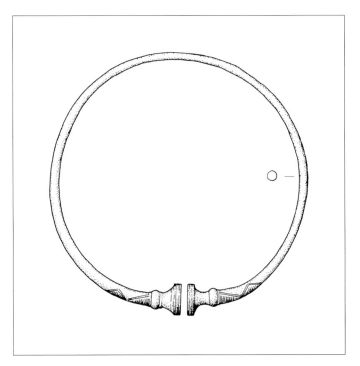

1.3.8.2.

Synonym: Voigt Typ G; Möller/Schmidt Formengruppe B.
Datierung: jüngere Eisenzeit, Latène B (Reinecke), 4.–3. Jh. v. Chr.
Verbreitung: Nordfrankreich, Schweiz, Süddeutschland, Tschechien, Österreich, Großbritannien.
Literatur: Voigt 1968, 156–158; Krämer 1985, 151; Möller/Schmidt 1998, 561–570.

1.3.8.3. Schälchenhalsring mit zwei bis vier Knoten

Beschreibung: Die schälchenförmigen Enden werden von wenigen, meistens zwei oder drei, selten vier kugeligen Verdickungen flankiert. Die Form der Schälchen ist unterschiedlich; es kommen halbkugelige, konische und trompetenförmige Ausprägungen vor, einige sind flach und groß, andere besitzen einen breiten Rand. Die Schälchenenden können mit Leisten konturiert sein und eine gepunzte oder eingeschnittene Verzierung aus Kreisaugen oder Leiterbändern zeigen. Die Knoten sind kugelig oder olivenförmig. Sie sitzen dicht nebeneinander oder sind durch eine schmale oder breite Kehlung voneinander getrennt. Die Knoten können gleich groß sein, in der Größe abnehmen oder alternierende Größen aufweisen. Sie sind häufig mit Kreisaugen, einer Wellenlinie oder Leiterbändern verziert. Gelegentlich ist auch der an die Knotung anschließende Abschnitt des Rings durch Ritzmuster verziert. Vereinzelt erscheint hier eine eingeschnittene menschliche Maske. Nur selten kommt eine weitere Zierzone im Nackenbereich vor. Die Ringe bestehen aus Bronze und haben eine Größe von 13–16 cm.
Synonym: Möller/Schmidt Formengruppe C.
Datierung: jüngere Eisenzeit, Latène B1 (Reinecke), 4. Jh. v. Chr.
Verbreitung: Nord- und Ostfrankreich, Westdeutschland.
Literatur: Möller/Schmidt 1998, 570–575.

1.3.8.3.1. Schälchenhalsring mit wenigen eng stehenden Knoten

Beschreibung: Die verhältnismäßig kleinen, etwa halbkugeligen Schälchenenden zeigen häufig einen Kranz aus Kreispunzen am Außenrand. Zwei oder drei kugelige oder olivenförmige Knoten schließen sich daran an. Sie sind nur durch schmale Kehlungen voneinander getrennt. Die Knoten können mit einfachen linearen Ritzmustern, Kerbschnitten oder Punzeinschlägen verziert sein. Linienschraffuren können sich auch in der Kehlung zwischen den Knoten befinden. Vereinzelt sind die Knoten durch schmale Leisten konturiert. Ein Ritzmuster befindet sich häufig auf dem Ringstab im Anschluss an den geknoteten Teil. Es handelt sich um ein langgezogenes Dreieck aus zusammenlaufenden Linien, selten auch um eine eingeschnittene Maske. Der Nackenbereich des bronzenen Rings ist rundstabig und unverziert. Der Ring besitzt eine Größe von 13–15 cm.
Synonym: Möller/Schmidt Typ C.4.
Datierung: jüngere Eisenzeit, Latène B1 (Reinecke), 4. Jh. v. Chr.
Verbreitung: Rheinland-Pfalz.
Literatur: Engels 1967, 42–43 Taf. 21; Cordie-Hackenberg 1992, 177; Möller/Schmidt 1998, 172.

1.3.8.3.2. Schälchenhalsring mit wenigen abgesetzten Knoten

Beschreibung: Die großen Schälchenenden sind wulstartig aufgebläht oder besitzen Trompetenform mit einem breiten Rand. Der Schälchenmantel ist häufig mit einer Ritzzeichnung versehen, wobei schmale Rillen die Konturen betonen und Wellenlinien oder Leiterbandmotive die Fläche einnehmen. Zwei, drei oder vier knotenartige Verdickungen schließen sich an. Sie besitzen Kugel- oder Olivenform und können durch schmale Leisten abgegrenzt sein. Zwischen den Knoten befindet sich eine ausgeprägte Kehlung, die etwa der halben Knotenlänge oder etwas mehr entspricht. Die Knoten sind häufig mit einem Leiterband oder einer Wellenlinie verziert. Eine einfache lineare Verzierung bedeckt auch die Seiten des anschließenden Ringstabs. Eine Verzierung der rund-

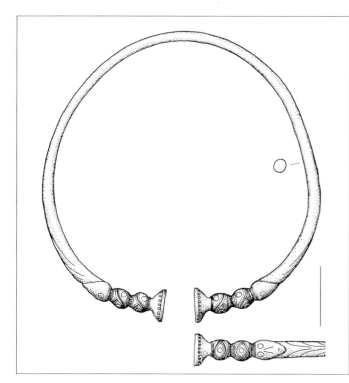

1.3.8.3.1.

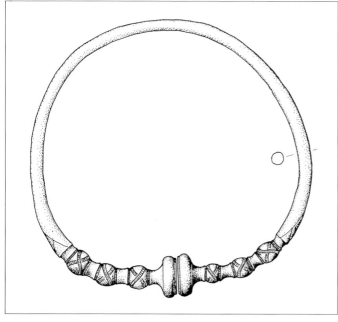

1.3.8.3.2.

stabigen Nackenpartie ist selten. Der Durchmesser des Rings liegt bei 14–16 cm.

Synonym: Möller/Schmidt Typ C.5/6.

Datierung: jüngere Eisenzeit, Latène B1 (Reinecke), 4. Jh. v. Chr.

Verbreitung: Rheinland-Pfalz, Hessen.

Literatur: Behrens 1939, 9; Jorns 1953, 92; Engels 1967, 42 Taf. 21; Engels 1974, 47; Möller/Schmidt 1998, 573–574.

1.3.8.4. Schälchenhalsring mit vier und mehr gekehlten Knoten

Beschreibung: Die Ringform wird durch Schälchenenden charakterisiert, die von zahlreichen knotenartigen Verdickungen flankiert sind. Die Schälchenenden sind verhältnismäßig groß. In der Form wechseln sie zwischen pufferförmig, gebläht und trompetenförmig ausschwingend mit breitem Rand. Das Schälcheninnere kann tiefgreifend hohl sein oder weitgehend geschlossen mit einem abgesetzten Rand. Die Knoten kommen in verschiedenen Ausprägungen vor. Neben annähernd kugeligen Formen gibt es abgeflachte linsen- oder scheibenförmige Elemente. Die Zwischenstücke sind gekehlt, selten einfach stabförmig. Häufig gliedern zusätzliche schmale Leisten die Zierzone. Alle Knoten besitzen eine einheitliche Größe, die Größe nimmt kontinuierlich ab oder alterniert. Als Verzierung treten häufig Punzeinschläge auf. Auch Wellenlinien oder Leiterbänder können vorkommen. Im Anschluss an den knotig profilierten

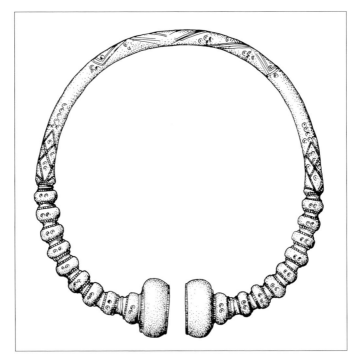

1.3.8.4.1.

Teil kann es ritzverzierte Felder auf dem rundstabigen Abschnitt geben. Sie zeigen in der Regel eine geometrische Anordnung von Kreisaugen und Linienbändern. Bei einigen Ringen tritt ein weiteres Zierfeld im Nackenbereich in Ringmitte auf. Die Ringe besitzen einen Durchmesser um 14–18 cm und bestehen aus Bronze.
Synonym: Möller/Schmidt Formengruppe D.
Datierung: jüngere Eisenzeit, Latène B (Reinecke), 4. Jh. v. Chr.
Verbreitung: Mittel- und Westdeutschland, Nordfrankreich.
Literatur: Möller/Schmidt 1998, 575–579.

1.3.8.4.1. Schälchenhalsring mit zahlreichen Knoten

Beschreibung: Die Schälchenenden sind trompeten- oder pufferförmig, häufig gebläht. Sie sind von schmalen, quer gekerbten Leisten eingefasst und können mit einem Palmettenmuster verziert sein. Der anschließende knotig profilierte Abschnitt nimmt jeweils bis zu einem Viertel des Ringumfangs ein. Er besteht aus einer engen Knöpfelung, wobei die gedrückt kugeligen Verdickungen durch kurze gekehlte Zwischenstücke getrennt werden. Schmale gekerbte Leisten konturieren diese Gliederung. Die Verdickungen sind gleichbleibend groß und zeigen regelmäßig eine Verzierung aus Kreisaugen. Der Nackenbereich des Rings besitzt einen ovalen oder runden Querschnitt. Er weist häufig zusätzlich zu den Abschnitten, die an die Knöpfelung anschließen, eine dritte Zierzone in Ringmitte auf. Die Motive bestehen aus Rauten oder Sparren, die von Kreisaugen begleitet werden. Die Ringgröße liegt bei 14–16 cm.
Synonym: Möller/Schmidt Typ D.1.
Datierung: jüngere Eisenzeit, Latène B1 (Reinecke), 4. Jh. v. Chr.
Verbreitung: Rheinland-Pfalz, Lothringen.
Literatur: Engels 1974, 61; Möller/Schmidt 1998, 575–576.

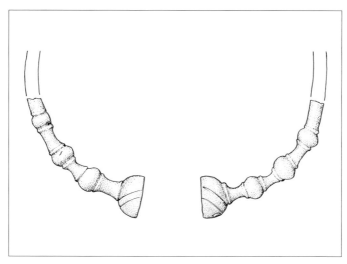

1.3.8.4.2.

1.3.8.4.2. Halsring mit Schälchenenden Voigt Typ K

Beschreibung: Die Enden des Rings nehmen große stempelförmige oder halbkugelige Schälchen ein, die mit umlaufenden Spiralmustern verziert sind und Randleisten oder Rillen aufweisen können. Die daran anschließende Zierzone besteht aus drei bis fünf perlenartigen Verdickungen, die durch lange pufferförmige Zwischenstücke getrennt sind. Auf den Verdickungen kann sich das Spiralrankenmotiv der Schälchenenden wiederholen. Der folgende Nackenteil besitzt einen runden oder ovalen Querschnitt und ist unverziert. Der Halsring mit einem Durchmesser von 16–18 cm ist in einem Stück aus Bronze gegossen.
Synonym: Möller/Schmidt Typ D.5.
Datierung: jüngere Eisenzeit, Latène B (Reinecke), 4. Jh. v. Chr.
Verbreitung: Brandenburg, Sachsen, Thüringen.
Literatur: Voigt 1968, 163–164; Möller/Schmidt 1998, 578–579; Grygiel 2018, 151–152.

1.3.8.5. Schälchenhalsring mit eingeschnürten Knoten

Beschreibung: Kennzeichnend ist ein plastischer Dekor der Endabschnitte, der aus in der Regel mehr als vier kugeligen, durch Einschnürungen voneinander getrennten Knoten besteht. Dabei ziehen die Zwischenknotenbereiche entweder stark ein oder es sitzen schmale Rippen zwischen den Knoten. Die Enden bestehen aus kegelförmigen, konischen oder dosenartigen Schälchen. Die Ringzone, die sich direkt an den geknöpften Abschnitt anschließt, kann mit quer oder winklig angeordneten Linienmustern und Kreisaugen verziert sein. Der Nackenbereich des Halsrings ist unverziert. Der Halsring besteht aus Bronze. Verschiedentlich befindet sich zur Stabilisierung ein Eisendraht im Innern, der im Nackenbereich auch sichtbar sein kann. Der Durchmesser liegt bei 13–20 cm. Die Schälchenenden haben einen Durchmesser um 2–3 cm. Die Ringstärke beträgt im Nackenbereich etwa 0,4–0,6 cm.
Synonym: Schälchenhalsring mit vier und mehr eingeschnürten Knoten; Möller/Schmidt Formengruppe E.
Datierung: jüngere Eisenzeit, Latène B (Reinecke), 4.–3. Jh. v. Chr.
Verbreitung: Deutschland.
Literatur: Voigt 1968, 165–192; Möller/Schmidt 1998, 579–590.

1.3.8.5.1. Halsring mit Schälchenenden Voigt Typ L/1

Beschreibung: Der Halsring ist in einem Stück aus Bronze gegossen und weist einen Durchmesser von 15–17,5 cm auf. Er besitzt stempelförmige bis flach kegelförmige, ausgehöhlte Enden. Daran schließen sich vier bis sieben kugelige Knoten an, die durch schmale, teils quergekerbte Rippen getrennt sind. Der darauffolgende Ringstab besitzt einen ovalen bis rautenförmigen Querschnitt und verjüngt sich bis in den Nackenbereich leicht zu einem Rundstab. Besonders auffallend ist die weitere Verzierung. Sie besteht im Anschluss an die Knotung aus einer Zone eingetiefter Riefen in Form von Winkelgruppen oder Briefkuvertmustern, die von Querriefengruppen oder Kehlungen getrennt sind. Zusätzlich erscheinen Kreisaugen oder Kerbreihen. Auch die Knoten und Schälchenenden können mit Punzmustern oder eingetieften Spiral- oder Mäandermotiven dekoriert sein. Nur in Ausnahmen tritt auch im Nackenbereich eine Zierzone auf.

Synonym: Möller/Schmidt Typ E.3/E.7.
Datierung: jüngere Eisenzeit, Latène B (Reinecke), 4.–3. Jh. v. Chr.
Verbreitung: Thüringen.
Literatur: Voigt 1968, 165–171; Heynowski 1992, 38–39 Taf. 41,3; Möller/Schmidt 1998, 581–582; 584–585.

1.3.8.5.2. Halsring mit Schälchenenden Voigt Typ L/2

Beschreibung: Der Halsring ist im Vergleich zu formähnlichen Stücken dadurch charakterisiert, dass er nur über plastische Dekorelemente verfügt, während eingeschnittene oder eingepunzte Verzierungen bis auf Ausnahmen fehlen. Die Enden sind groß und stempel- oder dosenförmig. Sie können schälchenartig ausgehöhlt oder geschlossen sein. Schmale Leisten betonen zuweilen die Konturen. Es schließt sich jeweils eine Zone aus drei bis acht kugeligen Knoten an, die durch schmale Kehlen getrennt sind oder im Wechsel

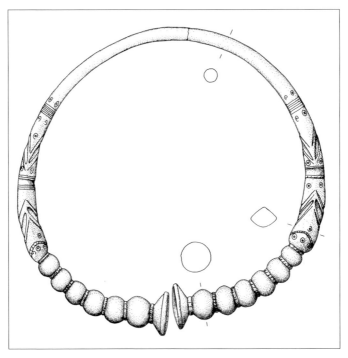

1.3.8.5.1.

mit schmalen Rippen erscheinen. Der Durchmesser der Knoten ist gleichbleibend oder nimmt geringfügig ab. Der Nackenteil ist drahtartig rund, häufig in Ringmitte am dünnsten und gewinnt bis zu den geknoteten Abschnitten etwas an Stärke. Dabei kann der letzte Abschnitt auch einen ovalen Querschnitt annehmen. Die Ringe sind in einem Stück aus Bronze gegossen. Nur vereinzelt gibt es Belege, bei denen die profilierten Enden im Überfangguss auf einen drahtförmigen Ringstab gesetzt sind. Der Durchmesser der Ringe liegt bei 14–16 cm.

Synonym: Möller/Schmidt Typ E.12.

Datierung: jüngere Eisenzeit, Stufe IIa (Keiling), 4.–3. Jh. v. Chr.

Verbreitung: Brandenburg, Sachsen-Anhalt, Niedersachsen.

Literatur: Voigt 1968, 172–176 Abb. 17b; Möller/Schmidt 1998, 588–589; Grygiel 2018, 151–152.

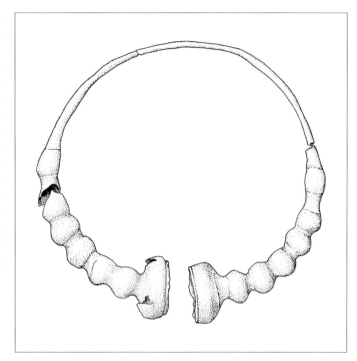

1.3.8.5.2.

1.3.8.5.3. Halsring mit Schälchenenden Voigt Typ M

Beschreibung: Die Stärke des Bronzerings ist im Nackenbereich am geringsten. Sie nimmt zu den Enden hin kontinuierlich, aber nur geringfügig zu. Den Abschluss bildet jeweils ein in der Größe abgesetztes pufferförmiges Endstück, das massiv oder schälchenartig hohl sein kann. Beide Endzonen sind durch schwach ausgeprägte olivenförmige Wülste im Wechsel mit schmalen, zuweilen quer gekerbten Rippen verziert. Drei bis sechs Wülste kommen vor. Der daran anschließende Ringabschnitt

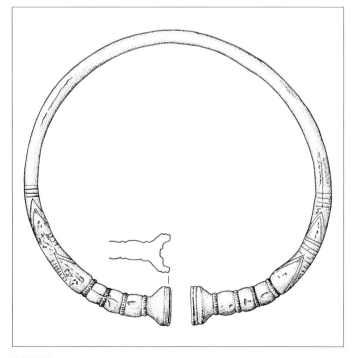

1.3.8.5.3.

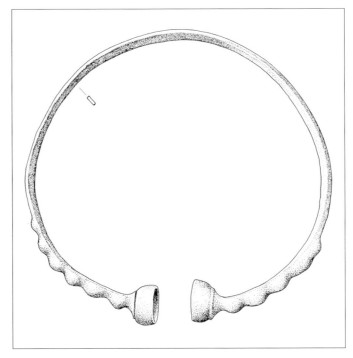

1.3.8.5.4.

weist eine eingekerbte Verzierung aus Briefku-
vertmustern oder Winkelzonen im Wechsel mit
Querriefen auf. Der Nackenbereich bleibt unver-
ziert. Der Ring ist aus Bronze gegossen. Er misst
16–19 cm im Durchmesser.
Synonym: Möller/Schmidt Typ E.2.
Datierung: jüngere Eisenzeit, Latène B
(Reinecke), 4. Jh. v. Chr.
Verbreitung: Sachsen-Anhalt, Thüringen,
Nordbayern.
Literatur: Voigt 1968, 176–180 Abb. 18a; Möller/
Schmidt 1998, 581.

1.3.8.5.4. Halsring mit Schälchenenden
Voigt Typ N

Beschreibung: Der Ring ist aus Bronze in verlore-
ner Form gegossen. Die voluminösen Zierteile im
Bereich der Enden sind dabei mit Formsand aus-
gefüllt. Die Ringenden bestehen aus großen stem-
pelförmigen Enden von 2–3 cm Durchmesser, die
tief ausgehöhlt sind. Sie können durch einzelne

Rillen oder schmale Rippen konturiert sein. Der
anschließende vordere Ringbereich, der bis zur
Hälfte reichen kann, ist jeweils durch drei bis sie-
ben kräftige Wülste profiliert. Die Wülste nehmen
in ihrer Größe ab und treten nur auf der Außen-
seite auf; die Ringinnenseite ist glatt. Sie folgen di-
rekt aufeinander oder sind durch schmale Rippen
oder pufferförmige Zwischenstücke getrennt. Es
schließt sich ein dünner rundstabiger oder abge-
flachter Teil an, der sich leicht verjüngt und im Na-
cken mit ca. 0,4–0,5 cm am dünnsten ist. Die Ringe
besitzen einen Durchmesser um 13–15 cm.
Synonym: Möller/Schmidt Typ E.11.
Datierung: Eisenzeit, Stufe Ic–IIa (Keiling),
4.–3. Jh. v. Chr.
Verbreitung: Brandenburg.
Literatur: Voigt 1968, 180–183; Seyer 1982,
66 Taf. 14,4; Möller/Schmidt 1998, 587–588;
Grygiel 2018, 151–152.

1.3.8.5.5. Halsring mit Schälchenenden Voigt Typ O/1

Beschreibung: Der Halsring setzt sich aus einem dünnen drahtartigen Nackenteil von ovalem Querschnitt und kräftig profilierten Enden zusammen, die jeweils ein Viertel oder bis zu einem Drittel des Ringumfangs einnehmen können. Die Endabschnitte bestehen aus einer gleichmäßigen Folge von abgeflacht kugeligen Elementen und schmalen Rippen im Wechsel. Dabei nimmt die Stärke geringfügig und kontinuierlich zu. Den Abschluss bildet jeweils ein stempel- bis dosenförmiger Puffer, der schälchenartig hohl ist und gegenüber der Wulst-Rippen-Abfolge durch eine Einkehlung abgesetzt, in Größe und Durchmesser aber nicht oder nur wenig hervorgehoben ist. Als zusätzliche Verzierung kann sich auf dem Abschlusspuffer oder im Bereich vor den profilierten Endzonen eine einfache lineare Verzierung aus Sparrenmustern befinden; überwiegend fehlt aber ein zusätzlicher geritzter oder gepunzter Dekor. Die Endzone kann zehn und mehr Wülste umfassen. Technologisch besteht der Ring aus einem Eisendraht, seltener einem Bronzestab, der an den Enden bandförmig abgeflacht sein kann und dessen Endprofilierung im Überfangguss aufgesetzt wurde. Dazu ist ein Kern aus Formsand aufgebracht und mit einem Bronzemantel überzogen. Bei verschiedenen Stücken ist die Profilierung massiv aus Bronze gefertigt. Der Durchmesser liegt etwa bei 17–20 cm. Die Enden besitzen eine Stärke von 2–2,5 cm.

Synonym: Möller/Schmidt Typ E.8.

Datierung: jüngere Eisenzeit, Latène B2 (Reinecke), Stufe IIa (Keiling), 4.–3. Jh. v. Chr.

Verbreitung: Brandenburg, Sachsen-Anhalt.

Literatur: Neumann 1955/56, 530; 540; Drescher 1958, 97–101; Voigt 1968, 183–187; Möller/Schmidt 1998, 585–586; Grygiel 2018, 151–152.

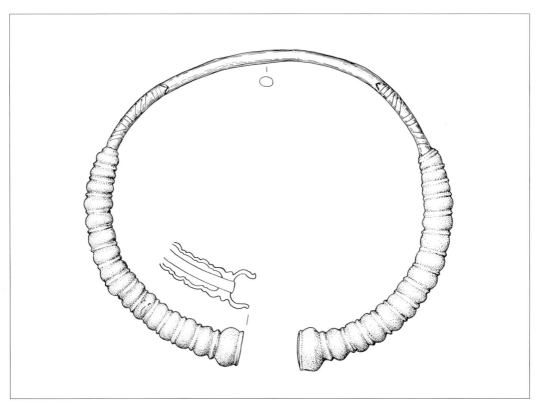

1.3.8.5.5.

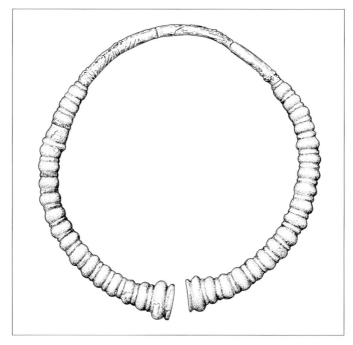

1.3.8.5.6.

1.3.8.5.6. Halsring mit Schälchenenden Voigt Typ O/2

Beschreibung: Der Nackenteil des Rings besteht aus einem dünnen Eisendraht mit verrundet viereckigem oder ovalem Querschnitt. Vereinzelt kommen auch Bronzedrähte vor. Die beiden Ringenden umfassen jeweils etwa ein Viertel bis ein Drittel des Ringumfangs und sind im Überfangguss auf den Eisendraht aufgesetzt. Dabei bildet in der Regel Formsand die Unterfütterung für eine Bronzehülle. Die Enden bestehen aus einer dichten Folge von kräftigen Wülsten, die durch gleichgroße schmale Rippen getrennt sein können. Dabei nimmt die Stärke der Wülste leicht zu. Der letzte Wulst tritt in der Regel durch eine besonders starke Ausprägung hervor. Er ist schälchenartig ausgehöhlt. Eine zusätzliche Verzierung an den Enden tritt nicht auf. Hingegen kann der Eisendraht am Ansatz der Bronzeenden mit einem einfachen Sparrenmuster dekoriert sein. Der Ring besitzt eine Größe von 16–18 cm.

Synonym: Möller/Schmidt Typ E.9.
Datierung: jüngere Eisenzeit, Stufe IIa (Keiling, Seyer), 4.–2. Jh. v. Chr.
Verbreitung: Niedersachsen, Sachsen-Anhalt, Brandenburg.
Literatur: Drescher 1958, 97–101; Heiligendorff/ Paulus 1965, 69; Voigt 1968, 187–192; Seyer 1969, 149 Abb. 13; Seyer 1982, 66; Gustavs/Franke 1983, 102; Möller/Schmidt 1998, 586–587.

1.3.9. Kolbenhalsring

Beschreibung: Namengebend sind die kolbenförmig verdickten Enden. Sie setzen sich aus den von der Ringmitte her anschwellenden Ringstäben und den deutlich abgesetzten, konischen, kegelförmigen oder zylindrischen Abschlüssen zusammen. Die Endbereiche der Ringstäbe sind regelmäßig durch Querrillen oder eine flache Wulstung betont. Häufig schließen sie zur Ringmitte hin mit einem liegenden Andreaskreuz oder Winkelmustern ab. Auch zwischen den Querrillen

können einzelne Winkel auftreten. Die Ringabschlüsse können eingeschnittene Muster aus Winkeln oder Andreaskreuzen aufweisen. Alternativ können vier vertiefte und mit Email gefüllte Dreiecke ein Kreuzmuster umschreiben. Auch Kreisaugen kommen vor. Der Ring ist aus Bronze gegossen. Die Ringstärke beträgt 0,5–1,4 cm, der Durchmesser liegt bei 14–16 cm.
Datierung: jüngere Eisenzeit, Stufe IIa–b (Keiling), 3.–2. Jh. v. Chr.
Verbreitung: Norddeutschland, Nordwestpolen.
Literatur: Kostrzewski 1919, 68–70; Hachmann 1957, 57 Taf. 7 Karte 5; Voigt 1968, 192–193; Laux 1970/71, 116 Abb. 11,3; Brandt 2001, 100–102 Taf. 6,2; Grygiel 2018, 144–149.

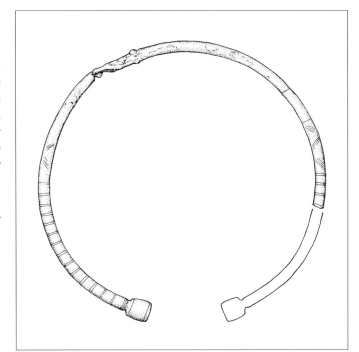

1.3.9.

1.3.10. Halsring Typ Bern

Beschreibung: Kennzeichnend ist eine plastische Profilierung durch eine Folge von lang kegel- oder keulenförmigen und kugeligen Elementen. Die Zierzone nimmt etwa ein Drittel bis die Hälfte des Halsrings ein. Die Enden selbst weiten sich konisch oder schälchenförmig. Der Ring ist in der Regel mit linearen Quer- und Schrägstrichmustern verziert. Daneben kommen auf den plastischen Elementen S-Spiralen oder Kreisaugen vor. Vereinzelt kann eine glatte Kugel durch eine anthropomorphe Maske ersetzt sein. Im Nackenbereich ist der Ring etwas dünner und besitzt einen ovalen oder kreisförmigen Querschnitt. Auch hier können geometrische Ziermuster auftreten. Der Halsring

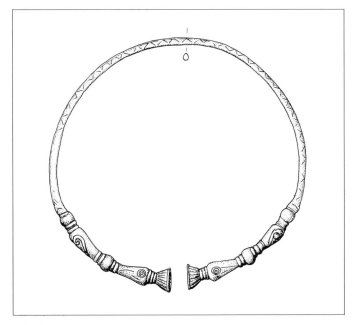

1.3.10.

besteht aus Bronze; sein Durchmesser liegt bei 17 cm.

Datierung: jüngere Eisenzeit, Latène B1 (Reinecke), 4. Jh. v. Chr.

Verbreitung: Schweiz, Südwestdeutschland, Ostfrankreich.

Literatur: Hodsen 1968, 42 Taf. 1; Engels 1974, 17–18; Möller 1999, 69–78.

1.3.11. Lunula

Beschreibung: Die Sichelform ist so aus einem dünnen Goldblech ausgeschnitten, dass der Innenrand und der Außenrand jeweils etwa einen Kreis mit versetztem Mittelpunkt beschreiben. Die maximale Breite beträgt 3,5–7 cm und verjüngt sich gleichmäßig. Die Enden bestehen aus T-förmigen, quer zur Ringebene stehenden Platten. Dieser Ebenenwechsel ergibt sich nicht durch die Drehung des Endstücks, sondern ist in einem Vierkantrohling mit unterschiedlicher Ausrichtung der daraus geschmiedeten Bleche begründet. Der Durchmesser liegt bei 17–20 cm. Die Schauseite der Lunula ist mit feinen Linienmustern ziseliert. Die Muster beschränken sich auf die beiden dreieckigen Endzonen sowie den Innen- und den Außenrand; das große Mittelfeld bleibt unverziert. Der Dekor besteht aus mehreren radial angeordneten Bändern, zwischen denen sich unverzierte Felder befinden. Die Bänder setzen sich wiederum aus Linien, Winkelreihen, schraffierten Dreiecken, Punktreihen oder Querrillenbündeln zusammen. Die Ausführung des Dekors ist unterschiedlich. Qualitativ hochwertige Stücke weisen eine hohe Präzision bei der Anordnung und Ausführung der Muster auf (klassischer Typ). Davon lassen sich Ringe unterscheiden, für die eine geringere Metallmenge verwendet wurde und deren Muster weniger sorgfältig angebracht sind (unfertiger Typus). Als dritte Gruppe gibt es die etwas kräftigeren, aber variantenreicher dekorierten Lunulae (provinzieller Typus). Die Ausführungsqualität zeigt regionale Unterschiede.

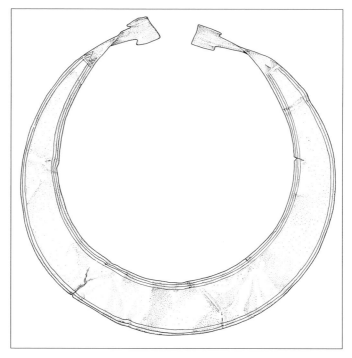

1.3.11.

Datierung: ältere Bronzezeit, Periode I–II
(Montelius), 20.–16. Jh. v. Chr.
Verbreitung: Irland, Schottland, England,
Dänemark, Nordwestfrankreich, Belgien, Nord-
westdeutschland.
Literatur: Cahill 1983; Häßler 2003, 31–34; Wrobel
Nørgaard 2011; Laux 2016, 61 Taf. 49,280.
(siehe Farbtafel Seite 22)

1.3.12. Halsring mit Knopfenden

Beschreibung: Der kräftige Ring besitzt über-
wiegend einen rhombischen, selten einen runden
Querschnitt. Die Stärke kann gleichbleibend sein
oder verjüngt sich leicht von der Mitte zu den En-
den. Charakteristisch für den Typ sind flach kegel-
förmige Zierknöpfe auf der Außenseite an beiden
Enden. Als Herstellungsmaterial überwiegt Eisen;
Bronze ist nur vereinzelt vertreten. Dann ist der
Ring massiv in einem Stück aus Bronze gegossen
und weist auf der Oberfläche Gussblasen auf, die
auf eine geringe Weiterverarbeitung schließen

lassen. Aufgrund der Korrosion lässt sich auf den
eisernen Ringen die Verzierung kaum erkennen.
Es treten Andreaskreuzmuster oder aneinander-
gereihte schraffierte Dreiecke auf der Schauseite
auf. Der Durchmesser der Ringe liegt bei 17 cm,
die Stärke beträgt 1,0–2,2 cm.
Datierung: ältere Eisenzeit, Hallstatt D1 (Reine-
cke), 7.–6. Jh. v. Chr.
Verbreitung: Hessen, Thüringen, Sachsen.
Literatur: Kossinna 1915, 87–91; Kossinna 1920;
H. Werner 2001, 183–184; Heynowski 2006, 50–51.
Anmerkung: Als Halsringe vom Jütländischen
Typ tritt in Dänemark eine Form in Erscheinung,
die ebenfalls große konische Knöpfe an den
Enden aufweist, aber einen massiven oder hohlen
rundstabigen Ringkörper besitzt. Diese Ringe
zeigen etwas größere Knöpfe, sind häufig grob
gegossen und meistens unverziert (Baudou 1960,
58; Jensen 1997, 61–62). In der Grundform
übereinstimmende Halsringe kommen in der
mittleren Römischen Kaiserzeit in Zentralfrank-
reich vor (Adler 2003, 387).

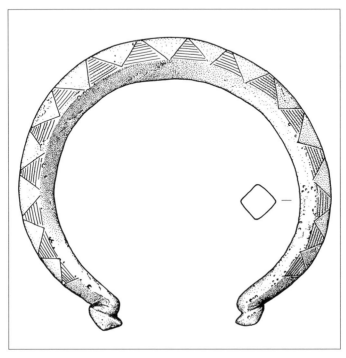

1.3.12.

1.3.13. Offener Halsring mit figuralen Enden

Beschreibung: Eine seltene und zugleich variantenreiche Gruppe bilden Halsringe, deren auffälligstes Charakteristikum in einer figürlichen Gestaltung der Enden besteht. Es handelt sich dabei grundsätzlich um hoch qualitative Stücke, die auf einer ausgeprägten handwerklichen Fertigkeit beruhen und deren Wert durch die Verwendung von Edelmetall betont wird. Gemeinsame Eigenschaften sind ein klarer, einheitlich gestalteter Aufbau des Ringkörpers und eine Akzentuierung der Ringenden durch auffällige plastische Elemente. Diese figürliche Zier kann aus jeweils einem Tierkopf (Stier, Pferd) bestehen, die sich antithetisch gegenüberstehen. Andere Ringe weisen einen oder mehrere tropfenförmige Elemente auf, die von mythologischen Wesen, geflügelten Pferden oder menschenartigen Figuren begleitet werden. Entsprechend ihrer Exklusivität können die Halsringe einen Durchmesser von bis zu 30 cm erreichen.

Datierung: Eisenzeit, Hallstatt D–Latène B (Reinecke), 6.–4. Jh. v. Chr.

Verbreitung: Frankreich, Schweiz, Südwestdeutschland.

Relation: 1.2.3.2. Halsring mit Vogelkopfenden, 2.5.2. Komposithalsring.

Literatur: F. Fischer 1987; Echt 1999; Adler 2003, 232–240.

Anmerkung: Vergleichbare Stücke sind als Hals- oder Armringe im mediterranen Raum geläufig. Auch dort bestehen sie aus Edelmetall, weisen an den Enden aber häufig Löwen- oder Widderköpfe auf (Deppert-Lippitz 1985, 155–159; 175–176; 189–191).

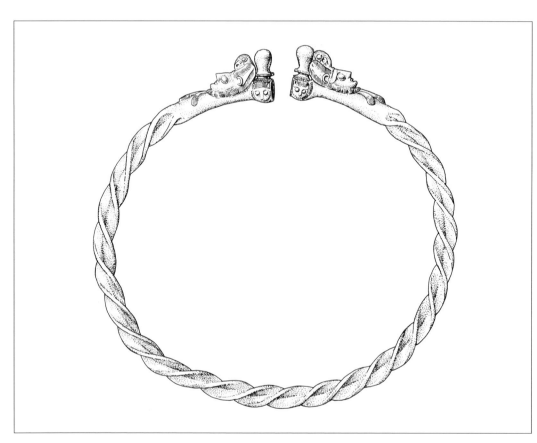

1.3.13.

2. Halsring mit Verschluss

Beschreibung: Der Verschluss des Halsrings hält das Schmuckstück in seiner Form und verhindert das ungewollte Lösen. Durch eine Verschlussmechanik oder eine mehrgliedrige Konstruktion wird das An- und Ablegen erleichtert. Einteilige Halsringe können einen Hakenverschluss (2.1.), einen Haken-Ösen-Verschluss (2.2.) oder einen einfachen Steckverschluss (2.3.) aufweisen. Aus mehreren Bauteilen bestehen Halsringe, bei denen ein kleines Drahtringlein die Verbindung der beiden Enden herstellt (2.4.). Mehrgliedrige Halsringe können aus zwei Hälften bestehen, die mit einem Stöpsel- oder Knebelverschluss (2.5.) oder durch ein Scharnier (2.6.) verbunden sind. Schließlich gibt es Stücke mit einem beweglich montierten Schloss (2.7.).

2.1. Halsring mit Hakenverschluss

Beschreibung: Die hakenförmigen Enden des Halsrings greifen zum Verschluss ineinander, wobei die Form der Haken oder die Materialspannung den Halt sichert. Die Form der Haken ist reich an Varianten. Es gibt einfache, rund umgebogene Haken. Kleine schnabelartige Haken besitzen eine kräftige Basis und spitzen sich zum Ende hin zu. Rechtwinklig umgeknickte Haken weisen ein flaches Hakenende auf, das mit einer Punze oder Ritzzeichen versehen sein kann. Auch die pilzförmigen Haken knicken rechtwinklig um, enden aber in großen konischen oder kugeligen Knöpfen. Daneben kommen ausgefallene Hakenformen vor, die asymmetrisch sind und als zusätzliche Zierfläche genutzt werden. Vielfach tritt die Gestaltung der Hakenenden im Dekor des Halsrings besonders hervor und setzt dem Erscheinungsbild einen besonderen Akzent.

Datierung: ältere Bronzezeit bis Völkerwanderungszeit, 15. Jh. v. Chr.–5. Jh. n. Chr.
Verbreitung: Mitteleuropa.
Literatur: von Brunn 1939/40, 431–445; Claus 1942, 39–52; Baudou 1960, 54–59; Joachim 1970; Schubart 1972, 27; Capelle 2003.

2.1.1. Rundstabiger Halsring mit Hakenverschluss

Beschreibung: Der Ringkörper besitzt einen kreisförmigen oder leicht ovalen Querschnitt. Er ist gleichbleibend stark oder kann sich den Enden hin geringfügig verjüngen. Die Enden sind rund zu Haken gebogen, selten rechtwinklig abgeknickt. Der Ring ist in der Regel unverziert. Seine Stärke beträgt 0,4–0,5 cm, der Durchmesser liegt bei 14–16 cm. Der Ring besteht aus Bronze oder Eisen.
Untergeordneter Begriff: schlichter Halsring mit Hakenenden Variante Wardböhmen.
Datierung: Bronzezeit, Periode II–V (Montelius), 15.–7. Jh. v. Chr.; ältere Eisenzeit, Hallstatt D

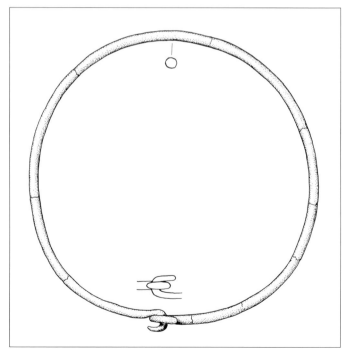

2.1.1.

(Reinecke), 7.–6. Jh. v. Chr.; Völkerwanderungszeit, 4.–5. Jh. n. Chr.

Verbreitung: Deutschland.

Literatur: Sprockhoff 1932, 93; Böhme 1974, 118; Zürn 1987, 50; 164; 170; J.-P. Schmidt 1993, 58; Ostritz 2001; Laux 2016, 19–20 Taf. 8,53.

2.1.1.1. Halsring mit Rillenverzierung und Hakenverschluss

Beschreibung: Der rundstabige Bronzering nimmt von der Mitte zu den Enden hin etwas ab. Der Durchmesser liegt bei 17 cm. Die Enden bilden kleine, rund umgebogene Haken. Die Verzierung besteht aus schräg über den Halsring laufenden Linienbündeln. Bei einigen Stücken sind die freien Flächen zwischen den Linienbündeln mit Querschraffen gefüllt. Auch Flechtbandmuster kommen vor. Zuweilen ist nur die Sichtseite mit einem Muster verziert, während die Unterseite davon frei bleibt. Die Endstücke des Halsrings können ein

eigenes Muster aufweisen. Hier kommen quer laufende Rillenbündel oder Zickzackreihen vor.

Synonym: Halsring mit Strichgruppen; Kersten Form 4/5.

Datierung: Bronzezeit, Per. III (Montelius), Bronzezeit D–Hallstatt A (Reinecke), 13.–12. Jh. v. Chr.

Verbreitung: Niedersachsen, Schleswig-Holstein, Dänemark, Slowakei, Ungarn, Serbien.

Relation: 1.1.2.1. Halsring mit schrägem Leiterbandmuster.

Literatur: Splieth 1900, 46 Taf. 6,103; Kersten 1936, 38; Novotná 1984, 29.

2.1.2. Halsring mit rhombischem Querschnitt

Beschreibung: Der schlichte Halsring besteht aus einem vierkantigen Bronze- oder Eisendraht mit rhombischem oder trapezförmigem Querschnitt. Die Enden bilden einfache rund umgebogene Haken. Der Ring ist in der Regel unverziert.

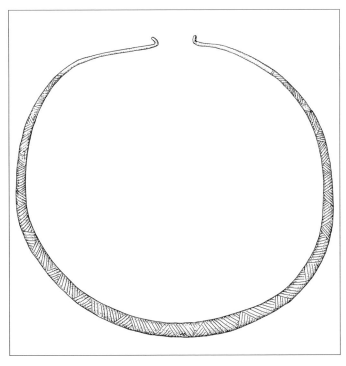

2.1.1.1.

Selten kommen Sparrenmuster vor. Die Ringstabstärke liegt bei 0,4–0,8 cm, der Durchmesser um 11–18 cm.

Synonym: quadratstabiger Halsring; schlichter Halsring mit Hakenenden Variante Wulfsen; Baudou Typ XVI G.

Datierung: Eisenzeit, Hallstatt D–Latène B (Reinecke), Periode VI (Montelius)–Stufe Ic (Keiling), 6.–4. Jh. v. Chr.

Verbreitung: Deutschland, Dänemark, Südschweden.

Literatur: Baudou 1960, 59; Joachim 1972, 96; Haffner 1976, 10 Taf. 79,3; Heynowski 1992, 34–35; Heynowski 2000, Taf. 45,3; Ostritz 2001; Nakoinz 2005, 92; Laux 2016, 20–21.

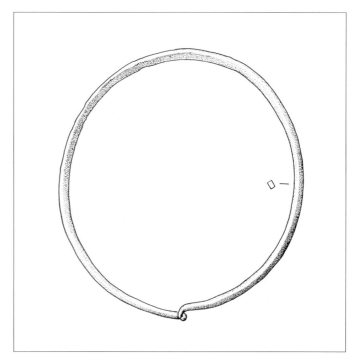

2.1.2.

2.1.3. Sichelhalsring

Beschreibung: Ein breites dünnes Blechband bildet einen flachen Ring mit einem leicht angehobenen Innenrand. Das Blech ist in der Regel eben, kann aber auch leicht gewölbt sein. Die Enden ziehen deutlich ein und sind zu runden Verschlusshaken gebogen. Die Ringoberseite ist vielfach mit einer Felderung von wechselnden Mustern in Punz- oder Ritztechnik versehen. Reihen von schraffierten Dreiecken, Sparrenmuster, Sanduhrmotive, flächige Anordnungen von Kreisaugen, Briefkuvertmuster oder kreuzschraffierte Bänder bilden mögliche Motive. Der Ring besteht aus Bronze. Sein Durchmesser liegt bei 15–20 cm.

Synonym: flacher Halsring; Baudou Typ XVI F.

Datierung: jüngere Bronzezeit, Periode VI (Montelius), 7.–6. Jh. v. Chr.

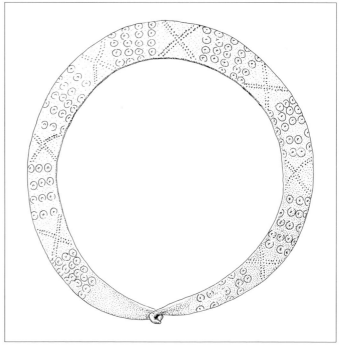

2.1.3.

Verbreitung: Norddeutschland, Nordpolen, Dänemark, Südschweden.
Relation: 1.2.1.10. Plattenhalskragen, 2.5.1. Geriefter Halsring mit hohler Rückseite, 2.7. Halsring mit beweglichem Schloss.
Literatur: Baudou 1960, 58–59; Tuitjer 1987, 176 Taf. 78,1; Jensen 1997, 282; Beilke-Voigt/ Schopper 2010, 47–49.

Verbreitung: Mitteleuropa.
Relation: tordierter Halsring: 1.1.4. Tordierter Halsring mit glatten unverzierten Enden, 1.1.4.1. Tordierter Halsring mit strichverzierten Enden, 1.2.1.7. Tordierter Halsring mit Ösenenden.
Literatur: Kersten 1936, 37–38; Baudou 1960, 54; Garbsch 1965, 115; Joachim 1970, 67–70; Nagler-Zanier 2005, 114–115; Laux 2016, 37–42.

2.1.4. Tordierter Halsring mit Hakenenden

Beschreibung: Der Halsring besitzt einen viereckigen, karoförmigen oder runden Querschnitt. Der Ringstab ist über die ganze Länge tordiert. Die Torsion ist durch Materialdrehung oder beim Guss in verlorener Form eines aus Wachs hergestellten Models entstanden. Der Ringstab bleibt gleichmäßig stark oder verdickt sich leicht von den Enden zur Mitte. Die Endabschnitte sind von der Torsion ausgenommen. Sie sind rundstabig oder vierkantig. Den Abschluss bilden Haken, die einfach rechtwinklig oder rund umgebogen sind und mit pilzförmigen Knöpfen versehen sein können. Der Ring besteht aus Bronze oder Eisen.
Datierung: ältere Bronzezeit bis ältere Römische Kaiserzeit, 13. Jh. v. Chr.–2. Jh. n. Chr.

2.1.4.1. Gedrehter Halsring mit strichverzierten Enden

Beschreibung: Ein bronzener Ringstab mit rundem Querschnitt verjüngt sich kontinuierlich von der Mitte mit 0,8–1,1 cm Stärke zu den Enden hin. Der größte Teil des Rings ist mit einer Torsion versehen, die bereits im Wachsmodel ausgeführt und gegossen ist. Als zusätzliche Verzierung sind ein Teil der Gewinderippen quer gekerbt, wobei meistens drei gekerbte Rippen mit drei ungekerbten wechseln und ein gleichbleibendes Muster erzeugen. Die Endbereiche sind glatt und schließen mit kleinen, rund umgebogenen Haken ab. Diese Zonen sind mit einem Liniendekor verziert. Die gängigen Muster bestehen aus schräg laufenden

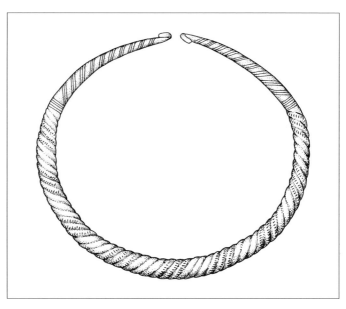

2.1.4.1.

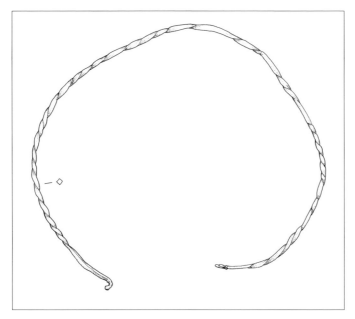

2.1.4.2.

Rillen oder Leiterbändern, die den Duktus der Gewindegänge aufgreifen, aus Fischgrätenmustern, Winkelreihen oder Flechtbandmotiven. Die Ringe besitzen einen Durchmesser um 15–17 cm.
Datierung: Bronzezeit, Periode III–IV (Montelius), 13.–11. Jh. v. Chr.
Verbreitung: Mecklenburg-Vorpommern, Dänemark, Südschweden.
Literatur: S. Müller 1921, 29 Abb. 104; Baudou 1960, 54; Schubart 1972, 27 Taf. 22 D 5; Lampe 1982, 13.

2.1.4.2. Drahtförmiger tordierter Halsring mit Hakenenden

Beschreibung: Der Halsring besteht aus einem runden oder vierkantigen Draht von 0,3–0,5 cm Stärke aus Bronze, Eisen oder Silber. Der Ringstab ist über die gesamte Länge gleichmäßig oder ungleichmäßig tordiert, wobei die Drehung eng oder weit sein kann. Diese Verzierung ist in der Regel durch eine Materialtorsion entstanden, selten im Gussverfahren. Die Endabschnitte sind von der Torsion ausgespart. Den Verschluss bilden rund umgebogene oder rechtwinklig umgeknickte Haken.

Untergeordneter Begriff: gedrehter Halsring Variante Beckdorf; Kersten Form 2.
Datierung: Bronzezeit, Periode III–VI (Montelius), 13.–7. Jh. v. Chr.; ältere Eisenzeit, Hallstatt D (Reinecke), 7.–6. Jh. v. Chr.; jüngere Eisenzeit bis ältere Römische Kaiserzeit, 1. Jh. v. Chr.– 2. Jh. n. Chr.
Verbreitung: Deutschland, Dänemark, Schweden, Österreich.
Literatur: Kersten 1936, 37–38; Garbsch 1965, 115; Laux 1971, 44; Gustavs/Gustavs 1976, 120; Zürn 1987, 81; Nagler-Zanier 2005, 114–115 Taf. 123,2101; Laux 2016, 37–40.

2.1.4.3. Kräftiger tordierter Halsring mit Hakenenden

Beschreibung: Der Halsring besteht überwiegend aus Bronze; selten sind eiserne Exemplare. Der Ringstab ist über die gesamte Länge tordiert. Dabei kann die Dichte der Drehung unterschiedlich sein. Technologisch lassen sich mechanisch gedrehte Ringstäbe von solchen unterscheiden, bei denen die Verzierung im Gussverfahren durch das Einschneiden gewindeartiger Riefen in das

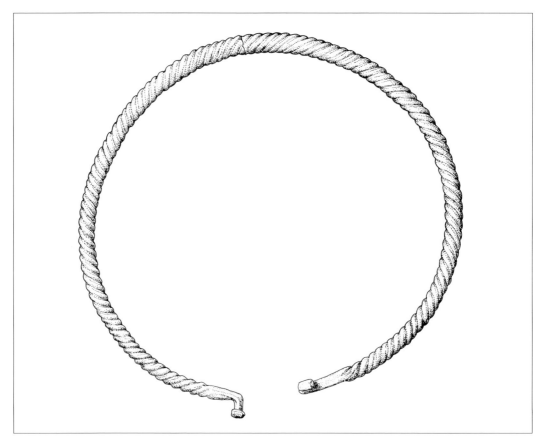

2.1.4.3.

Gussmodel oder eine Torsion der Wachsform an-
gebracht ist. Die Stärke des Ringstabs liegt bei
0,8–1,3 cm und bleibt über den gesamten Ring
gleich. Die kurzen Endstücke sind meistens von
der Torsion ausgespart. Sie schließen mit winklig
oder rund umgebogenen Haken ab, die gerade
abgeschnitten, zugespitzt oder pilzförmig ver-
dickt enden. Der Durchmesser des Rings beträgt
14,5–21,5 cm.
Synonym: *torques* [veraltet].
Untergeordneter Begriff: gedrehter Halsring
Variante Barum.
Datierung: ältere Eisenzeit, Hallstatt D (Reinecke),
Periode VI (Montelius), 7.–6. Jh. v. Chr.
Verbreitung: Nordrhein-Westfalen, Rheinland-
Pfalz, Thüringen, Niedersachsen, Elsass.

Relation: 2.1.5.1.2. Tordierter Halsring mit
wechselnder Drehung.
Literatur: Schumacher 1972, 42; Heynowski 1992,
25–27; Joachim 2005, Abb. 13,4; Laux 2016,
41–42.
(siehe Farbtafel Seite 22)

2.1.5. Wendelring mit Hakenverschluss

Beschreibung: Als Wendelring werden Halsringe
bezeichnet, deren Ringstab eine Torsion aufweist,
die ein- oder mehrfach die Richtung wechselt.
Dieser Dekor entsteht durch eine Drehung des
Materials in Schmiedetechnik oder durch Guss in
verlorener Form. Durch eine karo- bis kreuzförmi-
ge Profilierung des Stabquerschnitts entsteht ein

außergewöhnliches Design, das durch die Licht-Schatten-Wirkung auffällt. An den Wendestellen wechselt die Torsionsrichtung. Die Anzahl der Wendestellen ist in der Regel ungerade und beträgt zwischen einer und zwanzig; häufig sind es drei, fünf oder sieben Wechsel. Üblicherweise sind die Wendestellen symmetrisch angeordnet, wobei sich ein Torsionswechsel in Ringmitte befindet und sich die weiteren Wendestellen gleichmäßig über beide Ringhälften verteilen. Wendelringe bestehen weit überwiegend aus Bronze; eiserne Exemplare sind selten, bleiben auf die dünnstabige Variante beschränkt und besitzen einen Verbreitungsschwerpunkt in Polen. Die häufigste Verschlussform sind die Hakenenden, die so gebogen sind, dass eine Hakenspitze nach außen und die andere nach oben weist. Wendelringe werden überwiegend einzeln getragen. Bestimmte Varian-

ten gibt es in Größe und Verzierung aufeinander abgestimmt als Ringpaare oder -tripel.

Datierung: jüngere Bronzezeit bis ältere Eisenzeit, Periode V (Montelius) bis Stufe Ic (Keiling), 9.–5. Jh. v. Chr.

Verbreitung: West-, Mittel- und Norddeutschland, Polen, Dänemark, Schweden, Norwegen.

Literatur: Montelius 1870–73, 201–203; S. Müller 1876, 278–280; Sprockhoff 1932, 97–104; von Brunn 1939/40, 431–445; Claus 1942, 39–52; Pietzsch 1964; Horst 1972; Heynowski 2000; Ostritz 2002; Laux 2016, 48–56.

2.1.5.1. Dünnstabiger Wendelring

Beschreibung: Der Ring besteht aus einem bronzenen oder eisernen Vierkantstab, der mehrfach wechselnd tordiert ist. Eine bis elf Wendestellen

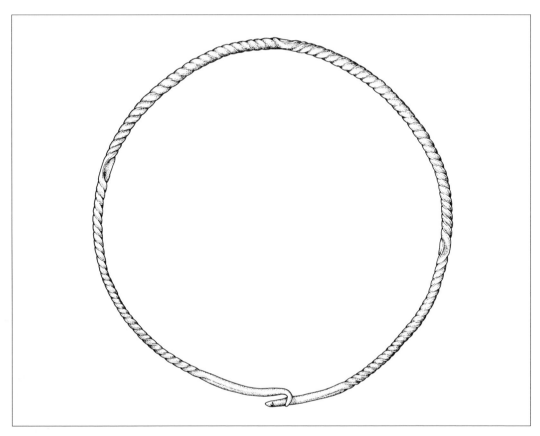

2.1.5.1.

können auftreten; am häufigsten sind es drei oder fünf. Die Wendestellen sind verhältnismäßig breit und weisen gelegentlich die Abdrücke der Schmiedezangen auf. Daneben gibt es aus Bronze gegossene Exemplare. Sie unterscheiden sich von den gedrehten durch eine leicht verrundete Form, eine blasige Oberfläche und eine etwas größere Materialstärke. Die Ringenden sind in der Regel von der Torsion ausgespart, weisen einen vierkantigen oder verrundeten Querschnitt auf und enden in rechtwinklig oder rund umgebogene Haken. Selten sind die Enden mit einfachen Kerben oder Facettierungen verziert. Es gibt unterschiedliche Ausprägungen der Ringe. Die häufigste Variante, der Typ Spelvik, besitzt einen Durchmesser von 12–24 cm, eine Ringstabstärke von 0,4–0,8 cm und eine bis fünf Wendestellen. Ringe mit sechs oder sieben Wendestellen werden zum Typ Lilla Beddinge zusammengefasst, neun oder elf Wendestellen besitzt der Typ Iloher Heide. Besonders kleine und dünne Wendelringe mit 10–15 cm Durchmesser und 0,3 cm Stärke werden als Typ Fangel Torp ausgesondert. Die Typen Stenbro und Fritzlar sind etwas kräftiger und besitzen ein karoförmiges Profil. Der Typ Gorszewice besteht aus Eisen. Die einzelnen Ausprägungen haben unterschiedliche Verbreitungen und Zeitstellungen.

Synonym: alter Wendelring; Baudou Typ XVI D1.

Untergeordneter Begriff: Typ Fangel Torp; Typ Fritzlar; Typ Gorszewice; Typ Iloher Heide; Typ Lilla Beddinge; Typ Spelvik; Typ Stenbro.

Datierung: jüngere Bronzezeit, Periode V–VI (Montelius), 9.–6. Jh. v. Chr.

Verbreitung: Norddeutschland, Polen, Dänemark, Schweden, Norwegen.

Relation: 1.1.5. Wendelring mit gerade abgeschnittenen Enden, 1.2.1.8. Wendelring mit Ösenenden, 2.1.5.1.1. Dünnstabiger Wendelring mit Spiralscheiben, 2.1.5.1.2. Tordierter Halsring mit wechselnder Drehung, 2.1.6.1. Plattenhalsring mit wechselnder Torsion.

Literatur: Kossinna 1917a, 34; 49; 51; Sprockhoff 1956, 149; Baudou 1960, 56–57; J.-P. Schmidt 1993, 58; Heynowski 2000, 11–17 Taf. 52,3; Laux 2016, 48–50.

2.1.5.1.1. Dünnstabiger Wendelring mit Spiralscheiben

Beschreibung: Der Ring aus einem dünnen Vierkantstab besitzt einen Durchmesser von nur 10–14 cm und besteht aus Bronze. Der Ringstab ist tordiert, wobei sich die Drehrichtung zwei oder drei Mal ändert. Die Enden sind unverziert und rundstabig. Sie sind jeweils in einem weiten Bogen zu einem Haken geformt, dessen Spitze mit einem zurückgeführten Schwung zu einer Spiralscheibe von etwa drei Umdrehungen eingerollt ist.

Synonym: Typ Albersdorf.

Datierung: jüngere Bronzezeit, Periode V–VI (Montelius), 8.–7. Jh. v. Chr.

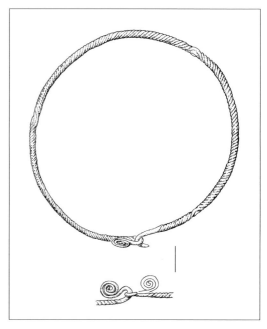

2.1.5.1.1.

Verbreitung: Schleswig-Holstein.

Relation: Wendelverzierung: 1.1.5. Wendelring mit gerade abgeschnittenen Enden, 1.2.1.8. Wendelring mit Ösenenden, 2.1.5.1. Dünnstabiger Wendelring, 2.1.5.1.2. Tordierter Halsring mit wechselnder Drehung, 2.1.6.1. Plattenhalsring mit wechselnder Torsion; Spiralenden: 1.2.2. Halsring mit Spiralenden.

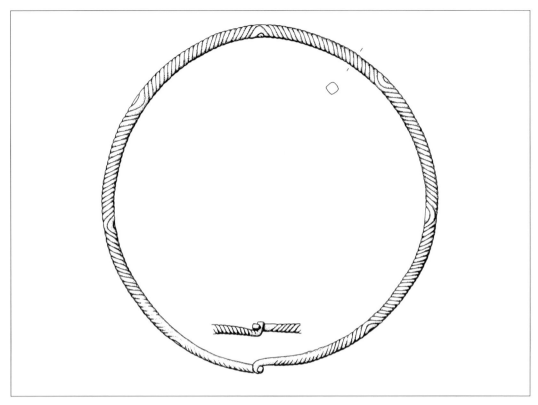

2.1.5.1.2.

Literatur: Splieth 1900, 73; Sprockhoff 1956, 149; J.-P. Schmidt 1993, 59; Heynowski 2000, 13 Taf. 26,1.

2.1.5.1.2. Tordierter Halsring mit wechselnder Drehung

Beschreibung: Der Bronzering besitzt einen Durchmesser von 17,5–20 cm. Die Stärke ist mit 0,7–0,9 cm in Ringmitte am größten und nimmt zu den Enden hin leicht ab. Der Querschnitt ist verrundet viereckig oder kleeblattförmig. Soweit es sich makroskopisch feststellen lässt, ist der Ring im Gussverfahren hergestellt. Die Verzierung besteht in einer Torsion, die in der Regel drei Mal wechselt; vereinzelt kommen bis zu sieben Wendestellen vor. Die kurzen Endabschnitte sind häufig von der Torsion ausgenommen. Sie sind vierkantig oder verrundet und schließen mit einfachen, rechtwinklig umgebogenen oder mit pilzförmigen Haken ab.

Synonym: Variante Womrath.

Datierung: ältere Eisenzeit, Hallstatt D2 (Reinecke), Hunsrück-Eifel-Kultur IA2 (Joachim), 6. Jh. v. Chr.

Verbreitung: Rheinland-Pfalz, Nordrhein-Westfalen, Elsass.

Relation: Wendelverzierung: 1.1.5. Wendelring mit gerade abgeschnittenen Enden, 1.2.1.8. Wendelring mit Ösenenden, 2.1.5.1. Dünnstabiger Wendelring, 2.1.5.1.1. Dünnstabiger Wendelring mit Spiralscheiben, 2.1.6.1. Plattenhalsring mit wechselnder Torsion; Torsion: 2.1.4.3. Kräftiger tordierter Halsring mit Hakenenden.

Literatur: Joachim 1968, 64; Joachim 1970, 67–70; Heynowski 1992, 25 Taf. 15,12; Heynowski 2000, 15; Nakoinz 2005, 94.

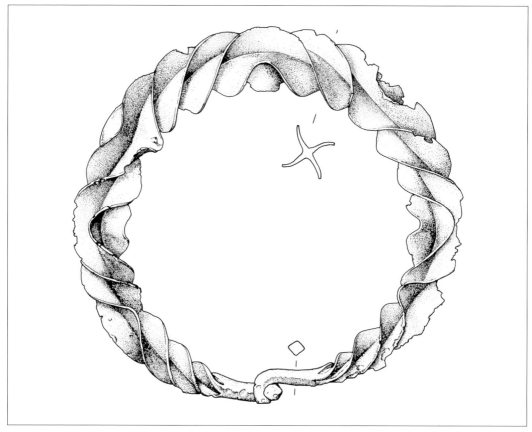

2.1.5.2.

2.1.5.2. Scharflappiger Wendelring

Beschreibung: Der Ring erhält seine außerge-
wöhnliche Wirkung durch einen interessanten
Licht-Schatten-Kontrast, der durch ein kreuz-
förmiges Profil mit dünn ausgezogenen breiten
Lappen verursacht wird. Der bronzene Ringstab
ist mit einer halben bis zwei Umdrehungen je Ab-
schnitt sehr gleichmäßig tordiert, wobei sich die
Drehrichtung mehrfach ändert. Häufig befindet
sich ein Drehungswechsel in Ringmitte. Entspre-
chend ist die Anzahl der Wendestellen ungerade;
drei bis dreizehn treten auf. Eine asymmetrische
Verteilung ist seltener, kommt aber vor. An den
Wendestellen biegen die Lappen gerundet um.
Die scharflappigen Wendelringe sind sehr varian-
tenreich und in ihrer Form wenig standardisiert.
Ein Gliederungskriterium bildet das Merkmal, ob

die Ringstabstärke in Ringmitte mit 0,8–3,5 cm
am größten ist und kontinuierlich abnimmt – ein
typologisch älteres Kennzeichen – oder ob die
Stärke über den gesamten Ring gleichbleibend ist
und sich erst im Übergangsbereich zu den Enden
stufenartig verringert, was als ein typologisch jün-
geres Merkmal angesehen werden kann. Wichtige
weitere Unterscheidungsmerkmale sind die Größe
der Ringe, die bei 13–24 cm liegt, sowie die Form
des Hakenverschlusses. Unterschieden werden
Ringe mit rundlichem bis verrundet rhombischem
Querschnitt der Enden und rund umgebogenen
Haken, die unverziert sind oder Längsriefen auf-
weisen können (Typ Dramino, Typ Kreien), von
Ringen mit vierkantigen Enden und rechtwinklig
abgeknickten Haken (Typ Porbitz, Typ Unterbim-
bach) oder einem gut passenden Blockverschluss
(Typ Hohenmölsen, Typ Wehlheiden). Bei diesen

Ringen treten häufig einfache Verzierungen in Form von Punktreihen, Kreisaugen oder Kerbgruppen auf. Selten kommen rechteckige Hakenverschlüsse vor, bei denen die bandförmigen Haken im rechten Winkel zueinander stehen. Die jeweiligen Wendelringformen besitzen ein räumlich und zeitlich begrenztes Vorkommen.

Synonym: Claus Typ I; Baudou Typ XVI D2.

Untergeordneter Begriff: Typ Barsinghausen/ Variante Wölpe; Typ Dramino; Typ Hohenmölsen; Typ Kreien; Variante Leese; Typ Porbitz; Typ Unterbimbach; Variante Vienenburg; Typ Wehlheiden.

Datierung: ältere Eisenzeit, Stufe Ia–b (Keiling), Hallstatt D (Reinecke), 7.–6. Jh. v. Chr.
Verbreitung: Nord- und Mitteldeutschland, Westpolen, Dänemark, Südschweden.
Relation: 2.7.2. Wendelring Typ Peine.
Literatur: Claus 1942, 41–42; Baudou 1960, 57; J.-P. Schmidt 1993, 59; Heynowski 2000, 17–24 Taf. 8,1; Ostritz 2002, 10; Laux 2016, 50–56; Laux 2017, 66–67.
Anmerkung: Weitere regionalspezifische Formen treten in Südskandinavien und Polen auf (Baudou 1960, 57; Heynowski 2000, 17–24).

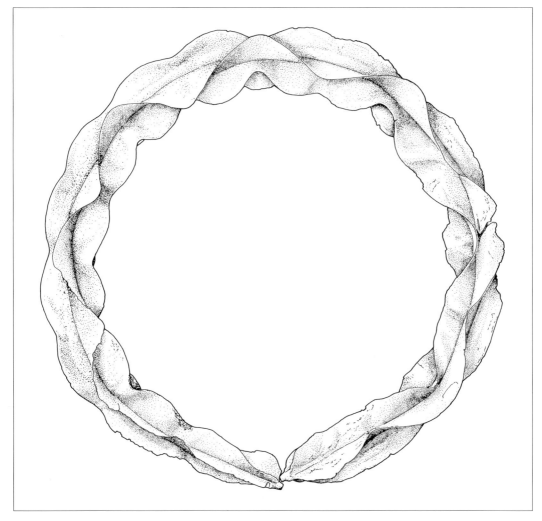

2.1.5.2.1.

2.1.5.2.1. Mittelrheinischer Wendelring

Beschreibung: Der Halsring besitzt ein kreuzförmiges Stabprofil aus Bronze mit breiten, sehr dünn ausgezogenen Lappen. Die Profilkanten nehmen in sanfter Biegung einen synchronen wellenförmigen Verlauf. Zwei Varianten der Ringe lassen sich unterscheiden. Bei einer etwas kleineren Form (Typ Gladbach) nimmt die Ringstärke kontinuierlich von der Mitte zu den Enden hin ab und beträgt 1,4–3,5 cm. Der Durchmesser liegt bei 15–23 cm. Die Ringenden sind verrundet oder vierkantig und bilden rund umgebogene schnabelförmige oder rechteckig umgeknickte Haken. Nur vereinzelt kommen auch Haken mit pilzförmigem Endknopf vor. Einige Stücke besitzen eine Verzierung aus Querrillen oder eine einfache Punzverzierung. Die zweite Variante (Typ Hunolstein) ist durch eine gleichbleibende Ringstärke von 3,0–3,3 cm gekennzeichnet. Die ausladenden Lappen sind an den Enden stufenartig abgesetzt. Der Ring wird mit kleinen drahtförmigen Haken geschlossen. Er besitzt einen Durchmesser von 22–27 cm.

Synonym: Totenkranz [veraltet].
Untergeordneter Begriff: Typ Gladbach; Typ Hunolstein.
Datierung: ältere Eisenzeit, Hallstatt D (Reinecke), Hunsrück-Eifel-Kultur IA (Haffner), 6. Jh. v. Chr.
Verbreitung: Rheinland-Pfalz, Nordrhein-Westfalen, Hessen.
Literatur: Baldes 1905, 46–47; Joachim 1968, 64–65; Joachim 1970, 51–52; Schindler 1971; Haffner 1976, 10; Heynowski 1992, 19–20; Heynowski 2000, 22–23 Taf. 17,1; Nakoinz 2005, 94–95.
(siehe Farbtafel Seite 23)

2.1.5.3. Dicklappiger Wendelring

Beschreibung: Kennzeichnend ist ein kreuzförmiges Ringprofil mit dicken Lappen, die gerade abschließen. Durch die Drehung erweckt der Ringstab den Eindruck eines Rundstabs, der tief eingeschnitten ist. Bei der Dicke der Lappen bestehen regionale Unterschiede, wobei in Skandinavien

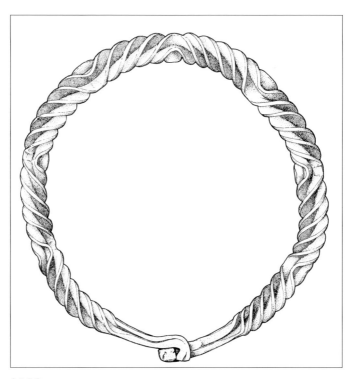

2.1.5.3.

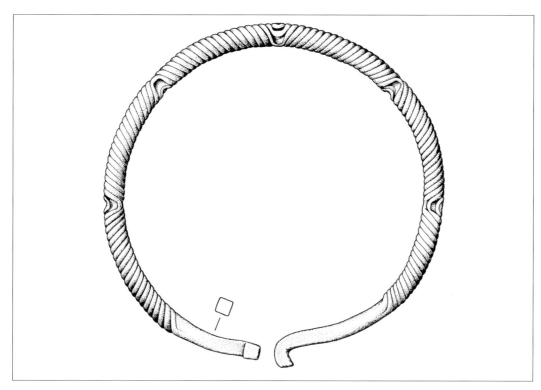

2.1.5.4.

sehr kräftige Profile verbreitet sind, während in Mitteldeutschland dünne Lappen vorherrschen. Die Drehung ist sehr gleichmäßig ausgeführt. In der Regel ändert sich die Richtung sieben oder neun Mal. Es lassen sich verschiedene Ausprägungen unterscheiden, die für sich genommen jeweils eine gewisse Einheitlichkeit zeigen. Vor allem der Typ Klein Kreutz weist eine größte Ringstabstärke mit bis zu 3,0 cm in Ringmitte auf und verjüngt sich den Enden zu. Er besitzt verrundete, selten vierkantige Enden und besitzt tief eingekerbte Achswinkel, die von Längsriefen begleitet sein können. Einen gleichbleibend starken Ringstab sowie vierkantige oder verrundete Enden mit riefenartig ausgezogenen Achswinkeln charakterisiert den Typ Krusenhagen. Der Typ Horslunde verfügt über Enden mit kleeblattförmigem Querschnitt und Längsriefen, die von Reihen schräger Kerben begleitet sein können. Die Lappen dieses Typs sind besonders dick. Unverzierte, rundstabige oder verrundet vierkantige Enden sind typisch für den Typ

Vrejlev. Die kleinen Ringe vom Typ Giebichenstein fallen durch besondere Enden auf, wie die flachen und im rechten Winkel zueinander stehenden sogenannten rechteckigen Haken oder vierkantige Enden mit rechtwinklig umgeknickten Hakenenden, nur vereinzelt auch bandförmige Enden mit einem Kniehakenverschluss. Die Hakenenden des Typs Giebichenstein sind reichhaltig mit Punzdekoren in einer Kombination von Punktreihen, Kreisaugen und Querriefen versehen. Alle dicklappigen Wendelringe bestehen aus Bronze. Sie besitzen einen Durchmesser von 13–21 cm und häufig eine Stärke um 1,3–1,5 cm.

Synonym: Claus Typ II.
Untergeordneter Begriff: Typ Giebichenstein; Typ Horslunde; Typ Klein Kreutz; Typ Krusenhagen; Typ Vrejlev.
Datierung: ältere Eisenzeit, Stufe Ia–b (Keiling), Hallstatt D (Reinecke), 6. Jh. v. Chr.
Verbreitung: Schweden, Dänemark, Nord- und Mitteldeutschland.

Literatur: Claus 1942, 42; Pietzsch 1964, 86–95; Heynowski 2000, 24–26 Taf. 13,2; Ostritz 2002, 10.
(siehe Farbtafel Seite 23)

2.1.5.4. Breitrippiger Wendelring

Beschreibung: Der Ring besitzt einen Querschnitt in Form eines vierblättrigen Kleeblatts. Dafür wird ein kreuzförmiges Ausgangsprofil mit rippenartigen Kanten so häufig um die eigene Achse gedreht, bis sich die Kanten fugenfrei aneinanderlegen und ein geripptes Profil entsteht. Seltener ist eine Ausprägung mit einfach kreuzförmigem Profil und kräftigen Kreuzarmen. Bei diesen Ringen ist ein Fugenschluss nicht möglich und es bleiben Spalten zwischen den Rippen (Typ Skivarp). Die Torsion wechselt fünf oder sieben Mal die Richtung. An den Wendestellen haben sich die Schmiedezangen tief eingedrückt und kantige Marken hinterlassen. An den Enden setzt die Auffelderung des Profils aus. Der Ringstab besitzt dort in der Regel einen quadratischen Querschnitt und endet mit rechtwinklig umgebogenen Haken, die sehr gut schließen. Die Enden können mit Punzmustern verziert sein. In Norddeutschland und Dänemark kommen etwas größere Ringe mit einem Durchmesser von 17–21 cm vor (Typ Kællingmose, Typ Grynderup). Kleine Ringe mit 13–17 cm Durchmesser sind typisch für Mitteldeutschland. Neben dem Blockverschluss (Typ Kleinkorbetha) kommen dort auch Ringe mit rechteckigem Hakenverschluss vor (Typ Vippachedelhausen). Außergewöhnlich dünne Exemplare mit nur 0,6–0,7 cm Stärke gibt es in Brandenburg und an der unteren Elbe (Typ Beelitz).
Synonym: Claus Typ III; Baudou Typ XVI D3.
Untergeordneter Begriff: Typ Beelitz; Typ Grynderup; Typ Kællingmose; Typ Kleinkorbetha; Typ Skivarp; Typ Vippachedelhausen.
Datierung: ältere Eisenzeit, Stufe Ib (Keiling), Hallstatt D (Reinecke), 6. Jh. v. Chr.
Verbreitung: Mittel- und Norddeutschland, Dänemark, Südschweden.
Literatur: Claus 1942, 43–44; Baudou 1960, 57–58; J.-P. Schmidt 1993, 59; Heynowski 2000, 26–29 Taf. 36,1; Ostritz 2002, 71–75.

2.1.5.5. Rundstabiger Wendelring

Beschreibung: Der Ring ist durch seine Herstellungstechnik gekennzeichnet. Ein kreuzförmiges Stabprofil besitzt rundstabige leistenartige Kanten. Durch die enge Torsion des Ringstabs legen sich die Leisten dicht aneinander. Meistens kommt es zum Fugenschluss. Der Ring wirkt rundstabig. Bei einigen Ringen verbleibt eine flächige, kaum feststellbare Rippung der Oberfläche. Andere Stücke sind vollkommen glatt. Bei ihnen verrät nur noch eine dünne Fuge entlang der Leistenränder die technologische Herkunft. An in der Regel fünf oder sieben Stellen wechselt die Drehrichtung. An diesen Wendestellen haben die Schmiedezangen tiefe sichelförmige Abdrücke hinterlassen. Mehrfach ist bei diesen Ringen eine zweite Rillung erkennbar, die auf eine weitere Überarbeitung zurückgeht und in der Art der imitierten Wendelringe (2.1.5.6.) durch von sichelförmigen Punzen oder Kreisaugen markierten Wendestellen unterbrochen wird. Charakteristisch sind weiterhin die langen Ringenden, die gemeinsam etwa ein Viertel des Ringumfangs ausmachen können. Sie besitzen häufig einen quadratischen Querschnitt und sehr gut passende Haken, die einen Blockverschluss bilden. Die Alternative besteht in bandförmigen Enden, die dem Querschnitt entsprechend mit einem Kniehakenverschluss abschließen. Dieser besteht aus einem flachen, aber breiten nach oben weisenden Haken und einem kurzen und hohen nach vorne gerichteten Haken. Meistens sind die Enden und Haken verziert. Bei den Ringen mit Blockverschluss überwiegen im Viereck angeordnete Kreisaugen auf den Haken sowie ein langes, durch Punktpunzen umrahmtes Feld auf den Endabschnitten. Die bandförmigen Enden mit Kniehakenverschluss zeigen häufig ein Dominomuster aus flächig angelegten Kreisaugen, die durch Linien aus Punktpunzen von unverzierten Feldern getrennt sind. Die Ringe bestehen aus Bronze. Sie haben einen Durchmesser von 20–23 cm und sind 0,9–1,0 cm stark. In Mitteldeutschland sind die Stücke mit nur 15–17 cm etwas kleiner.
Datierung: ältere Eisenzeit, Stufe I b–c (Keiling), 6.–5. Jh. v. Chr.

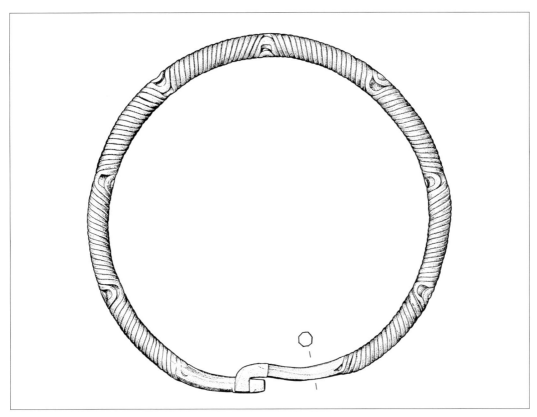

2.1.5.5.

Verbreitung: Dänemark, Nord- und Mittel-deutschland.
Literatur: Pietzsch 1964, 264–279; Jensen 1997, 70–71; Heynowski 2000, 31–33 Taf. 8,2; Ostritz 2002, 54–57.
Anmerkung: In der Regel wurden rundstabige Wendelringe als Ringpaare getragen. Dabei ist die Verzierung der Enden so angelegt, dass die Muster an den gleichen Stellen sitzen. Ein Abschliff auf den Kontaktflächen belegt bei den Ringen die ehemals paarige Trageweise.
(siehe Farbtafel Seite 24)

2.1.5.6. Imitierter Wendelring

Beschreibung: Die Ringform ist sehr varianten-reich und zeigt im Durchmesser, in der Stärke oder in der Form der Enden verschiedene Aus-prägungen. Grundbestandteil ist ein rundstabiger Ringkörper, der aus Bronze gegossen und häufig intensiv überarbeitet wurde. Das kennzeichnen-de Merkmal besteht in einer gewindeartigen Ril-le, die den Ringstab abschnittsweise umläuft. An mehreren, häufig zwei, drei oder fünf Stellen ist die Spiralrille unterbrochen und setzt nach kur-zem Abstand mit gegenläufiger Richtung wieder ein; gelegentlich wird die Richtung auch beibehal-ten. Diese Stellen zeigen häufig kreis- oder sichel-förmige Punzmarken, zuweilen auch Reihen von Punktpunzen. Beim Hakenverschluss kommen vor allem rechteckige Enden mit einem quadratischen Blockverschluss, lange bandförmige Enden mit Kniehakenverschluss oder kurze Enden mit dem für Mitteldeutschland typischen rechteckigen Verschluss vor. Die Schauseiten sind vielfältig mit Kreis- und Punktpunzen oder Querrillengruppen verziert. Durchmesser und Stärke der Ringe sind

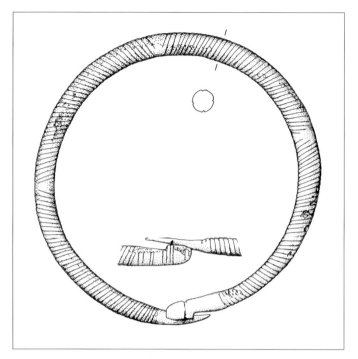

2.1.5.6.

regional unterschiedlich. In Mitteldeutschland überwiegen kleine, teils kräftige Ringe mit dem Durchmesser von 12–18 cm und einer Stärke um 0,8–1,5 cm; in Norddeutschland und Dänemark kommen große schlanke Ringe mit 19–25 cm Durchmesser und 0,9–1,2 cm Stärke vor.

Synonym: unechter Wendelring.

Untergeordneter Begriff: Claus Typ IV; Claus Typ V; Typ Friedrichshof; Typ Liebstedt; Typ Lyngerup; Typ Schkopau; Typ Walsmühlen.

Datierung: ältere Eisenzeit, Hallstatt D (Reinecke), Stufe Ib–c (Keiling), 6.–5. Jh. v. Chr.

Verbreitung: Mittel- und Norddeutschland, Dänemark.

Relation: 1.1.7. Wendelring mit bandförmigen Enden.

Literatur: Claus 1942, 44–49; Pietzsch 1964, 11–13; Heynowski 1992, 23–24; Heynowski 2000, 29–31; 33–35 Taf. 1,1; Ostritz 2002, 46–57.

2.1.6. Plattenhalsring

Beschreibung: Besonders auffallend sind die beiden großen spitzovalen Zierplatten an den Ringenden. Sie sind flach oder besitzen einen leicht dachförmigen Querschnitt. Ihre Breite variiert zwischen 1,5 und 7 cm, wobei eine Tendenz zu breiteren Zierplatten mit der zeitlichen Entwicklung der Ringe einhergeht. Die Platten sind meistens verziert. Ein häufiges Muster besteht aus zwei mit den Kielen zueinander angeordneten Schiffsmotiven in Plattenmitte sowie zwei mit dem Kiel nach außen gerichteten Schiffen, die den Kanten folgen. Die Plattenspitzen sind häufig durch Querstrichgruppen, ergänzt um Winkelmuster und Leiterbänder, abgesetzt. Zusätzlich können Kreispunzen vorkommen. Seltene Motive stellen horizontal verlaufende Bogenreihen, Liniengruppen oder randparallele, schraffierte Dreiecke dar. Der Ringstab besteht in der Regel aus einem tordierten Vierkant. Daneben kommen auch Stücke mit einer im Guss imitierten Torsion und mitunter einem sehr kräftigen rund-

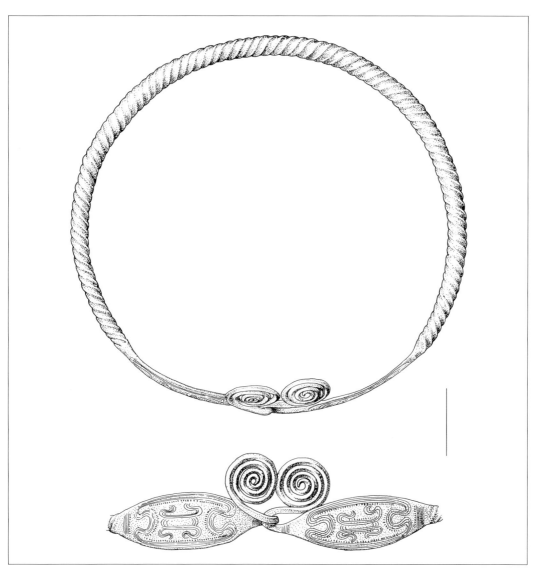

2.1.6.

lichen Ringstab vor, der auch hohl gegossen sein kann. Ringstab und Zierplatten sind aus einem Stück gearbeitet oder im Überfangguss verbunden. Den Verschluss des Rings bilden zwei Drahthaken, die den Plattenspitzen entwachsen und meistens vierkantig ausgeschmiedet in einer Spiralplatte enden. Die Ringe bestehen aus Bronze. Mit 20–25 cm Durchmesser sind sie verhältnismäßig groß.

Synonym: gedrehter Halsring mit ovalen Schmuckplatten; Baudou Typ XVI C.
Datierung: jüngere Bronzezeit, Periode V–VI (Montelius), 8.–6. Jh. v. Chr.
Verbreitung: Dänemark, Südschweden, Südnorwegen, Schleswig-Holstein.
Relation: 3.1.6. Geschlossener Halsring mit Zierplatten.

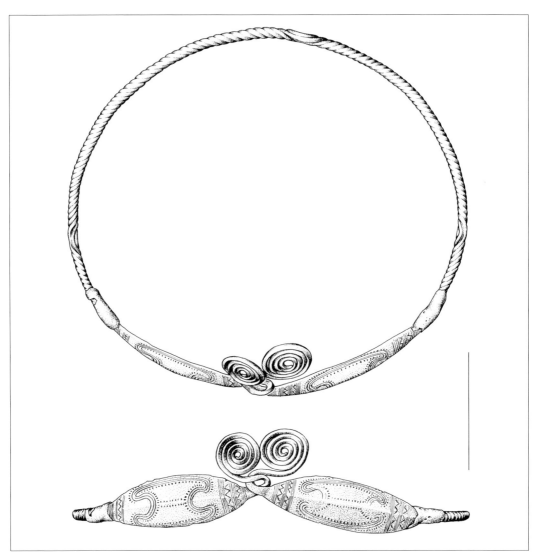

2.1.6.1.

Literatur: Broholm 1949, 54; 86; Sprockhoff 1956, 152–154; Baudou 1960, 55–56; J.-P. Schmidt 1993, 57–58; Jensen 1997, 62–63; Heynowski 2000, Taf. 33,2; Laux 2016, 45–48; Laux 2017, 61–62. *(siehe Farbtafel Seite 25)*

2.1.6.1. Plattenhalsring mit wechselnder Torsion

Beschreibung: Der Halsring besteht aus Bronze. Sein Durchmesser liegt bei 21 cm. Er besitzt einen vierkantigen Ringstab von 0,3–0,6 cm Stärke, der mit drei oder fünf Richtungswechseln tordiert ist. Die Endbereiche weiten sich zu spitzovalen Zierplatten mit dachförmigem Querschnitt und einer Breite um 2,5 cm. Sie bilden eine Einheit mit den

Ringstabenden oder sind im Überfangguss angesetzt. Der Ring wird mit Hilfe von Haken geschlossen, die aus den Spitzen der Zierplatten ausgezogen sind. Die Hakenenden bilden Vierkantdrähte, die zu großen Spiralplatten eingerollt sind. Die Zierplatten tragen einen eingravierten oder eingepunzten Dekor. Er besteht aus zwei spiegelbildlich angeordneten Schiffsdarstellungen oder jeweils einem Paar im Zentrum und einem zweiten am Plattenrand. Die Plattenspitzen sind mit Querrillen versehen, die um Kerbreihen oder Zickzackbänder ergänzt sein können. Auch flächig angebrachte Kreispunzen kommen vor.

Synonym: Variante Bindeballe.
Datierung: jüngere Bronzezeit, Periode V–VI (Montelius), 7. Jh. v. Chr.
Verbreitung: Dänemark, Schleswig-Holstein.
Relation: 1.1.5. Wendelring mit gerade abgeschnittenen Enden, 1.2.1.8. Wendelring mit Ösenenden, 2.1.5.1. Dünnstabiger Wendelring, 2.1.5.1.1. Dünnstabiger Wendelring mit Spiralscheiben, 2.1.5.1.2. Tordierter Halsring mit wechselnder Drehung.
Literatur: Sprockhoff 1956, 152–154; Baudou 1960, 55–56; Heynowski 2000, 14–15 Taf. 47,1.
Anmerkung: Eine Variante mit einfachen Hakenenden ohne Spiralplatten kommt ausschließlich in Dänemark vor (Variante Ungstrup; Heynowski 2000, 14).

2.1.7. Halsring mit Mittelknoten, Variante 2

Beschreibung: Der schlanke Ringstab besitzt einen rhombischen Querschnitt. Die Stärke nimmt von den Enden zur Mitte hin leicht, aber kontinuierlich zu. Die Enden sind dünn ausgezogen und bilden rechtwinklige, rund umgebogene Haken, die mit kleinen olivenförmigen Knöpfen abschließen. In Ringmitte befinden sich zwei kräftige linsenförmige Knoten, die durch eine kantig profilierte, quergekerbte Rippe getrennt sind. Als

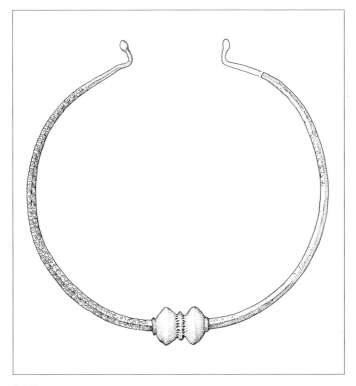

2.1.7.

weitere Verzierung erscheinen Reihen von Kreis-
punzen auf den Schauseiten des Ringstabs. Der
Ring besteht aus Bronze. Er besitzt einen Durch-
messer um 16 cm.
Datierung: frühe bis mittlere Römische Kaiser-
zeit, 1.–2. Jh. n. Chr.
Verbreitung: Süddeutschland.
Relation: 2.2.10. Halsring mit Pseudopuffern
und Haken; 2.5.6. Halsring mit Pseudopuffern;
2.5.7. Halsring mit Mittelknoten, Variante 1.
Literatur: Keller 1984, 31.

2.1.8. Halsring mit kegelförmig verdickten Enden

Beschreibung: Der feine rundstabige Ring ist un-
verziert. Die Enden sind knopfartig doppelkonisch
verdickt und miteinander verschlungen. Der Hals-
ring besteht aus Bronze und hat einen Durchmes-
ser von 11 cm.
Datierung: ältere Römische Kaiserzeit,
1.–2. Jh. n. Chr.
Verbreitung: Nordrhein-Westfalen.
Literatur: Pirling/Siepen 2006, 356–357.
Anmerkung: Im Baltikum, Polen, Schweden,
Norwegen und Russland sind sogenannte
Halsringe mit Pilzknopf- oder Kegelenden im

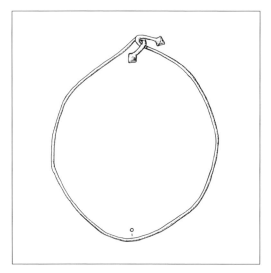

2.1.8.

2.–5. Jh. n. Chr. eine weit verbreitete Form (Moora
1938, 278–299; Andersson 1995, 98–99).

2.2. Halsring mit Haken-Ösen-Verschluss

Beschreibung: Ein Ringende ist als Haken ge-
staltet und greift in das andere Ringende in Form
eines Ringleins, einer Öse oder einer Schlaufe. Das
Hakenende kann einfach rechtwinklig oder rund
umgebogen sein. Um die Verschlusssicherheit zu
erhöhen, ist die Hakenspitze bei einigen Formen
pilzförmig verdickt. Die Öse ist in der einfachsten
Form aus dem Endstück des Halsrings gebogen
oder entsteht durch eine Schlaufe des Ringstabs.
Vielfach ist die Öse als kleines Ringlein während
des Gussprozesses entstanden. Auch birnenförmi-
ge Ösen treten auf. Manchmal ist eine große Schei-
be im Zentrum oder am Rand als Öse gelocht.
Datierung: jüngere Bronzezeit bis Hochmittel-
alter, 13. Jh. v. Chr.–11. Jh. n. Chr.
Verbreitung: Mitteleuropa.
Literatur: Kossinna 1905, 399–402; Zürn 1987, 75;
Joachim 1992; Wamers 2000, 49–55.

2.2.1. Mehrfacher Halsring

Beschreibung: Ein runder Bronzedraht ist mittig
zusammengebogen. Der Falz besitzt die Form ei-
ner Schlinge. Die beiden Drahthälften sind gleich-
gerichtet oder gegenläufig tordiert und zu einem
Ring gebogen. Die Drahtenden bilden runde Ha-
ken, die zum Verschluss des Rings gemeinsam in
die Schlinge greifen. Längere Abschnitte an der
Schlinge und an den Hakenenden sind von der
Torsion ausgenommen. Zur Stabilisierung der
beiden Ringhälften können an wenigen, zumeist
einer bis vier Stellen Manschetten sitzen. Sie be-
stehen aus bandförmigen Metallklammern oder
sind im Überfangguss aufgebracht. Manchmal
sind zwischen die beiden Ringlagen ein oder zwei
weitere Drähte eingefügt und durch die Man-
schetten fixiert. Ihre Enden sind einfach gerade
abgeschnitten oder an das Grundgerüst ange-
bogen. In Ungarn und der Slowakei können zu-
sätzlich große Spiralscheiben eingebunden sein.
In Ausführung und Datierung der Ringe gibt es

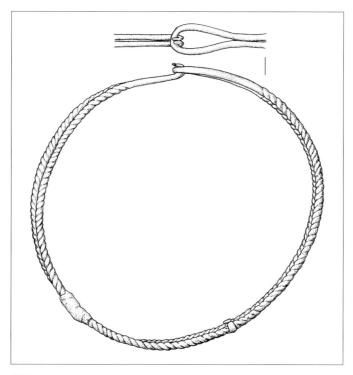

2.2.1.

regionale Unterschiede. Die Ringe besitzen einen Durchmesser von in der Regel 12–16 cm, können aber vereinzelt bis zu 28 cm erreichen. Die Drahtstärke beträgt 0,4–0,6 cm.

Untergeordneter Begriff: Zweifach-Halsring; Dreifach-Halsring; Vierfach-Halsring; Zwillingshalsring; Doppelhalsring.

Datierung: jüngere Bronzezeit, Periode IV–V (Montelius), 12.–8. Jh. v. Chr.

Verbreitung: Südpolen, Ostdeutschland, Slowakei, Tschechien, Nordungarn.

Relation: Haken-Schlingen-Verschluss: 2.2.6. Halsring mit Schlinge und Haken; zusätzlicher Ringstab: 1.1.9. Halsring mit überlappenden Enden; eingebundene Spiralscheiben: [Fibel] 3.2.2. Posamenteriefibel.

Literatur: Toepfer 1961, 799; Malinowski/Novotná 1982; Novotná 1984, 45–46; Gedl 2002, 48–52; F. Koch 2007, 171.

2.2.2. Wendelring mit Scheibenverschluss

Beschreibung: Charakteristisch ist ein Haken-Ösen-Verschluss, der durch Zierscheiben flankiert wird. Der Ringstab ist mit wechselnder Richtung tordiert, wobei in der Regel drei oder fünf Wendestellen mit tief eingedrückten Marken der Schmiedezangen auftreten. Dazu liegt bei den meisten Stücken ein Ausgangsprofil vor, das über einen kreuzförmigen Querschnitt und kräftige Leisten an den Kanten verfügt. Infolge ergibt sich aus der engen Torsion ein geripptes Erscheinungsbild. Nur in Einzelfällen kommen daneben Ringe mit einem stumpf endenden kreuzförmigen Profil oder solche mit stabförmig rundem Ringkörper vor, bei denen der Dekor durch eine spiralförmig umlaufende Riefe wiedergegeben wird. Das eine Ringende weitet sich zu einer großen kreisrunden oder ovalen Scheibe oder einer brillenförmigen Doppelscheibe, die am Rand ein Einhakloch aufweist. Die Scheibe trägt profilierte, teils schälchenförmige Zierniete und kann eine

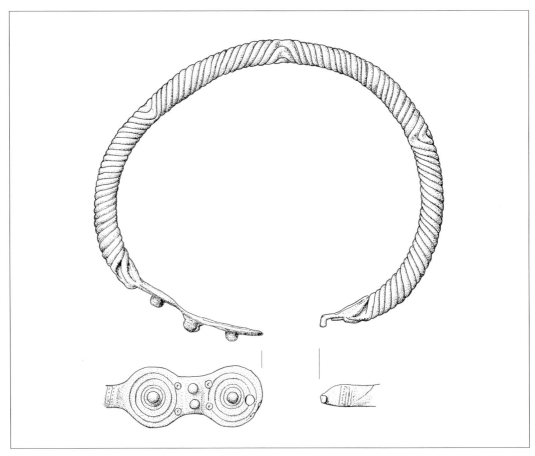

2.2.2.

eingeschnittene oder gepunzte Verzierung in
Form von konzentrischen Kreisen besitzen. Das
andere Ringende ist überwiegend nur abgeflacht,
selten zu einer kreisförmigen Scheibe aufgewei-
tet und schließt mit einem einfachen, nach außen
gerichteten Haken ab. Auch dieses Ende kann mit
Zierniete oder Riefen dekoriert sein.
Synonym: Wendelring mit Thüringischem
Scheibenverschluss.
Datierung: ältere Eisenzeit, Hallstatt D (Reinecke),
6. Jh. v. Chr.
Verbreitung: Thüringen, Sachsen-Anhalt.
Relation: 2.1.5. Wendelring mit Hakenverschluss.
Literatur: Claus 1942, 43–44; D. Müller 1969;
Heynowski 2000, 152; Ostritz 2002, 14–18.

2.2.3. Halsring mit scheibenförmiger Öse

Beschreibung: Ein dünnes Blech ist zu einer ring-
förmigen, gleichmäßig starken Röhre gebogen.
Die Blechkanten lassen auf der Innenseite einen
mehr oder weniger breiten Spalt offen. Ein Ring-
ende weitet sich zu einer kreisförmigen Scheibe,
die zentral gelocht ist. Das andere Ringende bil-
det einen massiven Haken, der mit einem pilzför-
migen Abschluss versehen ist und in die zentrale
Lochung greift. Die bronzenen Exemplare sind un-
verziert oder besitzen einen einfachen Dekor aus
Kreisaugen, Sparrenmustern oder Buckelreihen. Es
gibt auch einen Vertreter aus Gold, der eine reiche
Punzverzierung trägt. Umlaufende Bänder treten
auf der Ober- und der Unterseite des Rings sowie
einem Mittelstreifen auf. Sie setzen sich aus Zier-

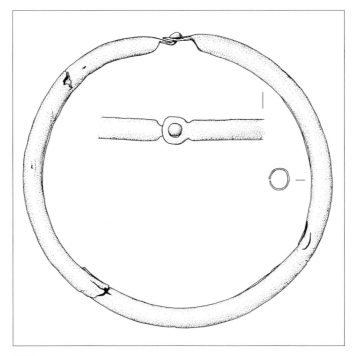

2.2.3.

reihen von dreieckigen, viereckigen und ringförmigen Punzen sowie aus Schrägschraffuren und Leisten zusammen. Der Durchmesser der Ringe schwankt zwischen 12 und 22 cm, die Stärke beträgt 1,1–4,8 cm, wobei der Goldring durch außergewöhnliche Maße hervortritt.
Untergeordneter Begriff: Hoppe Typ 8.
Datierung: ältere Eisenzeit, Hallstatt D (Reinecke), 6. Jh. v. Chr.
Verbreitung: Thüringen, Bayern, Mecklenburg-Vorpommern, Oberösterreich.
Literatur: Claus 1942, 50–51; Hollnagel 1956; Torbrügge 1965, 68–69; Keiling 1969, 34–35; Torbrügge 1979, 101; Egg 1985, 349–355; Hoppe 1986, 36; Stöllner 2002, 72–73; Nagler-Zanier 2005, 133; Hansen 2010, 89–94.

2.2.4. Halsring mit Haken-Ösen-Enden

Beschreibung: Ein meistens gleichbleibend starker, runder Ringstab ist in den Endbereichen zu

schmalen bandförmigen Stücken abgeflacht, von denen eines mit einer kreisrunden Öse oder einem Ring abschließt, während das andere zu einem kleinen, überwiegend nach innen greifenden Haken geformt ist. Die Endabschnitte können sich kontinuierlich verbreitern. Verschiedentlich sind sie in der Mitte leicht ausgebaucht. Einige Stücke besitzen eine ringförmige Aufweitung vor dem Hakenende, die mit der Einhaköse auf der Gegenseite korrespondiert. Selten kommen zwei hintereinander angeordnete Einhakösen vor, was der Zierde dient oder eine verstellbare Ringgröße erlaubt. Es kann eine einfache Ritzverzierung aus randbegleitenden Linien auftreten. Gelegentlich erscheinen Kreisaugen, Sparrenmuster oder Winkelmotive im Tremolierstich. Am Ringstab überwiegt eine gewindeartige eingeschnittene Riefe, die den Eindruck einer Torsion vermittelt. Seltener treten komplexe eingeschnittene Muster auf, die aus Schrägschraffen, Fischgräten oder längs- und querlaufenden Linien bestehen können und von Querriefen getrennt sind. Die Ringe werden ein-

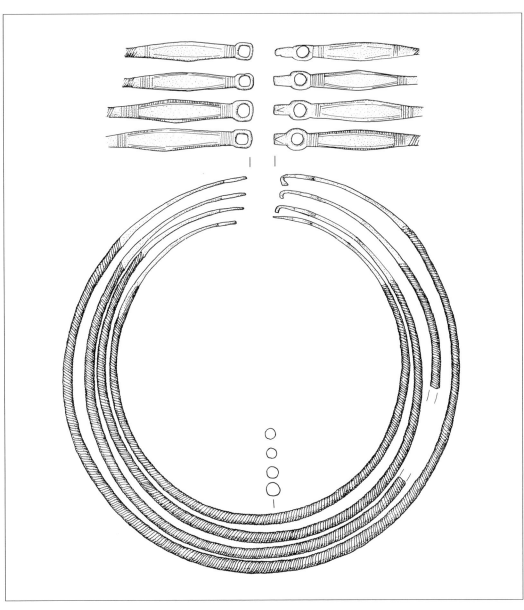

2.2.4.

zeln oder in Sätzen von bis zu fünf in der Größe ab-
gestimmten Exemplaren getragen. Entsprechend
variiert der Ringdurchmesser zwischen 10 und
22 cm. Die Stärke liegt bei 0,3–0,6 cm.
Synonym: Hoppe Typ 4.
Datierung: ältere Eisenzeit, Hallstatt D (Reinecke),
7.–6. Jh. v. Chr.

Verbreitung: Bayern.
Literatur: Torbrügge 1965, Taf. 5,6; 7,7; 39,19–22;
40,4; Torbrügge 1979, 97–101; Hoppe 1986, 35;
Nagler-Zanier 2005, 117–118 Taf. 129.

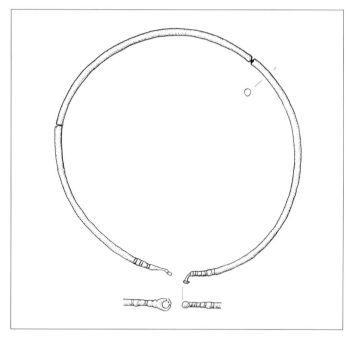

2.2.5.

2.2.5. Drahtring mit Haken-Ösen-Verschluss

Beschreibung: Der Halsring ist mit etwa 13–14 cm Durchmesser klein. Diese Grazilität wird durch einen rundstabigen Bronze- oder Eisendraht von nur 0,3 cm Stärke unterstrichen. Ein Ringende besitzt die Form einer kleinen kreisförmigen Öse. In sie greift das andere Ringende, das als kleiner nach außen gebogener und mit einem Scheibchen endender Haken gestaltet ist. Die Endpartien können zur Verzierung einfache Querkerben oder eine leichte Rippung aufweisen. Auf den Halsring können Bernstein- oder Glasperlen aufgefädelt sein.
Synonym: Ring mit Ösen-Knopfende.
Datierung: jüngere Eisenzeit, Latène A–B1 (Reinecke), 5.–4. Jh. v. Chr.
Verbreitung: Süddeutschland, Oberösterreich.
Relation: 2.4.1. Glatter Ösenhalsring.
Literatur: Uenze 1964; Joachim 1972, 96; Pauli 1978, 134–135; Joachim 1992, 18; Stöllner 2002, 74.

2.2.6. Halsring mit Schlinge und Haken

Beschreibung: Der Halsring besteht aus einem glatten rundstabigen (2.2.6.1.) oder einem vierkantigen tordierten Draht (2.2.6.2.). Er ist mit 11–15 cm, nur vereinzelt bis 21 cm Durchmesser relativ klein und zierlich. Das eine Ende ist zu einer schleifenförmigen Öse mit Umwicklung ausgebildet, das andere besitzt einen zurückgebogenen einfachen Haken. Vereinzelt läuft die Hakenspitze in einer kleinen Kugel aus. Häufiger ist aber der Haken schlingenartig in zwei Lagen gebogen und das verbleibende Drahtende um den Ringstab gewickelt. Einige Ringe weisen auffallend lange Umwicklungen auf und können zusätzliche Spiralwicklungen besitzen (2.2.6.4.). Bei einer anderen Ausprägung verdickt sich die Ringmitte und ist vierkantig (2.2.6.3.). Bei diesen Stücken treten kreis- oder S-förmige Punzen auf den Schauseiten auf. Der Ring besteht aus Bronze oder Silber, vereinzelt auch aus Gold.
Synonym: Halsring mit Haken-Ösen-Verschluss; Halsring mit Drahthaken und Öse; Halsring mit schleifenförmiger Öse; Kossinna Typ Ia.

Datierung: jüngere Römische Kaiserzeit bis Völkerwanderungszeit, 3.–5. Jh. n. Chr.
Verbreitung: Ost-, Mittel- und Süddeutschland, Slowakei, Polen.
Literatur: Kossinna 1905, 399–402; Blume 1912, 87; Behrens 1921/1924, 69–70; Stein 1967, 343 Taf. 59,5; Rau 1972, 150–151; Keller 1979, 49 Beilage 3 (Verbreitungskarte); Beckmann 1981, 16; Wamers 2000, 43–45; Schmauder 2002, 107.

2.2.6.1. Drahtartiger Halsring mit zurückgewickelten Enden

Beschreibung: Der mit nur 11–15 cm Durchmesser recht kleine Halsring weist einen drahtartigen runden Querschnitt auf. Er kann aber auch einen Durchmesser von 21,1 cm erreichen. Die Materialstärke ist gleichbleibend (Typ Wyhl) oder schwillt im Mittelteil leicht an (Typ Heilbronn-Böckingen). Ein Ringende ist zu einer schleifenförmigen Öse mit Umwicklung ausgebildet, das andere Ende hat einen zurückgebogenen einfachen Haken. Der Ring ist unverziert. Er kann aus Bronze, Silber oder Gold bestehen.
Synonym: Schmauder Typ 1b.
Untergeordneter Begriff: Halsring Typ Heilbronn-Böckingen; Halsring Typ Wyhl.

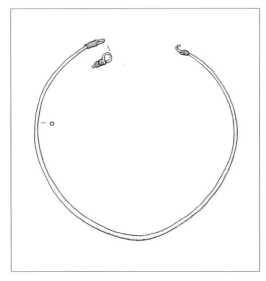

2.2.6.1.

Datierung: späte Römische Kaiserzeit bis ältere Merowingerzeit, 3.–6. Jh. n. Chr.
Verbreitung: Mittel- und Südwestdeutschland, Nordschweiz, Österreich, Tschechien, Slowakei, Polen, Ukraine, Norditalien.
Literatur: U. Koch 1993, 31; Wamers 2000, 43–45; Schmauder 2002, 107; Hoeper 2003, 47–50; Beilharz 2011, 45–46; Nothnagel 2013, 32–33.

2.2.6.2. Tordierter Halsring mit zurückgewickelten Enden

Beschreibung: Der aus Haken und Öse bestehende Verschluss wird aus den zurückgewickelten, sich verjüngenden Enden des Rings gebildet. Der Halsring besitzt einen quadratischen Querschnitt bei weitgehend gleichbleibender Stärke. Er ist über die gesamte Länge gleichmäßig tordiert. Lediglich kurze Abschnitte beiderseits der Enden sind von dieser Drehung ausgenommen. Der Ring besteht aus Bronze, Silber oder Gold.
Synonym: Typ Ihringen.
Datierung: Völkerwanderungszeit, 4.–5. Jh. n. Chr.
Verbreitung: Südwestdeutschland, Schweiz, Polen, Ungarn.
Literatur: Wamers 2000, 43–45; Hoeper 2003, 47–50.
Anmerkung: Ein ähnlicher Halsring ist aus der Merowingerzeit (Köln, spätes 7. Jh. n. Chr.) bekannt (Päffgen 1992, 425).

2.2.6.3. Halsring mit Schlingenöse und kantigem Mittelteil

Beschreibung: Der Halsring besteht aus Silber. Er ist mit einem Durchmesser von 12–13 cm verhältnismäßig klein und grazil. Der Ringstab besitzt an den Enden einen kreisförmigen Querschnitt. Die Enden selbst sind als Haken und Öse gestaltet, wobei das Ende jeweils als Schlinge geformt und das Drahtende um das Ringende gewickelt ist. Die Ösenseite ist etwas geweitet, der Haken ist zusammengedrückt und rund umgebogen. Das mittlere Ringdrittel ist deutlich kräftiger und besitzt ein vierkantiges Profil. Nur in diesem Bereich sind die Schauseiten dicht mit Kreisaugen oder

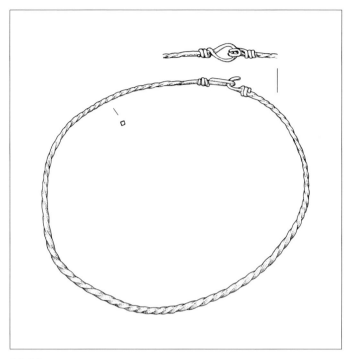

2.2.6.2.

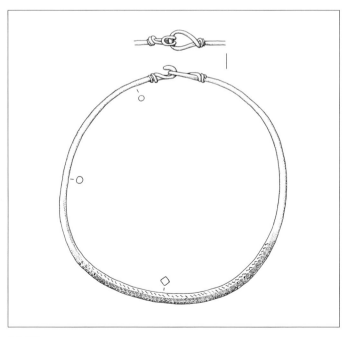

2.2.6.3.

S-Punzen versehen. Die übrigen Ringabschnitte sind unverziert.

Synonym: Variante Klein Köris.

Datierung: Völkerwanderungszeit, 5. Jh. n. Chr.

Verbreitung: Mitteldeutschland.

Literatur: Gustavs 1987, 216; Neubauer 2007, 108–109.

2.2.6.4. Halsring mit Schlingenöse und Ziermanschetten

Beschreibung: Der Halsring besteht aus einem runden Draht. Ein Ende ist zu einer schleifenförmigen Öse mit Umwicklung ausgebildet, das andere Ende hat einen zurückgebogenen einfachen Haken. Er kann als Hakenspitze einen kleinen kugeligen Knopf aufweisen. Häufig ist aber auch der Hakenteil schlaufenartig gebildet und rund umgebogen. Charakteristisch für diesen Ring sind lange manschettenartige Umwicklungen. Sie können entweder aus der übermäßig verlängerten Rückwicklung der Enden hervorgehen oder sind ge-

sondert angebracht und verschiebbar. In diesem Fall kann die Umwicklung die Hakenspitze überfassen und den Verschluss sichern. Bei einigen Ringen kommt zusätzlich zu den langen Umwicklungen der Enden eine dritte Spirale vor, die im Mittelteil des Rings sitzt. Der Ring besteht überwiegend aus Bronze oder Silber. Er besitzt einen Durchmesser von 15–18 cm.

Datierung: späte Römische Kaiserzeit bis Völkerwanderungszeit, 4.–5. Jh. n. Chr.

Verbreitung: Westdeutschland.

Literatur: Behrends 1921/24, 69–70; Beckmann 1981, 16.

2.2.7. Halsring mit Scheibenöse

Beschreibung: Der Halsring ist verhältnismäßig klein und besitzt einen Durchmesser von nur 12–13 cm. Der dünne Ringstab ist rund oder vierkantig. Er kann zur Ringmitte hin leicht verdickt sein und vereinzelt ein vier- oder sechskantiges Mittelstück aufweisen. Charakteristisch ist der Ver-

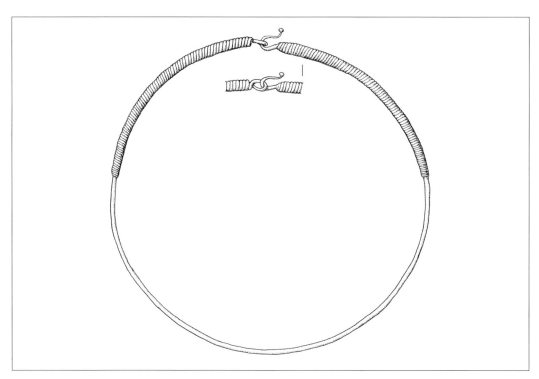

2.2.6.4.

schluss, bestehend aus einem kleinen Haken auf der einen und einer Scheibe mit zentraler Durchlochung auf der anderen Seite. Der Haken besitzt einen pilzkopfförmigen Knopf oder ist stark zurückgebogen. Die Scheibe zeigt einen runden, ovalen, rechteckigen, sechseckigen oder kreuzförmig profilierten Umriss und ist aus dem Ringende herausgetrieben, nur sehr selten angesetzt. Oft ist sie strich- oder punzverziert, wobei sich häufig ein kleines Zierfeld am Ansatz der Scheibe befindet. Es treten besonders Querkerbgruppen, Andreaskreuze, Randkerben und randliche Facettierungen auf. Der Ring besteht aus Bronze, Silber oder Gold.
Synonym: Halsring mit rundem Scheibenabschluss; Halsring mit Ring- oder Scheibenöse; Kossinna Typ Ib.
Datierung: späte Römische Kaiserzeit bis Völkerwanderungszeit, 3.–5. Jh. n. Chr.
Verbreitung: Nord-, Ost- und Süddeutschland, Schweiz, Belgien, Polen, Ungarn.
Literatur: Kossinna 1905, 399–402; Blume 1912, 87–88; Behrens 1921/1924, 70; Keller 1979, 27–32 Beilage 1 (Verbreitungskarte); Wamers 2000, 40–42.

2.2.7.1. Drahtartiger Halsring mit Scheibenöse

Beschreibung: Der Halsring besteht aus einem dünnen rundstabigen Draht von gleichbleibender, geringer Stärke; vereinzelt schwillt der Ring auch zur Mitte leicht an. Er ist unverziert. Auffallend ist der Verschluss, der aus einem kleinen rund umgebogenen oder mit einem pilzförmigen Knopf versehenen Haken und einer Scheibe besteht, die zum Einhaken mittig gelocht ist. Die Scheibe hat zumeist einen runden oder viereckigen Umriss. Häufig befindet sich am Ansatz der Scheibe ein Zierfeld, das mit Querrillen, einem Kreuzmuster oder Punktreihen verziert ist. Der Ring besitzt einen Durchmesser von 12–13 cm und ist aus Bronze, Silber oder Gold gefertigt.
Datierung: späte Römische Kaiserzeit bis Völkerwanderungszeit, 3.–5. Jh. n. Chr.

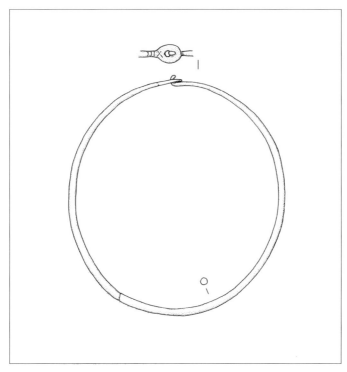

2.2.7.1.

2.2.7.2.

Verbreitung: Deutschland, Schweiz, Belgien, Polen, Ungarn.
Literatur: Kossinna 1905, 399–402; Blume 1912, 87–88; Keller 1979, 27–32; Steidl 2000, 39–40; Wamers 2000, 40–42.

Literatur: Kossinna 1905, 399–402; Blume 1912, 87–88; Keller 1979, 27–32; Steidl 2000, 39–40; Wamers 2000, 40–42.

2.2.7.2. Tordierter Halsring mit Scheibenöse

Beschreibung: Der kleine Halsring aus Bronze, Silber oder Gold besitzt einen vierkantigen Querschnitt und ist gleichmäßig tordiert. Der Verschluss besteht aus einer scheibenförmigen Öse, die zentral gelocht ist, und einem rund umgebogenen oder mit Knopfende versehenen Haken. Der Umriss der Scheibe ist kreisförmig, quadratisch oder kreuzförmig mit kurzen Armen. Sie kann mit Querrillengruppen, Punktreihen oder Randkerben verziert sein.
Datierung: späte Römische Kaiserzeit bis Völkerwanderungszeit, 3.–5. Jh. n. Chr.
Verbreitung: Deutschland, Schweiz, Belgien, Polen, Ungarn.

2.2.7.3. Halsring mit kantigem Mittelteil und Öse

Beschreibung: Der Halsring besteht meistens aus Silber. Ein rundstabiger Draht nimmt zur Ringmitte etwas an Stärke zu. Der Mittelteil ist vier- oder sechskantig profiliert. Als Dekor treten hier Reihen von kreis- oder S-förmigen Punzen auf, die die Sichtseiten verzieren. In seltenen Fällen ist eine Reihe von Schmucksteinen eingesetzt. Der Ringverschluss besteht aus einem kleinen Haken mit pilzförmiger Spitze sowie einer runden oder sechseckigen Scheibe mit zentralem Einhakloch.
Datierung: späte Römische Kaiserzeit bis Völkerwanderungszeit, 3.–5. Jh. n. Chr.
Verbreitung: Deutschland, Schweiz, Belgien, Polen, Ungarn.

2.2.7.3.

Literatur: Kossinna 1905, 399–402; Blume 1912, 87–88; Keller 1979, 27–32; Steidl 2000, 39–40; Wamers 2000, 40–42; Schach-Dörges 2015, 467–471.
(siehe Farbtafel Seite 26)

2.2.8. Halsring mit birnenförmiger Öse und Knopfverschluss

Beschreibung: Charakteristisch ist ein Verschluss aus einem Hakenende mit einem aufgebogenen verdickten, häufig pilzkopfförmigen Knopf auf der einen Seite und einer birnen- oder schlüssellochförmigen Öse auf der anderen Seite. Die Öse kann rahmenförmig an das Ende anschließen oder aus einer oval oder länglich geschmiedeten Scheibe herausgeschnitten sein. Der Abschluss der Öse ist gerundet oder gerade. Die Öse steht in der Ringebene oder rechtwinklig dazu. Zur Verzierung dienen Punzmuster oder Randfacetten. Zusätzlich kann an beiden Endteilen vor dem Verschluss ein Stück dünner Drahtumwicklung angebracht sein. Der Ringkörper ist glatt und rundstabig oder tordiert und vierkantig. Der Ring besteht aus Bronze, Silber oder Gold. Sein Durchmesser variiert um 12–17 cm.

Synonym: Halsring mit schlüssellochförmiger Öse; Halsring mit schlüssellochförmiger Öse auf birnenförmiger Verschlussplatte und halbkugeligem Knopf; Kossinna Typ II; Typ ÄEG 376.

Datierung: jüngere Römische Kaiserzeit, Stufe C1–3 (Eggers), bis Völkerwanderungszeit, 3.–5. Jh. n. Chr.

Verbreitung: Schweden, Dänemark, Deutschland, Polen, Tschechien, Slowakei, Ungarn, Österreich, Slowenien, Nordfrankreich.

Literatur: Kossinna 1905, 399–402; Blume 1912, 88; Behrens 1921/1924, 70–71; Almgren/Nerman 1923, 76; Stjernquist 1955, 137; Rau 1972, 147–150; Keller 1979, 30–32; 130–131 Beilage 2 (Verbreitungskarte); Beckmann 1981, 16; Andersson 1993, 9–12; Andersson 1995, 90–93; von Carnap-Bornheim/Ilkjær 1996, 351–357; Lund Hansen 1998, 350–351; Schefzik 1998; Wamers 2000, 31–40; Riese 2005, 342–345; Heidemann Lutz 2010, 205–211; Andrzejowski 2014; Andrzejowski 2017.

2.2.8.1. Tordierter Halsring mit birnenförmiger Öse

Beschreibung: Der Ring besteht aus einem etwa 0,3–0,5 cm starken Vierkantstab aus Bronze, Silber oder Gold. Er ist tordiert, wobei eine sehr gleichmäßige Drehung oder abschnittsweise große Ungleichmäßigkeiten auftreten können. Sein Durchmesser liegt bei 14–17 cm. Der Verschluss besteht aus einem rechtwinklig umgebogenen Haken mit pilzförmigem Knopfende und einer Scheibe mit schlüssellochförmiger Öse. Die Öse kann einen rahmenförmigen Umriss besitzen. Es gibt auch Ringe mit einer ovalen oder trapezförmigen Scheibe, aus der die Öse ausgeschnitten ist. Die Scheibe steht in Ringebene oder quer dazu. Sie kann mit Punzmustern verziert sein. Einige Stücke besitzen Perldraht und aufgelegte Zierbleche.

2.2.8.1.

Datierung: jüngere Römische Kaiserzeit, Stufe C1–C2 (Eggers), 3. Jh. n. Chr.

Verbreitung: Deutschland, Dänemark, Schweden, Polen, Ungarn.

Literatur: Andersson 1993, 9–12; Andersson 1995, 90–93; Ethelberg 2000, 64–68; Schmidt/Bemmann 2008, Taf. 85,72/1.1; 204,145/3.1; Riese 2005, 342–345; Przybyła 2007, 595–598; Andrzejowski 2014; Andrzejowski 2017.

(siehe Farbtafel Seite 26)

2.2.8.2.

2.2.8.2. Drahtartiger Halsring mit birnenförmiger Öse

Beschreibung: Ein schlichter rundstabiger Draht bildet einen Ring von 12–16 cm Durchmesser. Die Stärke ist gleichbleibend und liegt bei 0,3–0,5 cm. Der Verschluss besteht aus einem rechtwinklig umgebogenen, pilzförmigen Haken und einer großen scheibenartigen Öse, die in Ringebene steht oder rechtwinklig dazu. Die Ösenform ist variantenreich. Es lassen sich rahmenartige Ösen, deren Umriss birnen- oder schlüssellochförmig ist, von solchen unterscheiden, bei denen aus einer langovalen oder trapezoiden Platte eine schlüssellochförmige Öffnung ausgeschnitten ist. Die Ösen können mit Randfacetten, Randkerben oder Punzmustern verziert sein. Der restliche Ring ist schmucklos. Bronze, Silber oder Gold sind die verwendeten Materialien.

Datierung: jüngere Römische Kaiserzeit, Stufe C2–C3 (Eggers), 3.–4. Jh. n. Chr.

Verbreitung: Deutschland, Dänemark, Schweden, Polen, Ungarn.

Literatur: Andersson 1993, 9–12; Andersson 1995, 90–93; Wamers 2000, 32–33; Schmidt/Bemmann 2008, Taf. 58,59.1; 225,169.1; 237,179/4.1; Riese 2005, 342–345; Przybyła 2007, 595–598; Andrzejowski 2014; Andrzejowski 2017.

2.2.8.3. Halsring mit birnenförmiger Öse und Ziermanschetten

Beschreibung: Der Verschluss besteht aus einer birnenförmigen Öse mit breitem Rahmen und einem Haken mit pilzförmigem Kopf. Kennzeichnend für diese Ringform sind ausgeprägte Ziermanschetten auf beiden Seiten. Sie können aus aufgewickelten Spiralröhren, aus Blechmanschetten oder profilierten Hülsen bestehen, die auf den drahtförmigen Ringstab aufgesetzt sind. Zusätzlich können Perldrähte verwendet werden. Ring und Ziermanschetten bestehen aus Gold oder Silber; es kommen auch Kombinationen beider Materialien vor. Der Durchmesser liegt bei 15–17 cm.

Datierung: jüngere Römische Kaiserzeit, Stufe C2–C3 (Eggers), 3.–5. Jh. n. Chr.

Verbreitung: Deutschland.

Literatur: Schefzik 1998; Wamers 2000, 31–35; Schmidt/Bemmann 2008, Taf. 82,69/1.1; 156,117/2.1; 197,143/1.1.

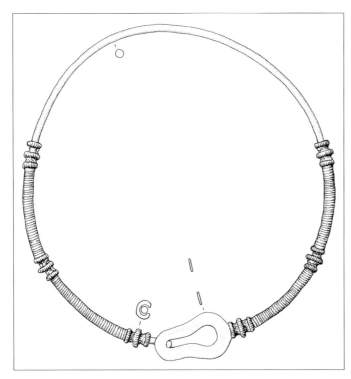

2.2.8.3.

2.2.8.4. Halsring mit birnenförmiger Öse und bandförmigen Ringabschnitten

Beschreibung: Der Gold- oder Silberring ist im Mittelteil rundstabig und drahtartig. Die Enden verbreitern sich zu gleichmäßigen flachen Bändern und schließen mit einem Haken-Ösen-Verschluss ab. Während das eine Ende als pilzförmiger Haken gestaltet ist, besitzt das Gegenende die Form einer birnenförmigen Öse. Die Schauseiten sind dicht mit einer gestempelten Verzierung aus punktgefüllten Dreiecken, S-Ranken oder Kreisaugen bedeckt. Es treten auch eingeprägte Schriftzüge auf.

Synonym: Halsring mit breitgeschmiedetem Mittelteil.

Datierung: jüngere Römische Kaiserzeit bis Völkerwanderungszeit, Stufe C3–D1 (Eggers), 4.–5. Jh. n. Chr.

Verbreitung: Deutschland, Südschweden.

Literatur: Schulz 1953; Wamers 2000, 54–56; Capelle 2012, 60–61.

2.2.8.5. Halsring Typ Velp

Beschreibung: Zwischen den massiven rundstabigen Halsringen mit verdicktem Vorderteil besteht trotz individueller Unterschiede eine große Ähnlichkeit. Der Mittelteil ist verdickt und tritt mit einem doppelkonischen Wulst besonders hervor. Er ist plastisch und massiv oder bandförmig mit angeschrägten Seitenflächen. Der gesamte Mittelteil, bei manchen Stücken nur der Knoten, ist mit Punzmustern im Sösdala-Untersiebenbrunn-Stil überzogen. In

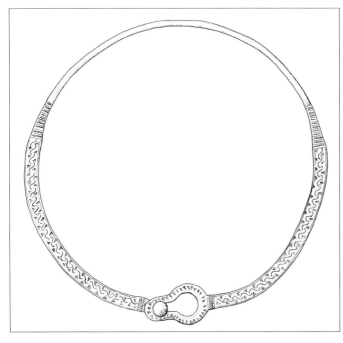

2.2.8.4.

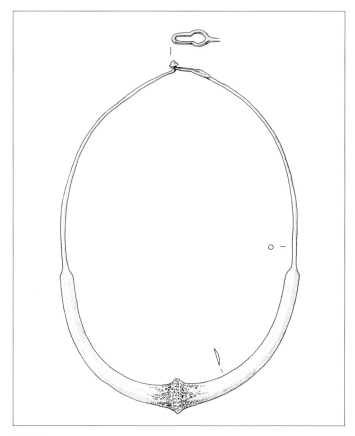

2.2.8.5.

flächiger Anordnung bilden Kreisaugen, Bogen- und Strichpunzen ein netzartiges Muster. Einige Stücke sind unverziert. Der Mittelteil nimmt etwa zwei Fünftel des Umfangs ein. Der Ring verjüngt sich danach sehr stark auf einen dünnen Rundstab gleichmäßiger Stärke. Die Enden werden durch einen pilzförmigen Haken und eine rahmenförmige Öse mit birnenförmigem Umriss gebildet. Der Ring besitzt einen ovalen Umriss bei einem Durchmesser von 19–22 × 13–15 cm. Es sind nur goldene Stücke bekannt.
Synonym: niederländisch-fränkischer Goldring.
Datierung: späte Römische Kaiserzeit bis Völkerwanderungszeit, 5. Jh. n. Chr.
Verbreitung: Niederlande, Nordwestdeutschland, westliches Westfalen, Niederrhein.
Relation: Mittelknoten: 1.2.1.6. Offener Halsring mit einem Knoten in Ringmitte.

Literatur: J. Werner 1938; Roes 1947; Braat 1954; Wamers 2000, 56–57; Kulakov 2009; Quast 2009; Capelle 2012, 56–59; Heeren/Deckers 2019.

2.2.9. Halsring mit Kapselverschluss

Beschreibung: Stilistisch handelt es sich um eine sehr heterogene Gruppe von Halsringen aus Bronze, Silber oder Gold mit einem unterschiedlich gestalteten, einfachen oder zweifachen Kapselverschluss. Der Ringstab ist einfach und glatt, tordiert oder wellig gebogen. Der Durchmesser liegt bei 12–16 cm. An einem Ende befindet sich ein schlichter oder T-förmig gebogener Haken. Das andere Ende ist als runde Scheibe mit schlüssellochförmiger Aussparung gestaltet. Bei letzterer handelt es sich um den unteren Teil einer flach-

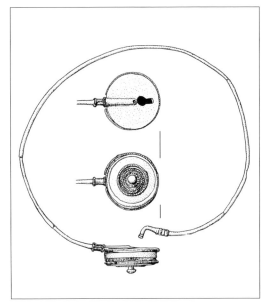

2.2.9.

zylindrischen Dose (Kapsel), deren obere Deck-platte mit silbervergoldetem Pressblech, Glasein-lage oder Granulation versehen sein kann. An den Verschlussenden können Pressblechmanschetten oder eine Drahtumwicklung sitzen. Die Halsringe unterscheiden sich hinsichtlich der Reifausfor-mung, der Verzierung ihrer Enden und der Gestal-tung des Schließmechanismus.
Synonym: Kapselhalsring; Michelbertas Gruppe I.
Datierung: Römische Kaiserzeit, Stufe B2/C1–C3 (Eggers), 2.–4. Jh. n. Chr.
Verbreitung: Nord- und Mitteldeutschland, Dänemark, Schweden, Slowakei, Polen, Litauen, Lettland, Russland.
Relation: dosenförmige Verzierung: [Fibel] 3.26.4. Dosenfibel.
Literatur: Schoknecht 1959; Capelle 1999, 458–459; Wamers 2000, 49–52; Cieśliński 2009, 193–201.

2.2.10. Halsring mit Pseudopuffern und Haken

Beschreibung: Den Halsring kennzeichnet ein Verschluss, der aus einem kleinen Häkchen an einem Ende und passenden Aussparungen am an-deren Ende besteht. Das Häkchen ist L-förmig oder knebelartig und greift in ein kleines rundes Loch. Im geschlossenen Zustand ist die Verschlusskons-truktion unsichtbar. Die Halsringe unterscheiden sich in verschiedenen Ausprägungen. Allen ge-mein sind verdickte kolbenartige Enden, die ke-gel- oder scheibenförmig sind. Der Ringstab ist in der Regel rund und kann aus einer Röhre oder mit-einander verdrehten Einzeldrähten bestehen. Als Material tritt vor allem Gold auf, gegebenenfalls in Kombination mit einer Eisenkonstruktion. Es gibt glatte schlichte Ringe und solche, die reichhaltig mit Filigranauflagen verziert sind.
Untergeordneter Begriff: Adler Typ IA3.
Datierung: jüngere Eisenzeit, Latène D (Reine-cke), bis ältere Römische Kaiserzeit, Stufe B2 (Eggers), 1. Jh. v. Chr.–2. Jh. n. Chr.
Verbreitung: Großbritannien, Südschweden, Dänemark, Frankreich, Belgien, Westdeutschland, Norditalien, Ukraine.
Literatur: Nylén 1968; Göbel u. a. 1991, 39–42; Nylén 1996; Capelle 1999, 458; Adler 2003, 217; 223; 277–284; Kulakov 2015.

2.2.10.1. Halsring Typ Havor

Beschreibung: Der Ringstab setzt sich häufig aus mehreren Einzeldrähten zusammen. Sie sind mit-einander zu einem Strang verdreht oder spiral-artig zu einer Röhre aufgewickelt. Selten besteht der Ringstab aus einer glatten Röhre. Sein Durch-messer beträgt 16–25 cm. Die Enden werden durch große, glatte, hohl gearbeitete Halbkugeln gebildet. An einem Pol befindet sich ein knebel-förmiger Stift, auf der Gegenseite ein kreisrundes Loch, in dem sich der Stift verhakt. Zwischen den großen runden Enden und dem Ringstab sitzt eine kegelförmige Blechmanschette. Sie ist flächig mit Filigranmustern verziert. Der Dekor besteht aus Reihen von Granulatkörnern, Perldraht und aus Draht gebogenen S-Schlingen und bildet Längs-zonen, Dreiecksmuster oder konzentrische Bögen. Der Ring besteht aus Gold.
Datierung: ältere Römische Kaiserzeit, 1.–2. Jh. n. Chr.
Verbreitung: Schweden, Dänemark, Ukraine.

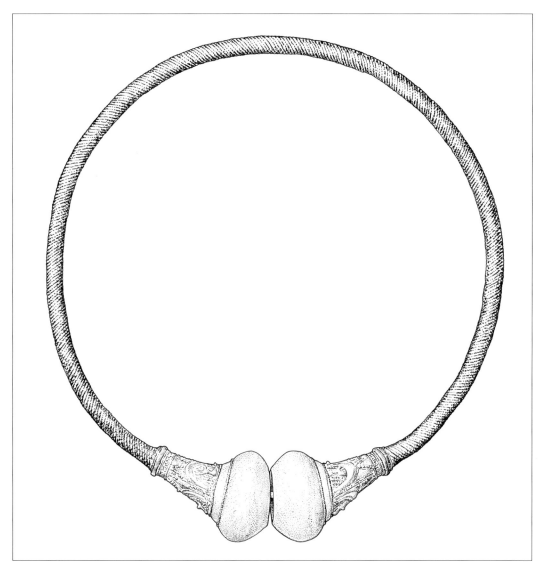

2.2.10.1.

Relation: verdrillte Drähte: 1.3.2.1. Tordierter Halsring mit ringförmigen Enden, 2.2.11. Geflochtener Halsring.
Literatur: Nylén 1968; Andersson 1995, 85–88; Nylén 1996, 29–50; Adler 2003, 277–284; Nylén u. a. 2005, 26–52; Kulakov 2015; Pesch 2015, 285–290.

2.2.11. Geflochtener Halsring

Beschreibung: Diese Ausprägung der Halsringe wird zwar als »geflochten« bezeichnet, es handelt sich technologisch aber um miteinander verdrehte Einzelstränge. Grundbestandteil sind Drähte aus Gold oder Silber. Bei der einfachen Form (2.2.11.1.) sind mehrere Drähte miteinander verdrillt. An die Enden ist jeweils eine ovale oder rhombische Platte gegossen, die mit einem Haken bzw. mit einer Öse abschließt. Die kom-

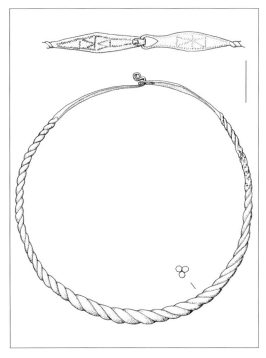

2.2.11.1.

plexere Form (2.2.11.2.) besteht aus dünneren Drähten, von denen in einem ersten Arbeitsschritt zwei oder wenige miteinander verdrillt werden. In einem zweiten Arbeitsschritt werden mehrere dieser tordierten Drahtpaare miteinander verdreht, wobei ein dickes Drahtbündel entsteht. Zusätzlich können einzelne weitere dünne Drähte eingebunden werden. Der Durchmesser der Ringe liegt bei 10–19 cm.
Datierung: Hochmittelalter, 10.–11. Jh. n. Chr.
Verbreitung: Norddeutschland, Dänemark, Schweden, Polen, Russland.
Relation: verdrillte Drähte: 1.3.2.1. Tordierter Halsring mit ringförmigen Enden; 2.2.10.1. Halsring Typ Havor.
Literatur: Stenberger 1958, 83–90; Hårdh 1973/74; Hårdh 1976, 47; Kóčka-Krenz 1993, 104–109; Wiechmann 1996, 39–42; Armbruster/ Eilbracht 2010, 85–87; 113–118.

2.2.11.1. Einfach geflochtener Halsring

Beschreibung: Eine Anzahl von Gold- oder Silberdrähten ist miteinander verdreht. Die Einzeldrähte nehmen häufig zur Mitte hin an Stärke zu, sodass der Ring einen kräftigen Mittelabschnitt und dünnere Enden aufweist. Verschiedentlich sind weitere einzelne dünne tordierte Drähte mit eingebunden. An den Enden sind schmale ovale oder rhombische Zierplatten aufgegossen. Sie weisen auf der Schauseite einen Dekor aus eingeschlagenen Kreis- oder Viereckmarken oder aus eingeschnittenen Tremolierstichlinien auf. Am Ende sitzt ein Haken-Ösen-Verschluss. Er besteht aus einem rund umgebogenen und in einer Spiralrolle endenden Haken sowie einer dreieckigen oder ovalen Öse. Der Halsring besitzt einen Durchmesser von 10,5–13 cm.
Datierung: Hochmittelalter, 10.–11. Jh. n. Chr.
Verbreitung: Norddeutschland, Dänemark, Schweden, Polen, Russland.
Literatur: Hårdh 1973/74; Hårdh 1996, 41–83; Wiechmann1996, 39–42.
(siehe Farbtafel Seite 27)

2.2.11.2. Mehrfach geflochtener Halsring

Beschreibung: Der Halsring besteht aus mehreren massiven Gold- oder Silberdrähten. In einem ersten Schritt wurden je zwei Drähte miteinander verzwirnt. Die auf diese Weise entstandenen Kordeldrähte sind in einem zweiten Schritt wiederum miteinander verzwirnt, sodass der Eindruck eines geflochtenen Rings entsteht. Die Enden der vier Stäbe wurden beidseitig durch den Anguss einer Zierplatte zusammengefasst. Sie besitzt einen ovalen oder rhombischen Umriss und ist mit Kreis- oder Rechteckpunzen bzw. Zierlinien im Tremolierstich dekoriert. Der Verschluss besteht aus einem aufgebogenen Haken mit abschließender eingerollter Spitze auf der einen und einer ovalen oder dreieckigen Aussparung auf der gegenüberliegenden Seite. Der Ringdurchmesser beträgt 11,5–17 cm.
Synonym: Halsring aus verzwirnten Goldstäben.
Datierung: Hochmittelalter, 10.–11. Jh. n. Chr.
Verbreitung: Norddeutschland, Polen, Russland, Dänemark, Schweden, Norwegen.

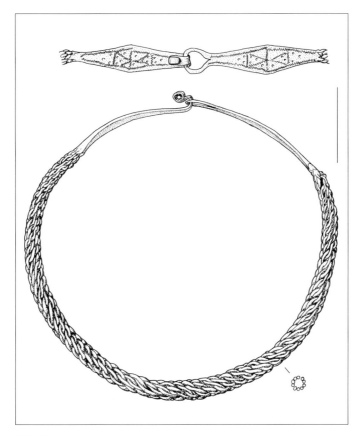

2.2.11.2.

Literatur: Hårdh 1973/74; Hårdh 1996, 41–83; Wiechmann 1996, 39–42.
(siehe Farbtafel Seite 27)

2.3. Einteiliger Halsring mit Steckverschluss

Beschreibung: Ein Steckverschluss besteht aus einem stöpselartigen Stift an einem Ende des Rings und einem Loch der entsprechenden Größe am anderen Ende. Bei den einteiligen Halsringen erfolgt der Verschluss durch die Materialspannung. Vereinzelt sichert ein Splint die feste Verbindung der Enden. Die Ringe sind häufig durch Rippen, Wülste und Knoten plastisch verziert. Dabei kann sich der Verschluss im Bereich der Zierzone befinden, gegenüberliegend oder seitlich dazu.
Datierung: Eisenzeit, Hallstatt D–Latène B (Reinecke), 6.–3. Jh. v. Chr.

Verbreitung: Westdeutschland, Schweiz, Österreich, Tschechien.
Relation: ineinandergesteckte Enden: 1.1.11. Hohlblechhalsring, 1.1.12. Hohlring mit einfach ineinandergeschobenen Enden.
Literatur: Haffner 1976, 12; Zürn 1987, Taf. 410,4; F. Müller 1989, 23–27; Adler 2003, 242.

2.3.1. Halsring mit Kugelende und Steckverschluss

Beschreibung: Der Halsring von 13–15 cm Durchmesser ist drahtförmig. Seine Stärke liegt bei 0,3–0,5 cm und ist gleichbleibend. Das eine Ringende ist zu einer kleinen Kugel oder einem Doppelkonus verdickt und weist eine Eintiefung auf. Das andere Ende läuft in einen Dorn aus, der sich zum Verschluss des Rings in die Vertiefung

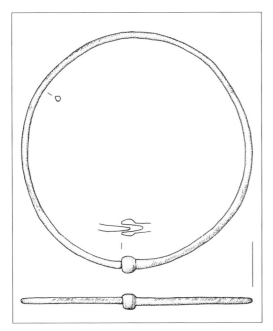

2.3.1.

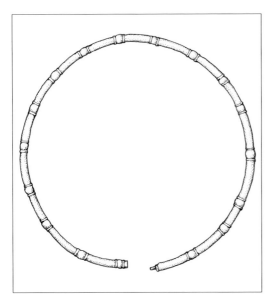

2.3.2.

umlaufen. Der Ring besteht meistens aus Bronze; auch Silber ist möglich.

Datierung: jüngere Eisenzeit, Latène A–B (Reinecke), 5.–3. Jh. v. Chr.

Verbreitung: Südwestdeutschland, Schweiz, Österreich, Tschechien.

Literatur: Wilvonseder 1932, 272–274; Zürn 1987, Taf. 331 B; Kaenel 1990, 111 Taf. 45,3; Adler 2003, 391; Čižmářová 2004, 142.

2.3.2. Drahtförmiger Halsring mit Steckverschluss

Beschreibung: Der dünne rundstabige Bronze-ring besitzt eine gleichbleibende Stärke von etwa 0,5 cm; sein Durchmesser beträgt 13–21 cm. Das eine Ringende weist einen abgesetzten, sich dornartig verjüngenden Stift auf; das andere Ende hat eine entsprechende konische Vertiefung. Zu-sammengesteckt bilden diese beiden Elemente den durch Materialspannung gesicherten Ver-schluss. Über den Ringstab sind in gleichen Ab-ständen perlenartige Zierelemente verteilt. Sie bestehen aus Gruppen von schmalen Rippen, die quergekerbt sein können. Querrillengruppen kön-nen an den Zwischenstücken auftreten.

Datierung: jüngere Eisenzeit, Latène A (Reinecke), Hunsrück-Eifel-Kultur IIA (Haffner), 5.–4. Jh. v. Chr.

Verbreitung: Rheinland-Pfalz, Saarland, Tsche-chien.

Literatur: Haffner 1976, 12 Taf. 43,6; Waldhauser 2001, 205.

2.3.3. Drahtförmiger Halsring mit Steckverschluss innerhalb der Zierzone

Beschreibung: Der dünnstabige Halsring ist aus Bronze gegossen. Er ist im mittleren Bereich un-verziert. Eine ausgedehnte Zone beiderseits der Enden ist mit einer feinen Profilierung in Form von flachen Rippen und Knoten ausgestaltet. Sie nimmt insgesamt etwa ein Drittel bis die Hälfte des Rings ein. Dabei wechseln Abschnitte mit einer dichten Folge von Wülsten, Rippen und Kehlun-gen mit glatten Zonen, die ein Linienmuster aus

stecken und mit einem Splint sichern lässt. Eine Verzierung ist spärlich. Es kommen einige Quer-riefen an den Enden vor. Sie können um einfache Winkelmuster oder Kreisaugen ergänzt sein. Zu-sätzlich kann eine Zierleiste auf der Außenseite

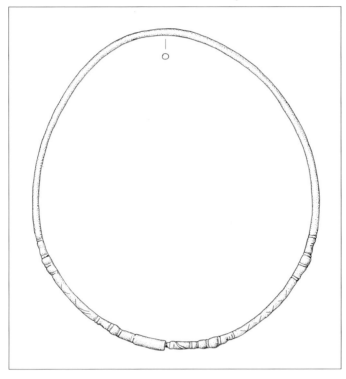

2.3.3.

Leiterbändern oder Kreuzmustern zeigen. In der Mitte der Zierzone befindet sich der Verschluss, der aus einem kurzen Dorn am einen und einer entsprechenden Vertiefung am anderen Ende besteht. Durch die Materialspannung bleibt der Ring geschlossen und der Verschluss ist verdeckt. Der Halsring besitzt einen Durchmesser um 16–17 cm, die Stärke liegt bei 0,4–0,5 cm.

Synonym: Bronzehalsring mit ineinandergesteckten Enden.

Datierung: jüngere Eisenzeit, Latène A (Reinecke), 5. Jh. v. Chr.

Verbreitung: Schweiz.

Literatur: Hodson 1968, 48 Taf. 24; Kaenel 1990, 52.

2.3.4. Drahtförmiger Halsring mit Steckverschluss im Nacken

Beschreibung: Die Verzierung des dünnen Bronzehalsrings hat ihre Profilierung im Gussverfahren

erhalten und weist eine Hauptzone in Ringmitte auf, die etwa ein Drittel des Rings umfasst. Sie besteht aus einer Abfolge von kugelartigen Knoten, Wülsten und Rippen, die drei symmetrische Gruppen bilden und von langen, mit Linienbändern verzierten Abschnitten verbunden werden. Knoten und Wülste können mit eingeschnittenen Dekoren wie Spiralreihen, Wellenbändern oder menschlichen Masken verziert sein. Auch Auflagen aus Bein oder Koralle sind möglich. An dem der Zierzone gegenüberliegenden Bereich oder seitlich davon befindet sich ein Stöpselverschluss. Er sitzt in Ringmitte oder seitlich davon. Er besteht aus einem langen konischen Dorn am einen und einem tiefen Loch am anderen Ende, die ineinandergesteckt den Ring schließen. Auch der Bereich beiderseits der Enden kann mit einfachen Rippen oder eingeschnittenen Zierlinien dekoriert sein, bleibt jedoch insgesamt schlicht.

Datierung: jüngere Eisenzeit, Latène A (Reinecke), 5. Jh. v. Chr.

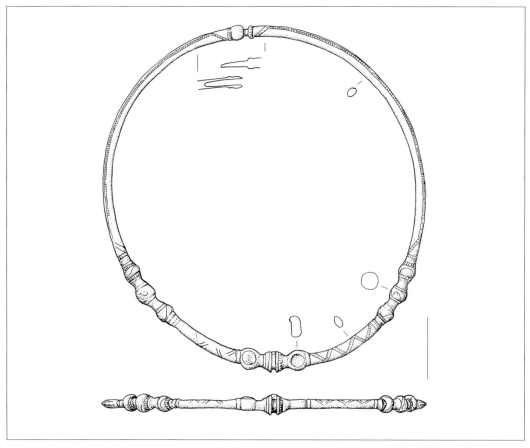

2.3.4.

Verbreitung: Schweiz.
Literatur: Stähli 1977, 180; F. Müller 1989, 104; Kaenel 1990, 110–111 Taf. 42,5; F. Müller u. a. 1999, 71.

2.3.5. Oberrheinischer Scheibenhalsring mit Steckverschluss

Beschreibung: Der Halsring ist aus Bronze gegossen. Das vordere Viertel nimmt eine reichhaltig verzierte Zone ein. Es dominieren drei Scheiben, von denen die mittlere geringfügig größer ist als die beiden äußeren. Alle tragen eine halbkugelige oder kegelstumpfförmige Zierauflage aus rotem Glas, die mit einem zentralen Stift mit großem Zierknopf angenietet ist. Zwischen den Scheiben befinden sich jeweils zwei Verdickun-

gen. Die innere besitzt etwa Kugelform. Sie ist mit eingetieften Mustern versehen, die mit einer roten Glaspaste ausgefüllt sind. Dabei überwiegen Spiralmotive und Wellenranken. Die äußere Verdickung ist doppelkonisch, puffer- oder balusterförmig und unverziert. Die Zierzone endet auf beiden Seiten mit einer weiteren mit Glaspaste verzierten Kugel. Auf der linken Seite schließt daran der Nackenteil an. Der Ring wird auf der rechten Seite asymmetrisch mit einem konischen Stöpsel geschlossen. Der Nackenteil weist drei oder fünf leichte Anschwellungen auf, die ebenfalls Riefenmuster mit roter Glaseinlage besitzen können. Insgesamt lassen sich grazile Ringe (Müller Gruppe B) von etwas kräftigeren Stücken (Müller Gruppe C) unterscheiden, worin sich auch eine chronologische Abfolge abbildet.

Synonym: Scheibenhalsring mit emailliertem Dekor; Müller Gruppe B/C.
Datierung: jüngere Eisenzeit, Latène B (Reinecke), 4.–3. Jh. v. Chr.
Verbreitung: Nordschweiz, Elsass, Baden-Württemberg, Hessen, Oberösterreich.
Relation: Scheibenhalsring: 2.5.3. Oberrheinischer Scheibenhalsring mit Verschlussteil, 2.5.4. Scheibenhalsring Typ Waltershausen, 2.5.5. Schwerer Scheibenhalsring mit Pseudopuffern.
Literatur: Viollier 1916, 41; Giessler/Kraft 1944; Krämer 1964, 17–18 Taf. 4,2; Schaaff 1974; Kimmig 1975; Joachim 1980; F. Müller 1989, 23–27; F. Müller 1996; Tiefengraber/Wiltschke-Schrotta 2015, 63.

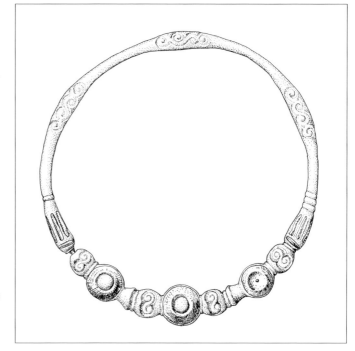

2.3.5.

2.3.6.

2.3.6. Hohlblechhalsring mit Stöpselverschluss

Beschreibung: Ein dünnes Bronzeblech ist zu einem röhrenförmigen Ring gerollt. Die Blechkanten stoßen auf der Ringinnenseite zusammen und bilden dort einen schmalen Spalt. Die Ringstärke ist gleichbleibend und liegt bei 0,6–0,7 cm. Kurz vor dem einen Ringende sitzt eine Blechmanschette. Das nachfolgende Schlussstück verjüngt sich stöpselförmig. Das Gegenende ist gerade abgeschnitten und kann leicht geweitet sein, sodass das stöpselförmige Ende eingesteckt werden kann und in der Manschette einen Anschlag findet. Auf der Manschette und an beiden Ringenden können sich zur Verzierung Kreisaugen oder Winkelmuster sowie die Manschettenränder begleitende schmale Rippen befinden. Darüber hinaus ist der Ring unverziert. Der Ringdurchmesser beträgt um 15,5–18 cm.

Datierung: jüngere Eisenzeit, Latène A–B1 (Reinecke), 5.–4. Jh. v. Chr.

Verbreitung: Südwestdeutschland, Schweiz.

Literatur: Bittel 1934, 68; Krämer 1964, 17; Hodsen 1968, 46 Taf. 16–17; Zürn 1987, 204 Taf. 429 D 2.

2.3.7. Hohlblechhalsring mit Muffenverschluss

Beschreibung: Grundbestandteile sind ein rundstabiger Hohlblechring mit innen umlaufendem Schlitz und eine Verbindungsmuffe, die an beiden Enden mit einem Stift festgesteckt ist. Der Ringkörper ist in Treibtechnik hergestellt, kann unverziert sein oder eine einfache geometrische Ritzverzierung im Bereich der Ringenden aufweisen. Daneben kommen komplexe Dekore aus einer Auffelderung in Zierabschnitte sowie Sparrenmuster vor. Auch Rankenmuster oder stilisierte Gesichtsdarstellungen treten auf. Die Muffe besteht in der Grundform aus einer Hohlkugel mit kurzen röhrenförmigen Stutzen an gegenüberliegenden Seiten zur Fassung der Ringenden. Die Alternative

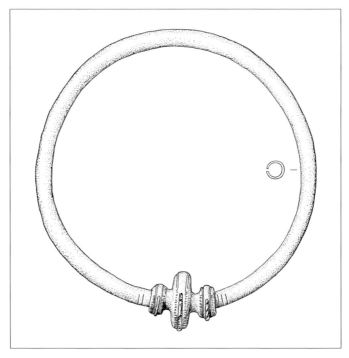

2.3.7.

bilden eine Tonnenform oder eine quer gestellte Scheibe. Zusätzlich können auch die Stutzen mit kleinen scheibenförmigen Wülsten dekoriert sein. Die Muffe kann streifenförmige Einlagen aus Koralle besitzen, eine getriebene Spiralranke aufweisen oder mit einfachen Rillen oder Kerbreihen dekoriert sein. Der Halsring besteht aus Bronze. Er besitzt einen Durchmesser von 15–17 cm.
Synonym: Halsring mit Stöpselverschluss; Voigt Typ E/2.
Datierung: jüngere Eisenzeit, Latène B (Reinecke), 4.–3. Jh. v. Chr.
Verbreitung: Südwest- und Mitteldeutschland, Ostfrankreich, Schweiz, Österreich.
Relation: 3.1.4. Geschlossener Halsring mit polygonalem Querschnitt.
Literatur: Engels 1967, 43; Joachim 1968, 133; Voigt 1968, 153–154; Joachim 1977a, 40 Abb. 14,1; Cordie-Hackenberg 1992, 177.

2.3.8. Halsring mit Steckverschluss

Beschreibung: Der Halsring besteht aus einem massiven, dicken Golddraht. Eine Hälfte des Rings ist glatt und unverziert, die andere reichhaltig ausgestaltet. Zwischen symmetrisch angebrachten, runden doppelkonischen Hülsen, die mit Filigrandraht dekoriert sind, befindet sich Drahtumwicklung. Der verzierte brustseitig getragene Teil weist mittig einen Steckverschluss auf. Er wird von einer größeren, ebenfalls runden, doppelkonischen Hülse bedeckt, die zusätzlich Granulation trägt. Der Ring hat einen Durchmesser von ca. 22 cm.
Datierung: jüngere Römische Kaiserzeit, 3. Jh. n. Chr.
Verbreitung: Slowakei.
Literatur: Prohászka 2006, 43–45; Pesch 2015, 325.

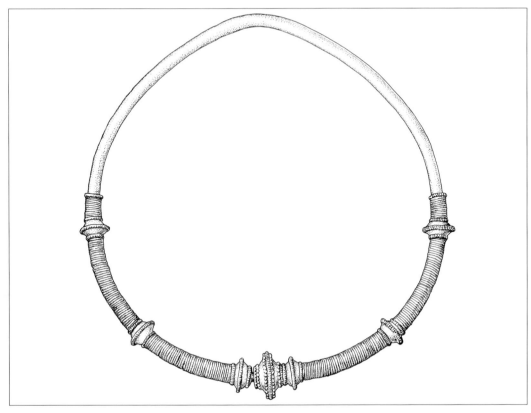

2.3.8.

2.3.9. Bandförmiger Halsring

Beschreibung: Der Ring besteht aus einem horizontalen Bronzeband von 1,0 cm Breite und 0,2 cm Stärke. Die Ränder sind leicht abgesetzt oder durch eine Rille betont. Auf der Ober- und der Unterseite befindet sich eine gleichmäßige und flächig ausgeführte Verzierung. Sie besteht aus einem regelmäßigen Wechsel von Zierfeldern mit Kreisaugen und solchen mit radialen Rillen. Die einzelnen Felder werden durch X-förmige Motive getrennt. Das eine Ringende ist zu einem langen rundstabigen Dorn abgesetzt. Das andere Ende ist zu einem dicken Draht ausgezogen, der zu einer langen Spiralrolle aufgewickelt ist. Der Dorn kann zum Verschluss des Rings in die Spiralrolle gesteckt werden.

Datierung: jüngere Eisenzeit, Latène C (Reinecke), 3.–2. Jh. v. Chr.

Verbreitung: Tirol.

Literatur: Kasseroler 1957, 17; Gleirscher 1987/88; A. Lang 1998, 86–87.

2.4. Halsring mit Ringverschluss

Beschreibung: Ein sehr dünner drahtartiger Bronzeringstab schließt an beiden Enden mit einer klei-nen ringförmigen Öse oder einer Drahtschlaufe ab. In den meisten Fällen liegen die Ösen in Ringebene. Nur vereinzelt stehen sie quer dazu. Die Ösen sind in der Regel mit einem kleinen Drahtringlein, einer kurzen Kette oder einem S-förmigen Haken verbunden, die aber verschiedentlich verloren gegangen sind. Der Querschnitt des Halsrings ist überwiegend rund. Zu den seltenen Vertretern gehören vierkantige Ringe, die dann stets tordiert sind. Weit verbreitet werden einzelne oder zahlreiche Glasperlen in den Halsring eingehängt; auch kleine Drahtringlein kommen vor.

Synonym: Halsring mit Ösen-Ring-Verschluss.

Datierung: jüngere Eisenzeit, Latène A–B1 (Reinecke), 5.–4. Jh. v. Chr.; ältere Römische Kaiserzeit, Stufe B (Eggers), 1.–2. Jh. n. Chr.

Verbreitung: Nordfrankreich, Deutschland, Nordschweiz, Oberösterreich.

Literatur: Viollier 1916, 39; Geisler 1974, 42 Taf. 32; Pauli 1978, 134; Geisler 1984, 124; Joachim 1992, 14–21; Stöllner 2002, 74.

2.4.1. Glatter Ösenhalsring

Beschreibung: Ein dünner rundstabiger Drahtring besitzt an seinen Enden kleine ringförmige Ösen. Sie sind zum Verschluss des Rings in der Regel mit einem kleinen Drahtringlein verbunden. Dekor und Profilierung sind stark reduziert. Als einzige Verzierung treten im Bereich der Enden wenige Querkerben oder flache Rippen auf. Selten ist ein größerer Abschnitt beiderseits der Enden mit einer feinen Rippung versehen. Die Ringe bestehen aus Bronze oder Eisen und besitzen einen Durchmesser von 13–16 cm.

Synonym: endverzierter Ösenhalsring.

Datierung: jüngere Eisenzeit, Latène A–B1 (Reinecke), 5.–4. Jh. v. Chr.

Verbreitung: Mittel- und Süddeutschland, Ostfrankreich, Nordschweiz, Oberösterreich.

2.3.9.

Relation: 2.2.5. Drahtring mit Haken-Ösen-Verschluss.
Literatur: Penninger 1972; Pauli 1978, 134; Heynowski 1992, 36; Joachim 1992, 14–21.

2.4.2. Tordierter Ösenhalsring

Beschreibung: Ein vierkantiger dünner Draht aus Bronze oder Eisen ist tordiert und zu einem Ring von etwa 13–15 cm Durchmesser gebogen. Es kommen engere oder weite Torsionen vor, auch eine gewisse Ungleichmäßigkeit kann auftreten. Daneben gibt es Stücke, die im Gussverfahren hergestellt sind. Bei diesen Ringen ist die Drehung eng und gleichmäßig. Die Enden weisen häufig kurze unverzierte Abschnitte auf; den Abschluss bildet jeweils eine kleine kreisförmige Öse in Ringebene. Ein kleines Drahtringlein verbindet die beiden Ösen. Mehrere Querkerben, vereinzelt auch eine größere kugelige Verdickung, können die Endabschnitte betonen.
Datierung: jüngere Eisenzeit, Latène A–B1 (Reinecke), 5.–4. Jh. v. Chr.
Verbreitung: Nordfrankreich, West- und Süddeutschland, Oberösterreich.
Literatur: Engels 1967, Taf. 19 B 1; Zürn 1987, Taf. 392; Joachim 1992, 14–21.

2.4.3. Ösenring mit kugeligen Endstücken

Beschreibung: Der verhältnismäßig kleine Bronzering besitzt in der Regel einen runden drahtartigen Ringkörper. Kennzeichnend ist

2.4.1.

2.4.2.

jeweils eine große kugelige Ver-
dickung vor den Ösenenden. Sie
kann von wenigen Kerben oder
flachen Rippen flankiert sein. Den
Abschluss bilden kleine ringförmi-
ge Ösen, die in Ringebene ausge-
richtet und meistens durch ein klei-
nes Drahtringlein verbunden sind.
Darüber hinaus tritt keine weitere
Verzierung auf. Der Durchmesser
der Ringe liegt bei 14–15 cm, die
Drahtstärke bei 0,3–0,4 cm.
Datierung: jüngere Eisen-
zeit, Latène A–B1 (Reinecke),
5.–4. Jh. v. Chr.
Verbreitung: Südwestdeutsch-
land, Schweiz, Oberösterreich.
Relation: Kugelenden: 1.3.3.
Halsring mit Kugelenden; 2.3.1.
Halsring mit Kugelende und
Steckverschluss.
Literatur: Viollier 1916, 40;
Joachim 1992, 14–21; Wendling/
Wiltschke-Schrotta 2015, 139.

2.4.3.

2.4.4. Ösenring mit Knotenverzierung

Beschreibung: Der Halsring ist
aus Bronze gegossen. An in der
Regel drei oder vier Stellen gleich-
mäßig verteilt befindet sich eine
knotenartige Verdickung. Sie kann
aus jeweils einem kugeligen Mit-
telteil bestehen, das auf beiden
Seiten von einer kleineren Kugel,
Rippen oder Wülsten flankiert ist.
Hier können sich auch dreieckige
Felder aus eingeschnittenen Zier-
linien oder Kreispunzen befinden.
Lineare Muster treten in den Zo-
nen zwischen den Knoten auf. An
einem Knoten oder einer Zierzone
ist der Ring geöffnet. Die zentrale
Verdickung ist durch zwei kleine
ringförmige Ösen ersetzt, die ein
kleiner Drahtring verbindet.

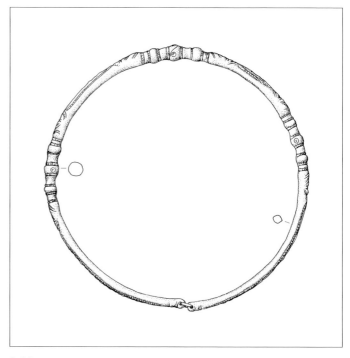

2.4.4.

Datierung: jüngere Eisenzeit, Latène A–B1
(Reinecke), 5.–4. Jh. v. Chr.
Verbreitung: Mittel- und Südwestdeutschland,
Schweiz, Oberösterreich.
Relation: 3.1.5. Mehrknotenhalsring.
Literatur: Viollier 1916, 40; Toepfer 1961,
Taf. 18,20; Hodson 1968, 47 Taf. 18; Joachim 1992,
14–21.

2.5. Mehrteiliger Halsring mit Steckverschluss

Beschreibung: Zwei ungleich große Hälften werden an einer oder beiden Kopplungsstellen durch eine Stöpselverbindung zusammengehalten. Sie besteht aus einem Stift, zu dem sich das eine Ende verjüngt, und einem röhrenförmigen Abschluss am anderen Ende, die sich ineinanderstecken und durch einen Splint oder eine andere Verriegelung sichern lassen. Diese Verbindung ist so konzipiert, dass sie im Wesentlichen unsichtbar bleibt und die weitere Gestaltung des Halsrings nicht stört.

Der Halsring zeichnet sich häufig durch eine ausladende Verzierung aus, die aus einer Aneinanderreihung großer Zierscheiben, plastischer oder figuraler Elemente bestehen kann, die Flexibilität des Rings aber soweit einschränken, dass eine zweiteilige Verschlusskonstruktion zum An- und Ablegen des Rings erforderlich ist.
Datierung: jüngere Bronzezeit bis frühe Römische Kaiserzeit, 12. Jh. v. Chr.–1. Jh. n. Chr.
Verbreitung: Mitteleuropa.
Literatur: Baudou 1960, 55; Keller 1984, 31;
F. Müller 1989, 27–35; Möller/Schmidt 1998,
593–594; Guggisberg 2000; R. Müller 2007,
272–273.

2.5.1. Geriefter Halsring mit hohler Rückseite

Beschreibung: Der Halsring ist in zwei Teilen aus Bronze gegossen. Er ist röhrenförmig hohl und besitzt auf der Unterseite einen breiten Spalt, der zur Stabilisierung mehrfach mit bandförmigen Stegen

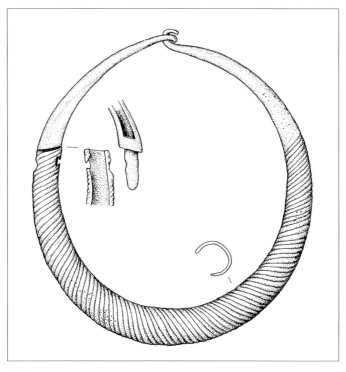

2.5.1.

überbrückt sein kann. Die Stärke ist in Ringmitte mit 1,2–2,0 cm am größten und nimmt zu den Enden hin kontinuierlich ab. Das eine Ende bildet einen rund nach außen umgebogenen Haken. Das andere Ende ist im letzten Ringsechstel gerade abgeschnitten. Hier ist ein gesondert gefertigter Haken mit einer Stöpselverbindung eingesetzt und mit Hilfe eines Splintes gesichert. Der Haken greift von unten oder von oben in sein Pendant. Der Ring zeigt eine Verzierung aus schmalen schrägen Rippen in dichter Folge, die eine Torsion imitieren. Bei einigen Ringen sind zusätzlich und in regelmäßigem Rapport drei oder vier benachbarte Rippen quergekerbt. Die Endbereiche sind davon ausgenommen. Sie sind entweder glatt und unverziert oder weisen eingeschnittene Liniengruppen oder Andreaskreuze auf. Der Durchmesser der Ringe liegt bei 13–19 cm.

Synonym: Minnen 1125–1127; Baudou Typ XVI B.
Datierung: jüngere Bronzezeit, Periode IV (Montelius), 12.–10. Jh. v. Chr.

Verbreitung: Dänemark, Südschweden, Norddeutschland.
Relation: 1.2.1.10. Plattenhalskragen, 2.1.3. Sichelhalsring, 2.1.4.1. Gedrehter Halsring mit strichverzierten Enden, 2.7. Halsring mit beweglichem Schloss.
Literatur: Mestorf 1885, 21 Taf. 27; Splieth 1900, 64–65; Kossinna 1917a, 95; Montelius 1917, 48–49; Sprockhoff 1932, 87–88; Sprockhoff 1937, 42; Broholm 1949, 54; Baudou 1960, 55; J.-P. Schmidt 1993, 57.
Anmerkung: Die Ringe wurden einzeln oder in Sätzen von zwei oder drei in der Größe gestaffelten Einzelexemplaren getragen.

2.5.2. Komposithalsring

Beschreibung: Der Halsring lässt sich in zwei etwa gleichgroße Hälften zerlegen. Das Nackenteil besitzt einen kreisrunden oder ovalen Querschnitt von gleichbleibender Stärke. Es weist in der Regel

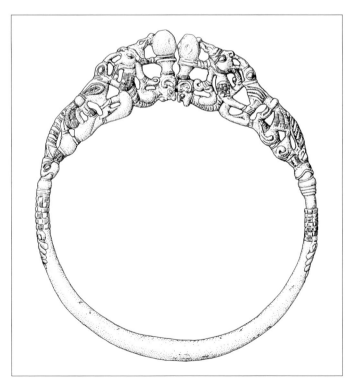

2.5.2.

lediglich ein kleines Zierfeld im Bereich der Enden auf, ist aber darüber hinaus unverziert. Den Abschluss bilden Stifte oder Knebel, die die Kopplung mit dem Brustteil erlauben. Das Brustteil ist außergewöhnlich reich verziert. Es weist einen sichelförmigen Umriss auf. Mehrere tropfenförmige Elemente heben meistens die Ringmitte hervor. Die Zonen beiderseits davon sind mit figürlichen Darstellungen plastisch verziert. Die Darstellungen wiederholen sich spiegelbildlich zur Mittelachse und sind auf Vorder- und Rückseite identisch. Es lassen sich mythologische Wesen erkennen, menschliche Darstellungen mit angewinkeltem Arm, Vogelwesen mit langem Federschwanz, Mensch-Tier-Mischwesen mit langen Ohren und Hörnern oder Gestalten mit Rindergesicht, Flügeln und Greifenklauen. Einzelne Kopfdarstellungen können Reihen bilden. Die einzelnen Figurenelemente sind aus dünnem Goldblech über ein Model gepresst, durch Ziselieren mit Details versehen und zu einer Gesamtkomposition zusammengelötet. Für die Verbindung der beiden Ringhälften gibt es unterschiedliche Konstruktionen. Die Enden können mit einer Muffe gefasst und mit einem Stift gesichert sein. Daneben kommen Ringe vor, deren Verbindung auf einer Seite drehbar arretiert ist, während die Gegenseite mit einem Splint fixiert wird. Technisch komplex ist die Konstruktion von einem T-förmigen Knebel als Abschluss des Nackenteils und einer Muffe mit entsprechender Aussparung, die durch eine Drehung den Verschluss sichert. Der Ring besitzt einen Durchmesser um 15–17 cm.
Datierung: jüngere Eisenzeit, Latène A–B1 (Reinecke), 5.–4. Jh. v. Chr.
Verbreitung: Westdeutschland, Schweiz.
Relation: Verzierung: 1.3.13. Offener Halsring mit figuralen Enden.
Literatur: Wyss 1975; Guggisberg 2000; Will 2002.

2.5.3. Oberrheinischer Scheibenhalsring mit Verschlussteil

Beschreibung: Das bronzene Brustteil nimmt etwa ein Viertel des Rings ein. Es besteht aus drei (Müller Gruppe D) oder fünf (Müller Gruppe E) Scheiben, die mit einer Auflage aus roter Glasmasse oder Koralle versehen sind. Der Durchmesser ist bei den äußeren Scheiben etwas geringer als bei der oder den mittleren und liegt um 2 cm. Der Scheibenrand kann Verzierungen in Form von Strichgruppen, Dellen oder plastischen S-Figuren aufweisen. Zwischen den Scheiben und an den Enden befinden sich jeweils kugelige Verdickungen. Sie besitzen einen erhabenen Dekor aus S-Figuren oder Wirbeln oder können mit aufgelegter Glaspaste verziert sein. Das Nackenteil weist in der Regel drei, selten fünf Anschwellungen auf, die im Bronzeguss plastisch dekoriert sind. Vielfach treten verklammerte Wirbel, Spiralen, Spiralranken, Blattreihen oder Lyramotive auf. Verschiedentlich kommen an den Enden längliche oder tropfen-

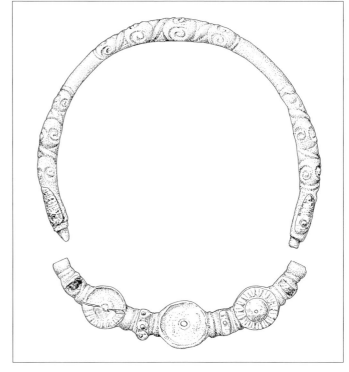

2.5.3.

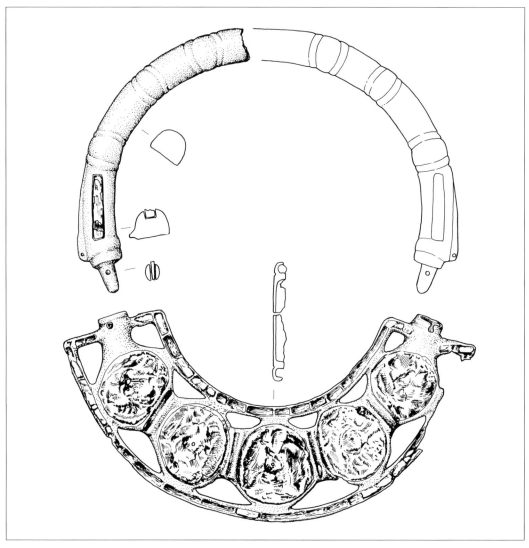

2.5.4.

förmige Aussparungen mit Glaseinlagen vor. Am
Ende des Nackenteils befinden sich kurze Stifte,
die zum Verschluss in entsprechende Eintiefun-
gen des Brustteils passen. Das rechte Ende ist ko-
nisch zugespitzt, das linke besitzt Keulenform mit
einem deutlich verjüngten Halsteil und ist drehbar
am Brustteil verankert. Der Ringdurchmesser liegt
bei 12,5–16 cm.
Synonym: Scheibenhalsring mit profiliert
gegossenem Dekor; Müller Gruppe D–F.

Datierung: jüngere Eisenzeit, Latène B2–C
(Reinecke), 4.–3. Jh. v. Chr.
Verbreitung: Nordschweiz, Ostfrankreich,
Westdeutschland, Ungarn.
Relation: 2.3.5. Oberrheinischer Scheibenhalsring
mit Steckverschluss, 2.5.4. Scheibenhalsring Typ
Waltershausen, 2.5.5. Schwerer Scheibenhalsring
mit Pseudopuffern.
Literatur: Schaaff 1974; Kimmig 1975; F. Müller
1985; F. Müller 1989, 27–32; F. Müller 1996.
(siehe Farbtafel Seite 28)

2.5.4. Scheibenhalsring Typ Waltershausen

Beschreibung: Der Halsring besteht aus zwei Teilen, die jeweils etwa eine Hälfte des Rings bilden. Der Ring besitzt einen Durchmesser von 20–24 cm. Er ist aus Bronze gegossen und mit Einlagen aus Knochen versehen, die mit einer Pechklebung montiert sind. Einige Ziereinlagen fehlen bei allen bisher bekannten Exemplaren, sodass auch weitere Materialien möglich sind. Das vordere Teil setzt sich aus einer gebogenen Reihe von fünf oder sechs großen Scheiben zusammen. Die Scheiben besitzen einen erhöhten Rand und einen dünnen Befestigungsstift, der gemeinsam mit einer Pechauflage einen vermutlich halbkugeligen, normalerweise nicht mehr erhaltenen Zieraufsatz fasste. Die Scheiben sind durch schmale Zwischenstücke verbunden und mit dünnen Leisten umrahmt. Auch diese Elemente besitzen Ziereinlagen. Auf beiden Seiten endet der Zierteil in einer Tülle zur Montage des Nackenstücks. Das Nackenteil besitzt eine flache Unterseite und eine gewölbte Schauseite, die mit einer Anordnung von plastischen Wülsten und Rippen dekoriert ist. An den Enden befinden sich auf der Oberseite jeweils ein viereckiges Zierfeld mit einer Einlage sowie an der Außenseite eine kammartige Leiste oder flügelartige Fortsätze. Die Enden des Nackenteils bestehen aus jeweils einem kräftigen Zapfen, der zur Verbindung mit dem Vorderteil dient und mit Splinte gesichert ist.

Datierung: jüngere Eisenzeit, Latène B2/C (Reinecke), 3. Jh. v. Chr.

Verbreitung: Niedersachsen, Thüringen.

Relation: 2.3.5. Oberrheinischer Scheibenhalsring mit Steckverschluss, 2.5.3. Oberrheinischer Scheibenhalsring mit Verschlussteil, 2.5.5. Schwerer Scheibenhalsring mit Pseudopuffern.

Literatur: R. Müller 1998; Cosack/König 2004; R. Müller 2007, 272–273; Cosack 2008, 88; 132–133; 175 Abb. 51.

2.5.5. Schwerer Scheibenhalsring mit Pseudopuffern

Beschreibung: Der Bronzering besteht aus zwei Bauteilen. Das Vorderteil nimmt etwa ein Viertel ein. Es setzt sich aus einer symmetrischen Abfolge von Zierelementen zusammen. In der Mitte befindet sich ein tonnenförmiges Element. Durch Querriefen und Ausschnitte, die mit Koralle eingelegt sein können, werden eng stehende scheibenförmige Stempelenden imitiert (Pseudopuffer). Auf beiden Seiten schließt sich flankierend je eine große Scheibe an. Sie besitzt einen aufgekragten Rand und ein zentrales Loch zur Befestigung

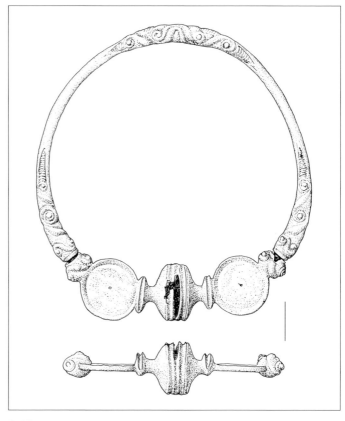

2.5.5.

einer Auflage aus Glasmasse oder organischem Material. Zwischen der Scheibe und dem Pseudopuffer befindet sich eine kugelige oder pufferartige Verdickung, die mit plastischen Spiralmotiven verziert sein kann. Je ein kugeliger Knoten sitzt an den Enden des Vorderteils. Er ist hohl und fasst die stumpfen Stöpselenden des Nackenteils, die teilweise durch Splinte gesichert sind. Das Nackenteil weist in der Mitte und an den Enden lange anschwellende Zonen auf, die plastische Muster tragen. An den Enden treten verklammerte Spiralen oder Spiralranken auf. Das Mittelmotiv besteht aus einer symmetrischen Wellenranke oder einem entwickelten Doppellyramuster. Der Ringdurchmesser liegt bei 14,5–17 cm.

Synonym: Müller Gruppe J; Möller/Schmidt Typ G.
Datierung: jüngere Eisenzeit, Latène B (Reinecke), 4. Jh. v. Chr.
Verbreitung: Rheinland-Pfalz, Hessen.
Relation: 2.3.5. Oberrheinischer Scheibenhalsring mit Steckverschluss, 2.5.3. Oberrheinischer Scheibenhalsring mit Verschlussteil, 2.5.4.

Scheibenhalsring Typ Waltershausen; Puffer: 1.3.8. Halsring mit Schälchenenden.
Literatur: Behrens 1927, 56 Abb. 199; Schaaff 1974; F. Müller 1989, 34–35; Möller/Schmidt 1998, 593–594.
Anmerkung: Vergleichbare Ringe mit vier Zierscheiben treten vereinzelt in Ungarn auf (F. Müller 1989, 35–36).

2.5.6. Halsring mit Pseudopuffern

Beschreibung: Der Ring ist zweiteilig. Das vordere Teil umfasst etwa ein Viertel des Rings. In der Mitte befindet sich ein zylindrisches, dosenförmiges Zierstück. Eine Mittelriefe oder eine Leiste imitiert engstehende Schälchenenden (Pseudopuffer). Das Zierstück kann plastische Verzierungen in S-Spiralen aufweisen. Die anschließenden stabförmigen Abschnitte sind durch zwei oder drei kugelförmige Verdickungen und dazwischen liegende pufferförmige Abschnitte gegliedert. Die Verdickungen weisen plastische Verzierungen auf

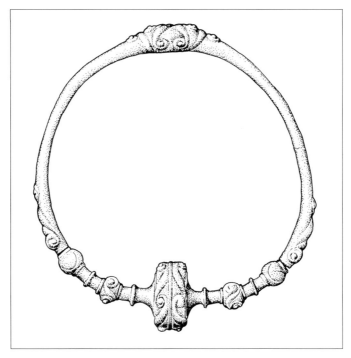

2.5.6.

oder besitzen ausgesparte Felder zur Aufnahme von Ziereinlagen. Das größere Nackenteil hat drei Zierfelder, die in der Mitte und an den Enden sitzen und durch eine Verdickung und plastische Verzierungen hervorgehoben sind. Dazu gehören fischblasenartige Auflagen, Spiralen oder Leierformen. Zur Verkoppelung der beiden Teile dient eine Stöpselverbindung, die mit Stiften gesichert ist. Die Ringe bestehen aus Bronze. Ihr Durchmesser liegt bei 15–16 cm.

Synonym: Möller/Schmidt Typ G.3.
Datierung: jüngere Eisenzeit, Latène B (Reinecke), 4.–3. Jh. v. Chr.
Verbreitung: Hessen.
Relation: 1.3.8. Halsring mit Schälchenenden.
Literatur: Kunkel 1926, 190 Abb. 182,1; Möller/Schmidt 1998, 593–594.
(siehe Farbtafel Seite 29 und Titel)

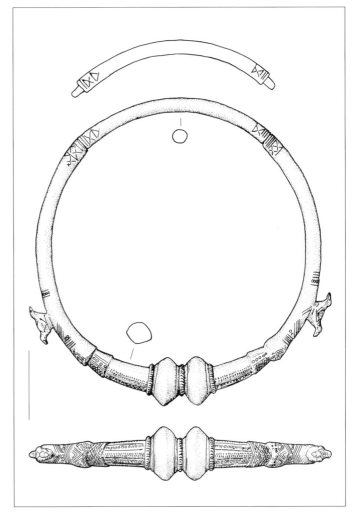

2.5.7.

2.5.7. Halsring mit Mittelknoten, Variante 1

Beschreibung: Der Bronzering besteht aus einem Nackenteil, das etwa ein Viertel des Rings umfasst, und einem großen Brustteil. Beide Elemente sind durch einen Steckverschluss mit Zapfenden miteinander verbunden. In der Mitte des Brustteils befinden sich zwei kräftige linsenförmige Knoten, die mit schmalen gekerbten Rippen abgesetzt sind. Dabei kann die Rippe zwischen den Knoten deutlich kräftiger sein, zuweilen sogar den Eindruck eines dritten Knotens hervorrufen. Die Bereiche beiderseits der Knoten können vielfältig verziert sein. Mehrfach befinden sich hier symmetrisch angeordnete, zur Ringmitte beißende Tierköpfe. Auch plastische aufgesetzte Vogelfiguren kommen vor. Zusätzlich oder ersatzweise ist der Ring mit einem Punzmuster versehen, das aus Reihen von geo-metrischen Stempeln besteht. Der Ansatz zum Nackenteil kann mit Querrillengruppen kaschiert sein. Insgesamt nimmt die Ringstärke kontinuierlich ab und ist im Nackenbereich am geringsten. Der Ring besitzt einen Durchmesser um 15–18 cm.

Datierung: frühe Römische Kaiserzeit, 1. Jh. n. Chr.
Verbreitung: Süddeutschland, Österreich.
Relation: 1.3.8. Halsring mit Schälchenenden, 2.1.7. Halsring mit Mittelknoten, Variante 2.
Literatur: Menke 1974, 147; Keller 1984, 31; Adler 2003, 39–41; 210; 244.

2.6. Scharnierhalsring

Beschreibung: Die variantenreiche Halsringform tritt vor allem durch eine Scharnierkonstruktion hervor. Der Ringkörper ist in gleichgroße Hälften oder etwa im Verhältnis 1 : 2 in zwei ungleiche Hälften geteilt. Die beiden Teile sind auf der einen Seite mit einem scheibenförmigen oder zylindrischen Scharnier verbunden, wobei das Scharnier aus den gut passenden Ringstabenden gebildet wird und mit einem Splintstift verschlossen ist. Eine Stiftverbindung sichert den Halt an der anderen Seite. Häufig tritt eine plastische Verzierung auf, bei der die Ringoberseite betont wird und einen Kranz aus Querwülsten oder Zacken bildet. Daneben kommen auch Ritz- und Punzmuster vor. Der Halsring ist aus Bronze gegossen.
Datierung: Eisenzeit, Stufe Ic–IIa (Keiling), 5.–2. Jh. v. Chr.
Verbreitung: Dänemark, Schweden, Norddeutschland, Nordpolen.
Literatur: Kostrzewski 1919, 73–79; Kostrzewski 1926, 106–108; S. Müller 1933, 3–12; Babeş 1993, 107–108; Brandt 2001, 95–100; Adler 2003, 271–276; Grygiel 2018, 136–144.
Anmerkung: Während der Völkerwanderungszeit gibt es in Skandinavien sehr große Halsringe mit Scharnierkonstruktion und Steckverbindung aus Gold (Pesch 2015, 269–278).

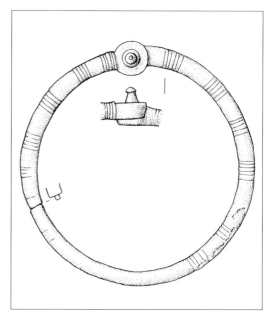

2.6.1.

2.6.1. Scheibenhalsring

Beschreibung: Der Bronzering besitzt einen kreisrunden oder ovalen Querschnitt von 0,7–1,4 cm. Der Durchmesser liegt bei 13–16,5 cm. Der Ring ist etwa im Verhältnis 1 : 2 in zwei Teile zerlegbar, die auf der einen Seite mit einem eingelassenen Stift, auf der anderen Seite durch ein Scharnier verbunden sind. Das Scharnier setzt sich aus den flachen scheibenförmigen Enden der Ringhälften sowie einem Verbindungsstift mit konischem Kopf zusammen. Es ist in der Regel auf der Außenseite mit Bogenmotiven verziert und kann auf der Oberseite konzentrische Kreise oder eine Triskele tragen. Eine kleine Gruppe von Ringen besitzt einen besonders kräftigen Ringstab von bis zu 1,8 cm Stärke und ist hohl gearbeitet (Brandt Typ III). Die Verzierung besteht allgemein überwiegend aus Querrillen oder flachen Wülsten, die gleichmäßig über den Ring verteilt oder in Gruppen angeordnet sind. Häufig treten sie nur auf der Oberseite auf. Bei einzelnen Stücken ist die Verzierung auf die Zonen beiderseits des Scharniers beschränkt. Als weitere Dekorelemente treten dichte Kreuzschraffen, Winkel oder Sparrenmuster sowie Tremolierstichreihen auf.
Synonym: Kronenhalsring Kostrzewski Typ I; Babeş Typ A.
Untergeordneter Begriff: Brandt Typ II; Brandt Typ III.
Datierung: Eisenzeit, Stufe Ic–IIa (Keiling), 5.–3. Jh. v. Chr.
Verbreitung: Dänemark, Norddeutschland, Nordpolen.
Literatur: Knorr 1910, 34; Kostrzewski 1919, 73–79; Kostrzewski 1926, 106–108; S. Müller 1933, 3–12; Hinz 1954, 165 Taf. 60,17; Babeş 1993, 107–108; Brandt 2001, 95–100.
(siehe Farbtafel Seite 30)

2.6.2. Kronenhalsring

Beschreibung: Bei der klassischen Form des Kronenhalsrings bildet ein Kranz aus spitzen Zacken den oberen Rand (Kostrzewski Typ III, Brandt Typ IV). Die Seiten der Zacken sind gerade oder leicht eingeschwungen. Ein Grat bildet den Abschluss. Bei einigen Ringen besteht die Profilierung aus kräftigen rundlichen Wülsten, die in gleichmäßiger Folge angeordnet sind oder im Wechsel mit schmalen Rippen auftreten (Kostrzewski Typ II, Brandt Typ IIa). Der Querschnitt der Ringe ist viereckig oder verrundet viereckig. Die Stärke liegt um 1,2–1,4 cm, der Durchmesser bei 13,5–14,5 cm. Auf der Ringaußenseite befinden sich mehrere tief eingefurchte Horizontalriefen. Der Ring lässt sich asymmetrisch in zwei Hälften zerlegen. Zur Verbindung dient ein zylindrisches Scharnier. Es setzt sich aus den scheibenförmigen Enden der Ringhälften zusammen und wird durch einen Stift mit rosettenartig profiliertem Kopf verschlossen, der deutlich aus dem Gesamtprofil heraustritt. Das Scharnier weist auf der Außenseite vielfach ein eingetieftes Andreaskreuz auf, das mit Email eingelegt ist.

Untergeordneter Begriff: Babeş Typ B; Babeş Typ C; Brandt Typ IIa; Brandt Typ IV; Kostrzewski Typ II; Kostrzewski Typ III.

Datierung: jüngere Eisenzeit, Stufe IIa (Keiling), 3.–2. Jh. v. Chr.

Verbreitung: Dänemark, Schweden, Norddeutschland, Nordpolen.

Literatur: Beltz 1906, 30–31; Kostrzewski 1919, 73–79; Kostrzewski 1926, 106–108; S. Müller 1933, 3–12; Seyer 1982, 146 Taf. 29,6; Babeş 1993, 107–108; Brandt 2001, 95–100.
(siehe Farbtafel Seite 30)

2.6.3. Kronenhalsring Typ Friedrichshof

Beschreibung: Der Halsring besteht aus drei Bauteilen: einem zweigeteilten Ringkörper und einem Scharnierstift. Der Ringkörper ist nur etwa 0,6 cm breit, aber um 4,0 cm hoch. Der Durchmesser liegt bei 14 cm. Die untere Kante des Rings kann leicht

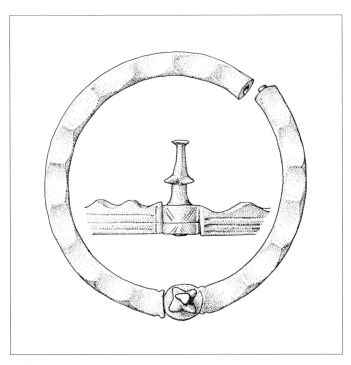

2.6.2.

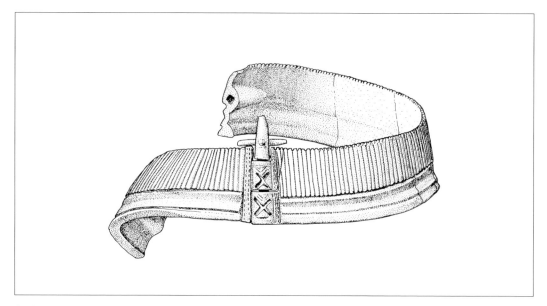

2.6.3.

verdickt sein. Es folgt eine Zone, die etwa das un-
tere Ringdrittel umfasst und mit zwei breiten Ho-
rizontalriefen versehen ist. Diese Zone schließt mit
einer kräftigen Riefe ab. Der obere Ringabschnitt
weist eine dichte Folge von vertikalen Riefen auf,
die den Eindruck dicht aneinandergereihter Stäbe
erzeugt. Der obere Rand ist entsprechend gekerbt.
Der Ring ist aus Bronze gegossen und etwa im Ver-
hältnis 1 : 2 in zwei ungleich große Hälften geteilt.
An einem Ende sind die beiden Stücke durch ein
Scharnier verbunden, das aus jeweils passge-
nauen Röhren besteht und mit einem Scharnier-
stift geschlossen wird. Der Scharnierstift ragt mit
einem profilierten Kopf deutlich über die Ober-
kante des Rings hinaus und besitzt zwei oder drei
seitliche Arme. Das Scharnier kann mit X-förmigen
Vertiefungen verziert sein, die mit Email ausgelegt
sind. Zusätzlich können einfache Punzreihen auf-
treten. Auf der Gegenseite sind die beiden Ring-
hälften mit einem Eisenstift verbunden, der in
einer kegelförmigen Ausbuchtung auf der einen
Seite steckt und in eine entsprechende Vertiefung
auf der anderen greift.
Datierung: jüngere Eisenzeit, Stufe IIa (Keiling),
3.–2. Jh. v. Chr.
Verbreitung: Mecklenburg-Vorpommern.

Relation: X-förmige Emailverzierung: 1.3.9.
Kolbenhalsring, [Fibel] 3.13.1. Kugelfibel.
Literatur: Keiling 1970; Brandt 2001, 99; Eggers/
Stary 2001, 76.

2.7. Halsring mit beweglichem Schloss

Beschreibung: Der Ringkörper besteht aus einem
oder mehreren Einzelteilen, die verhältnismäßig
starr sind. Um ein An- und Ablegen zu ermögli-
chen, besteht ein großer Abstand zwischen den
Enden, der durch ein gesondertes Verschluss-
stück überbrückt wird. Das Verschlussstück ist auf
der einen Seite über eine Öse beweglich mit dem
Ringstab verbunden und weist auf der anderen
Seite einen Haken auf, der in eine Öse am Ende
des Ringstabs greift. Alternativ können Haken und
Öse umgekehrt angeordnet sein. Sowohl hinsicht-
lich der Profilierung als auch in der weiteren Ge-
staltung des Rings gibt es vielfältige Variationen.
Datierung: jüngere Bronzezeit bis mittlere
Römische Kaiserzeit, 11. Jh. v. Chr.–3. Jh. n. Chr.
Verbreitung: Mitteleuropa.
Relation: 1.2.1.10. Plattenhalskragen, 2.1.3.
Sichelhalsring, 2.5.1. Geriefter Halsring mit hohler
Rückseite.

Literatur: Sprockhoff 1956, 143–144; R. Müller 1985, 57; Garbsch 1986; Adler 2003, 210–213; Laux 2016, 55–59.

2.7.1. Ziemitzer Halskragen

Beschreibung: Der Halsring ist aus Bronze gegossen. Auffallend ist der dreikantige Querschnitt, der in Ringmitte am größten ist und zu den Enden hin leicht abnimmt. Die Unterseite ist hohl. Riefen oder flache Leisten mit wechselndem Fischgrä-

tenmuster können einen konzentrischen Dekor bilden. Besonders charakteristisch ist eine dichte Folge von Ösen entlang der Außenkante. Sie ist entweder als eine Reihe runder Einzelösen gestaltet oder entsteht aus einer Winkelleiste, die von einem geraden Rahmen umgeben ist und zwei versetzte Reihen dreieckiger Ösen abteilt. In den Ösen hängen kurze Ketten aus Drahtringen, jeweils zwei Einzelringe gefolgt von einer Dreier- oder Vierergruppe. Die Ringenden bestehen aus einem runden Haken auf der einen und einer Öse

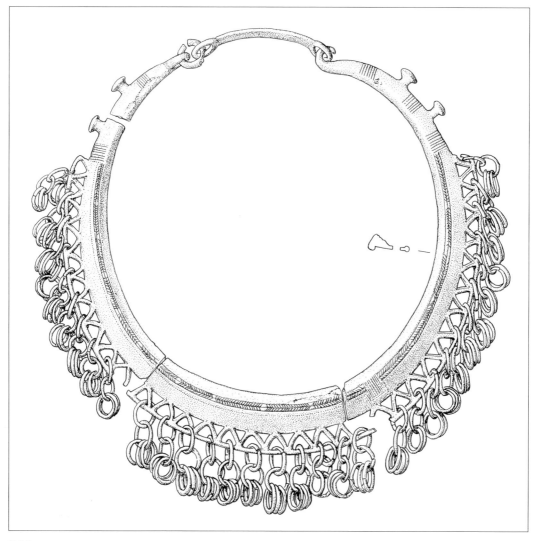

2.7.1.

auf der anderen Seite, zwischen denen ein Verbindungsstück eingehängt ist. Es kommen auch einfache Pufferenden vor. Seitlich sitzen ein oder zwei Knöpfe auf der Ringaußenseite. Die Endabschnitte des Rings sind mit Gruppen von Quer- oder Schrägriefen verziert. Der Durchmesser liegt bei 23 cm.

Datierung: jüngere Bronzezeit, Periode V–VI (Montelius), 8.–6. Jh. v. Chr.

Verbreitung: Mecklenburg-Vorpommern.

Relation: Ösen mit eingehängten Ringlein: 1.1.10.1. Ösenhohlring.

Literatur: Mestorf 1886, 80 Abb. 5515; Sprockhoff 1956, 143–144; Lampe 1982, 16; Foghammer 1989, 139.

2.7.2. Wendelring Typ Peine

Beschreibung: Der Ringstab ist so ausgetrieben, dass ein kreuzförmiger Querschnitt mit dünnen, weit ausgezogenen Lappen vorliegt. Die Stärke nimmt von der Ringmitte zu den Enden hin ab. Die weite Torsion wechselt an drei Stellen die Richtung. Der Ring endet auf der einen Seite in einer Öse, die in Schmiedetechnik oder im Überfangguss entstanden ist. Das andere Ringende zeigt die Form eines kleinen nach außen gebogenen Hakens. Dazwischen sitzt ein Verbindungsstück. Es besteht aus einer Kreisscheibe mit einem Spiralmotiv sowie großen gestielten Ösenringen auf beiden Seiten. Der Halsring ist aus Bronze. Er besitzt einen Durchmesser um 17–18 cm und eine größte Stärke von 2 cm.

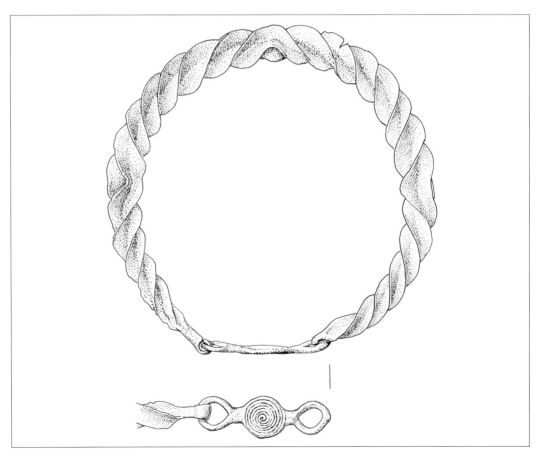

2.7.2.

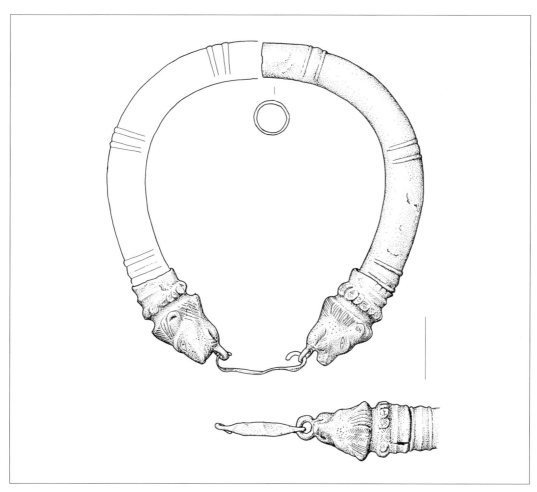

2.7.3.

Datierung: jüngere Bronzezeit, Periode VI (Montelius), 7. Jh. v. Chr.
Verbreitung: Niedersachsen.
Relation: Gestalt: 2.1.5.2. Scharflappiger Wendelring.
Literatur: Sprockhoff 1932, 104; Heynowski 2000, 18; Laux 2016, 55–56; Laux 2017, 66.

2.7.3. Reif mit Tierkopfenden

Beschreibung: Von der variantenreichen Ringform sind bislang nur Fragmente bekannt. Kennzeichnend sind ein röhrenförmig hohler Ringkörper sowie aufgesetzte Enden in Tierkopfform, die durch einen Verschlusshaken verbunden sind. Der Ring ist aus Bronzeblech gebogen und weist auf der Innenseite überlappende und verfeilte Kanten auf oder ist als dünne Röhre gegossen. Der Querschnitt ist kreisförmig bis oval. Die Ringstärke ist gleichbleibend oder nimmt von Ringmitte zu den Enden hin deutlich zu und beträgt maximal 1,5–2,8 cm. Die vorhandenen Fragmente legen nahe, dass der Reif in zwei Hälften hergestellt ist, wobei verschiedene Verbindungen – ineinandergesteckt, mit einer Öse verbunden oder mit einer Muffe gefasst – möglich erscheinen. Es treten Verzierungen in Form von regelmäßig verteilten Querwulstgruppen oder eines tropfenförmigen

Holzknotendekors auf, der die Herkuleskeule symbolisiert. An beiden Ringenden sind gesondert gefertigte plastische Tierköpfe, Löwen oder Panther, montiert. Eine Öse am Maul des Tieres kann mit einem Verschlusshaken verbunden werden. Der Ring besteht aus Bronze und zeigt Reste von Verzinnung oder Vergoldung. Der Durchmesser beträgt 15–18 cm.

Synonym: *torques*.

Datierung: Römische Kaiserzeit, 1.–3. Jh. n. Chr.

Verbreitung: Süddeutschland, Österreich, Italien, Ungarn.

Relation: tierkopfförmige Enden: 1.3.13. Offener Halsring mit figuralen Enden; Scharnier: 2.6. Scharnierhalsring.

Literatur: Grabert/Koch 1986, 325–332; Garbsch 1986, Abb. 2; Adler 2003, 210–213; Th. Fischer 2012, 237.

Anmerkung: Die Ringe dienten vermutlich – wie auch *armillae* und *phalerae* – als militärische Auszeichnungen (*dona militaria*). Nach Ausweis von Grabsteinen und Reliefs konnten sie einzeln um den Hals oder paarweise an den Schultern befestigt worden sein (Maxfield 1981, 88–89). Große Ähnlichkeit besteht zu einem goldenen Einzelstück der Völkerwanderungszeit aus Wolfsheim (Rheinland-Pfalz), das sich aus drei mit Scharnieren verbundenen Einzelstücken zusammensetzt und mit Tierköpfen abschließt (Behrens 1921/1924, 73–74; Quast 1999, 715; Schmauder 2002, 108–110).

3. Geschlossener Halsring

Beschreibung: Der Halsring ist fest verschlossen und bietet keine Möglichkeit, die Ringgröße zu verändern. Für die Herstellung ergeben sich mehrere Möglichkeiten: Der Ring ist in dieser Form massiv gegossen oder als geschlossener Ring getrieben (3.1.). Alternativ kann zunächst ein offener Ringstab gefertigt worden sein, dessen Enden zusammengeführt und im Überfangguss mit einer Manschette fest verbunden sind. Bei einer dritten technischen Variante sind die Enden vernietet (3.2.). Im Gegensatz zu einer Montage mittels eines Splints (vgl. 2.3.7., 2.5.) ist hier eine spätere –

regelmäßige – Zerlegung nicht vorgesehen. Alle geschlossenen Halsringe müssen beim An- und Ablegen über den Kopf gestreift werden, was eine entsprechende Größe erfordert.

3.1. Einteiliger geschlossener Halsring

Beschreibung: Der Halsring ist als geschlossener Ring hergestellt. Die meisten massiven, überwiegend rundstabigen Stücke sind in einem einzigen Gussverfahren erzeugt. Daneben existieren Ringe, die zunächst mit einem offenem Ringstab gegossen oder geschmiedet wurden, aber in einem zweiten Arbeitsschritt mit einer Manschette fest verschlossen sind. Dabei kann die Manschette die Form eines kugeligen Knotens besitzen oder an das Profil des Rings angepasst sein. Vor allem für Exemplare aus Edelmetall gibt es Ausführungen, die als geschlossener hohler Reif getrieben sind. Diese Ringe bestehen aus einem dünnen Blech und besitzen einen C-förmigen Querschnitt mit einem Spalt auf der Innenseite. Die Stabilität des Rings kann durch einen Kern aus anderem Material erhöht sein.

Datierung: jüngere Bronzezeit bis Eisenzeit, Periode V (Montelius), Hallstatt D–Latène A (Reinecke), 8.–4. Jh. v. Chr.

Verbreitung: Dänemark, Deutschland, Nord- und Ostfrankreich, Schweiz, Österreich.

Literatur: Haffner 1976, 10; Joachim 1977b; J.-P. Schmidt 1993, 57–58; Sehnert-Seibel 1993, 24–25; Nagler-Zanier 2005, 131–132; Hansen 2010, 89–94. *(siehe Farbtafel Seite 31)*

3.1.1. Schlichter geschlossener Halsring

Beschreibung: Der rundstabige Bronzering ist geschlossen. Er ist im Wachsausschmelzverfahren gegossen. Charakteristisch sind die deutlichen Reste des Herstellungsprozesses, die bei einem Teil der Ringe erkennbar sind. Sie zeigen sich in Überresten des Gusskanals, der häufig nur grob abgeschrotet ist (3.1.1.2.). Darüber hinaus kann die Oberfläche Gussungenauigkeiten aufweisen. Auffallend ist bei einem Teil der Ringe die geringe Größe, die oft nur 13–15 cm beträgt. Die Rin-

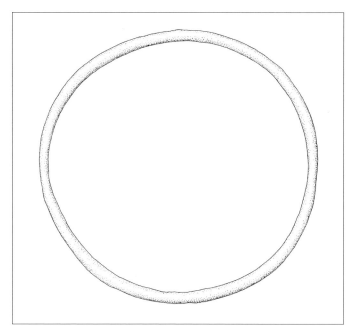

3.1.1.1.

ge sind überwiegend schlicht. Die auftretenden Dekore sind stets mit dem Guss erzeugt und bestehen aus Rippengruppen (3.1.1.3.) oder aus auf der Außenseite angesetzten Ringösen oder pilzförmigen Knöpfen (3.1.1.4.).

Datierung: Eisenzeit, Hallstatt D–Latène A (Reinecke), 7.–5. Jh. v. Chr.

Verbreitung: Südwestdeutschland, Ostfrankreich, Schweiz, Österreich.

Literatur: Schumacher 1972, 41–42; Schumacher/Schumacher 1976, 151; Kaenel 1990, 108–109; Sehnert-Seibel 1993, 24–25; Nagler-Zanier 2005, 131–132.

Anmerkung: Bei Ringen mit entsprechend geringer Größe muss das Anlegen bereits im Kindesalter erfolgt sein und der Ring blieb dauerhaft am Körper (Sehnert-Seibel 1993, 102; Tremblay Cormier 2018, 173–175).

3.1.1.1. Geschlossener rundstabiger Halsring

Beschreibung: Ein häufiger Vertreter im südwestdeutschen Raum ist der schlichte rundstabige Halsring. Er ist aus Bronze gegossen und weist in der Regel keine Verzierung auf. Der Durchmesser variiert zwischen 15 und 20 cm, die Stärke liegt bei 0,5–0,8 cm.

Datierung: Eisenzeit, Hallstatt D–Latène A (Reinecke), 7.–5. Jh. v. Chr.

Verbreitung: Südwestdeutschland, Schweiz, Österreich.

Literatur: Viollier 1916, 39; Hoppe 1986, 34; Zürn 1987, 47; 59; 69; 70; 91; 95–96; Sehnert-Seibel 1993, 24–25; Koepke 1998; Nagler-Zanier 2005, 131–132; Tremblay Cormier 2018, 171–172.

Anmerkung: Dünne geschlossene Bronze- oder Eisenringe um 30 cm Durchmesser kommen in Baden-Württemberg nach Ausweis ihrer Lage in Körpergräbern und der Darstellung auf der Steinstele von Hirschlanden als Leib- oder Hüftringe vor (Aufdermauer 1963, 22; Zürn 1987, 59).

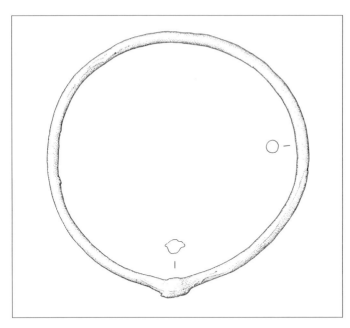

3.1.1.2.

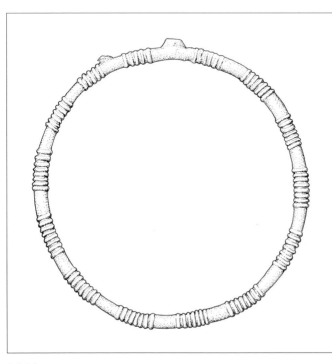

3.1.1.3.

3.1.1.2. Geschlossener Halsring mit Gusszapfen

Beschreibung: Der Bronzehalsring besitzt einen runden Querschnitt und ist geschlossen. Der Außendurchmesser beträgt überwiegend 15–17 cm, die Stärke liegt bei 0,5–0,8 cm. Der Ring ist nach dem Guss nicht oder nur wenig überarbeitet. Der Gusszapfen ist in der Regel grob abgeschrotet; die Schnittstelle kann überschliffen sein. Vereinzelt ist der Gusszapfen sogar vollständig belassen worden. Gussungenauigkeiten, perlige Gussreste und Grate kennzeichnen den Ring. Er ist stets unverziert. In einigen Fällen geben Korrosionsspuren einen Hinweis auf eine Umwicklung aus Stoff, Schnur, Bast oder Leder.

Datierung: ältere Eisenzeit, Hallstatt D (Reinecke), 7.–5. Jh. v. Chr.

Verbreitung: Hessen, Rheinland-Pfalz, Baden-Württemberg, Elsass, Schweiz.

Literatur: Kunkel 1926, 164 Abb. 164,8; Behaghel 1943, 23; Schumacher 1972, 41–42; Polenz 1973, 156–158; Haffner 1976, 9; Zürn 1987, 87; 159; Kaenel 1990, 108–109; Heynowski 1992, 30–32; Sehnert-Seibel 1993, 24–25; Nagler-Zanier 2005, 131–132.

3.1.1.3. Geschlossener Halsring mit Rippengruppenverzierung

Beschreibung: Der Ring ist in einem Stück aus Bronze gegossen. Er ist rundstabig und geschlossen. Über die Oberseite sind vier bis zwölf Gruppen von jeweils vier bis acht Querrippen gleichmäßig verteilt. Nach dem Guss fand kaum eine Überarbeitung statt. Der Gusszapfen wurde in der Regel abgeschnitten und überglättet; Grate

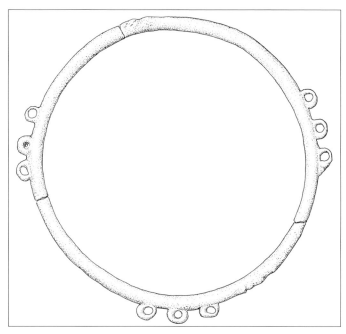

3.1.1.4.

und Gussreste verbleiben vielfach. Die Ringe sind mit 13–17 cm Durchmesser verhältnismäßig klein.
Datierung: ältere Eisenzeit, Hallstatt D (Reinecke), 6. Jh. v. Chr.
Verbreitung: Hessen.
Literatur: Kunkel 1926, 180 Abb. 164,7; Schumacher 1972, 41–42; Polenz 1973, 173; Heynowski 1992, 32.

3.1.1.4. Halsring mit Ösenbesatz

Beschreibung: Als charakteristisches Merkmal tritt eine Anzahl von kleinen ringförmigen Ösen auf, die an der Außenseite des Halsrings sitzen und in Ringebene ausgerichtet sind. Anzahl und Anordnung sind unterschiedlich. Mehrfach kommen eine Gruppe von drei Ösen oder drei Gruppen je drei Ösen vor, wobei die Gruppen stets asymmetrisch verteilt sind. Bei anderen Stücken sitzen die Ösen in dichter Folge auf einer Ringhälfte. Der Halsring ist in einem Stück aus Bronze gegossen. Häufig ist der Ansatz des Gusskanals nur unvollständig abgeschliffen. Er befindet sich immer in der Mitte des längsten ösenfreien Ab-

schnitts. Gussreste und Grate können auch an anderen Stellen des Halsrings sitzen. Selten treten zusätzlich einzelne Querrippen oder pilzförmige Aufsätze auf. Der Ring ist immer rundstabig und geschlossen. Der Durchmesser beträgt 14–19 cm.
Datierung: Eisenzeit, Hallstatt D–Latène A (Reinecke), 6.–5. Jh. v. Chr.
Verbreitung: Saarland, Rheinland-Pfalz, Hessen, Baden-Württemberg, Oberösterreich.
Relation: Halsring mit Ösen: 1.1.10.1. Ösenhohlring, 2.7.1. Ziemitzer Halskragen.
Literatur: Haffner 1965, 23–25; Polenz 1973, 173–174; Haffner 1976, 10 Taf. 95,13; Pauli 1978, 133; 136; Zürn 1987, 101; 181; Sehnert-Seibel 1993, 25–26.
(siehe Farbtafel Seite 31)

3.1.2. Geschlossener Halsring mit angegossener Verzierung

Beschreibung: Der Ring besteht aus einem einfachen geschlossenen Bronzerundstab von 0,4–0,5 cm Stärke. Er kann kreisförmig sein oder ein leichtes Oval beschreiben. An einer Stelle – bei

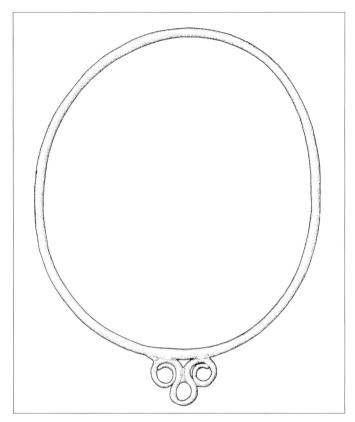

3.1.2.

den ovalen Exemplaren in der Mitte einer Schmal-
seite – ist außen eine plastische Verzierung ange-
setzt und im Herstellungsprozess mitgegossen.
Dabei handelt es sich um eine einfache Öse, einen
Dreipass in Form einer Öse mit eingeschlagenen
Enden oder um einen schmalen Bügel mit einge-
rollten Enden. Der Ring besitzt einen Durchmesser
von 14,5–17 cm.
Synonym: Kopfring; Halsring mit seitlichem
Zierfeld.
Datierung: Eisenzeit, Hallstatt D–Latène A
(Reinecke), 6.–5. Jh. v. Chr.
Verbreitung: Oberösterreich, Südwest-
deutschland.
Literatur: Pauli 1978, 132; 136; Zürn 1987, 171;
Koepke 1998; Stöllner 2002, 72.
Anmerkung: Ringe mit angegossener Verzierung
wurden in Oberösterreich um den Hals oder auf

dem Kopf vorwiegend von Kindern getragen
(Pauli 1978).
Als »torques ternaires« wird eine Ringform
bezeichnet, die während der Frühlatènezeit im
nordfranzösischen Marnegebiet vorkommt. Auch
dabei handelt es sich um einen geschlossenen
Ring mit einer außen angesetzten Verzierung, die
aber im Vergleich zu den österreichischen Ringen
weit formenreicher und umfänglicher ist. Der
Dekor kann an einer oder drei symmetrisch
angeordneten Stellen sitzen und besteht häufig
aus gestaffelten Bögen, die von Rundeln begleitet
werden, oder um Dreipässe aus Scheiben oder
kleinen Ringlein (Prieur 1950; Bretz-Mahler 1971,
53–55; Waldhauser 2001, 369).
Aus Besseringen (Saarland) liegt ein Goldring vor,
der eine seitlich montierte Applikation aus einer
Gruppe von in der Größe gestaffelter zigarrenför-

miger Stäbe als Blickfang aufweist. Sie ist seitlich von Greifvögeln eingefasst und über eine Zierborte mit dem Ringstab verbunden. Es handelt sich um ein singuläres Stück, das Ähnlichkeiten mit den Komposithalsringen (2.5.2.) aufweist (Haffner 1976, 172–173; Haffner 2014, 97–100).

3.1.3. Knotenring

Beschreibung: Der Halsring ist mit 18–27 cm Durchmesser verhältnismäßig groß. Er besteht aus einem Bronzedraht mit rundem oder ova-

lem Querschnitt von 0,3–0,7 cm Stärke, der zu einem Ring gebogen ist. Die beiden Enden überfasst eine lang ovale Muffe. Sie ist im Überfangguss aufgesetzt und besitzt in der Regel einen leicht verdickten Mittelteil, der beiderseits durch Riefen oder Rippen abgesetzt ist. Eine weitere Verzierung tritt nicht auf.

Datierung: ältere Eisenzeit, Hallstatt D (Reinecke), 7.–6. Jh. v. Chr.

Verbreitung: Oberösterreich, Süddeutschland.

Literatur: Kromer 1959, 189; 196; 199; Zürn 1987, 91; 187 Taf. 392,1; Nagler-Zanier 2005, 132.

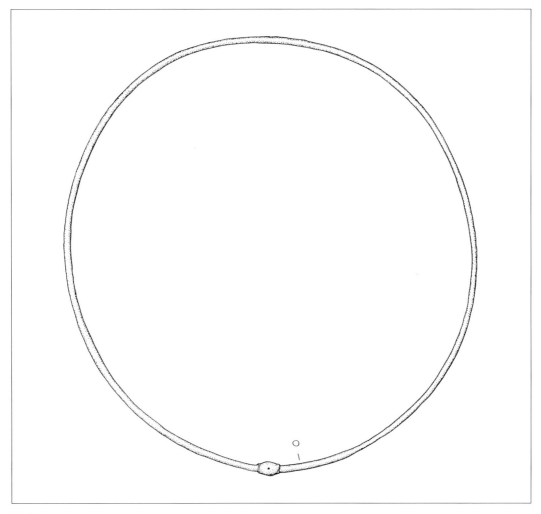

3.1.3.

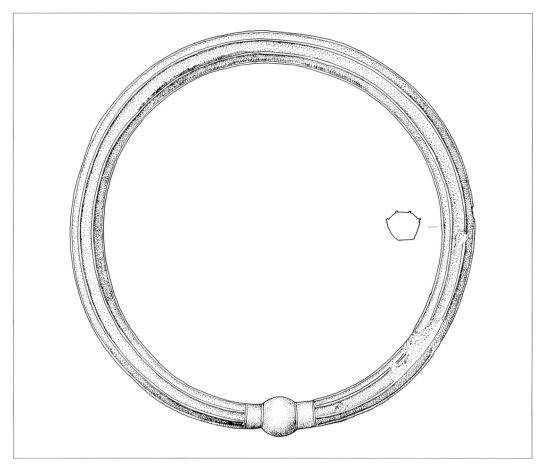

3.1.4.

3.1.4. Geschlossener Halsring mit polygonalem Querschnitt

Beschreibung: Der Ringstab besitzt einen sechs-oder achteckigen Querschnitt. Die Kanten sind auf der Sichtseite durch schmale längslaufende Leisten betont. Innen- und Unterseite des Rings sind häufig leicht verrundet. Die Ringstabstärke ist gleichbleibend, wobei sich zwischen etwas stärkeren Exemplaren (um 1,7 cm) und grazileren Formen (um 0,7–0,9 cm) unterscheiden lässt. An einer Stelle des Rings kann sich eine muffenartige Verdickung befinden. Sie ist kugelförmig, ovoid oder ein- oder zweimal eingeschnürt. Diese Verdickung ist in der Regel im Überfangguss erzeugt und umschließt die Enden eines vormals offenen

Rings. Die Facetten des Ringstabs können mit einfachen Mustern verziert sein. Neben Tremolierstichen kommen Reihen von Kreisen oder Kreisaugen vor. Der Durchmesser der Bronzeringe liegt bei 21–24 cm.

Datierung: Eisenzeit, Hallstatt D2/3–Latène A (Reinecke), 6.–5. Jh. v. Chr.

Verbreitung: Nordrhein-Westfalen, Rheinland-Pfalz, Hessen, Nordfrankreich.

Relation: 1.1.8. Halsring mit polygonalem Querschnitt, 1.3.3.1. Polygonaler Halsring mit Kugelenden.

Literatur: Marschall/Narr/von Uslar 1954, 141 Abb. 56,7; Haffner 1976, 9; Joachim 1977b; Nakoinz 2005, 91–92.

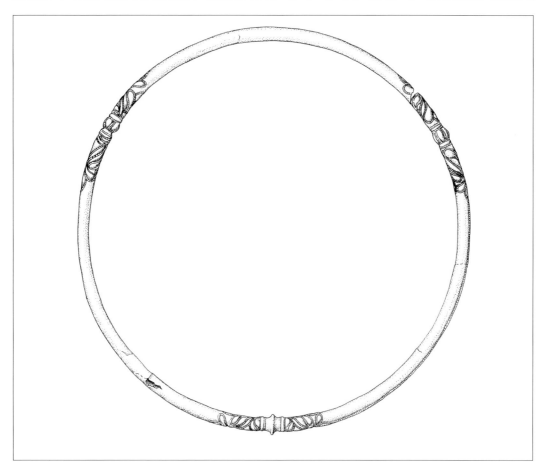

3.1.5.

3.1.5. Mehrknotenhalsring

Beschreibung: Eine seltene Form stellen geschlossene Halsringe dar, die an drei oder vier in gleichmäßigem Abstand über den Ringstab verteilten Stellen knotenartig verdickt sind. Die Knoten können als deutlich abgesetzte kugelartige Verdickungen in Erscheinung treten oder als Wulstungen, die jeweils auf beiden Seiten von rankenartigen Ornamenten eingefasst sind. Die Zwischenräume besitzen teilweise spiralig umlaufende Rillen, teilweise eine schmale horizontale Leiste auf der Außenseite. Es gibt verschiedene Fertigungstechniken. Der Ring kommt im Bronzeguss oder aus Bronzeblech vor. Bisher singulär ist eine Fassung aus Goldblech über einem Bleikern.

Der Durchmesser der Ringe liegt bei 14–21 cm, die Ringstabstärke bei 0,5–0,8 cm.

Datierung: jüngere Eisenzeit, Latène A–B1 (Reinecke), 5.–4. Jh. v. Chr.

Verbreitung: Rheinland-Pfalz, Nordfrankreich, Schweiz.

Literatur: Lindenschmit 1870; Giessler/Kraft 1944, 108; Haffner 1992, 42; Joachim 1992, 22; 28; Nortmann 2017, 42–45.

Relation: 2.4.4. Ösenring mit Knotenverzierung.

Anmerkung: In ihrem gesamten Erscheinungsbild ähneln diese Halsringe den Drei- und Vierknotenarmringen, mit denen sie zeitgleich sind (Joachim 1992).

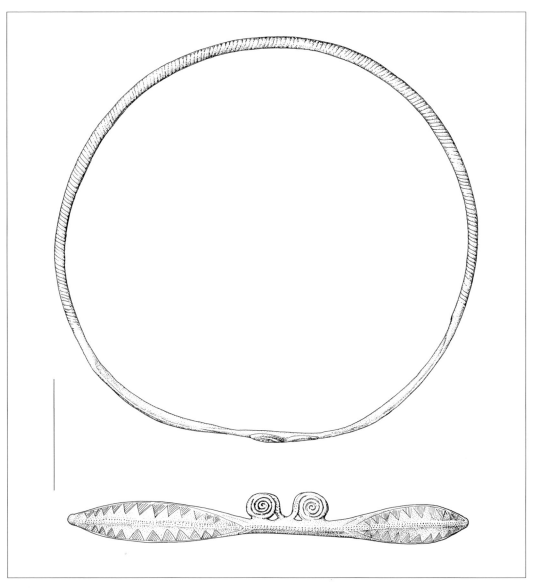

3.1.6.

3.1.6. Geschlossener Halsring mit Zierplatten

Beschreibung: Der runde Bronzeringstab ist gleichbleibend stark. Er ist mit einer Torsion versehen, die im Guss hergestellt wurde. Der Durchmesser liegt bei 21–23 cm. Auf einer Seite weitet sich der Ringstab zu zwei spitzovalen Zierplatten, die gemeinsam etwa ein Viertel des Umfangs ein-

nehmen. Die Zierplatten sind überwiegend auf der Außenseite dachförmig abgeschrägt. Bei einigen Stücken betont eine flache Leiste den Mittelgrat. Die Schauseiten sind mit eingeschnittenen Mustern und Punzreihen verziert. Punktlinien oder Reihen von kleinen Dreiecken bilden Konturlinien. Entlang der Plattenränder reihen sich Bögen oder schraffierte Dreiecke. Weniger häufig kommen

gegenständige Schiffsmotive vor. Zwischen den beiden Zierplatten befinden sich auf dem oberen Rand zwei brillenförmig angeordnete Spiralscheiben. Neben den in einem Guss hergestellten Halsringen gibt es Stücke, die erst durch eine Manschette im Überfangguss zu einem geschlossenen Ring zusammengefügt sind.

Synonym: Minnen 1279, 1290–1292, 1294–1295.
Datierung: jüngere Bronzezeit, Periode V (Montelius), 8.–7. Jh. v. Chr.
Verbreitung: Schweden, Dänemark, Norddeutschland.

Relation: 2.1.6. Plattenhalsring.
Literatur: Montelius 1917, 56; Broholm 1949, 86; Sprockhoff 1956, 152–154; J.-P. Schmidt 1993, 57–58; Hundt 1997, 64–65 Taf. 34,1.

3.1.7. Hohlhalsreif

Beschreibung: Das große prachtvolle Stück besteht aus dünnem Goldblech, das zu einem geschlossenen Ring mit C-förmigem Querschnitt getrieben ist. Auf der Innenseite befindet sich ein breiter Schlitz. Das Profil des Rings wird besonders

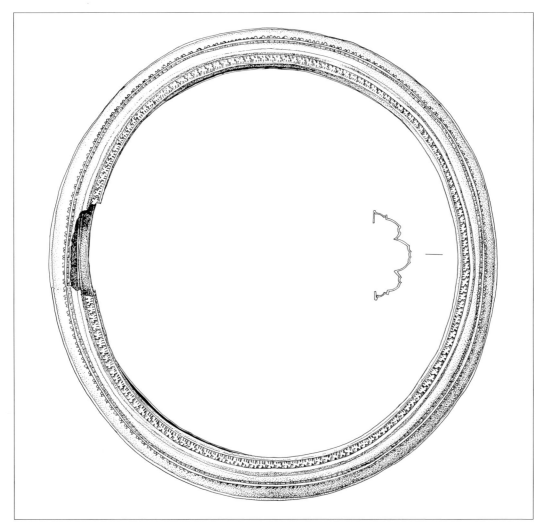

3.1.7.

durch umlaufende Horizontalleisten und kräftige Wülste geprägt. Nur Einzelstücke besitzen eine glatte Oberfläche (Hansen Gruppe IVb). Die Felder zwischen den Leisten sind unverziert (Hansen Gruppe III) oder weisen Reihen formgleicher Punzen auf (Hansen Gruppe II). Dabei handelt es sich vorwiegend um einfache geometrische Muster wie kleine Buckelchen, Ringe, Bögen, Dreiecke, Wellen oder S-Ranken, die von der Rückseite in das Blech gepresst sind. Nur ausnahmsweise erscheinen mit einer Reiterdarstellung auch figürliche

Punzen. An jedem Ring treten nur wenige, zwei oder drei verschiedene Punzen auf. Die Hohlhalsreife besitzen einen Durchmesser von 17–26 cm, die Stärke liegt bei 1,8–4,6 cm. Vereinzelt kommen auch bronzene Exemplare vor.
Untergeordneter Begriff: Hansen Gruppe II; Hansen Gruppe III; Hansen Gruppe IVb.
Datierung: ältere Eisenzeit, Hallstatt D (Reinecke), 6.–5. Jh. v. Chr.
Verbreitung: Südwestdeutschland, Nordwestschweiz, Ostfrankreich.

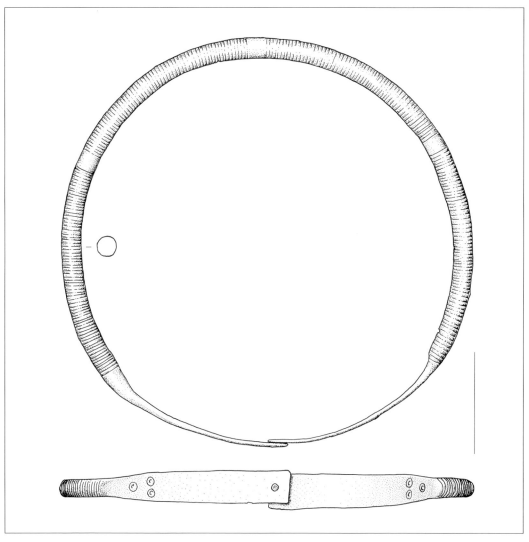

3.2.1.

Relation: Herstellungstechnik: 1.1.11. Hohlblech-halsring, 1.1.12. Hohlring mit einfach ineinan-dergeschobenen Enden, 1.3.3.4. Hohlring mit aufgeschobener Muffe; Gestalt: 1.1.8. Halsring mit polygonalem Querschnitt; Punzverzierung: [Gür-telhaken] 7.4. Gürtelblech mit getriebenem Dekor.
Literatur: Kimmig/Rest 1953; Biel 1985, 61–63 Abb. 35; Cordie-Hackenberg 1993, 80; Stöllner 2002, 72–73; Dehn u. a. 2005; Hansen 2010, 89–94.
Anmerkung: Die Goldhalsreife bilden einen charakteristischen Bestandteil der späthallstatt-zeitlichen Prunkgräber. Mit der steinernen Grabstele von Hirschlanden (Zürn 1964) gibt es auch eine bildliche Darstellung ihrer Trageweise.

3.2. Zusammengesetzter geschlossener Halsring

Beschreibung: Technisch ist der Ring im Guss-und/oder Schmiedeverfahren hergestellt. Dabei ist er zunächst offen, die Enden werden aber mit Stiften vernietet. Ein regelmäßiges Öffnen ist nicht vorgesehen. Der Ring ist so groß, dass er über den Kopf gestreift werden kann.
Datierung: ältere Eisenzeit, Stufe Ic (Keiling), 5.–4. Jh. v. Chr.
Verbreitung: Norddeutschland, Dänemark, Schweden.
Literatur: Behrends 1968, 59; Heynowski 1996, 39–40; Ender/Ender 2014, 204–208.

3.2.1. Halsring mit langen flach ausgeschmiedeten Enden

Beschreibung: Der bronzene Ringstab ist rund und gleichbleibend stark. Beide Enden sind zu blechartig dünnen Bändern ausgeschmiedet, ge-rade abgeschnitten und mit einem kleinen Niet-stift verbunden. Sie können zusammen etwa die Hälfte des Rings ausmachen, sind aber häufig et-was kürzer und umfassen oft nur etwa ein Viertel. Der rundstabige Teil kann mit einer umlaufenden Spiralrille, die mehrfach unterbrochen ist, oder mit schrägen Rillengruppen verziert sein. Häufig ist er aber unverziert. Der bandförmige Abschnitt trägt stets einen Dekor auf der Schauseite. Er besteht aus einer geometrischen Anordnung von konzen-trischen Kreisen oder Punktreihen und kann durch Rillen oder Tremolierstichreihen gegliedert sein. Die Ringe wurden in der Regel als Paar getragen, was sich auch an einem Abschliff auf den Auflage-flächen abzeichnen kann. Der Durchmesser der Ringe liegt bei 21–23 cm.
Synonym: Halsring mit Schmuckplatte.
Datierung: ältere Eisenzeit, Stufe Ic (Keiling), 5.–4. Jh. v. Chr.
Verbreitung: Mittel- und Norddeutschland, Dänemark.
Relation: umlaufende Spiralrille: 2.1.5.6. Imitierter Wendelring.
Literatur: Behrends 1968, 59; Seyer 1982, Taf. 12,1; Kaufmann 1992; Heynowski 1996, 39–40; Jensen 1997, Taf. 69,17; Ender/Ender 2014, 204–208.

Die Halskragen

1. Glatter Halskragen

Beschreibung: Die Rohform bildet eine gegossene Bronzeplatte mit einem sichelförmigen Umriss. Sie ist in Schmiedetechnik weiterverarbeitet. Dabei ist ein konischer Halskragen entstanden, dessen Enden nach außen zu Röhren eingerollt sind. Die Kanten am oberen und unteren Rand sind in der Regel gerade, können aber bei sehr großen Exemplaren leicht nach außen geneigt sein. Die Schauseite ist glatt und besitzt keine mitgegossenen Rippen. Einige Stücke weisen flache Zierbuckel auf, die von der Rückseite herausgetrieben sind (glatter Halskragen mit Buckelzier). Als Dekor treten vor allem eingeschnittene oder eingepunzte Muster auf. Konzentrische Kreise oder Reihen von Spiralornamenten bestimmen das Mittelfeld (glatter Halskragen mit Spiralverzierung). Zierbänder aus parallelen Linien, Leiterbändern und Reihen von Kerben oder Dreiecken bilden den Rand begleitende Muster oder teilen die Schauseite in horizontale Felder. An den Endbereichen treten zusätzlich Bogenmuster oder vertikale Zierbänder auf. Mit einer Breite von bis zu 11 cm und einem Durchmesser bis zu 19 cm können die Halskragen sehr groß sein.

Synonym: Kersten Gruppe B.

Untergeordneter Begriff: glatter Halskragen mit Spiralverzierung (Typ Hedvigsdal; Typ Krasmose; Typ Paatorp; Typ Stockhult; Typ Vilsund; Variante Hollenstedt); glatter Halskragen mit Buckelzier (Typ Sonnerup; Typ Sønderlund-Hässlet).

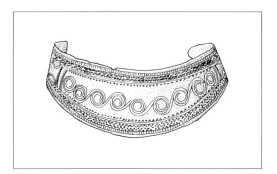

1.1.

Datierung: ältere Bronzezeit, Periode II–III (Montelius), 15.–13. Jh. v. Chr.

Verbreitung: Südschweden, Dänemark, Norddeutschland.

Literatur: Bohm 1935, 62–63; Kersten 1936, 40–41; Laux 1971, 42; Wrobel Nørgaard 2011, 78–89; Laux 2016, 63–66.

1.1. Glatter Halskragen mit Spiralverzierung

Beschreibung: Der Halskragen besitzt einen sichelförmigen Umriss, ist aus Bronze flach gegossen und zu einem konischen Kragen gebogen. Die schmalen Enden schließen mit nach außen eingerollten Röhren ab. Die Kragenoberfläche ist glatt. Sie zeigt eine vielfältige Verzierung aus eingeschnittenen und eingepunzten Mustern. Charakteristisch ist eine Spiralverzierung im Mittelfeld. Sie kann aus einer (Typ Vilsund), zwei (Typ Krasmose, Typ Paatorp) oder drei Reihen (Typ Stockhult, Typ Hedvigsdal) miteinander verbundener Spiralmuster bestehen. Der obere und untere Rand des Halskragens weist breite Zierbänder auf. Sie setzen sich aus Linien, Kerb- und Dreiecksreihen oder Leiterbändern zusammen. Zierbänder trennen in der Regel auch die einzelnen Spiralreihen. Mit einer Breite von 4–11 cm und einem Durchmesser um 15–19 cm treten vor allem in Südskandinavien außergewöhnlich prachtvolle Exemplare auf.

Untergeordneter Begriff: Typ Hedvigsdal; Typ Krasmose; Typ Paatorp; Typ Stockhult; Typ Vilsund; Variante Hollenstedt.

Datierung: ältere Bronzezeit, Periode II–III (Montelius), 15.–13. Jh. v. Chr.

Verbreitung: Südschweden, Dänemark, Norddeutschland.

Literatur: Oldeberg 1974, 263 Abb. 2051; Wrobel Nørgaard 2011, 78–86 Taf. 50; Laux 2016, 63–65.

2. Gerippter Halskragen

Beschreibung: Die Grundform besteht aus einem flachen Bronzeblech, das im Gussverfahren hergestellt und mit schmalen horizontalen Zierrippen versehen ist. Die Breite nimmt zur Mitte hin

leicht zu, wobei die obere Kante gerade verläuft und die untere gerundet ist. Das Blech wurde in Schmiedetechnik weiterverarbeitet. Es ist bogenförmig gewölbt. Die Enden sind in ganzer Breite nach außen zu einer Hülse eingerollt. Durch die Herstellungstechnik kommt es in diesem Bereich häufig zu Materialbrüchen. Anhand der weiteren Verzierung lassen sich verschiedene Ausprägungen unterscheiden, die auch in ihrem räumlichen und zeitlichen Vorkommen differieren können. Die Stücke sind ausgesprochen klein und besitzen häufig einen Durchmesser um 10–14 cm.

Synonym: einfacher, längs gerippter Halskragen; enggerippter Halskragen; längsgerippter Halskragen; Variante Behringen; Kersten Gruppe A.

Datierung: ältere Bronzezeit, Periode I–III (Montelius), 17.–14. Jh. v. Chr.

Verbreitung: Mittel- und Norddeutschland, Nordpolen, Dänemark, Südschweden.

Literatur: Beltz 1910, 157; 183–184; Bohm 1935, 62–63; Kersten 1936, 39–40; Broholm 1944, 113–116; Drescher 1953, 69–70; Laux 1971, 39–42; Wels-Weyrauch 1978, 142–149; Gedl 2002, 36-38; Wrobel Nørgaard 2011, 27–57; Laux 2016, 66–69.

2.1. Gerippter Halskragen, unverzierter Typ

Beschreibung: Der breite Bronzekragen besitzt auf der Schauseite acht bis zwölf eng nebeneinander angeordnete Rippen, die die gesamte Fläche einnehmen. Die beiden Endabschnitte sind glatt und nach außen eingerollt. Der Halskragen weist keine weitere Verzierung auf. Der Durchmesser liegt bei 10–14 cm, die größte Breite beträgt um 3,5–5,2 cm.

Synonym: einfacher, längsgerippter Halskragen, unverzierter Typ.

Datierung: ältere Bronzezeit, Periode I–II (Montelius), 17.–14. Jh. v. Chr.

Verbreitung: Norddeutschland, Nordpolen, Dänemark.

Literatur: Hollnagel 1973, 53 Taf. 23 a; Gedl 2002, 36–38; Wrobel Nørgaard 2011, 27–30; Laux 2016, 66–69.

2.2. Gerippter Halskragen, rippenverzierter Typ

Beschreibung: Der gegossene Bronzekragen besitzt eine größte Breite von 3,5–5,5 cm und einen Durchmesser von 11–14 cm. Die gesamte Schauseite ist eng mit acht bis sechzehn kräftigen horizontalen Rippen profiliert. Die Endabschnitte sind glatt und schließen mit eingerollten Röhren ab. Charakteristisch ist die Kerbverzierung der Rippen. Es lassen sich verschiedene Dekore unterscheiden. Bei der Variante Bütow wechseln Rippen, die über ihre gesamte Länge gekerbt sind, mit unverzierten Rippen. Alternativ sind alle Rippen durchgängig gekerbt. Die Variante Mistorf kennzeichnet eine abschnittsweise Kerbung der Rippen, wobei die Anordnung der Felder auf benachbarten Rippen versetzt ist und somit ein schachbrettartiges Muster entsteht. Die Variante Babbin zeigt je eine durchgängig gekerbte Rippe am oberen und unteren Rand und eine Schachbrettanordnung auf den Rippen im mittleren Bereich. Als Besonderheit besitzt die Variante Seeland mit eingeschnittenen oder eingepunzten Linien verzierte Endbereiche. Die Muster bestehen aus parallelen Linien, Winkellinien und Leiterbändern, punktgesäumten Bogenreihen oder schraffierten Dreiecken. Sie umgrenzen je nach Außenkontur rechteckige oder trapezförmige Felder oder bilden horizontale Bänder. Bei der Variante Seeland sind die Rippen überwiegend in Feldern gekerbt, selten auch durchgängig.

Untergeordneter Begriff: Variante Babbin; Variante Bütow; Variante Mistorf; Variante Seeland.

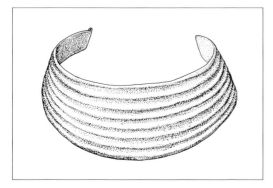

2.1.

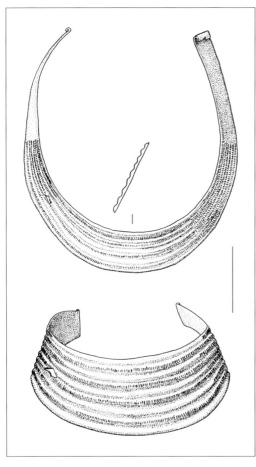

2.2.

Datierung: ältere Bronzezeit, Periode II–III (Montelius), 15.–13. Jh. v. Chr.
Verbreitung: Mittel- und Norddeutschland, Nordpolen, Dänemark, Südschweden.
Literatur: Gedl 2002, 36–38; Schanz 2005, 383; Wrobel Nørgaard 2011, 30–38; Laux 2016, 66–69.
(siehe Farbtafel Seite 32)

2.3. Halskragen mit geripptem Mittelfeld

Beschreibung: Das charakteristische Merkmal dieser Form besteht in schmalen glatten Streifen entlang der oberen und unteren Kante sowie einem sechs- bis fünfzehnfach horizontal gerippten Mittelfeld. Die Kanten sind leicht ausgestellt; die obere verläuft gerade, die untere ist leicht gerundet. Die Enden sind zu Röhren nach außen eingerollt. Die Stücke sind aus Bronze gegossen und in Schmiedetechnik überarbeitet. Anhand der Verzierung lassen sich verschiedene Ausführungen unterscheiden. Eine schlichte Variante besitzt höchstens Kerbverzierungen auf den Rippen (Typ Drage). Andere Halskragen weisen gepunzte Dreiecksreihen und Liniengruppen entlang der glatten Randstreifen auf. Sie zeigen auf den Endzonen vier im Viereck verbundene Spiralen (Typ Frankerup) oder mindestens sechs Spiralen in zwei Reihen (Typ Melby). Die spiralverzierten Endzonen sind häufig von einem Rahmen aus parallelen Linienbündeln und Dreiecksmustern eingefasst und können zusätzlich Bogenreihen und lang gezogene Dreiecksmuster aufweisen. Der Durchmesser der Halskragen beträgt 9,5–17,5 cm, ihre Breite 3,9–6,8 cm.
Synonym: Variante Quarrendorf.

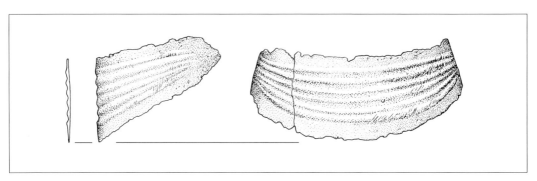

2.3.

Untergeordneter Begriff: Typ Drage; Typ Frankerup; Typ Melby.
Datierung: ältere Bronzezeit, Periode II–III (Montelius), 15.–13. Jh. v. Chr.
Verbreitung: Dänemark, Norddeutschland.
Literatur: Kersten 1939, 219 Abb. 67b; Aner/Kersten 1993, 23 Taf. 2; Wrobel Nørgaard 2011, 47–52; Laux 2016, 78–80.

2.4. Niedersächsischer Halskragen

Beschreibung: Die Schauseite ist dicht mit fünf bis elf horizontalen Rippen versehen, die während des Gusses entstanden sind. Kennzeichnend für die Niedersächsischen Halskragen ist ein schmaler glatter Streifen am unteren Rand. Die Enden sind nach außen zu Röhren eingerollt. Die Rippen sind in der Regel mit Querkerben oder Kerbgruppen versehen, wobei durch den Wechsel von gekerbten und ungekerbten Abschnitten auf benachbarten Rippen ein Schachbrettmuster entsteht. Anhand der weiteren Verzierung lassen sich mehrere Ausprägungen unterscheiden. Einige Halskragen weisen auf dem unteren glatten Streifen, selten auch an den Endzonen, gepunzte Reihen von Dreiecken oder Bögen auf (Typ Heidenau). Eine umfangreiche Verzierung umfasst eine Reihe von konzentrischen Kreisen oder miteinander verbundenen Spiralen auf dem glatten Streifen sowie den Endabschnitten (Typ Quarrendorf/Variante Ehlbeck). Daneben gibt es unverzierte Stücke (Typ Rehlingen/Variante Bleckmar) sowie eine Variante mit einer Reihe plastischer Buckelchen auf dem unteren Saum (Typ Hollenstedt).

Die Halskragen bestehen aus Bronze. Sie besitzen einen Durchmesser um 11–12 cm und eine Höhe von 3,9–5,7 cm.
Untergeordneter Begriff: Typ/Variante Heidenau; Typ Hollenstedt; Typ Quarrendorf; Typ Rehlingen; Variante Bleckmar; Variante Ehlbeck.
Datierung: ältere Bronzezeit, Periode II–III (Montelius), 15.–13. Jh. v. Chr.
Verbreitung: Niedersachsen, Schleswig-Holstein.
Literatur: Laux 1971, 40–42; Wrobel Nørgaard 2011, 52–57; Laux 2016, 69–78.
(siehe Farbtafel Seite 32)

3. Halskragen mit Rippengruppen und eingeschobenen glatten Feldern

Beschreibung: Die Form ist durch einen Dekor charakterisiert, bei dem horizontale Rippengruppen ein oder zwei glatte Zierfelder einrahmen. Dazu begleiten ein bis acht dicht nebeneinander angeordnete, kräftig ausgeprägte Rippen den oberen und unteren Rand des Halskragens. Einige Stücke weisen einen zusätzlichen glatten Streifen am unteren Rand (Variante Toppenstedt) oder an beiden Rändern auf (Variante Uetzingen). Entsprechend des Umrisses bildet sich ein langgezogenes sichelförmiges Zierfeld in der Mitte, das weiteren eingeschnittenen oder gepunzten Dekor aufweisen kann. Selten sind die eingeschobenen Felder mit Reihen großer Buckel verziert (Variante Secklendorf, Variante Bad Gandersheim). Bei verschiedenen Ausprägungen tritt eine dritte Rippengruppe in der Mitte auf, sodass zwei schmale Zierfelder entstehen. An den Enden des Halskragens

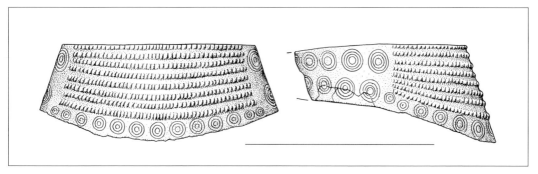

2.4.

laufen die Rippen aus. Hier kann sich ein weiteres rechteckiges oder trapezförmiges Zierfeld befinden. Der Halskragen schließt mit nach außen eingerollten Hülsen ab. Die größte Breite des Halskragens beträgt 4–5,5 cm, der Durchmesser 10–14 cm.
Untergeordneter Begriff: Typ Bliederstedt; Typ Ebertshausen; Mecklenburger Typ; Typ Pisede; Typ Toppenstedt-Uetzingen; Typ Traisbach; Variante Bad Gandersheim; Variante Secklendorf; Variante Toppenstedt; Variante Uetzingen.
Datierung: ältere Bronzezeit, Periode II–III (Montelius), 16.–12. Jh. v. Chr.
Verbreitung: Mittel- und Norddeutschland, Dänemark, Nordpolen.
Literatur: Kersten 1936, 39–41; Laux 1971, 40; Gedl 2002, 38–39; Wrobel Nørgaard 2011, 58–72; Laux 2016, 81–85.

3.1. Halskragen Typ Traisbach

Beschreibung: Der breit schildförmige Halskragen besitzt eine gerade Oberkante und eine gerundete Unterkante. Die Enden sind nach außen zu Hülsen eingerollt. Die Innenseite ist glatt. Die Außenseite ist durch plastische Rippengruppen gegliedert. Die Gruppen bestehen in der Regel aus drei, selten nur aus zwei mitgegossenen horizontalen Rippen. Je eine Gruppe begleitet die Ober- und die Unterkante, eine dritte Gruppe verläuft in der Mitte. Dadurch entstehen zwei schmale sichelförmige glatte Felder, die unverziert bleiben. Als einziger zusätzlicher Dekor treten verschiedenartig angeordnete Kerbungen der Rippen auf. Es lässt sich zwischen solchen Stücken unterscheiden, bei denen einzelne Rippen an den Rändern durchgehend gekerbt sind, während die übrigen einen schachbrettartigen Wechsel von gekerbten und ungekerbten Abschnitten

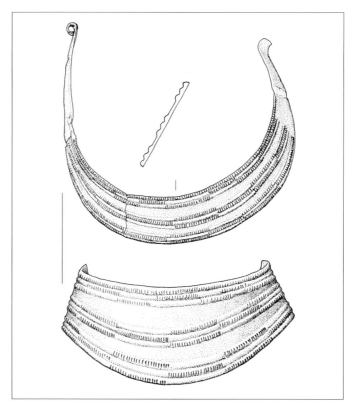

3.1.

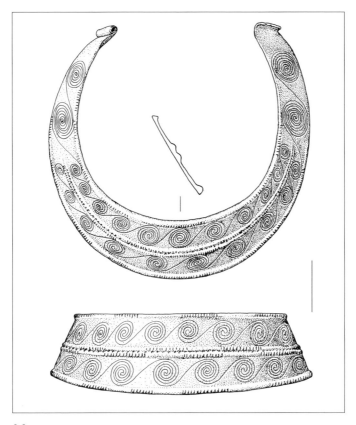

3.2.

aufweisen (Var. A), solchen, bei denen alle Rippen schachbrettartig gekerbt sind (Var. B), Halskragen, bei denen einzelne Rippen durchgängig gekerbt sind (Var. C) und schließlich den unverzierten Exemplaren (Var. D). Der Durchmesser der Halskragen liegt bei 10–13 cm, die Breite bei 4–5 cm. Sie bestehen immer aus Bronze.

Datierung: mittlere Bronzezeit, Bronzezeit B–C (Reinecke), 16.–14. Jh. v. Chr.

Verbreitung: Hessen, Thüringen, Niedersachsen.

Literatur: Wels-Weyrauch 1978, 144–148; Wrobel Nørgaard 2011, 66–68; Laux 2016, 81–84.

3.2. Halskragen vom Mecklenburger Typ

Beschreibung: Der bandförmige Halskragen mit eingerollten Enden besitzt am oberen und unteren Rand sowie als horizontaler Mittelstreifen Gruppen von jeweils ein oder zwei Rippen. Zwischen ihnen liegen glatte Flächen. Die Rippen sind in der Regel quer gekerbt. Die Flächen zeigen einen Dekor aus Spiralen, die mit Linien oder Punktreihen verbunden sind. Anhand von Verzierungsdetails auf den Endabschnitten lassen sich zwei Ausprägungen unterscheiden. Bei der Hauptform (Typ Mecklenburg) sind die beiden zentralen Zierfelder an den Seiten durch mehrfache Bögen klammerartig abgeschlossen. Es kommt auch vor, dass die Rippen in gleicher Weise zu einem runden Abschluss der Zierfelder umbiegen. Die letzten Spiralen der Zierfelder sind mit den Abschlussbögen durch eine Reihe von Winkeln verbunden die wie ein fortlaufender Pfeil aussieht. In den Endabschnitten des Halskragens befindet sich jeweils ein trapezförmiges Zierfeld, das mit Linien und Bogenreihen umrahmt und mit zwei Reihen von jeweils drei Spiralen gefüllt ist. Von

diesem Typ lassen sich Stücke absetzen, deren End-
zonen einfacher gestaltet sind (Typ Zepkow). Allen
fehlt der bogenförmige Abschluss der zentralen
Zierfelder. Die trapezförmigen Zierfelder im Endbe-
reich können mit einer einfachen Linie eingefasst
sein und weisen nur eine einzelne Reihe von Spira-
len auf. Die Halskragen sind aus Bronze gegossen
und besitzen einen Durchmesser um 12–14 cm und
eine maximale Höhe von 4–5,5 cm.
Synonym: Kersten Gruppe C.
Untergeordneter Begriff: Typ Mecklenburg; Typ
Zepkow.
Datierung: ältere Bronzezeit, Periode II–III
(Montelius), 14.–12. Jh. v. Chr.
Verbreitung: Mecklenburg-Vorpommern,
Brandenburg, Nordpolen.
Literatur: Beltz 1910, 183–184; Kersten 1936, 41;
Sprockhoff 1939; Schubart 1972, 28–30; Gedl
2002, 38–39; Wrobel Nørgaard 2011, 58–61.

4. Steiler Halskragen

Beschreibung: Der steil-konisch geformte Hals-
kragen ist aus Bronze gegossen und in Schmie-
detechnik weiterverarbeitet. Auf der Schauseite
verlaufen mehrere horizontale Rippen, die durch
schräge Kerben den Eindruck von gedrehten
Schnüren erwecken. Es lassen sich Exemplare

mit vier (Typ Walsleben), fünf (Typ Quedlinburg)
und sechs Rippen (Typ Drömte) unterscheiden,
die gleichmäßige Abstände haben und durch
schmale glatte Felder getrennt sind. Diese Felder
sind meistens unverziert. Selten kommen Strich-
oder Bogenmotive vor. In Einzelfällen weist der
untere Rand eine Reihe von dreieckigen Durch-
brechungen auf. Die Rippen laufen zu einem glat-
ten Endabschnitt aus oder sind von diesem durch
eine senkrechte Rippe getrennt. Die Enden selbst
verlaufen in der Regel gerade oder gerundet und
sind zentral gelocht oder mit einer Öse versehen.
Nur vereinzelt können auch eingerollte Enden auf-
treten. Der Durchmesser der Halskragen liegt bei
12–17 cm, die Höhe bei 4–5 cm.
Synonym: längsgerippter Halskragen.
Untergeordneter Begriff: Typ Drömte; Typ
Quedlinburg; Typ Walsleben.
Datierung: jüngere Bronzezeit, Periode IV–V
(Montelius), 11.–8. Jh. v. Chr.
Verbreitung: Mittel- und Norddeutschland,
Nordpolen.
Literatur: Splieth 1900, 64; Kossinna 1917a,
79–81; Sprockhoff 1932, 81; Sprockhoff 1937,
41–42; Sprockhoff 1956, 141–143; von Brunn
1968, 168–169; J.-P. Schmidt 1993, 59; Hundt
1997, 52; Wrobel Nørgaard 2011, 73–76; Laux
2016, 85–87 Taf. 64,370; Laux 2017, 53.

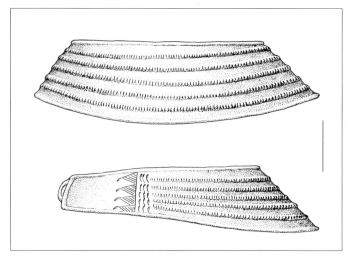

4.

Literatur

Abegg-Wigg 2008
Angelika Abegg-Wigg, Germanic and Romano-provincial symbols of power – Selected finds from the aristocratic burials of Neudorf-Bornstein. In: B. Niezabitowska-Wiśniewska u. a. (Hrsg.), The Turbulent Epoch. New Materials from the Late Roman Period and the Migration Period (Lublin 2008), 27–38.

Adler 2003
Wolfgang Adler, Der Halsring von Männern und Göttern. Saarbrücker Beiträge zur Altertumskunde 78 (Bonn 2003).

Adler 2019
Wolfgang Adler, Der Torques als römische Kriegsbeute und *donum militare*. Zu einem frühkaiserzeitlichen Grabrelief aus Bartringen, Kt. Luxemburg. In: Harald Meller/Susanne Kimmig-Völkner/Alfred Reichenberger (Hrsg.), Ringe der Macht. Tagungen des Landesmuseums für Vorgeschichte Halle 21 (Halle 2019), 421–439.

Almgren/Nerman 1923
Oscar Almgren/Birger Nerman, Die ältere Eisenzeit Gotlands (Stockholm 1923).

Andersson 1993
Kent Andersson, Romartida Guldsmide i Norden I. Katalog. Aun 17 (Uppsala 1993).

Andersson 1995
Kent Andersson, Romartida Guldsmide i Norden III. Övriga Smycken, teknisk analys och verkstadsgrupper. Aun 21 (Uppsala 1995).

Andrzejowski 2014
Jacek Andrzejowski, Zapomniane złoto – nieznane cmentarzysko kultury przeworskiej z Plebanki na Kujawach. Wiadomości Archeologiczne LXV, 2014, 95–124.

Andrzejowski 2017
Jacek Andrzejowski, The Forgotten Gold – the Neckring from Plebanka, Kujawy. In: Na Hranicích Impéria. Extra Fines Imperii. Jaroslavu Tejralovi k 80. Narozeninám (Brno 2017), 31–45.

Aner/Kersten 1993
Ekkehard Aner/Karl Kersten, Die Funde der älteren Bronzezeit des nordischen Kreises in Dänemark, Schleswig-Holstein und Niedersachsen 18. Kreis Steinburg (København 1993).

Armbruster/Eilbracht 2010
Barbara Armbruster/Heidemarie Eilbracht, Wikingergold auf Hiddensee. Archäologie in Mecklenburg-Vorpommern 6 (Rostock 2010).

Aufderhaar 2016
Iris Aufderhaar, Sievern, Ldkr. Cuxhaven – Analyse einer Zentralregion von der ausgehenden Vorrömischen Eisenzeit bis in das 6. Jh. n. Chr. Studien zur Landschafts- und Siedlungsgeschichte im südlichen Nordseegebiet 8 (Rahden/Westf. 2016).

Aufdermauer 1963
Jörg Aufdermauer, Ein Grabhügelfeld der Hallstattzeit bei Mauenheim, Ldkrs. Donaueschingen. Badische Fundberichte, Sonderheft 3 (Freiburg i. Br. 1963).

Augstein 2015
Melanie Augstein, Das Gräberfeld der Hallstatt- und Frühlatènezeit von Dietfurt an der Altmühl (»Tankstelle«). Universitätsforschungen zur Prähistorischen Archäologie 262 (Bonn 2015).

Babeş 1993
Mircea Babeş, Die Poieneşti-Lukaševka-Kultur: ein Beitrag zur Kulturgeschichte im Raum östlich der Karpaten in den letzten Jahrhunderten vor Christi

Geburt. Saarbrücker Beiträge zur Altertumskunde
30 (Bonn 1993).

Baldes 1905
Heinrich Baldes, Hügelgräber im Fürstentum
Birkenfeld (Birkenfeld 1905).

Barthel 1968/69
Sonja Barthel, Gräber der Unstrutgruppe im Kreis
Weimar. Alt-Thüringen 10, 1968/69, 68–96.

Bath-Bílková 1973
Bohumila Bath-Bílková, K problému původu
hřiven. Zur Herkunftsfrage der Halsringbarren.
Památky Archeologické 64, 1973, 24–41.

Baudou 1960
Evert Baudou, Die regionale und chronologische
Einteilung der jüngeren Bronzezeit im Nordischen
Kreis. Studies in North-European Archaeology 1
(Göteborg, Uppsala 1960).

Becker 2007
Matthias Becker, Männer und Krieger, Frauen und
Knaben. Ein Diskussionsbeitrag zu den goldenen
Halsringen der spätrömischen Kaiserzeit und der
Spätantike. In: Archäologische Gesellschaft in
Thüringen e. V. (Hrsg.), Terra Praehistorica. Fest-
schrift für Klaus-Dieter Jäger zum 70. Geburtstag.
Neue Ausgrabungen und Funde in Thüringen.
Sonderband 2007. Beiträge zur Ur- und Früh-
geschichte Mitteleuropas 48 (Langenweißbach
2007), 359–365.

Becker 2010
Matthias Becker, Das Fürstengrab von Gommern.
Veröffentlichungen des Landesamtes für
Denkmalpflege und Archäologie Sachsen-
Anhalt – Landesmuseum für Vorgeschichte 63/I
(Halle [Saale] 2010).

Becker 2019
Matthias Becker, Goldene Halsringe der späten
römischen Kaiserzeit. In: Harald Meller/Susanne
Kimmig-Völkner/Alfred Reichenberger (Hrsg.),
Ringe der Macht. Tagungen des Landesmuseums
für Vorgeschichte Halle 21 (Halle 2019), 491–498.

Beckmann 1981
Christamaria Beckmann, Arm- und Halsringe aus
den Kastellen Feldberg, Saalburg und Zugmantel.
Saalburg Jahrbuch 37, 1981, 10–22.

Behaghel 1943
Heinz Behaghel, Die Eisenzeit im Raume des
Rechtsrheinischen Schiefergebirges (Wiesbaden
1943).

Behrends 1968
Rolf-Heiner Behrends, Schwissel. Ein Urnen-
gräberfeld der vorrömischen Eisenzeit aus
Holstein. Offa-Bücher 22 (Neumünster 1968).

Behrends 1972
Rolf-Heiner Behrends, Zu einer Halsringform aus
Franken. Bayerische Vorgeschichtsblätter 37,
1972, 1–30.

Behrens 1921/1924
Gustav Behrens, Aus der frühen Völker-
wanderungszeit des Mittelrheingebietes.
Mainzer Zeitschrift XVII–XIX, 1921/1924, 69–78.

Behrens 1927
Gustav Behrens, Bodenurkunden aus Rhein-
hessen 1. Die vorrömische Zeit (Mainz 1927).

Behrens 1939
Gustav Behrens, Die Bad-Nauheimer Gegend in
Urzeit und Frühgeschichte (Bad-Nauheim 1939).

Beilke-Voigt/Schopper 2010
Ines Beilke-Voigt/Franz Schopper, Ringel, Ringel,
Reihe. Sichelhalsringe aus Neu Lebus (Polen)
sowie Hohenwalde und Lossow, Stadt Frankfurt
(Oder). Archäologie in Berlin und Brandenburg
2008 (Stuttgart 2010), 47–49.

Beilharz 2011
Denise Beilharz, Das frühmerowingerzeitliche
Gräberfeld von Horb-Altheim. Studien zu
Migrations- und Integrationsprozessen am
Beispiel einer frühmittelalterlichen
Bestattungsgemeinschaft. Forschungen und

Berichte zur Vor- und Frühgeschichte in Baden-Württemberg 121 (Stuttgart 2011).

Beltz 1906
Robert Beltz, Die Grabfelder der älteren Eisenzeit in Mecklenburg. Jahrbuch des Vereins für mecklenburgische Geschichte 71, 1906, 1–152.

Beltz 1910
Robert Beltz, Die vorgeschichtlichen Altertümer des Großherzogtums Mecklenburg-Schwerin (Schwerin i. M. 1910).

Biel 1985
Jörg Biel, Der Keltenfürst von Hochdorf (Stuttgart 1985).

Bill 1973
Jakob Bill, Die Glockenbecherkultur und die frühe Bronzezeit im französischen Rhonebecken und ihre Beziehungen zur Südwestschweiz (Basel 1973).

Bittel 1934
Kurt Bittel, Die Kelten in Württemberg. Römisch-Germanische Forschungen 8 (Berlin 1934).

Blajer 1990
Wojciech Blajer, Skarby z wczesnej epoki brązu na ziemiach Polskich. Prace Komisji Archeologicznej 28 (Wrocław 1990).

Blume 1912
Erich Blume, Die germanischen Stämme und die Kulturen zwischen Oder und Passarge zur römischen Kaiserzeit. 1. Teil: Text. Mannus-Bibliothek 8 (Würzburg 1912).

Bocksberger 1964
Olivier-Jean Bocksberger, Age du Bronze en Valais et dans le Chablais vaudois (Lausanne 1964).

Böhme 1974
Horst W. Böhme, Germanische Grabfunde des 4. und 5. Jahrhunderts zwischen unterer Elbe und Loire. Münchner Beiträge zur Vor- und Frühgeschichte 19 (München 1974).

Bohm 1935
Waldtraut Bohm, Die ältere Bronzezeit in der Mark Brandenburg. Vorgeschichtliche Forschungen 9 (Berlin, Leipzig 1935).

Born 1997
Hermann Born, Zu den Herstellungstechniken der Bronzen des Gefäßdepots aus dem Saalegebiet. Acta Praehistorica et Archaeologica 29, 1997, 69–96.

Braat 1954
Wouter C. Braat, Les colliers d'or germaniques d'Olst (Prov. D'Overijsel). Oudheidkundige Mededelingen N.R. 35, 1954, 1–7.

Brandt 2001
Jochen Brandt, Jastorf und Latène. Internationale Archäologie 66 (Rahden/Westf. 2001).

Breddin 1969
Rolf Breddin, Der Aunjetitzer Bronzehortfund von Bresinchen, Kr. Guben. Veröffentlichungen des Museums für Ur- und Frühgeschichte Potsdam 5, 1969, 15–56.

Bretz-Mahler 1971
Denise Bretz-Mahler, La civilisation de la Tène I en Champagne. Le faciès marnien. Gallia, Supplement 23 (Paris 1971).

Brieske 2001
Vera Brieske, Schmuck und Trachtbestandteile des Gräberfeldes von Liebenau, Kr. Nienburg/Weser. Vergleichende Studien zur Gesellschaft der frühmittelalterlichen Sachsen im Spannungsfeld zwischen Nord und Süd. Studien zur Sachsenforschung 5,6 (Oldenburg 2001).

Broholm 1944
Hans C. Broholm, Danmarks Bronzealder 2. Kultur og Folk i den ældre Bronzealder (København 1944).

Broholm 1949
Hans C. Broholm, Danmarks Bronzealder 4. Danmarks Kultur i den yngre Bronzealder (København 1949).

von Brunn 1939/40
Wilhelm A. von Brunn, Zur Technik und
Zeitstellung der Wendelringe. Prähistorische
Zeitschrift 30/31, 1939/40, 431–445.

von Brunn 1949/50
Wilhelm A. von Brunn, Vier frühe Metallfunde
aus Sachsen. Prähistorische Zeitschrift 34/35,
1949/50, 235–266.

von Brunn 1954
Wilhelm A. von Brunn, Ein Bronzefund aus dem
Vogtland. Arbeits- und Forschungsberichte zur
Sächsischen Bodendenkmalpflege 4, 1954,
267–301.

von Brunn 1959
Wilhelm A. von Brunn, Die Hortfunde der frühen
Bronzezeit aus Sachsen-Anhalt, Sachsen und
Thüringen. Deutsche Akademie der Wissen-
schaften zu Berlin, Schriften der Sektion für
Vor- und Frühgeschichte 7 (Berlin 1959).

von Brunn 1968
Wilhelm A. von Brunn, Mitteldeutsche Hortfunde
der jüngeren Bronzezeit. Römisch-Germanische
Forschungen 29 (Berlin 1968).

Buck 1979
Dietmar-Winfried Buck, Die Billendorfer Gruppe.
Teil 2. Veröffentlichungen des Museum für Ur-
und Frühgeschichte Potsdam 13, 1979, 5–219.

Cahill 1983
Mary Cahill, Vorgeschichtliche irische Gold-
schmiedearbeiten. In: Hansgerd Hellenkemper
(Hrsg.), Irische Kunst aus drei Jahrtausenden
(Köln, Mainz 1983), 18–23; 78–80.

Capelle 1967
Torsten Capelle, Zu den Halsringopfern der
jüngeren Bronzezeit im westlichen Ostseegebiet.
Acta Archaeologica (Kopenhagen) 38, 1967,
209–214.

Capelle 1999
Torsten Capelle, s. v. Halsschmuck. In: Reallexikon
der Germanischen Altertumskunde. Bd. 13 (Berlin,
New York 1999), 455–460.

Capelle 2003
Tosten Capelle, s. v. Ring und Ringschmuck.
Reallexikon der Germanischen Altertumskunde.
Bd. 25 (Berlin, New York 2003), 10–12.

Capelle 2012
Torsten Capelle, Runde Sache(n). Ringe aus
Westfalen. ZeitSchnitte. Funde und Forschungen
im LWL-Museum für Archäologie Herne 1 (Herne
2012).

von Carnap-Bornheim/Ilkjær 1996
Claus von Carnap-Bornheim/Jørgen Ilkjær, Illerup
Ådal 5. Die Prachtausrüstungen. Textband.
Jutland Archaeological Society Publications XXV:5
(Århus 1996).

Cieśliński 2009
Adam Cieśliński, Artefacts from the cemetery
at Kong Svends Park with Southern Baltic
connections. In: Linda Boye/Ulla Lund Hansen
(Hrsg.), Wealth and Prestige. An Analysis of Rich
Graves from Late Roman Iron Age on Eastern
Zealand, Denmark. Kroppedal Studier i
Astronomi, Nyere Tid, Arkæologi II (Taastrup
2009), 193–211.

Čižmářová 2004
Jana Čižmářová, Encyklopedie Keltů na Moravě a
ve Slezsku (Praha 2004).

Claus 1942
Martin Claus, Die Thüringische Kultur der älteren
Eisenzeit. Irmin II/III (Jena 1942).

Cordie-Hackenberg 1992
Rosemarie Cordie-Hackenberg, Halsringe. In:
Hundert Meisterwerke keltischer Kunst.
Schriftenreihe des Rheinischen Landesmuseums
Trier 7 (Trier 1992), 171–177.

Cordie-Hackenberg 1993
Rosemarie Cordie-Hackenberg, Das eisenzeitliche Hügelgräberfeld von Bescheid, Kreis Trier-Saarburg. Trierer Zeitschrift, Beiheft 17 (Trier 1993).

Corsten 1989
Michael Corsten, Kommentar zu einer wenig beachteten Gruppe frühgeschichtlicher Goldhalsringe. Fornvännen 84, 1989, 216–219.

Cosack 2008
Erhard Cosack, Neue Forschungen zu den latène-zeitlichen Befestigungsanlagen im ehemaligen Regierungsbezirk Hannover. Göttinger Schriften zur Vor- und Frühgeschichte 31 (Neumünster 2008).

Cosack/König 2004
Erhard Cosack/Veronica König, Edles vom Hals einer Frau. Archäologie in Deutschland 2004, Heft 3, 47.

Dehn u. a. 2005
Rolf Dehn/Markus Egg/Rüdiger Lehnert, Das hallstattzeitliche Fürstengrab im Hügel 3 von Kappel am Rhein in Baden. Römisch-Germanisches Zentralmuseum Monografien 63 (Bonn 2005).

Deppert-Lippitz 1985
Barbara Deppert-Lippitz, Griechischer Goldschmuck. Kulturgeschichte der Antiken Welt 27 (Mainz am Rhein 1985).

Drack 1970
Walter Drack, Zum bronzenen Ringschmuck der Hallstattzeit aus dem schweizerischen Mittelland und Jura. Jahrbuch der Schweizerischen Gesellschaft für Urgeschichte 55, 1970, 23–87.

Drescher 1953
Hans Drescher, Eine technische Betrachtung bronzezeitlicher Halskragen. Offa 12, 1953, 67–72.

Drescher 1958
Hans Drescher, Der Überfangguss. Ein Beitrag zur vorgeschichtlichen Metalltechnik (Mainz 1958).

Echt 1999
Rudolf Echt, Das Fürstinnengrab von Reinheim: Studien zur Kulturgeschichte der Früh-La-Tène-Zeit. Saarbrücker Beiträge zur Altertumskunde 69 (Bonn 1999).

Egg 1985
Markus Egg, Die hallstattzeitlichen Hügelgräber bei Helpfau-Uttendorf in Oberösterreich. Jahrbuch des Römisch-Germanischen Zentralmuseums Mainz 32, 1985, 323–393.

Eggers 1955
Hans J. Eggers, Zur absoluten Chronologie der römischen Kaiserzeit im Freien Germanien. Jahrbuch des Römisch-Germanischen Zentralmuseums Mainz 2, 1955, 196–244.

Eggers/Stary 2001
Hans J. Eggers/Peter F. Stary, Funde der Vor-römischen Eisenzeit, der Römischen Kaiserzeit und der Völkerwanderungszeit in Pommern. Beiträge zur Ur- und Frühgeschichte Mecklenburg-Vorpommerns 38 (Lübstorf 2001).

Eibner-Persy 1980
Alexandrine Eibner-Persy, Hallstattzeitliche Grabhügel von Sopron (Ödenburg): die Funde der Grabungen 1890–92 in der Prähistorischen Abteilung des Naturhistorischen Museums in Wien und im Burgenländischen Landesmuseum in Eisenstadt. Wissenschaftliche Arbeiten aus dem Burgenland 62 (Eisenstadt 1980).

Ender/Ender 2014
Pavla Ender/Wolfgang Ender, Frühlatènezeitliche Kulturkontakte von Süd nach Nord – Grabfunde von Treben und Liebersee in Nordsachsen mit außergewöhnlichen Gürtelblechen. In: Jana Čižmářová/Natalie Venclová/Gertrúda Březinová (Hrsg.), Moravské křížovatky (Brno 2014), 201–228.

Engels 1967
Heinz-Josef Engels, Die Hallstatt- und Latène-kultur in der Pfalz. Veröffentlichungen der Pfälzer

Gesellschaft zur Förderung der Wissenschaften 55
(Speyer 1967).

Engels 1974
Heinz-Josef Engels, Funde der Latènekultur.
Materialhefte zur Vor- und Frühgeschichte der
Pfalz 1 (Speyer 1974).

Engels/Kilian 1970
Heinz-Josef Engels/Lothar Kilian, Das Hügel-
gräberfeld von Miesau, Kreis Kusel. Mitteilungen
des Historischen Vereins der Pfalz 68, 1970,
158–182.

Ethelberg 2000
Per Ethelberg, Skovgårde. Ein Bestattungsplatz
mit reichen Frauengräbern des 3. Jhs. n. Chr.
auf Seeland. Nordiske Fortidsminder B 19
(København 2000).

F. Fischer 1987
Franz Fischer, Der Trichtinger Ring in der
Forschung. Fundberichte aus Baden-
Württemberg 12, 1987, 206–212.

Th. Fischer 2012
Thomas Fischer, Die Armee der Caesaren
(Regensburg 2012).

Foghammer 1989
Alexandra Foghammer, Die Funde der Nordischen
Bronzezeit. Die vor- und frühgeschichtlichen
Altertümer im Germanischen Nationalmuseum 5
(Nürnberg 1989).

Frey 2002
Otto-Herman Frey, Menschen oder Heroen? Die
Statuen vom Glauberg und die frühe keltische
Großplastik. In: Holger Baitinger/Bernhard Pinsker
(Red.), Das Rätsel der Kelten vom Glauberg
(Stuttgart 2002), 208–218.

Garbsch 1965
Jochen Garbsch, Die norisch-pannonische
Frauentracht im 1. und 2. Jahrhundert. Münchner
Beiträge zur Vor- und Frühgeschichte 11
(München 1965).

Garbsch 1986
Jochen Garbsch, *donatus torquibus armillis
phaleris* – Römische Orden in Raetien. Bayerische
Vorgeschichtsblätter 51, 1986, 333–336.

Gedl 2002
Marek Gedl, Die Halsringe und Halskragen in
Polen I. Prähistorische Bronzefunde, Abt. XI, Bd. 6
(Stuttgart 2002).

Geisler 1974
Horst Geisler, Das germanische Urnengräberfeld
bei Kemnitz, Kr. Potsdam-Land. Veröffent-
lichungen des Museums für Ur- und Früh-
geschichte Potsdam 8, 1974, 1–133.

Geisler 1984
Horst Geisler, Das germanische Urnengräberfeld
bei Kemnitz, Kr. Potsdam-Land. Teil 2 – Text.
Veröffentlichungen des Museums für Ur- und
Frühgeschichte Potsdam 18, 1984, 77–174.

Giessler/Kraft 1944
Ruprecht Giessler/Georg Kraft, Untersuchungen
zur frühen und älteren Latènezeit am Oberrhein
und in der Schweiz. Bericht der Römisch-
Germanischen Kommission 32, 1944, 20–115.

Gleirscher 1987/88
Paul Gleirscher, Zu latènezeitlichen Halsringen
aus dem Bereich der Fritzens-Sanzeno-Kultur.
Denkmalpflege in Südtirol 1987/88, 263–275.

Göbel u. a. 1991
Jennifer Göbel/Axel Hartmann/Hans-Eckart
Joachim/Volker Zedelius, Der spätkeltische
Goldschatz von Niederzier. Bonner Jahrbücher 91,
1991, 27–84.

Götze/Höfer/Zschiesche 1909
Alfred Götze/Paul Höfer/Paul Zschiesche, Die
vor- und frühgeschichtlichen Altertümer
Thüringens (Würzburg 1909).

Grabert/Koch 1986
Walter Grabert/Hubert Koch, Militaria aus der
villa rustica von Treuchtlingen-Weinbergshof.

Bayerische Vorgeschichtsblätter 51, 1986, 325–332.

Grömer u. a. 2019
Karina Grömer/Peter C. Ramsl/Karin Wiltschke-Schrotta/Jessica Wollmann, Latènezeitliche Gräber aus Schrattenberg mit »Torques« und Textil. Annalen des Naturhistorischen Museums Wien, Serie A 121, 2019, 5–33.

Grygiel 2018
Michał Grygiel, Chronologia przemian kulturowych w dobie przełomu starszego i młodszego okrsu przedrzynskiego na Niżu Polskim (Łódź 2018).

Guggisberg 2000
Martin A. Guggisberg, Der Goldschatz von Erstfeld. Ein keltischer Bilderzyklus zwischen Mitteleuropa und der Mittelmeerwelt. Antiqua 32 (Basel 2000).

Gustavs 1987
Sven Gustavs, Silberschmuck, Waffen und Siedlungsfunde des 3. bis 5. Jh. u. Z. aus einem See bei Groß Köris, Kr. Königs Wusterhausen. Veröffentlichungen des Museums für Ur- und Frühgeschichte Potsdam 21, 1987, 215–236.

Gustavs/Franke 1983
Gisela Gustavs/Helmut Franke, Neufunde von Dreiplattennadeln aus Schönwalde, Kr. Nauen, und ihre Rekonstruktion. Veröffentlichungen des Museums für Ur- und Frühgeschichte Potsdam 17, 1983, 83–114.

Gustavs/Gustavs 1976
Gisela Gustavs/Sven Gustavs, Das Urnengräberfeld der Spätlatènezeit von Gräfenhainichen, Kreis Gräfenhainichen. Jahresschrift für mitteldeutsche Vorgeschichte 59, 1976, 25–172.

Guštin 2009
Mitja Guštin, Der Torques. Geflochtener Drahtschmuck der Kelten und ihrer Nachbarn. In: Susanne Grünwald/Julia K. Koch/Doreen

Mölders/Ulrike Sommer/Sabine Wolfram (Hrsg.), Artefact. Festschrift für Sabine Rieckhoff zum 65. Geburtstag. Universitätsforschungen zur Prähistorischen Archäologie 172 (Bonn 2009), 477–486.

Hachmann 1954
Rolf Hachmann, Ein frühbronzezeitlicher Halskragen aus der Altmark. Jahresschrift für mitteldeutsche Vorgeschichte 38, 1954, 92–99.

Hachmann 1957
Rolf Hachmann, Ostgermanische Funde der Spätlatènezeit in Mittel- und Westdeutschland. Archaeologica Geographica 6, 1957, 55–68.

Hachmann 1990
Rolf Hachmann, Gundestrup-Studien. Untersuchungen zu den spätkeltischen Grundlagen der frühgermanischen Kunst. Bericht der Römisch-Germanischen Kommission 71, 1990, 565–903.

Hänsel/Hänsel 1997
Alix Hänsel/Bernhard Hänsel, Herrscherinsignien der älteren Urnenfelderzeit. Ein Gefäßdepot aus dem Saalegebiet Mitteldeutschlands. Acta Praehistorica et Archaeologica 29, 1997, 39–68.

Haffner 1965
Alfred Haffner, Späthallstattzeitliche Funde aus dem Saarland. Bericht der staatlichen Denkmalpflege im Saarland 12, 1965, 7–34.

Haffner 1976
Alfred Haffner, Die westliche Hunsrück-Eifel-Kultur. Römisch-Germanische Forschungen 36 (Berlin 1976).

Haffner 1992
Alfred Haffner, Die keltischen Fürstengräber des Mittelrheingebietes. In: Hundert Meisterwerke keltischer Kunst. Schriftenreihe des Rheinischen Landesmuseums Trier 7 (Trier 1992), 31–61.

Haffner 2014
Alfred Haffner, Das frühkeltische Prunkgrab »Am Müllenberg« von Besseringen-Merzig im

nördlichen Saarland. Archaeologia Mosellana 9, 2014, 81–111.

Hansen 2010
Leif Hansen, Hochdorf VIII. Die Goldfunde und Trachtbeigaben des späthallstattzeitlichen Fürstengrabes von Eberdingen-Hochdorf (Kr. Ludwigsburg). Forschungen und Berichte zur Vor- und Frühgeschichte in Baden-Württemberg 118 (Stuttgart 2010).

Hardt 2004
Matthias Hardt, Gold und Herrschaft. Die Schätze europäischer Könige und Fürsten im ersten Jahrtausend. Europa im Mittelalter 6 (Berlin 2004).

Häßler 2002
Hans-Jürgen Häßler, Das sächsische Gräberfeld von Issendorf, Ldkr. Stade, Niedersachsen. Die Körpergräber. Studien zur Sachsenforschung 9,4 (Oldenburg 2002).

Häßler 2003
Hans-Jürgen Häßler, Frühes Gold. Ur- und frühgeschichtliche Goldfunde aus Niedersachsen (Fundgeschichten und kulturhistorische Impressionen). Begleitheft zu Ausstellungen der Abteilung Urgeschichte des Niedersächsischen Landesmuseums Hannover 10 (Oldenburg 2003).

Hatt/Roualet 1977
Jean-Jaques Hatt/Pierre Roualet, La chronologie de La Tène en Champagne. Revue Archéologique de l'est et du centre-est 28, 1977, 7–36.

Heeren/Deckers 2019
Stijn Heeren/Pieterjan Deckers, A late Roman Gold Neck Ring with Inscription from Walcheren (prov. Zeeland/NL). Archäologisches Korrespondenzblatt 49, 2019, 149–163.

Heidemann Lutz 2010
Lene Heidemann Lutz, Die Insel in der Mitte. Bornholm im 2.–4. Jahrhundert. Regionale und vergleichende Untersuchungen der jünger-kaiserzeitlichen Grabfunde. Berliner Archäologische Forschungen 9 (Rahden/Westf. 2010).

Heiligendorff/Paulus 1965
Wolfgang Heiligendorff/Fritz Paulus, Das latènezeitliche Gräberfeld von Berlin-Blankenfelde. Berliner Beiträge zur Vor- und Frühgeschichte 6 (Berlin 1965).

Hell 1952
Martin Hell, Zur Verbreitung der altbronze-zeitlichen Spangen- und Halsringbarren. Germania 30, 1952, 90–95.

Hennig 1970
Hilke Hennig, Die Grab- und Hortfunde der Urnenfelderkultur aus Ober- und Mittelfranken. Materialhefte zur Bayerischen Vorgeschichte 23 (Kallmünz/Opf. 1970).

Heukemes 1975
Berndmark Heukemes, Heidelberg-Wieblingen. Fundberichte aus Baden-Württemberg 2, 1975, 114.

Heynowski 1992
Ronald Heynowski, Eisenzeitlicher Trachtschmuck der Mittelgebirgszone zwischen Rhein und Thüringer Becken. Archäologische Schriften 1 (Mainz 1992).

Heynowski 1996
Ronald Heynowski, Die imitierten Wendelringe als Leitform der frühen vorrömischen Eisenzeit. Prähistorische Zeitschrift 71, 1996, 28–45.

Heynowski 2000
Ronald Heynowski, Die Wendelringe der späten Bronze- und der frühen Eisenzeit. Universitätsforschungen zur Prähistorischen Archäologie 64 (Bonn 2000).

Heynowski 2006
Ronald Heynowski, Randbemerkungen zum Hortfund von »Schlöben«. In: Wolf-Rüdiger Teegen/Rosemarie Cordie/Olaf Dörrer/Sabine Rieckhoff/Heiko Steuer (Hrsg.), Studien zur Lebenswelt der Eisenzeit. Festschrift für Rosemarie Müller. Ergänzungsbände zum

Reallexikon der Germanischen Altertumskunde
53 (Berlin, New York 2006), 49–68.

Heynowski 2014
Ronald Heynowski, Nadeln: erkennen –
bestimmen – beschreiben. Bestimmungsbuch
Archäologie 3 (Berlin, München 2014).

Hingst 1959
Hans Hingst, Vorgeschichte des Kreises Stormarn.
Die vor- und frühgeschichtlichen Denkmäler
und Funde in Schleswig-Holstein 5 (Neumünster
1959).

Hinz 1954
Hermann Hinz, Vorgeschichte des nordfriesischen
Festlandes. Die vor- und frühgeschichtlichen
Denkmäler und Funde in Schleswig-Holstein 3
(Neumünster 1954).

Hochuli/Niffeler/Rychner 1998
Stefan Hochuli/Urs Niffeler/Valentin Rychner
(Hrsg.), Die Schweiz vom Paläolithikum bis zum
frühen Mittelalter 3. Bronzezeit (Basel 1998).

Hodson 1968
Frank R. Hodson, The La Tène Cemetery at
Münsingen-Rain. Acta Bernensia 5 (Bern 1968).

Hoeper 2003
Michael Hoeper, Völkerwanderungszeitliche
Höhenstationen am Oberrhein. Geißkopf bei
Berghaupten und Kügeleskopf bei Ortenberg.
Archäologie und Geschichte 12 (Ostfildern 2003).

Hollnagel 1956
Adolf Hollnagel, Ein früheisenzeitlicher
Urnenfund von Leussow, Kr. Ludwigslust.
Ausgrabungen und Funde 1, 1956, 127–130.

Hollnagel 1973
Adolf Hollnagel, Die ur- und frühgeschichtlichen
Denkmäler und Funde des Kreises Strasburg.
Beiträge zur Ur- und Frühgeschichte der Bezirke
Schwerin, Rostock und Neubrandenburg 7 (Berlin
1973).

Hoppe 1986
Michael Hoppe, Die Grabfunde der Hallstattzeit
in Mittelfranken. Materialhefte zur Bayerischen
Vorgeschichte 55 (Kallmünz/Opf. 1986).

Horst 1972
Fritz Horst, Die Wendelringe von Klein Kreutz,
Kr. Brandenburg-Land, und Beelitz, Kr. Potsdam-
Land, und ihre zeitliche und kulturelle Stellung.
Ausgrabungen und Funde 17, 1972, 124–129.

Hundt 1955
Hans-Jürgen Hundt, Versuch zur Deutung der
Depotfunde der nordischen jüngeren Bronzezeit
unter besonderer Berücksichtigung Mecklen-
burgs. Jahrbuch des Römisch-Germanischen
Zentralmuseums Mainz 2, 1955, 95–132.

Hundt 1961
Hans-Jürgen Hundt, Beziehungen der
»Straubinger Kultur« zu den Frühbronzezeit-
kulturen der östlich benachbarten Räume. In:
Anton Točik (Red.), Kommission für das
Äneolithikum und die ältere Bronzezeit. Nitra
1958 (Bratislava 1961), 145–176.

Hundt 1997
Hans-Jürgen Hundt, Die jüngere Bronzezeit in
Mecklenburg. Beiträge zur Ur- und Früh-
geschichte Mecklenburg-Vorpommerns 31
(Lübstorf 1997).

Hårdh 1973/74
Birgitta Hårdh, Gewundene und geflochtene
Halsringe in skandinavischen Silberhortfunden der
Wikingerzeit. Meddelanden från Lunds Universitets
Historiska Museum 1973–1974, 291–306.

Hårdh 1976
Birgitta Hårdh, Wikingerzeitliche Depotfunde aus
Südschweden: Probleme und Analysen. Acta
Archaeologica Lundensia 6 (Bonn 1976).

Hårdh 1996
Birgitta Hårdh, Silver in the Viking Age. A
Regional-Economic Study. Acta Archaeologica
Lundensia, Series in 8°, Nr. 25 (Stockholm 1996).

Hårdh 2016
Birgitta Hårdh, The Perm'/Glazov rings. Contacts and Economy in the Viking Age between Russia and the Baltic Region. Acta Archaeologica Lundensia 67 (Lund 2016).

Innerhofer 1997
Florian Innerhofer, Frühbronzezeitliche Barren-hortfunde – Die Schätze aus dem Boden kehren zurück. In: Alix Hänsel/Bernhard Hänsel (Red.), Gaben an die Götter. Schätze der Bronzezeit Europas. Museum für Vor- und Frühgeschichte Berlin. Bestandskataloge 4 (Berlin 1997), 53–59.

Jankuhn 1933
Herbert Jankuhn, Zur Besiedlung des Samlandes in der älteren römischen Kaiserzeit. Prussia 30, 1933, 202–226.

Jankuhn 1950
Herbert Jankuhn, Zur räumlichen Gliederung der älteren Kaiserzeit in Ostpreußen. Archaeologia Geographica 1, 1950, 53–64.

Jensen 1997
Jørgen Jensen, Fra Bronze- til Jernalder – en kronologisk undersøgelse. Nordiske Fortidsminder, Serie B, Bd. 15 (København 1997).

Joachim 1968
Hans-Eckart Joachim, Die Hunsrück-Eifel-Kultur am Mittelrhein. Beihefte der Bonner Jahrbücher 29 (Bonn 1968).

Joachim 1970
Hans-Eckart Joachim, Späthallstattzeitliche Hügelgrabfunde aus Wirfus, Kreis Cochem. Bonner Jahrbücher 170, 1970, 36–70.

Joachim 1972
Hans-Eckart Joachim, Ein Körpergrab mit Ösenhohlring aus Neuwied, Stadtteil Hambach-Weis. Trierer Zeitschrift 35, 1972, 89–108.

Joachim 1977a
Hans-Eckart Joachim, Braubach und seine Umgebung in der Bronze- und Eisenzeit. Bonner Jahrbücher 177, 1977, 1–117.

Joachim 1977b
Hans-Eckart Joachim, Polygonale und verwandte Ringe der Späthallstatt- und Frühlatènezeit. Prähistorische Zeitschrift 52, 1977, 199–232.

Joachim 1977c
Hans-Eckart Joachim, Ein frühlatènezeitlicher Halsring mit Vogelkopfenden von Braubach, Rhein-Lahn-Kreis. Nassauische Annalen 88, 1977, 1–8.

Joachim 1980
Hans-Eckart Joachim, Unbekannter Scheiben-halsring von Lehota (ČSSR). Archäologisches Korrespondenzblatt 10, 1980, 61–62.

Joachim 1990
Hans-Eckart Joachim, Das eisenzeitliche Hügelgräberfeld von Bassenheim, Kreis Mayen-Koblenz. Rheinische Ausgrabungen 32 (Köln 1990).

Joachim 1992
Hans-Eckart Joachim, Ösen-, Drei- und Vierknotenringe der Späthallstatt- und Frühlatènezeit. Bonner Jahrbücher 192, 1992, 13–60.

Joachim 1997
Hans-Eckart Joachim, Katalog der späthallstatt- und frühlatènezeitlichen Funde im nördlichen Regierungsbezirk Koblenz. Berichte zur Archäologie an Mittelrhein und Mosel 5. Trierer Zeitschrift Beiheft 23 (Trier 1997), 69–115.

Joachim 2005
Hans-Eckart Joachim, Katalog der späthallstatt- und frühlatènezeitlichen Funde im nördlichen Regierungsbezirk Koblenz, Teil 2. Berichte zur Archäologie an Mittelrhein und Mosel 10, 2005, 269–326.

Jorns 1953
Werner Jorns, Neue Bodenurkunden aus Starkenburg. Veröffentlichungen des Amtes für Bodendenkmalpflege im Regierungsbezirk Darmstadt 2 (Kassel 1953).

Kaenel 1990
Gilbert Kaenel, Recherches sur la période de La Tène en Suisse occidental: analyse des sépultures. Cahier d'archéologie romande 50 (Lausanne 1990).

Kasseroler 1957
Alfons Kasseroler, Die vorgeschichtliche Niederlassung auf dem »Himmelreich« bei Wattens. Schlern-Schriften 166 (Innsbruck 1957).

Katalog Erding 2017
Stadt Erding (Hrsg.), Spangenbarrenhort Oberding. Gebündelt und vergraben – ein rätselhaftes Kupferdepot der Frühbronzezeit. Museum Erding, Schriften 2 (Erding 2017).

Kaufmann 1963
Hans Kaufmann, Die vorgeschichtliche Besiedlung des Orlagaus. Veröffentlichungen des Landesmuseums für Vorgeschichte Dresden 10 (Berlin 1963).

Kaufmann 1992
Hans Kaufmann, Halsschmuck der vorchristlichen Eisenzeit aus dem Muldeland. Arbeits- und Forschungsberichte zur Sächsischen Boden-denkmalpflege 35, 1992, 83–91.

Kaufmann-Heinimann 1991
Annemarie Kaufmann-Heinimann, Römische Zeit: Einheimische Traditionen – fremde Einflüsse. In: Andreas Furger/Felix Müller, Gold der Helvetier. Keltische Kostbarkeiten aus der Schweiz (Zürich 1991), 93–100.

Kaul 2007
Flemming Kaul, Celtic influences during Pre-Roman Iron Age in Denmark. In: Sebastian Möllers/Wolfgang Schlüter/Susanne Sievers (Hrsg.), Keltische Einflüsse im nördlichen Mitteleuropa während der mittleren und jüngeren vorrömischen Eisenzeit. Kolloquien zur Vor- und Frühgeschichte 9 (Bonn 2007), 327–345.

Keiling 1969
Horst Keiling, Die vorrömische Eisenzeit im Elde-Karthane-Gebiet (Kreis Perleberg und Kreis Ludwigslust). Beiträge zur Ur- und Frühgeschichte der Bezirke Rostock, Schwerin und Neubrandenburg 3 (Schwerin 1969).

Keiling 1970
Horst Keiling, Bemerkenswertes Metallsachgut vom spätlatènezeitlichen Gräberfeld Friedrichshof, Kr. Güstrow. Ausgrabungen und Funde 15, 1970, 206–212.

Keller 1979
Erwin Keller, Das spätrömische Gräberfeld von Neuburg an der Donau. Materialhefte zur Bayerischen Vorgeschichte A 40 (Kallmünz/Opf. 1979).

Keller 1984
Erwin Keller, Die frühkaiserzeitlichen Körpergräber von Heimstätten bei München und die verwandten Funde aus Südbayern. Münchner Beiträge zur Vor- und Frühgeschichte 37 (München 1984).

Kersten 1936
Karl Kersten, Zur älteren nordischen Bronzezeit. Veröffentlichungen der Schleswig-Holsteinischen Universitätsgesellschaft, Reihe II, Nr. 3 (Neumünster 1936).

Kersten 1939
Karl Kersten, Vorgeschichte des Kreises Steinburg. Die vor- und frühgeschichtlichen Denkmäler und Funde in Schleswig-Holstein 1 (Neumünster 1939).

Kimmig 1975
Wolfgang Kimmig, Ein Frühlatènefund mit Scheibenhalsring von Sulzfeld, Kr. Sinsheim (Baden-Württemberg). Archäologisches Korrespondenzblatt 5, 1975, 283–298.

Kimmig/Rest 1953
Wolfgang Kimmig/Walter Rest, Ein Fürstengrab der späten Hallstattzeit von Kappel am Rhein. Jahrbuch des Römisch-Germanischen Zentralmuseums Mainz 1, 1953, 179–216.

Knorr 1910
Friedrich Knorr, Friedhöfe der älteren Eisenzeit in Schleswig-Holstein (Kiel 1910).

F. Koch 2007
Friederike Koch (Hrsg.), Bronzezeit. Die Lausitz vor 3000 Jahren (Kamenz 2007).

U. Koch 1993
Ursula Koch, Die Alamannen in Heilbronn. Archäologische Funde des 4. und 5. Jahrhunderts. Museo 6 (Heilbronn 1993).

Kóčka-Krenz 1993
Hanna Kóčka-Krenz, Biżuteria północno-zachodnio-słowiańska we wczesnym średniowieczu. Uniwersytet im. Adama Mickiewicza w Poznaniu. Seria Archeologia Nr. 40 (Poznań 1993).

Koepke 1998
Hans Koepke, Siedlungs- und Grabfunde der älteren Eisenzeit aus Rheinhessen und dem unteren Gebiet der Nahe. Beiträge zur Ur- und Frühgeschichte Mitteleuropas 19 (Weißbach 1998).

Koschik 1981
Harald Koschik, Die Bronzezeit im südwestlichen Oberbayern. Materialhefte zur Bayerischen Vorgeschichte A 50 (Kallmünz/Opf. 1981).

Kossack 1987
Georg Kossack, Der Bronzehort von Wicina (Witzen) und seine Stellung im Kultursystem der frühen Eisenzeit. Folia Praehistorica Posnaniensia 3, 1987, 107–135.

Kossack 1993
Georg Kossack, Früheisenzeit im Mittelgebirgsraum. Bericht der Römisch-Germanischen Kommission 74, 1993, 565–605.

Kossinna 1905
Gustaf Kossinna, Über verzierte Lanzenspitzen als Kennzeichen der Ostgermanen. Zeitschrift für Ethnologie 37, 1905, 369–406.

Kossinna 1915
Gustaf Kossinna, Die illyrische, die germanische und die keltische Kultur der frühesten Eisenzeit im Verhältnis zu dem Eisenfunde von Wahren bei Leipzig. Mannus 7, 1915, 87–126.

Kossinna 1917a
Gustaf Kossinna, Die goldenen »Eidringe« und die jüngere Bronzezeit in Ostdeutschland. Mannus 8, 1917, 1–133.

Kossinna 1917b
Gustaf Kossinna, Der goldene Halsring von Peterfitz bei Kolberg in Hinterpommern. Mannus 9, 1917 (1919), 97–104.

Kossinna 1920
Gustaf Kossinna, Zu meiner Abhandlung über den Eisenfund von Wahren. Mannus 11/12, 1920, 411–414.

Kostrzewski 1919
Josef Kostrzewski, Die ostgermanische Kultur der Spätlatènezeit. Mannus-Bibliothek 18 (Leipzig 1919).

Kostrzewski 1926
Josef Kostrzewski, s. v. Kronenhalsringe. In: Max Ebert (Hrsg.), Reallexikon der Vorgeschichte Bd. 7 (Berlin 1926), 106–108.

Kraft 1927
Georg Kraft, Die Stellung der Schweiz innerhalb der bronzezeitlichen Kulturgruppen Mitteleuropas. Anzeiger für schweizerische Altertumskunde 29, 1927, 1–16.

Krämer 1964
Werner Krämer, Das keltische Gräberfeld von Nebringen (Kreis Böblingen). Veröffentlichungen des Staatlichen Amtes für Denkmalpflege Stuttgart, Reihe A, Heft 8 (Stuttgart 1964).

Krämer 1985
Werner Krämer, Die Grabfunde von Manching
und die latènezeitlichen Flachgräber in
Südbayern. Die Ausgrabungen in Manching 9
(Stuttgart 1985).

Krause 1988
Rüdiger Krause, Die endneolithischen und
frühbronzezeitlichen Grabfunde auf der
Nordstadtterrasse von Singen am Hohentwiel.
Forschungen und Berichte zur Vor- und
Frühgeschichte in Baden-Württemberg 32
(Stuttgart 1988).

Kromer 1959
Karl Kromer, Das Gräberfeld von Hallstatt (Firenze
1959).

Kulakov 2009
Wladimir I. Kulakov, Halsringe vom Horizont
Untersiebenbrunn aus Velp (Niederlande).
Publikation und Interpretationsversuch. Slavia
Antiqua 50, 2009, 201–217.

Kulakov 2015
Wladimir I. Kulakov, Halsringe vom Typ Havor und
ihre Derivate. Acta Archaeologica (Kopenhagen)
86, 2015, 81–93.

Kunkel 1926
Otto Kunkel, Oberhessens vorgeschichtliche
Altertümer (Marburg 1926).

Lampe 1982
Willi Lampe, Ückeritz. Ein jungbronzezeitlicher
Hortfund von der Insel Usedom. Beiträge zur Ur-
und Frühgeschichte der Bezirke Rostock,
Schwerin und Neubrandenburg 15 (Berlin 1982).

A. Lang 1998
Amei Lang, Das Gräberfeld von Kundl im Tiroler
Inntal. Frühgeschichtliche und provinzialrömische
Archäologie 2 (Rahden/Westf. 1998).

V. Lang 2007
Valter Lang, The Bronze and Early Iron Ages in
Estonia (Tartu 2007).

Lappe 1986
Ursula R. Lappe, Die Urnenfelderzeit in
Ostthüringen und im Vogtland. II: Auswertung.
Weimarer Monographien zur Ur- und
Frühgeschichte 6 (Weimar 1986).

Laux 1970/71
Friedrich Laux, Die Sammlung vorgeschichtlicher
Altertümer des Freiherrn von dem Busche-
Ippenburg auf Dötzingen. Lüneburger Blätter
21/22, 1970/71, 85–120.

Laux 1971
Friedrich Laux, Die Bronzezeit in der Lüneburger
Heide. Veröffentlichungen der urgeschichtlichen
Sammlungen des Landesmuseums zu Hannover
18 (Hildesheim 1971).

Laux 1981
Friedrich Laux, Bemerkungen zu den
mittelbronzezeitlichen Lüneburger
Frauentrachten vom Typ Deutsch Evern. In:
Herbert Lorenz (Hrsg.), Studien zur Bronzezeit
[Festschrift für Wilhelm Albert v. Brunn] (Mainz
1981), 251–275.

Laux 2016
Friedrich Laux, Der Hals- und Brustschmuck in
Niedersachsen. Prähistorische Bronzefunde,
Abt. XI, Bd. 8 (Stuttgart 2016).

Laux 2017
Friedrich Laux, Bronzezeitliche Hortfunde in
Niedersachsen. Materialhefte zur Ur- und
Frühgeschichte Niedersachsens 51 (Rahden/
Westf. 2017).

Lindenschmit 1870
Ludwig Lindenschmit, Etruskischer Goldschmuck.
Die Altertümer unserer heidnischen Vorzeit 2, H. 2
(Mainz 1870), Taf. 1.

Lund Hansen 1998
Ulla Lund Hansen, s. v. Goldring. In: Reallexikon
der Germanischen Altertumskunde. Bd. 12 (Berlin,
New York 1998), 345–361.

Maier 1973
Rudolf A. Maier, Ein weiterer Depot-
Ringhalskragen der Frühbronzezeit. Germania 51,
1973, 524–527.

Malinowski/Novotná 1982
Tadeusz Malinowski/Mária Novotná,
Środkowoeurejskie wielokrotne nászyjniki
brązowe (Les colliers multiples en Bronze de
l'Europe central). Archaeologia Interregionalis 4
(Słupsk 1982).

Mangelsdorf 2006/07
Günter Mangelsdorf, Der Halsring von Peterfitz,
Hinterpommern. Ein Beitrag zur zeitlichen und
kulturellen Stellung der Goldringe mit verdickten
und übergreifenden Enden des 6. Jahrhunderts in
Skandinavien und südlich der Ostsee. Offa 63/64,
2006/07, 79–108.

Maraszek/Egold 2001
Regine Maraszek/Andreas Egold, Ein spätbronze-
zeitlicher Opferbrunnen von Großschkorlopp,
Lkr. Leipziger Land. Arbeits- und Forschungs-
berichte zur sächsischen Bodendenkmalpflege
43, 2001, 123–140.

Marschall/Narr/von Uslar 1954
Arthur Marschall/Karl J. Narr/Rafael von Uslar,
Die vor- und frühgeschichtliche Besiedlung des
Bergischen Landes. Zeitschrift des Bergischen
Geschichtsvereins 73 (Neustadt a. d. Aisch 1954).

Mattei 1991
Marina Mattei, Il galata capitollino. In: I Celti
[Ausstellung Venedig 1991] (Milano 1991), 70–71.

Maxfield 1981
Valerie A. Maxfield, The military decoration of the
Roman army (London 1981).

Meller u. a. 2019
Harald Meller/Susanne Kimmig-Völkner/Alfred
Reichenberger (Hrsg.), Ringe der Macht.
Tagungen des Landesmuseums für Vorgeschichte
Halle 21 (Halle 2019).

Menke 1974
Manfred Menke, »Raetische« Siedlungen und
Bestattungsplätze der frührömischen Kaiserzeit
im Voralpenland. In: Georg Kossack/Günter Ulbert
(Hrsg.), Studien zur vor- und frühgeschichtlichen
Archäologie: Festschrift für Joachim Werner zum
65. Geburtstag. Münchner Beiträge zur Vor- und
Frühgeschichte, Ergänzungsband (München
1974), 141–159.

Menke 1978/79
Manfred Menke, Studien zu den frühbronzezeit-
lichen Metalldepots Bayerns. Jahresbericht der
Bayerischen Bodendenkmalpflege 19/20,
1978/79, 5–305.

Menke 1989
Manfred Menke, Zu den frühen Kupferfunden des
Nordens. Acta Archaeologica (Kopenhagen) 59,
1989, 15–66.

Mestorf 1885
Johanna Mestorf, Vorgeschichtliche Alterthümer
aus Schleswig-Holstein (Hamburg 1885).

Mestorf 1886
Johanna Mestorf, Katalog der im germanischen
Museum befindlichen vorgeschichtlichen Denkmä-
ler (Rosenberg'sche Sammlung) (Nürnberg 1886).

Michalék 2017
Jan Michalék, Mohylová pohřebiště doby
Halštatské (Ha C–D) a časně laténské (LT A) v
jižních čechách (Prag 2017).

Michelbertas 1996
Mykolas Michelbertas, Ein baltischer Halsring aus
den Rheinprovinzen. Germania 74, 1996, 556–561.

Moberg 1941
Carl-Axel Moberg, Zonengliederung der vor-
christlichen Eisenzeit in Nordeuropa (Lund 1941).

Möbes 1968
Günter Möbes, Halsringbarren aus Griefstedt,
Kr. Sömmerda. Ausgrabungen und Funde 13,
1968, 239–241.

Mohr 2005
Michael Mohr, Ein Grabhügel der Älteren
Hunsrück-Eifel-Kultur von der »Reuterlei« bei Bad
Breisig-Rheineck, Kreis Ahrweiler. Studien zur
Chronologie und Tracht der späten Hallstattzeit
im Mittelrheingebiet. Berichte zur Archäologie an
Mittelrhein und Mosel 10, 2005, 55–116.

Möller 1999
Christian Möller, Ein bemerkenswerter Halsring
der frühen Latènezeit aus Albessen, Kr. Kusel
(Pfalz). Archäologisches Korrespondenzblatt 29,
1999, 69–78.

Möller/Schmidt 1998
Christian Möller/Susanne Schmidt, Ein
außergewöhnlicher Halsring der frühen
Latènezeit aus Wippe, Gem. Friesenhagen, Kreis
Altenkirchen. In: Andreas Müller-Karpe/Helga
Brandt/Hauke Jöns/Dirk Krause/Angelika Wigg
(Hrsg.), Studien zur Archäologie der Kelten,
Römer und Germanen in Mittel- und Westeuropa.
Alfred Haffner zum 60. Geburtstag gewidmet.
Studia Honoraria 4 (Rahden/Westf. 1998),
553–624.

Möllers 2009
Sebastian Möllers, Die Schnippenburg bei
Ostercappeln, Landkreis Osnabrück, in ihren
regionalen und chronologischen Bezügen.
Internationale Archäologie 113 (Rahden/Westf.
2009).

Montelius 1870–73
Oscar Montelius, Bronsålderen i norra och
mellersta Sverige. Antikvarisk Tidskrift för Sverige
3, 1870–73.

Montelius 1900
Oscar Montelius, Den nordiska jernålderns
kronologi III. 6. Jernålderns sjette period.
Folkvandringstidens förra del. Från tiden omkring
år 400 efter Kr. föd. till tiden omkring år 600.
Svenska Fornminnesföreningens tidskrift 10,
1900, 55–130.

Montelius 1917
Oscar Montelius, Minnen från vår forntid 1.
Stenåldern och bronsåldern (Stockholm 1917).

Moora 1938
Harri Moora, Die Eisenzeit in Lettland bis etwa
500 n. Chr. (Tartu 1938).

Moucha 2005
Václav Moucha, Hortfunde der frühen Bronzezeit
in Böhmen (Prag 2005).

Mráv 2015
Zsolt Mráv, Maniakion – The Golden Torc in the
Late Roman and Early Byzantine Army.
Preliminary Research Report. In: Tivadar Vida
(Hrsg.), The Frontier World. Romans, Barbarians
and Military Culture. Romania Gothica II
(Budapest 2015), 287–303.

D. Müller 1969
Detlef W. Müller, Breitrippiger echter Wendelring
mit Reparaturstelle aus der Flur Eschenbergen,
Kr. Gotha. Ausgrabungen und Funde 14, 1969,
247–250.

F. Müller 1985
Felix Müller, Keltische Scheibenhalsringe, ein
oberrheinisches Erzeugnis mit weiter Verbreitung.
Archäologisches Korrespondenzblatt 15, 1985,
85–89.

F. Müller 1989
Felix Müller, Die frühlatènezeitlichen
Scheibenhalsringe. Römisch-Germanische
Forschungen 46 (Mainz 1989).

F. Müller 1996
Felix Müller, Frühlatènezeitliche Scheibenhals-
ringe aus dem Elsaß. In: Suzanne Plouin (Red.),
Trésors Celtes et Gallois (Colmar 1996), 186–189.

F. Müller u. a. 1999
Felix Müller/Gilbert Kaenel/Geneviève Lüschner
(Hrsg.), Die Schweiz vom Paläolithikum bis zum
frühen Mittelalter 4. Eisenzeit (Basel 1999).

R. Müller 1985
Rosemarie Müller, Die Grabfunde der Jastorf-
und Latènezeit an unterer Saale und Mittelelbe.
Veröffentlichungen des Landesmuseums für
Vorgeschichte in Halle 38 (Berlin 1985).

R. Müller 1998
Rosemarie Müller, Der latènezeitliche Fundplatz
Waltershausen im Kreis Rhön-Grabfeld und seine
kulturhistorische Stellung. In: Walter Jahn (Hrsg.),
Vorzeit: Spuren in Rhön-Grabfeld. Schriftenreihe
des Vereins für Heimatgeschichte im Grabfeld e. V.
15 (Bad Königshofen 1998), 123–130.

R. Müller 2007
Rosemarie Müller, Die östliche Kontaktzone
zwischen dem keltischen Kulturraum und dem
Norden. In: Sebastian Möllers/Wolfgang Schlüter/
Susanne Sievers (Hrsg.), Keltische Einflüsse im
nördlichen Mitteleuropa während der mittleren
und jüngeren vorrömischen Eisenzeit. Kolloquien
zur Vor- und Frühgeschichte 9 (Bonn 2007),
265–282.

S. Müller 1876
Sophus Müller, Bronzealderens Perioder.
Aarbøger for Nordisk Oldkyndlighed og Historie
1876.

S. Müller 1921
Sophus Müller, Bronzealderens kunst i Danmark.
Oldtidens Kunst i Danmark 2 (Kjøbenhavn 1921).

S. Müller 1933
Sophus Müller, Jernalderens Kunst. Oldtidens
Kunst i Danmark 3 (Kjøbenhavn 1933).

Nagler-Zanier 2005
Cordula Nagler-Zanier, Ringschmuck der
Hallstattzeit aus Bayern. Prähistorische
Bronzefunde, Abt. X, Bd. 7 (Stuttgart 2005).

Nakoinz 2005
Oliver Nakoinz, Studien zur räumlichen
Abgrenzung und Strukturierung der älteren
Hunsrück-Eifel-Kultur. Universitätsforschungen
zur Prähistorischen Archäologie 118 (Bonn 2005).

Neubauer 2007
Dieter Neubauer, Die Wettenburg in der
Mainschleife bei Urphar, Main-Tauber-Kreis.
Frühgeschichtliche und provinzialrömische
Archäologie 8 (Rahden/Westf. 2007).

Neugebauer 1991
Johannes-Wolfgang Neugebauer, Die Nekropole
F von Gemeinlebarn, Niederösterreich. Römisch-
Germanische Forschungen 49 (Mainz am Rhein
1991).

Neumann 1955/56
Gotthard Neumann, Alte und neue frühkeltische
Funde von Einhausen, Landkreis Meiningen,
Bez. Suhl, Thüringen. Wissenschaftliche Zeitschrift
der Friedrich-Schiller-Universität Jena 5, 1955/56,
525–546.

Nick 2006
Michael Nick, s. v. Torques. In: Reallexikon der
Germanischen Altertumskunde. Bd. 31 (Berlin,
New York 2006), 66–70.

Nortmann 1983
Hans Nortmann, Die vorrömische Eisenzeit
zwischen unterer Weser und Ems. Ammerland-
studien I. Römisch-Germanische Forschungen 41
(Mainz am Rhein 1983).

Nortmann 2017
Hans Nortmann, Die Goldfunde. In: Giacomo
Bardelli (Hrsg.), Das Prunkgrab von Bad Dürkheim
150 Jahre nach der Entdeckung. Monographien
des Römisch-Germanisches Zentralmuseums 137
(Mainz 2017), 41–52.

Nothnagel 2013
Martina Nothnagel, Weibliche Eliten der Völker-
wanderungszeit. Zwei Prunkbestattungen aus
Untersiebenbrunn. Archäologische Forschungen
in Niederösterreich 12 (St. Pölten 2013).

Novotná 1984
Mária Novotná, Halsringe und Diademe in der
Slowakei. Prähistorische Bronzefunde, Abt. XI,
Bd. 4 (München 1984).

Nylén 1968
Erik Nylén, Die älteste Goldschmiedekunst der nordischen Eisenzeit und ihr Ursprung. Jahrbuch des Römisch-Germanischen Zentralmuseums Mainz 15, 1968, 75–94.

Nylén 1996
Erik Nylén, Sagan om ringarna. Fornvännen 91, 1996, 1–12.

Nylén u. a. 2005
Erik Nylén/Ulla Lund Hansen/Peter Manneke, The Havor Hoard. The Gold, the Bronzes, the Fort. Kungliga Vitterhets Historie och Antikvitets Akademiens Handlingar. Antikvariska Serien 46 (Stockholm 2005).

Oldeberg 1974
Andreas Oldeberg, Die ältesten Metallzeiten in Schweden 1. Kungliga Vitterhets Historie och Antikvitets Akademien Monografiserien 53 (Stockholm 1974).

Okulicz 1976
Łucja Okulicz, Osadnictwo strefy wschodbałtyckiej w i tysiącleciu przed naszą erą (Wrocław, Warszawa, Kraków, Gdańsk 1976).

Okulicz 1979
Łucja Okulicz, Kultura kurhanów zachodniobałtyjskich. In: Jana Dąbrowskiego/Zdzisława Rajewskiego (Red.), Od środkowej epoki brązu do środkowego okresu lateńskiego. Prahistoria ziem Polskich 4 (Wrocław, Warszawa, Kraków, Gdańsk 1979), 179–189.

Ostritz 2001
Sven Ostritz, Die eisernen Halsringe der Thüringischen Kultur der älteren Eisenzeit. Alt-Thüringen 34, 2001, 217–227.

Ostritz 2002
Sven Ostritz, Untersuchungen zu den Wendelringen der älteren vorrömischen Eisenzeit unter besonderer Berücksichtigung der Thüringischen Kultur. Beiträge zur Ur- und Frühgeschichte Mitteleuropas 33 (Weißbach 2002).

Päffgen 1992
Bernd Päffgen, Die Ausgrabungen in St. Severin zu Köln. Teil 1. Kölner Forschungen 5,1 (Mainz 1992).

Parzinger 1988
Hermann Parzinger, Chronologie der Späthallstatt- und Frühlatènezeit. Studien zu Fundgruppen zwischen Mosel und Save. Quellen und Forschungen zur prähistorischen und provinzialrömischen Archäologie 4 (Weinheim 1988).

Pauli 1978
Ludwig Pauli, Der Dürrnberg bei Hallein III, 1. Münchner Beiträge zur Vor- und Frühgeschichte 18 (München 1978).

Penninger 1972
Ernst Penninger, Der Dürrnberg bei Hallein I. Münchner Beiträge zur Vor- und Frühgeschichte 16 (München 1972).

Pesch 2015
Alexandra Pesch, Die Kraft der Tiere. Völkerwanderungszeitliche Goldhalskragen und die Grundsätze germanischer Kunst. Unter Mitarbeit von Jan P. Lamm, Maiken Fecht und Barbara Armbruster. Mit einem Beitrag von Lars O. Lagerqvist. Kataloge vor- und frühgeschichtlicher Altertümer 47 = Schriften des Archäologischen Landesmuseums 12 (Mainz 2015).

Pesch 2019a
Alexandra Pesch, Drachengold. Schatzfunde des Nordens im ersten Jahrtausend n. Chr. In: Heike Sahm/Wilhelm Heizmann/Victor Millet (Hrsg.), Gold in der europäischen Heldensage. Ergänzungsbände zum Reallexikon der Germanischen Altertumskunde 109 (Berlin, Boston 2019), 13–34.

Pesch 2019b
Alexandra Pesch, Königliche Kostbarkeiten: Germanischer Ringschmuck vom ersten bis ins fünfte Jahrhundert. In: Harald Meller/Susanne Kimmig-Völkner/Alfred Reichenberger (Hrsg.),

Ringe der Macht. Tagungen des Landesmuseums
für Vorgeschichte Halle 21 (Halle 2019), 471–490.

Pesch/Helmbrecht 2019
Alexandra Pesch/Michaela Helmbrecht (Hrsg.),
Gold foil figures in focus. A Scandinavian find
group and related objects and images from
ancient and medieval Europe. Schriften des
Museums für Archäologie Schloss Gottorf.
Ergänzungsreihe 14 (München 2019).

Peschel 1984
Karl Peschel, Beobachtungen an vier
Bronzefunden von der mittleren Saale. Arbeits-
und Forschungsberichte zur sächsischen
Bodendenkmalpflege 27/28, 1984, 59–91.

Piesker 1958
Hans Piesker, Untersuchungen zur älteren
lüneburgischen Bronzezeit (Lüneburg 1958).

Pietzsch 1964
Arthur Pietzsch, Zur Technik der Wendelringe.
Arbeits- und Forschungsberichte zur sächsischen
Bodendenkmalpflege, Beiheft 4 (Berlin 1964).

Pirling/Siepen 2006
Renate Pirling/Margareta Siepen, Die Funde aus
den römischen Gräbern von Krefeld-Gellep.
Germanische Denkmäler der
Völkerwanderungszeit B 20 (Stuttgart 2006).

Polenz 1973
Hartmut Polenz, Zu den Grabfunden der
Späthallstattzeit im Rhein-Main-Gebiet. Berichte
der Römisch-Germanischen Kommission 54,
1973, 107–202.

Prieur 1950
Jean Prieur, Les torques ternaires de la
Champagne. Revue Archeologique de l'Est et
Centre-Est 1, 1950.

Prohászka 2006
Péter Prohászka, Das vandalische Königsgrab von
Osztrópataka (Ostrovany, SK). Monumenta

Germanorum Archaeologica Hungariae 3
(Budapest 2006).

Przybyła 2007
Marzena J. Przybyła, Die nordeuropäischen
Elemente in der Dębczyno-Gruppe der jüngeren
römischen Kaiserzeit. Jahrbuch des Römisch-
Germanischen Zentralmuseums Mainz 54, 2007,
573–611.

Quast 1999
Dieter Quast, Das »Pektorale« von Wolfsheim, Kr.
Mainz-Bingen. Germania 77, 1999, 705–718.

Quast 2009
Dieter Quast, Velp und verwandte Schatzfunde
des frühen 5. Jahrhunderts. Acta Praehistorica et
Archaeologica 41, 2009, 207–230.

Ramsl 2012
Peter C. Ramsl, s. v. Ringtracht, Reiftracht. In:
Susanne Sievers/Otto H. Urban/Peter C. Ramsl
(Hrsg.), Lexikon zur keltischen Archäologie.
Mitteilungen der Prähistorischen Kommission
(Wien 2012), 1593–1594.

Rau 1972
Günter Rau, Körpergräber mit Glasbeigaben
des 4. nachchristlichen Jahrhunderts im
Oder-Weichsel-Raum. Acta Praehistorica et
Archaeologica 3, 1972, 109–214.

Reim 1995
Hartmann Reim, Ein Halskragen aus Kupfer
von Dornmettingen, Zollernalbkreis (Baden-
Württemberg). In: Albrecht Jockenhövel (Hrsg.),
Festschrift für Hermann Müller-Karpe zum
70. Geburtstag (Bonn 1995), 237–248.

Reimer 1997
Petra Reimer, Rowen, Kr. Stolp, Prov. Pommern. In:
Alix Hänsel/Bernhard Hänsel (Red.), Gaben an die
Götter. Schätze der Bronzezeit Europas. Museum
für Vor und Frühgeschichte Berlin. Bestands-
kataloge 4 (Berlin 1997), 186–189.

Reinecke 1965
Paul Reinecke, Mainzer Aufsätze zur Chronologie
der Bronze- und Eisenzeit (Bonn 1965).

Reiß 2014
Robert Reiß, Von der Spätantike zum frühen
Mittelalter. In: Sabine Wolfram u. a. (Hrsg.), In
die Tiefe der Zeit. 300.000 Jahre Menschheits-
geschichte in Sachsen. Das Buch zur Dauer-
ausstellung (Dresden 2014), 162–173.

Riese 2005
Torsten Riese, Von Hinterpommern in die Prignitz.
Ein wiederentdeckter Grabfund der jüngeren
Römischen Kaiserzeit aus Sydow/Żydowo. In:
Claus Dobiat (Hrsg.), Reliquiae Gentium.
Festschrift für Horst Wolfgang Böhme zum 65.
Geburtstag. Internationale Archäologie. Studia
honoraria 23 (Rahden/Westf. 2005), 339–348.

Roes 1947
Anna Roes, Some gold torcs found in Holland.
Acta Archaeologica (Kopenhagen) 18, 1947,
175–187.

Ruckdeschel 1978
Walter Ruckdeschel, Die frühbronzezeitlichen
Gräber Südbayerns. Antiquitas, Reihe 2, Bd. 11
(Bonn 1978).

von Rummel 2007
Philipp von Rummel, Habitus barbarus.
Ergänzungsbände zum Reallexikon der
Germanischen Altertumskunde 55 (Berlin,
New York 2007).

Rygh 1885
Oluf Rygh, Norske oldsager. Ordnede og
forklarede (Christiana 1885).

Rzeszotarska-Nowakiewicz 2010
Aleksandra Rzeszotarska-Nowakiewicz, Neckrings
with trumpet-shaped terminals (mit Trompeten-
enden) – some remarks on traces of contacts in
the Baltic basin during the Early Roman Period.
In: Ulla Lund Hansen/Anna Bitner-Wróblewska
(Hrsg.), Worlds apart? Contacts across the Baltic

Sea in the Iron Age. Nordiske Fortidsminder C7
(København, Warszawa 2010), 315–336.

Schaaff 1974
Ulrich Schaaff, Frühlatènezeitliche Scheiben-
halsringe vom südlichen Mittelrhein.
Archäologisches Korrespondenzblatt 4, 1974,
151–156.

Schach-Dörges 2015
Helga Schach-Dörges, Das Mädchengrab aus
spätantiker Zeit von Dintelhausen im Main-
Tauber-Kreis. Fundberichte aus Baden-
Württemberg 35, 2015, 459–482.

Schacht 1982
Sigrid Schacht, Die Nordischen Hohlwulste der
frühen Eisenzeit. Wissenschaftliche Beiträge der
Martin-Luther-Universität Halle-Wittenberg L 18
(Halle/S. 1982).

Schanz 2005
Elke Schanz, Klempenow, Lkr. Demmin. Boden-
denkmalpflege in Mecklenburg-Vorpommern,
Jahrbuch 53, 2005 (2006), 383.

Schefzik 1998
Michael Schefzik, Eine spätantike Frauen-
bestattung mit germanischem oder sarma-
tischem Halsring aus Germering. Das Archäo-
logische Jahr in Bayern 1998, 104–105.

Schindler 1971
Reinhard Schindler, Scharflappiger Wendelring
von Hunolstein, Kreis Bernkastel-Wittlich. Trierer
Zeitschrift 34, 1971, 35–42.

Schmauder 2002
Michael Schmauder, Oberschichtgräber und
Verwahrfunde in Südosteuropa im 4. und
5. Jahrhundert. Zum Verhältnis zwischen dem
spätantiken Reich und der barbarischen
Oberschicht aufgrund der archäologischen
Quellen. Archaeologia Romanica III (Bukarest
2002).

Ch. Schmidt 2013
Christoph G. Schmidt, Der Rohling eines silbernen Halsrings aus Dienstedt (Ilm-Kreis). In: Heike Pöppelmann/Korana Deppmeyer/Wolf-Dieter Steinmetz (Hrsg.), Roms vergessener Feldzug. Die Schlacht am Harzhorn. Veröffentlichungen des Braunschweigischen Landesmuseums 115 (Darmstadt 2013), 148.

J.-P. Schmidt 1993
Jens-Peter Schmidt, Studien zur jüngeren Bronzezeit in Schleswig-Holstein und dem nordelbischen Hamburg. Universitätsforschungen zur Prähistorischen Archäologie 15 (Bonn 1993).

Schmidt/Bemmann 2008
Berthold Schmidt/Jan Bemmann, Körper-bestattungen der jüngeren Römischen Kaiserzeit und der Völkerwanderungszeit Mitteldeutsch-lands. Katalog. Veröffentlichungen des Landes-amtes für Denkmalpflege und Archäologie Sachsen-Anhalt – Landesmuseum für Vor-geschichte 61 (Halle [Saale] 2008).

Schnittger 1913–15
Bror Schnittger, s. v. Halsring. In: Johannes Hoops (Hrsg.), Reallexikon der Germanischen Altertums-kunde. Bd. 2 (Straßburg 1913–15), 369–370.

Schoknecht 1959
Ulrich Schoknecht, Eine germanische Frauenbestattung von Klein Teetzleben, Kreis Altentreptow. Bodendenkmalpflege in Mecklenburg, Jahrbuch 1959, 101–113.

Schramm 2017
Annemarie Schramm, Groß Medewege, Landeshauptstadt Schwerin. Bodendenk-malpflege in Mecklenburg-Vorpommern, Jahrbuch 65, 2017, 271.

Schubart 1972
Hermanfrid Schubart, Die Funde der älteren Bronzezeit in Mecklenburg (Neumünster 1972).

Schuldt 1965
Ewald Schuldt, Technik der Bronzezeit. Bildkataloge des Museums für Ur- und Frühgeschichte Schwerin (Schwerin 1965).

Schulz 1953
Walter Schulz, Leuna: ein germanischer Bestattungsplatz der spätrömischen Kaiserzeit. Schriften der Sektion für Vor- und Frühgeschichte, Deutsche Akademie der Wissenschaften zu Berlin 1 (Berlin 1953).

Schumacher 1972
Astrid Schumacher, Die Hallstattzeit im südlichen Hessen. Bonner Hefte zur Vorgeschichte 5 (Bonn 1972).

Schumacher/Schumacher 1976
Astrid Schumacher/Erich Schumacher, Die Hallstattzeit im Kreis Gießen. In: Werner Jorns (Hrsg.), Inventar der urgeschichtlichen Gelände-denkmäler und Funde des Stadt- und Landkreises Gießen. Materialien zur Ur- und Frühgeschichte von Hessen 1 (Darmstadt 1976), 149–195.

Sehnert-Seibel 1993
Angelika Sehnert-Seibel, Hallstattzeit in der Pfalz. Universitätsstudien zur Prähistorischen Archäologie 10 (Bonn 1993).

Seyer 1969
Heinz Seyer, Das Brandgräberfeld der vorrömischen Eisenzeit von Geltow-Wildpark im Potsdamer Havelland. Veröffentlichungen des Museums für Ur- und Frühgeschichte Potsdam 5, 1969, 118–158.

Seyer 1982
Heinz Seyer, Siedlung und archäologische Kultur der Germanen im Havel-Spree-Gebiet in den Jahrhunderten vor Beginn u. Z. Schriften zur Ur- und Frühgeschichte 34 (Berlin 1982).

Sitterding 1966
Madeleine Sitterding, Bourdonette et Bois-de-Vaux, deux complexes de l'Age de Bronze ancien. In: Rudolf Degen/Walter Drack/René Wyss (Hrsg.),

Helvetia Antiqua. Festschrift Emil Vogt (Zürich 1966), 45–54.

Spitzlberger 1964
Georg Spitzlberger, Ein Latènefund aus Hofham (Niederbayern). Bayerische Vorgeschichtsblätter 29, 1964, 236–240.

Splieth 1900
Wilhelm Splieth, Inventar der Bronzealterfunde aus Schleswig-Holstein (Kiel, Leipzig 1900).

Sprockhoff 1932
Ernst Sprockhoff, Niedersächsische Depotfunde der jüngeren Bronzezeit. Veröffentlichungen der urgeschichtlichen Sammlungen des Provinzialmuseums zu Hannover 2 (Hildesheim 1932).

Sprockhoff 1937
Ernst Sprockhoff, Jungbronzezeitliche Hortfunde Norddeutschlands (Periode IV). Kataloge des Römisch-Germanischen Zentralmuseums zu Mainz 12 (Mainz 1937).

Sprockhoff 1939
Ernst Sprockhoff, Zur Entstehung der altbronzezeitlichen Halskragen im nordischen Kreise. Germania 23, 1939, 1–6.

Sprockhoff 1942
Ernst Sprockhoff, Niedersachsens Bedeutung für die Bronzezeit Westeuropas. Bericht der Römisch-Germanischen Kommission 31, Teil 2, 1942, 1–138.

Sprockhoff 1956
Ernst Sprockhoff, Jungbronzezeitliche Hortfunde der Südzone des Nordischen Kreises (Periode V). Römisch-Germanisches Zentralmuseum zu Mainz, Katalog 16 (Mainz 1956).

Sprockhoff 1959
Ernst Sprockhoff, Pestruper Bronzen. In: Adriaan von Müller/Wolfram Nagel (Hrsg.), Gandert-Festschrift. Berliner Beiträge zur Vor- und Frühgeschichte 2 (Berlin-Lichterfelde 1959), 152–167.

Stähli 1977
Benedicht Stähli, Die Latènegräber von Bern-Stadt. Schriften des Seminars für Ur- und Frühgeschichte der Universität Bern 3 (Bern 1977).

Stead 2003
Ian Stead, Celtic Art in Britain before the Roman Conquest (London 2003).

Steidl 2000
Bernd Steidl, Die Wetterau vom 3. bis 5. Jahrhundert n. Chr. Materialien zur Vor- und Frühgeschichte von Hessen 22 (Wiesbaden 2000).

Stein 1967
Frauke Stein, Adelsgräber des achten Jahrhunderts in Deutschland. Germanische Denkmäler der Völkerwanderungszeit A9 (Berlin 1967).

Stenberger 1958
Mårten Stenberger, Die Schatzfunde Gotlands der Wikingerzeit (Upsala 1958).

Stjernquist 1955
Berta Stjernquist, Simris. On Cultural Connection of Scania in the Roman Iron Age (Bonn a. R., Lund 1955).

Stöckli/Niffeler/Gross-Klee 1995
Werner E. Stöckli/Urs Niffeler/Eduard Gross-Klee (Hrsg.), Die Schweiz vom Paläolithikum bis zum frühen Mittelalter 2. Neolithikum (Basel 1995).

Stöllner 2002
Thomas Stöllner, Die Hallstattzeit und der Beginn der Latènezeit im Inn-Salzach-Raum. Auswertung. Archäologie in Salzburg 3,1 (Salzburg 2002).

Stylegar/Reiersen 2018
Frans-Arne H. Stylegar/Håkon Reiersen, The Flaghaug Burials. In: Dagfinn Skre (Hrsg.), Avaldsnes – A Sea-Kings' Manor in First-Millennium Western Scandinavia. Ergänzungsbände zum Reallexikon der Germanischen Altertumskunde 104 (Berlin, Boston 2018), 551–638.

Suter 2017
Peter J. Suter, Um 2700 v. Chr. – Wandel und
Kontinuität in den Seeufersiedlungen am
Bielersee 1 (Bern 2017).

Tanner 1979
Alexander Tanner, Die Latènegräber der nord-
alpinen Schweiz, Heft 4/5: Kanton Zürich (Bern
1979).

Tecco Hvala 2012
Sneža Tecco Hvala, Magdalenska Gora. Social
structure and burial rites of the Iron Age
community. Opera Instituti Archaeologi Sloveniae
26 (Ljubljana 2012).

Teržan 1990
Biba Teržan, Starejša železna doba na Slovenskem
Štajerskem. The Early Iron Age in Slovanian Styria.
Katalogi in monografije 25 (Ljubljana 1990).

Tiefengraber/Wiltschke-Schrotta 2015
Georg Tiefengraber/Karin Wiltschke-Schrotta, Der
Dürrnberg bei Hallein: die Gräbergruppe Letten-
bühel und Friedhof. Dürrnberg-Forschungen 8
(Rahden/Westf. 2015).

Toepfer 1961
Volker Toepfer, Die Urgeschichte von Halle (Saale).
Wissenschaftliche Zeitschrift der Martin-Luther-
Universität Halle-Wittenberg, Gesellschafts- und
Sprachwissenschaftliche Reihe 10, Heft 3, 1961,
759–848.

Torbrügge 1959
Walter Torbrügge, Die Bronzezeit in der Oberpfalz.
Materialhefte zur Bayerischen Vorgeschichte 13
(Kallmünz/Opf. 1959).

Torbrügge 1965
Walter Torbrügge, Die Hallstattzeit in der
Oberpfalz II. Die Funde und Fundplätze in der
Gemeinde Beilngries. Materialhefte zur
Bayerischen Vorgeschichte 20 (Kallmünz/Opf.
1965).

Torbrügge 1979
Walter Torbrügge, Die Hallstattzeit in der
Oberpfalz I. Auswertung und Gesamtkatalog.
Materialhefte zur Bayerischen Vorgeschichte 39
(Kallmünz/Opf. 1979).

Tremblay Cormier 2018
Laurie Tremblay Cormier, Early Iron Age Ring
Ornaments of the Upper Rhine Valley: Traditions
of Identity and Copper Alloy Economics.
Fundberichte aus Baden-Württemberg 38, 2018,
167–226.

Tuitjer 1987
Hans-Günter Tuitjer, Hallstättische Einflüsse in der
Nienburger Gruppe. Veröffentlichungen der
urgeschichtlichen Sammlungen des Landes-
museums zu Hannover 32 (Hildesheim 1987).

Uenze 1964
Hans-Peter Uenze, Zur Frühlatènezeit in der
Oberpfalz. Bayerische Vorgeschichtsblätter 29,
1964, 77–118.

Vasić 2010
Rastko Vasić, Die Halsringe im Zentralbalkan.
Prähistorische Bronzefunde, Abt. XI, Bd. 7 (Mainz
2010).

Viollier 1916
David Viollier, Les sépultures du second âge du fer
sur le plateau Suisse. Les civilisations primitives
de la Suisse III.2 (Geneve 1916).

Voigt 1968
Theodor Voigt, Latènezeitliche Halsringe mit
Schälchenenden zwischen Weser und Oder.
Jahresschrift für mitteldeutsche Vorgeschichte 52,
1968, 143–232.

Waldhauser 2001
Jiří Waldhauser, Encyklopedie Keltů v Čechách
(Praha 2001).

Wamers 1998
Egon Wamers, Tracht und Schmuck in der
Wikingerzeit. In: Ulrich Löber (Hrsg.), Die Wikinger.
Veröffentlichung des Landesmuseums Koblenz
B61 (Koblenz 1998), 57–73.

Wamers 2000
Egon Wamers, Der Runenreif aus Aalen.
Archäologische Reihe 17 (Frankfurt am Main
2000).

Wels-Weyrauch 1978
Ulrike Wels-Weyrauch, Die Anhänger und
Halsringe in Südwestdeutschland und
Nordbayern. Prähistorische Bronzefunde, Abt. XI,
Bd. 1 (München 1978).

Wendling/Wiltschke-Schrotta 2015
Holger Wendling/Karin Wiltschke-Schrotta, Der
Dürrnberg bei Hallein. Die Gräber am Römersteig.
Dürrnberg-Forschungen 9 (Rahden/Westf. 2015).

H. Werner 2001
Heike Werner, Der Hortfund von Schlöben,
Saale-Holzland-Kreis, und seine Stellung
innerhalb der frühen Eisenzeit. Alt-Thüringen 34,
2001, 174–216.

J. Werner 1938
Joachim Werner, Ein germanischer Halsring aus
Gellep. In: Harald von Petrikovits/Albert Steeger
(Hrsg.), Festschrift für August Oxé zum 75.
Geburtstag, 23. Juli 1938 (Darmstadt 1938),
260–265.

Wiechmann 1996
Ralf Wiechmann, Edelmetalldepots der
Wikingerzeit in Schleswig-Holstein: vom
»Ringbecher« zur Münzwirtschaft (Neumünster
1996).

Wilbertz 1982
Otto M. Wilbertz, Die Urnenfelderkultur in
Unterfranken. Materialhefte zur Bayerischen
Vorgeschichte A 49 (Kallmünz/Opf. 1982).

Will 2002
Peter Will, Halsring. In: Holger Baitinger/Bernhard
Pinsker (Red.), Das Rätsel der Kelten vom
Glauberg (Stuttgart 2002), 135–137.

Wilvonseder 1932
Kurt Wilvonseder, Neue Latènefunde aus
Niederösterreich. Germania 16, 1932, 272–275.

Wrobel Nørgaard 2011
Heide Wrobel Nørgaard, Die Halskragen der
Bronzezeit im nördlichen Mitteleuropa und
Skandinavien. Universitätsforschungen zur
Prähistorischen Archäologie 200 (Bonn 2011).

Wyss 1975
René Wyss, Der Schatzfund von Erstfeld.
Frühkeltischer Goldschmuck aus den
Zentralalpen. Archäologische Forschungen
(Zürich 1975).

Zāhāvî/Zāhāvî 1999
Āmôs Zāhāvî /Avîšag Zāhāvî, The handicap
principle: a missing piece of Darwin's puzzle
(New York 1999).

Zich 1996
Bernd Zich, Studien zur regionalen und chrono-
logischen Gliederung der nördlichen Aunjetitzer
Kultur. Vorgeschichtliche Forschungen 20 (Berlin,
New York 1996).

Zürn 1964
Hartwig Zürn, Eine hallstattzeitliche Stele von
Hirschlanden, Kr. Leonberg (Württbg.). Germania
42, 1964, 27–36.

Zürn 1987
Hartwig Zürn, Hallstattzeitliche Grabfunde in
Württemberg und Hohenzollern. Forschungen
und Berichte zur Vor- und Frühgeschichte in
Baden-Württemberg 25 (Stuttgart 1987).

Zylmann 2006
Dedert Zylmann, Die frühen Kelten in Worms-
Herrnsheim (Mainz 2006).

Verzeichnisse

Halsringverzeichnis

Halskragenverzeichnis

Zu den Autoren

Angelika Abegg-Wigg (Jahrgang 1961) hat in Erlangen und Kiel Ur- und Frühgeschichte, Klassische Archäologie, Kunstgeschichte sowie Buch- und Bibliothekskunde studiert. Die Magisterprüfung legte sie 1987 ab. Ihre Promotion erfolgte 1992 mit einer Arbeit zu römerzeitlichen Grabhügeln an Mittelrhein, Mosel und Saar. Nach Beschäftigungen am Rheinischen Landesmuseum Trier, an der Römisch-Germanischen Kommission des Deutschen Archäologischen Instituts in Frankfurt a. M. und an der Christian-Albrechts-Universität zu Kiel arbeitet sie seit 2003 am Museum für Archäologie Schloss Gottorf in Schleswig. Als Kuratorin ist sie für die Eisenzeit zuständig. Ihr Forschungsschwerpunkt ist die Gräberarchäologie der Römischen Kaiserzeit Nord- und Mitteleuropas.

Ronald Heynowski (Jahrgang 1959) arbeitet seit mehr als 20 Jahren am Landesamt für Archäologie Sachsen in Dresden. Zu seinen Aufgabengebieten gehören die Fundstelleninventarisation, das wissenschaftliche Archiv und die Luftbildarchäologie. Er hat in Mainz und Kiel Vor- und Frühgeschichte, Ethnologie und Anthropologie studiert. In seiner Dissertation widmete er sich dem eisenzeitlichen Trachtenschmuck Mitteldeutschlands. Zentrales Thema seiner Habilitation waren die Wendelringe, eine charakteristische Halsringform in Mittel- und Nordeuropa. Vorgeschichtlicher Schmuck steht auch im Mittelpunkt seiner weiteren wissenschaftlichen Publikationen. In der Reihe Bestimmungsbuch Archäologie sind unter seiner Federführung die Bände »Fibeln«, »Nadeln« und »Gürtel« entstanden.

Abbildungsnachweis

Fotos

Bonn, LVR-LandesMuseum Bonn: 1.3.7.2., 2.1.5.2.1.

Dresden, Landesamt für Archäologie Sachsen: 1.3.4. (Foto: Jürgen Lösel).

Frankfurt a. M., Archäologisches Museum: 2.5.6.

Hamburg, Archäologisches Museum Hamburg: 2.1.4.3., 2.1.6., 2.2., 2.4. (Fotos: Torsten Weise), 2.6.1.

Hannover, Niedersächsisches Landesmuseum Hannover: 1.2.1.10.1., 1.3.11., 2.1.5.5., 2.6.2. (Fotos: Kerstin Schmidt).

Nürnberg, Naturhistorisches Museum Nürnberg: 1.1.3., 1.1.12. (Fotos: Bernd Mühldorfer).

Rastatt, Archäologisches Landesmuseum Baden-Württemberg: 1.2.3.1., 2.2.7.3., 2.5.3., 3.1., 3.1.1.4. (Fotos: Matthias Hoffmann).

Schleswig, Museum für Archäologie Schloss Gottorf, Stiftung Schleswig-Holsteinische Landesmuseen Schloss Gottorf: 1.1.9.1., 2.1.5.3., 2.2.8.1., 2.2.11.1., 2.2.11.2.

Zeichnungen

Die Objektzeichnungen stammen von Ronald Heynowski. Die verwendeten Vorlagen sind unter dem jeweiligen Literaturnachweis aufgeführt. Der Maßstab beträgt einheitlich 1 : 2.

Reihe »Bestimmungsbuch Archäologie«

Weitere Bände in Vorbereitung:
MESSER
FERNWAFFEN
HELME
ARM- UND BEINSCHMUCK

Zu beziehen im Buchhandel
oder beim Deutschen Kunstverlag Berlin München
Lützowstraße 33, 10785 Berlin
www.deutscherkunstverlag.de
www.degruyter.com